KB166822

애드호키즘

애드호키즘

임시변통과
즉석 제작의 미학

찰스 젠크스 · 네이선 실버 지음
김정혜 · 이재희 옮김

현실문화

유레카 스타일

찰스 젠크스

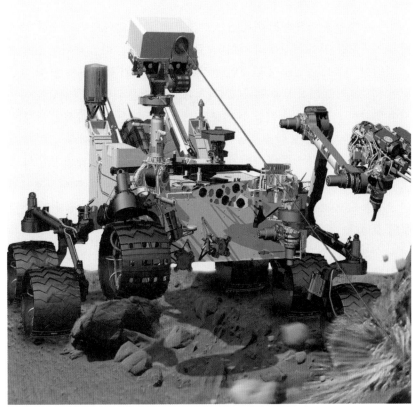

화성 탐사선 '큐리어시티'(2012)는 특정한 목적을 위해 기존의 시스템에 새로운 것을 부착하여 개조한 혼합물, 즉 '시뮬레이션 애드호키즘(simulated adhocism)'이다. 이것은 카메라, 테스트 장치, 레이저건, 화학물질 탐색기가 결합된 움직이는 화학 실험실이다. '특정한 목적'이란 화성의 지질 탐사이지만 보다 큰 목적은 지구 밖에 생명체가 있는가 하는 질문의 해답을 찾는 것이다. (이미지: NASA/JPL-Caltech, 찰스 젠크스 변형)

'애드호키즘'은 1968년 건축비평에서 처음으로 사용된 이종(異種) 결합어다. 이 조합어는 '이 특정한 목적을 위해서'라는 의미의 '애드호크(ad hoc)'와 예술운동의 약칭으로 표기하는 '-이즘(ism)'이 결합되어 탄생했으며, 여러 상황에 사용되면서 의미가 풍부해지고 있다. 애드호키즘에는 '속도' 즉 경제성과, '목적' 즉 실용성을 내포하는 행위의 원칙이 담겨 있고, 존엄성을 상실하기 직전의 위기에서 대부분 혼성물로 피어난다. 건축에서 보다시피 애드호키즘에는 기본적으로 가용할 수 있는 시스템을 새로운 방식으로 사용하여 문제를 빠르고 효과적으로 해결하는 방식이 포함된다.[1]

이 개념을 이해하기 위해서는 사례가 될 만한 하나의 오브제를 상세히 들여다보는 것이 가장 효과적이다. '큐리어시티'라는 이름의 화성 탐사선은 상당한 비용으로 공들여 디자인한 것이지만 여러 가지 면에서 볼 때 전형적인 애드호키즘 제품임을 알 수 있다. 첫째로, 이것은 기존의 시스템을 이용하여 열악한 환경에서 움직일 수 있도록 테스트를 거친 지질학적인 기계 위에 첫 행성 탐사에 필요한 부속물들을 부착하여 만들어진 것이다. 그런데 새로운 탐사라는 맥락에 비해 레이저건, 드릴, 엑스레이 기계와 같이 로봇의 팔에 부착된 눈에 띄는 부품들은 모두 오래된 기술들이다. 아마도 애드호크적인 혼합물의 90퍼센트는 이같이 예전의 시스템에 '약간의' 부속물을 더한 것들일 것이다.

둘째, 이 결과물이 시각적으로 복잡하고 인상적이라는 점 역시 중요한 사항이다. 공상과학에 나오는 오래된 퉁방울눈 괴물이나 루브 골드버그가 만든 기계 장치에서처럼 수많은 부착물들이 눈에 띈다. 행성 탐사선들은 바로 '이 목적을 위해' 부품들을 애드호크적으로 결합하고 특별히 감추거나 매끄럽게 마무리하지 않기 때문에 실제로 모두 이렇게 생겼다. 화성의 거친 지대를 돌아다니며 탐사할 수 있는 여섯 개의 바퀴와 로봇 팔들은 표준적인

1 　내가 '애드호키즘'이라는 용어를 처음 사용한 것은 런던 헤이워드 갤러리에서 발간된 글에서였다. 「사우스뱅크의 애드호키즘(Adhocism on the South Bank)」, «건축 리뷰(Architectural Review)»(1968. 7), 27~30쪽 참고. 이 글에는 건축에서 나온 몇 가지 정의들이 논의되고 있다.

개량 형태를 그대로 유지하고 있고 또 몸체에서 떨어져 분리되기 때문에 아이들이 가지고 놀 수도 있다. 애드호크적 혼합물들의 다른 좋은 사례들처럼 큐리어시티의 부품들은 그것이 '무엇에' 사용되는지, 과거에 '어디에' 사용되었는지, '어떻게' 결합되었는지를 드러내 보여준다. 이 같은 가독성과 분리 가능성은 애드호키즘의 표현에서 핵심적인 측면이고 그 자체가 목적이자 곧 정의의 일부이기도 하다79쪽 및 이후 참고.

　　그러나 모든 탐사선에서 나타나는 이 같은 시각적인 유사성 때문에 구성 과정에서 나타나는 애드호키즘의 중요한 세 번째 포인트인 창의성이 가려지기도 한다. '어포튜니티'와 '스피리트'같이 2003년 이후에 화성을 탐사한 구형 모델들이 로봇 지질학자라면, '큐리어시티'는 보이지 않는 내부 변형체를 갖춘 정교한 '화학 실험실'이라고 할 수 있을 것이다. 레이저빔으로 돌을 없앤 후 로봇 팔로 구멍을 내고 엑스레이로 심층 촬영을 하면 보이지 않는 실험실 안으로 가루가 전송되고, 섭씨 1,000도가 넘는 고온 상태에서 태워지면서 성분의 비밀을 말해주는 가스가 유출된다. 바로 여기에서 물과 유기화합물의 흔적을 찾는 보람을 느끼게 된다.

　　화성 프로그램 전체는 '다른 곳에도 생명체가 있는가?'라는 우주적 질문에 답변하기 위한, '바로 이 목적을 위한' 애드호크다. 만약 다른 행성에 생명체가 있다면, 그것이 유기물을 만들 수만 있다면 어디에서든 만들어내는 우주의 경향성, 그리고 우리 역시 본질적으로 그 법칙 내부에 포함된다는 것을 의미한다. 이것이 무엇을 암시하는지에 관해서는 2장에서 논의할 것이고 여기에서는 먼저 큐리어시티 같은 전형적인 애드호키즘이 기존의 시스템에 부수적으로 더해진 것, 특정한 목적을 위해 만들어진 창조물이라는 점을 이해하는 것이 중요하다. 애드호키즘에서는 목적도 내용도 중요하며, 우주의 핵심적인 목적을 발견하는 것은 적잖이 중대한 목적이다. 사람들이 왜 25억 달러나 들여가며 하이테크 가제트를 만지작거리겠는가?

이 책의 길잡이

앞부분의 1부 여섯 개 장은 애드호키즘의 영역을 탐구하기 위해 쓴 것으로 일상의 예술, 과학, 발명, 정치 분야에서 일어나는 몇 가지 논제를 수립한다. 뒤이어 네이선 실버는 비교적 긴 2부의 네 개 장을 통해 디자인이 모든 사람들의 손에 맡겨지는 도시와 소비시장 같은 장으로 담론을 확장시켜 나간다. 1972년에 이 책이 출간된 이후 혼성적 스타일은 생동적이기는 하지만 수많은 글로벌 트렌드에서는 작은 부분으로 남아 있다. 그렇게 된 데에 보수적인 취향이 한몫 했을 것이라는 것은 어렵지 않게 알 수 있다.

　　세계적으로 거대한 트렌드는 대개 주류 브랜딩이나 완벽하고 동질화된 제품을 추구하는 대표적인 대기업들이 만들어가고 있다. 민족국가, 올림픽 열풍, 다국적 대기업을 떠올려보라. 이들은 통합적이고 총체적인 미학, 단일 문화 혹은 단일 국가의 기호를 추구하면서 표준화된 물건을 공급하여 최대한 많은 대중을 붙잡으려 하는데, 이것은 1960년대 유나이티드 비스킷 컴퍼니가 원했던 '유니버설 비스킷'과 같은 것이다. 우리는 시장의 스테레오타입화를 대신하는 보다 창의적인 다원주의가 나타나기를 원했다. 우리가 바라는 것은 소비자들이 자신들만의 혼성물을 창조하고, 또한 점차 확산되는 세계적 생산을 통해 '브리콜라주'를 즐기는것, 그리고 무미건조하고 동질화된 글로벌리즘이 되는 것을 개인화하는 것, 즉 글로브컬트(globcult)다.

　　앞서 논의했듯이 우리는 대량생산을 대량 맞춤화 또는 보다 민감한 소비자 민주주의 같은 다른 방향으로 이끌어갈 수 있다115쪽, 302쪽 사례 참고. 일부에서는 이런 현상이 이미 일어나기도 했다. 남성용 셔츠 같은 일부 제품의 경우, 맞춤화 웹사이트를 통해 색, 모양 등 서른 가지 정도의 옵션을 선택하여 개인화된 결과물을 맞춤 생산에 비해 4분에 1에 지나지 않는 비용, 즉 대량생산된 시장 제품 가격으로 일주일 만에 우편물로 받을 수 있다. 그러나 이런 대량 맞춤 생산은 건물처럼 큰 제품에까지는 적용되지 못했고 우리가 꿈꾸는 문화적 목적에 영향을 미치지 못했다. 대중문화와 스테레오타입화는 여전히 세계를 지배하고 있다. 하지만 우리의 이 책은 이 같은 불행한 진실이

점차 줄어들고 반대 상황으로 나아가는 지점에서 출발한다. 그것은 낡은 것들이 급작스러우면서도 성공적으로 결합되면서 새로운 아이디어가 나오고 발명이 이루어지는 놀라운 환희의 순간들이다. 요컨대 두 가지 이상의 요소들이 합쳐져 새로운 합성물이 되는 탄생의 순간, 유레카(eureka)의 불꽃이 일어난 바로 직후의 순간, 흔하지 않은 창조가 이루어지는 순간에 초점을 둔다.

애드호키즘은 그 순간을 중시하고 거기에 정지시켜 오래된 것과 새로운 것이 함께 보이게 한다. 그것은 아인슈타인이 말하는 시공간에 관한 개념적 돌파구일 수도 있고, 생화학 같은 새로운 분야의 결합일 수도 있으며, 보다 작게는 버스를 이동주택으로 개조하는 것 같은 일상적인 창조물일 수도 있다. 탐사선 큐리어시티가 보여준, 생물의 흔적을 찾는 데 도움을 준 천체생물학이라는 학문은 또 하나의 새로운 혼성적 전문 분야다. 애드-호크-이즘(ad-hoc-ism)의 스타일은 단어들 사이의 하이픈을 드러나게 유지하는데, 이렇게 강한 파편화는 왜 애드호키즘이 비주류적 스타일—그러면서도 마치 처음 대하는 데자뷔처럼 영원히 신선한 스타일—로 남아 있는가를 말해주는 대목이기도 하다. 혁명적인 돌파구가 최초로 마련된 이후 일반적인 패러다임으로 진화하는 과정은 과학, 문화, 패션 분야에서 모두 동일하게 나타난다.

보다 정확하게 말하자면 실제로 '세 가지' 진화의 단계가 존재하는데, 이것은 이 책 전체에 걸쳐 두드러지는 핵심이기도 하다. 첫째는 '애드호크적 돌파구,' 창조와 혼성이 일어나는 순간으로, 최초의 자동차 즉 말 없이 달리는 마차가 출현했던 것처럼 대단히 놀라운 변화의 단계다. 그 다음에는 '시뮬레이션 애드호키즘'이라 부를 수 있는 두 번째 단계가 나타난다. 이때는 다시 큐리어시티처럼 레디메이드적인 해결책이 전통이 되고 향상되고 보완된다. 지금까지는 이것이 애드호크 생산 분야에서 가장 많은 부분, 조합품의 최대 물량을 차지하고 있다. 예컨대 소비자 구매의 세계에서 볼 때 이것은 '유리병 램프'라는 결합물이 대량생산되어 쉽게 구매할 수 있게 되는 시점이다. 최종적으로 흔히 '유기적 전체'라고 하는 세 번째 진화 단계에서는 부분들이 매우 작은 규모로 확산되고 '이음매 없는 통합'을 만들어내게 된다. 그리고 여기에서 애드호키즘은 멈춘다. 지금까지 제품의 수명 혹은 유기체의 진화에서 가

11

장 긴 세 번째 개발 단계는 미세하고 매끄러우며 고전적이다.

보다 일반적으로 이야기하면 우리의 논의는 아서 쾨슬러 등의 아이디어를 따르고 있다. 쾨슬러는 『창조의 행위』(1964)에서 "매트릭스의 이종결합(bisociation of matrices)"이라는 표현을 사용하였고 모든 창조물은 이렇게 서로 다른 물질의 결합에 따라 이루어진다고 오랫동안 강조해왔다. 그는 기존에 분리되어 있던 요소들 사이의 성공적인 결합이 과학과 예술, 특히 유머의 기저를 이룬다고 말한다. 농담을 다시 듣거나 그 내용을 설명하면 절대 원래만큼 웃기지 않은 이유다.

두 번째 기본 포인트는 우리가 애드호키즘을 취할 때 정치적 다원주의를 지향하는 태도를 갖는다는 점으로, 이것은 정치의 '애드호크적 혁명'에 관해 다루는 데서 입증된다172~176쪽. 중동 지역 전역에서 일어난 봉기처럼 이름값을 하는 모든 혁명은 스스로 방향을 찾는 여러 집단들을 생산한다. 이 단체들은 위원회, 코뮌, 그리고 이에 상응하는 것으로, 토마스 제퍼슨이 보존하려 했던 미국의 타운십(township)같이 다양한 이름으로 불린다. 튀니지에서 처음 시작된 아랍의 봄은 전 세계적으로 이러한 가능성에 대한 기대감을 불러일으켰다. 2011년 1월 25일, 5만 명의 다양한 시위자들이 카이로 타리르 광장에 모였고 그로부터 몇 주 만에 그 수는 1백만 명을 넘어섰다. 트위터와 페이스북 같은 소셜미디어는 지역의 자기조직화(self-organization)를 확장해갔고, 외신 특히 알자지라와 BBC 같은 해외 방송에서는 이집트인을 대변하는 메시지를 전반적으로 확대했다. 그리고 2월 11일 무바라크 대통령이 사임하면서 중동의 독재자들과 관련자들이 앞다퉈 물러나는 것처럼 보였다. 이러한 사건을 이끈 것은 지상파와 유선방송이지만 그만큼이나 중요한 것이 바로 전 세계적으로 주요 저녁 뉴스가 되었던 타리르 광장 그 자체, 그리고 그것이 만들어낸 애드호크적 문화와 공공영역이다. 고대 그리스 시대 이래 일어났던 모든 혁명에서처럼 조직화된 소수 단체들은 이러한 유동적인 상황 즉 혁명의 제1, 2 단계를 기다려왔다. 그리고 일반적으로 그러하듯이 반동적인 제3, 4 단계로 접어든다. 그럼에도 불구하고 애드호크적 민주주의는 아주 오랫동안 계속해서 일어났고 반복적인 전통이 되었으며, 제퍼슨이 고민했던 문

제—초보적인 다원주의를 어떻게 작동하는 연맹체로 만들 것인가 하는 문제—는 그대로 남아 있다.

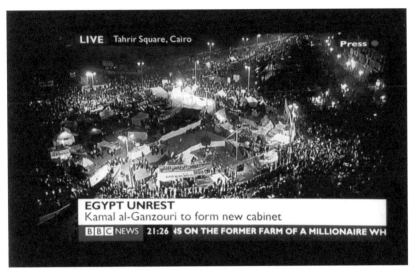

카이로의 타리르 광장, 2011. 자기조직화 운동은 현대적인 수단(일시적인 기호들과 즉각적인 미디어)뿐만 아니라 공적 영역(공동체 내부의 원형 공간)을 구성하는 요소들을 되살린다. BBC 뉴스.

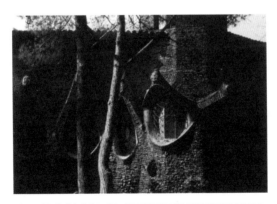

애드호키즘의 거장인 안토니오 가우디의 콜로니아 구엘 채플(바르셀로나, 1908~1915)은 과벽돌, 색유리, 재봉틀 부품 등의 갖가지 다양한 소재들을 재사용하여 열린 눈, 꽃, 주변 소나무 껍질을 나타낸다.

우주론과 다원주의

2장 '다원주의적 우주 혹은 플루리버스' 논의에서는 정치적 다양성과 빠르게 변화하는 형이상학을 연결시킨다. 이 책에서 줄곧 논의의 틀을 설정한 바와 같이, 우리는 지금 '하나의 단일 우주론이 아닌 플루리버스(pluriverse)에 대한 다양한 해석'이 존재하는 시대, '매주 새로운 우주론'이 나오는 시대에 살고 있다68쪽. 과장된 설들은 가능한 과학적 예측으로 밝혀졌다. 1970년대에는 빅뱅 이론, 정상 우주론, 그리고 내가 언급한 통합론의 세 가지 이론이 상호경쟁 구도를 형성했다. 오늘날 이 이론들은 더 많은 변화를 거쳐, 단 몇 가지만 예로 들더라도 팽창 이론, 초끈 이론, 멤브레인 이론, 다세계 이론에 기초한 은유적인 우주론들이 존재하고, 각 이론마다 선호하는 우주의 변수가 존재한다. 따라서 엔트로피 우주론, 미세조정(Fine-Tuned) 우주론, 신이나 다른 법칙에 기반한 코스믹 디자인 우주론(Cosmic Designed Universe), 퀀텀(Quantum) 이론, 주기적(Cyclic) 다중우주론, 시뮬레이션 우주론, 평행 이론, 프랙탈 이론, 콤플렉스 이론, 액체 이론, 누벼 이은(Quilted) 다중우주론, 경관(Landscaped) 다중우주론, 우주팽창 버블 이론 등의 온갖 다중우주론(Multiverse)이 가능하다.

크게 봤을 때 40가지가 훨씬 넘는 이론들이 나왔으니 사실 '매년 새로운 우주론'이 나온다고 말했어야 옳다. 그 결과는 소모적이고 혼란스러우면서도 내가 느끼는 것처럼 신나는 일이기도 하다. 그러나 다중성 그 자체는 아인슈타인이 과학자들의 진지한 경향성이라고 불렀던 우주의 종교적인 느낌을 가볍게 만들 수도 있다. 그리고 다중우주론을 주장하는 여러 가지 이론들이 나에게는 개인적으로 설득력이 없다.[2] 그래도 현재 과학 분야에서 가장 선도적인 패러다임들(복수)이 나오는 곳이 바로 여기다.

2 최근의 주요 과학자들과 우주학자들의 견해를 담은 인류학에 관해서는 버나드 카(Bernard Carr) 편, 『우주 혹은 다중우주론?(Universe or Multiverse?)』(Cambridge: Cambridge University Press, 2007) 참고.

이 다중우주론으로 인해 우리는 이제 세계관과 과학의 연관성에 관해 단순히 주어진 옵션 중에서 선택하는 것을 넘어서서 보다 정교한 뉘앙스를 고려하며 접근해야 한다. 마틴 리스는 영국의 자연과학 학회인 로열소사이어티의 회장직에 있을 때에도 특별한 종교적 믿음은 없었던 인물이다. 그런 그도 과학자의 입장에서는 멀티버스가 현재로서는 가장 그럴 듯한 이론이라고 생각했지만 음악, 예술, 지속적인 문화적 지원에 있어서는 여전히 '부족적 기독교인(tribal Christian)'의 면모를 보였다. 몇몇 과학자들(그리고 친구들)은 이 점을 들어 그를 중상모략하기도 했지만 그만큼 그의 관용에 동감하는 이들도 많았다. 그는 대통합 다중우주론이라는 요원한 논의를 가정하면서 다양한 실천들을 애드호크적으로 선별해갔다. 따라서 이 책의 2장에서 논의하듯이 형이상학적 결합의 미래가 어떠하든지 간에 우리는 애드호키즘과 통합 사이에서 긴장을 유지해야 한다. 이것은 고단한 전망이지만 다른 대안들보다는 낫다.

우주 법칙이 더 이상 온전한 보편성을 가지고 있지 않기 때문에 리스가 주장하는 버전의 다중우주론은 다른 관점의 우주 법칙을 이끌었다. 마치

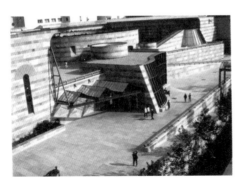

제임스 스털링과 마이클 윌포드, 슈투트가르트 신시립미술관, 1977~1984, 퐁피두센터와 고전주의, 그 외 기존의 맥락에서 가져온 요소들 간의 애드호크적 혼합체.

론 아라드, ‹오래된 콘크리트 레코드 플레이어와 스피커›, 1983.

지방 도로법처럼, 이를테면 출퇴근 시간대에 좌측 운전을 허용하는 것처럼
(우측 운전이 표준인 국가의 경우—옮긴이) 이 우주론들은 내규에 지나지 않
는 것일 수도 있다. 우연적인 것, 큰 그림과는 연관성이 없고 시즌에 따라 달
라지는 그런 것처럼 말이다. 맨 처음 우주의 창조적 순간 이후에는 만물이 변
하게 되어 있었듯이 이 법칙들도 진화하는 것인지도 모른다. 큰 그림이 어떠
하든지 간에 건축과 도시학의 규칙들은 대체로 보편적 법칙이라기보다는 내
규에 가깝다.

　　이러한 혼성적 입장은 이 책의 평론가들이 언급하듯이 애드호키즘을
다원주의 철학자 이사야 벌린, 칼 포퍼, 그리고 이러한 다양성을 권장했던 건
축 저술가 로버트 벤투리, 콜린 로와 같은 선상에서 바라보게 만든다. 스튜
어트 코헨이 지적했듯이 우리의 입장은 벤투리가 1966년에 펼친 '포괄주의
(inclusivism)'를 위한 논의에서 나왔고 1978년 로의 '맥락주의(contextualism)'
로 이어졌다.[3] 이러한 특징은 "맥락에 맞게 사용된다면 CLASP(조립식 건물
시스템)에 희망이 있다"는 제임스 스털링의 말과, 그가 애드호크적으로 인용
한 구절들에서 잘 나타난다. 스털링은 영국의 레스터와 케임브리지에 지은
중요한 건축물들에서 하이테크적 설비를 고급스러운 보석으로 변모시켰고
그로부터 몇 년 후 슈투트가르트 미술관에서 처음으로 확실한 포스트모더
니즘 하이브리드 건축을 만들어냈다. 이 미술관에는 그 장소의 맥락적 언어
들—고전주의, 모더니즘, 토착 건축 양식—이 결합되어 있고 하이테크적 요
소들이 '맥락에서 벗어나며' 전도된다. 실용적인 튜브들은 기능적으로 사용
되지 않고 아이러니컬하게도 상징적이고 시각적인 목적을 위해 사용되었다.

　　코헨의 주장대로 이러한 생각들은 모더니즘에 물음을 제기하는 논의
의 일부로 떠돌았다. 『콜라주 도시』에서 로가 지적한 대로 스털링은 하이브
리드를 선호하는 자신의 취향에 맞게 이따금씩 브리콜라주를 '시뮬레이션'
하는 애드호키스트가 되었다. 전반적으로 그러한 감수성은 포스트모더니즘
과 조우하고 여행, 구글, 커뮤니케이션과 보다 깊은 연관성을 갖는 세계와 만

3　《건축 포럼(Architectural Forum)》(1973. 6)에 수록된 스튜어트 E. 코헨(Stuart E. Cohen)의 리뷰 참고.

나면서 힘을 얻었다. 그리고 우리가 지향했던 다층적인 문화층들을 향해, 또 몇 가지 시간-도시의 모델을 향해 나아갔다.

시간-도시

도시가 여러 층으로 이루어진 케이크와 같다는 생각은 선조들이 남긴 잔여물, 말 그대로 그들의 뼈 위에 구축되었던 최초의 인류 문명으로 거슬러 올라간다. 이 책에서 우리는 이 축적의 전통에 관해 이야기한다74쪽, 280쪽 참고. 모더니즘이 주장하는 타불라 라사(tabula rasa, 백지상태)의 반대는 타불라 스크립타(tabula scripta), 즉 시대가 지날수록 기억을 계속해서 다시 쓰는 도시 경관을 의미한다. 이러한 층 만들기는 이스탄불, 로마, 런던 같은 대도시의 일부 지역들에서 이루어지고 때로는 뉴욕의 하이라인에서도 일어난다. 하이라인은 더 이상 사용하지 않는 고가 폐철로라는 기존의 구조물과 연관성을 만들어내려는 의식적인 결정으로 만들어졌다. 한편 겉껍질 안에서 그냥 새롭게 자라나는 남부 이탈리아의 마테라처럼 일반적이지 않은 경우도 있다. 9,000년이 넘는 마테라의 역사를 연구한 고고학자들에 따르면, 처음에는 이주 혈거인들이 거주하였고 뒤이어 보다 정착형의 동굴 거주인들이 살다가 마침내 혁신적인 가옥 건축업자들이 이곳을 차지하게 되었다. 각 세대마다 반은 깎고 반은 지으면서 이 혼성 형태의 가옥에서 거주해온 것이다. 많은 복합체 구조들이 역사적인 이유에서 지금까지 남아 있다. 이것은 아름다운 협곡과 석회석(사시, the Sassi)의 자연미를 지닌 허니밀크 스톤(honey-milk stone), 또 외부로부터 보호되는 강가라는 자연적 위치가 만들어내는 기이하고도 낭만적인 주거 형태다.

　마테라는 번영의 역사에서 그 이미지만큼이나 치열하게 독립성을 유지해왔다. 1943년 9월, 이곳은 이탈리아 도시 가운데 최초로 독일 국방군에 맞서 저항이 일어나기도 했다. 그러나 전쟁 후 모더니스트들은 촌락 지역의 빈곤을 개선하기 위해 도시 개조와 진보적 테크놀로지로 이곳을 밀어내기

로 결정한다. 옴베르토 에코는 어느 포스트모던한 우화에서 좋은 의도로 시작된 이 프로그램이 낳은 우연적인 결과의 하나를 상기시켰다. 도시계획자들은 주민들에게 손잡이만 당기면 씻겨 내리는 수세식 화장실과 남성용 소변기 같은 새로운 위생 설비를 제공했지만 대다수가 농부인 거주자들은 위생 가치를 우선시하는 것이나 디자인 제품 사용에 동의하지 않았다. 이들은 관습적인 방식을 유지하며 실외에서 볼일을 보고 하얀색 변기들은 다른 용도—포도를 씻는 용기—로 전복시켰다. 다시 한 번 재해석과 애드호키즘이 차이를 만들어낸 것이다.

마테라에서 재발명의 패턴은 계속되었다. 1950년대 이후 이 도시는 수많은 영화들에서 '예루살렘'으로 변용·차용되어왔다. 피에르 파졸리니는 영화 ‹마태복음›(1964)에 뒤이어 세 편의 서사극 영화에서 이러한 성서적 개조를 시도하였고 그 이후의 내러티브 영화에서도 다른 언덕 마을의 재창조를 시도했다. 할리우드식의 변신이 점점 더 많아지고 계속해서 유럽연합과 정부의 개입이 이어지면서 오늘날 9,000년의 역사를 가진 스크립타는 관광과 과잉건축으로 짓눌릴 위기에 처해 있다.

과거와 현대 사이의 바른 균형은 최근에 이루어진 세 가지 시간-도시

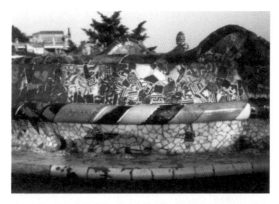

가우디의 구엘 공원의 벤치는 사람이 앉기에는 지나치게 구불거리고 여러 그룹을 작은 단위로 분리시킨다. 가우디는 스페인 타일로는 비틀린 표면을 구현할 수 없어서 깨진 도자기 조각을 사용하여 일종의 최초의 콜라주를 만들어냈다.

모델에서 찾아볼 수 있다. 첫째, 데이비드 치퍼필드와 줄리언 하랍은 2차 세계대전 당시 막대한 폭격으로 손상된 베를린 신미술관을 성공적으로 개조했는데, 이것은 특정한 목적에 맞도록 애드호크적으로 다양한 전략들을 혼합

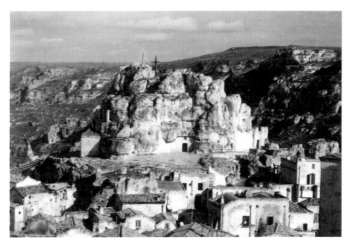

마테라, 이탈리아 남부의 바위 도시. 9,000년 동안 사람이 거주해온 이곳에는 동굴 주거부터 최근에 부착된 전자장치에 이르는 역사적 기억이 생생하게 남아 있다.

데이비드 치퍼필드와 줄리언 하랍, 베를린 신미술관, 1994~2009. 이집트 왕궁에서 전형적으로 보이는 애드호크적 방식과 가벼운 흰색 워싱(washing)의 결합을 볼 수 있다.

하면서 가능해졌다. 이집트 왕궁의 잔여물에서 일부는 복원하고 일부는 콘크리트 프레임으로 새로 지으면서 부분적으로 흰색 분칠을 하여 새 벽돌과 기존 벽돌 간에 통합을 이루었고, 또 일부에서는 고대 건축의 형태와 리듬을 새롭게 인용했다. 단일한 접근으로는 불가능했던 일들이다. 여기에는 재생, 인조/속임수, 혼합 방식이 사용되었고 그 위에 실용적 발명과 새로운 건축이 더해졌다. 이러한 병치를 통해 1850년에 지은 원래의 건축물보다 훨씬 더 설득력 있는 결과를 낳았고 우아함과 동시에 뻔한 모조품적인 느낌을 함께 보여준다.

　　두 번째 사례는 에두아르 프랑수아가 지은 파리의 건축물이다. 프랑수아는 대체로 자연적인 것이든 문화적인 것이든 맥락에서 힌트를 얻으면서, 오늘날에는 경제적인 힘들에 의해 맥락이 약해지고 흔들리고 있다는 주장을 담아왔다. 일반적으로 그의 시간-도시는 건물을 무표정한 유머로 변장시키는데, 시간이 흐르면서 점점 두껍게 자라나는 벽면을 혼합하는 방식으로 만들어낸다. 결과적으로 이러한 위트는 애드호크적인 필요 요소들을 무차별적으로 이어 붙인 형태로 나타난다. 또한 여기에서는 정치적 다원주의

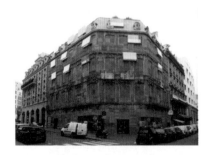

에두아르 프랑수아, 푸케 호텔, 파리, 2004~2006.
의무 준수사항인 보존 재생 스타일과 현대적인
창문이 부딪히는 병치적 대위법이 가장 눈에 띈다.
미묘한 회색 차양으로 건물에 놀라운 감각적 느낌과
깊이가 더해진다.

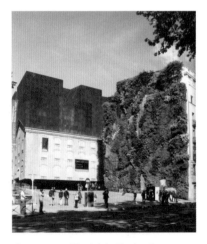

헤르조그 & 드 뫼롱, 카익사포룸, 마드리드,
2003~2008.

라는 모순이 액면 그대로 인지된다. 프랑수아는 마치 컴퓨터 코드를 뒤섞듯이 민주주의적 정당성을 위한 알고리즘을 받아들인다는 점에서 신선하다. 보수적인 이 지역에서는 푸케 호텔을 하우스만 식의 5층 건물로 지어 인근의 맥락에 맞게 같은 양식을 반복하도록 했지만 호텔 관리 측에서는 관광객을 위한 전망창이 있는 8층 건물을 요구했다. 둘 사이의 협의는 불가능한 일일까? 결과적으로 파사드가 어떻게 만들어지고, 모순적인 요소들이 어떻게 서로 엮이면서 여기저기 감각적인 충돌로 분출되어 나오는지 맥락을 보여주는 프린트 출력물을 보라. 대위법은 아름답고 재미있고 사회적인 모순을 진실되게 반영한다.

　세 번째 사례는 마드리드에 있는 카익사포룸이라는 소규모 문화센터로, 여기에서도 역시 맥락적 부분들이 직접적으로 또 재미있는 방식으로 결합되어 있다. 디자인을 맡은 건축가 헤르조그 & 드 뫼롱은 이 시간-도시 버전에서 두 가지가 아닌 네 가지 기본 요소들을 서로 상반되는 소재들로 결합시킨다. 벽돌로 된 기존 전력소, 한 쪽의 녹색 벽면, 꼭대기에 더해진 녹슨 철재(이것은 주변 건축 경관의 유형을 반영한다), 그리고 아래에는 차양막으로

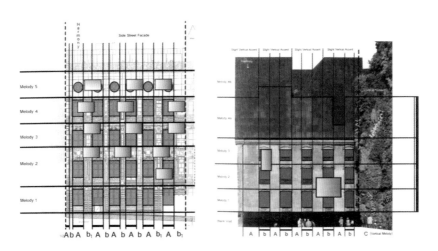

맥락적 대위법은 수평적인 멜로디 라인과 수직적인 화음의 직조로 이어질 수 있다. 일반적인 A/B 구간 체계는 두 가지 시각적 대위법 사례에 모두 기저를 이룬다.

21

인해 짙은 그림자 선을 만들어내는 도시 공원이 자리한다. 이와 같은 강렬한 대비는 건물의 내부에서도 펼쳐지는데, 여기에서는 다른 색과 소재를 사용하여 애드호키즘의 반(反)주제적 측면을 보여준다.

프랑스의 푸케 호텔과 스페인의 카익사포룸 문화센터 모두 콜라주 그 이상, 다시 말해 부분들의 단순한 집합을 넘어선다. 이 건물들에 보다 큰 울림을 더하는 것은 각 부분의 기능적인 모티브라 할 수 있는 소재들 간의 세심한 대비, 그리고 테마들이 시각적 음악성을 띤 형태로 조화를 이루게 하는 것이다. 이 마지막 요소야 말로 최고의 건축 형태, '맥락적 대위법'의 한 유형이다. 여기에 수록된 다이어그램에서 수평적인 목소리로 나타나는 멜로디는 서로 부딪히며 연주된다. 또한 이 그림을 수직적으로 보면 싱커페이션(당김음)이 더해진 화음과 불협화음으로 읽을 수도 있다. 위 두 건물을 비교해보면 프랑스 호텔에서 미묘한 대위선율이 더 많이 나타난다. 이것은 마치 모차르트가 작곡한 연인의 듀엣에서 두 사람이 피할 수 없는 서로의 결합을 더욱 극대화하여 만끽하기 위해 싸우는 것처럼 까다로운 조합이다.

이와는 대조적으로 마드리드의 건물은 스트라빈스키의 ‹봄의 제전›처럼 노골적이고 확실하게, 원시적인 자연의 힘들이 강렬한 중독성을 가지고 경관 속에 분출된다.

도시의 과거를 담고 있는 이 세 가지 건물 사례들은 역사적 제약이 건축가를 고문하기도 하지만 자유롭게 할 수도 있다는 점을 상기시켜준다. 디자이너들에게 시간-도시를 짓는 것은 단독으로 우뚝 선 아이콘 같지도 않고 백지 상태에서 건축하는 것처럼 쉽지도 않을 뿐만 아니라 통일된 완전함을 만들어내지도 못한다. 그러나 그것은 과거에 알베르티, 보로미니, 스털링과 같이 중요한 건축가들을 탄생시켰고, 하이라인같이 유쾌한 도시의 결을 만들어냈다.

다름 속에서 눈에 띄는 기쁨

우리는 어쩌면 애드호키즘을 비주류적 사건으로 결론 지을 수도 있고 또 그럴 만한 이유들도 있다. 모더니스트와 고전주의자 들은 이 장르가 동의 성인 (법적으로 성관계 동의 결정을 할 수 있다고 보는 연령의 성인—옮긴이)들

프랭크 게리는 안토니오 가우디와 브루스 고프를 연구하면서 애드호키즘을 보다 큰 규모의 차용으로 확장시킨다. 처음에는 산타모니카에 위치한 자택(1978) 건축에서 기존 주택의 상당 부분을 새 디자인과 통합시켰고, 다음에는 미 항공우주박물관(로스앤젤레스, 1984)에 F16을 덧붙였으며, 미술가들과 함께 작업하면서 애드호키즘을 여러 가지 스타일의 건물에 시뮬레이션한다. 클래스 올덴버그, 쿠스예 판브뤼헌이 디자인한 쌍안경 형상을 적용한 치앗데이 광고회사(캘리포니아 베네치아, 1991)도 여기에 포함된다.

사이에서 사적인 문제로 더 잘해낼 수 있는 일이라고 조롱한다. 여기에는 성적인 의미도 흐르지만 약간의 진실도 있을 것이다. 애드호키즘이 믿고 일어선 창조적인 돌파구처럼 그것은 혁신적인 결합이라는 '특이한' 순간을 나타낸다. 그리고 위에서 언급한 푸케 호텔처럼 강렬하게 표현된 모순들은 도시의 일관성을 해칠 수도 있다. 다시 말해 하이브리드는 모든 것을 톤 다운시켜 전체를 보조하는 도시 만들기, 일명 사일런트 버틀러(Silent Butler, 재나 부스러기를 담는 뚜껑 달린 납작한 부엌용 쓰레기통—옮긴이) 식의 접근, 통일성과 평화를 지향하는 우리의 성향과 부딪힐 수 있다.

애드호키즘은 처음 이름이 붙여지고 40년이 흐른 이후 제임스 스털링의 작업에서처럼 보다 통합적인 디자인 전략 위에 더해지는, 주로 부수적인 접근으로 남아 있는 것 또한 분명하다. 대부분의 건축가들은 맞춤화된 것, 보편적인 방법에 초점을 두고 있으며, 명성이나 시각적인 목적을 위한 감탄부호로만 더한다. 안토니오 가우디, 브루스 고프, 그리고 오늘날 프랭크 게리의 경우처럼 디자인의 중심으로 계속 사용되는 경우에도 애드호키즘은 보다 큰 디자인 방법에 종속된 부분적인 것으로 남아 있다. 이렇듯 애드호키즘은 사라지지도 않고 지배적인 실천이 되지도 않을 것이다. 애드호키즘의 운명은 우리의 관심 속에 매우 흔치 않은 자리, 특별한 영감의 순간을 차지한다.

기묘한 것을 평범한 것으로 만드는 것은 그것에서 힘을 빼앗는 일과 같다. 특별한 순간들은 경이로움을 위한 것이다. 예술가와 창조적인 사람들이 주장해왔듯이, 그리고 깨달음의 순간 같은 것으로 여겨왔듯이, 애드호크적 돌파구는 즐기고 만끽하는 것이다. 고딕 양식의 건축을 만들어낸 건축가의 한 명인 대수도원장 쉬제르가 이 같은 진리를 증명해준다. 그는 비전을 가지고 크고 작은 규모로 혁신을 이루어냈다.

쉬제르는 매력적인 빛의 형이상학에 이끌려 찬란한 스테인드글라스를 만들어내는데, 이것은 뾰족한 아치 때문에 생긴 공간을 채우기 위한 수단이기도 했다. 그리고 그는 건축에서 보석 디자인으로 전향하면서, 귀중품은 사악한 방해물이 아니라 초월을 상징하고 정신을 신의 빛으로 끌어올리는 유인 장치라는 논의를 폈다. 창조적인 행위에서 전형적으로 나타나듯이 그

는 연결의 메타포를 통해 사유했다. 빛나는 금과 반짝이는 대리석을 통한 경험 영역을 에너지를 발산하는 빛의 광채라는 또 다른 영역으로 '가져갔다.' 그 결과 궁극적으로 생 드니 성당 맨 안쪽에 늘 빛이 가득한 공간의 융합, 고딕이 시작되는 기원의 순간에 이르렀다.

두 가지 사물을 결합한 쉬제르의 또 다른 작품인 ‹독수리 화병›은 시각적으로 훨씬 애드호크적이다. 혼합물의 하부는 이집트나 로마 시대 유물처럼 보이는 붉은색 반암(斑岩) 대리석 소재의 화병이지만 어떤 경우에도 귀중품의 품위를 잃지 않는다. 그는 이 고대의 '병' 위에 특별한 날개를 뽐내는 도금한 독수리 형상을 얹어 변형을 가했다. 이 두 가지의 병치 형상은 초현실적으로 보이는데, 12세기 중반에 만들어졌다고 생각하면 그 기이함이 한층 더 해진다. 한편 당시에 이것은 그리스도를 독수리로 상징화하면서 동시에 쉬제르에게 도전하는 시토 수도회(Cistercian)의 수도사(금욕 교육) 생 베르나르를 공격하는 또 다른 종류의 의미가 있는 물건이었다.

이렇게 쉬제르의 차용물은 물리적이고 정치적인 이중의 결합체다. 그는 약간 자부심에 찬 어조로 이 유레카의 순간을 이렇게 말한다. "더 나아가 여기에 금과 은 소재를 더함으로써 조각가와 광내는 사람의 손을 거쳐 반암 대리석 화병을 제단에 놓을 수 있는 귀중품으로 개조했다. 수년간 사용되지 않은 채 궤 속에 놓여 있던 커다란 화병을 독수리 모양으로 변신시킨 것이다. 그리고 화병에는 다음과 같은 문구가 새겨져 있다. '이 돌에는 보석과 금을 입힐 만한 가치가 있다. 본래 대리석이었던 것이 이렇게 보석을 두르면서 원석보다 귀중한 것이 된다.'" 다시 말해 이것은 예술작품이자 '동시에' 그것을 '보다 귀중하게' 만드는 소재인 금에 담긴 영적인 의미를 지니고 있다. 고딕 스테인드글라스의 광채처럼 '독수리' 화병은 세속적인 화려함과는 반대되는, 싸구려 보석이 아니라 신을 위한 물리적 증거다.

이러한 존재 형식—여기에 가식적인 이름을 붙이자면 애드호키즘의 존재론—에서 가장 매력적인 부분은 규범에서 벗어나는 예외라는 점이고, 무엇보다 자연에서 예외가 발견되었을 때 그 기쁨은 특별할 것이다. 예컨대 대부분의 종(種)들은 통합적이고 필연적인 것으로 여겨왔기 때문에 유럽인

들이 오리너구리를 처음 발견했을 때 그 충격은 대단했다. 이로 인해 종의 분류는 더 이상 지킬 수 없는 것처럼 되었고, 회의론자들에게는 신에게 유머감각이 있다는 점이 입증된 셈이다. 오리너구리는 사실상 불가능한 혼합체다. 꼬리는 비버, 발은 수달인데, 앞발에는 물갈퀴가 있고 부리는 오리의 형태다. 처음에는 포유류로 분류되었으나 파충류처럼 알을 낳고 물갈퀴가 있는 발, 커다란 고무 같은 주둥이를 보면 포유류보다 오리에 더 가깝다. 이것이 물두더지나 오리-주둥이-너구리(하이픈으로 여러 이름을 연결) 등의 여러 가지 이름으로 불린 것은 그다지 놀라운 일이 아니다. 대부분의 포유류처럼 다리가 몸통 아래에 붙어 있지 않고 옆에 달려 있어서 파충류처럼 걷고, 어깨에는 다른 포유류에게서 찾아볼 수 없는 뼈가 더 있다. 수컷의 뒷다리에 튀어나온 뒤꿈치뼈에는 독성 혼합물이 있고—이런 포유류를 얼마나 봤는가!—고무 같은 부리는 먹는 데 사용되는 게 아니라 전기 위치 추적용이다! 먹이를 찾아

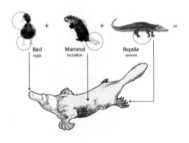

오리너구리, 애드호키즘의 개념적 마스코트.

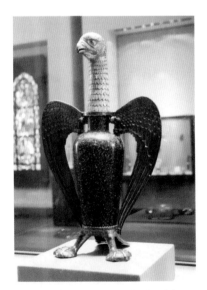

대수도원장 쉬제르, 도금된 독수리를 얹은 반암 대리석 화병, 생 드니 성당, 1150년경. 현재 파리 루브르 박물관 소장. 쉬제르는 화려하게 빛나는 자신의 건축물에서처럼 이 강렬한 혼합체로 신을 둘러싼 비유적 논쟁을 뒷받침했다.

26

물속에 들어가면 눈, 귀, 입, 코를 모두 닫고 부리 표면에 있는 전기 감각장치를 이용해 전기장을 만들어 먹이를 추적한다. 오리너구리의 유일무이한 특성에 대해서는 계속해서 열거할 수 있지만 한 번만 봐도 일반적인 종과는 동떨어져 있는 것을 확인할 수 있다. 문학 작품에 등장하는 환상의 동물인 푸쉬미풀리유(pushmepullyu, 휴 로프팅의 소설 『닥터 두리틀』에 등장하는 상상의 동물로 몸통의 양쪽 끝에 머리가 달려 있다—옮긴이)와 매우 흡사하다.

　　물에서 헤엄칠 때는 배를 등으로, 또 머리를 꼬리로 착각할 수도 있다. 이처럼 기이한 형태를 보면, 1798년 유럽인들이 처음 이 생명체를 접하고 영국 과학자들이 연구할 때 박제가들의 속임수 장난이라고 생각했다는 것도 무리는 아니다. 그래서 이들은 이것을 낱낱이 해부했다. 그 후로도 50년 동안 사기라는 의심은 계속 이어졌고 20세기가 되어서야 처음으로 동물로 받아들여지면서 어린이들의 사랑을 받고 보존되기 시작했다. 그리고 마침내 호주

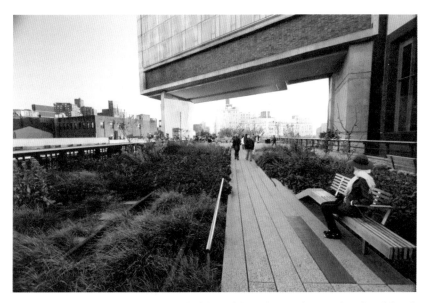

뉴욕 하이라인, 2005~2009. 디자인: 제임스 코너, 딜러 스코피디오 & 렌프로. 조경: 우돌프 피트. 선로, 벤치, 조명, 야외관람석, '야생' 식물에 물이 공급되도록 바닥 콘크리트 마감의 틈을 벌리는 등의 버려진 고가 철로를 디자인으로 재사용한 시뮬레이션 애드호키즘의 사례.

20센트 동전의 뒷면에 그 형상이 새겨지게 되었고 존경받는 텔레비전 캐릭터로 언급되었을 뿐만 아니라, 2000년 시드니 올림픽에서는 세 가지 마스코트의 하나로 선정되었다. 사기에서 한 국가의 상징으로의 변화는 실로 기이한 행보이지만 이것은 애드호크적인 혼합체가 대단히 드문 것일 경우 가장 사랑받는 존재가 되기도 한다는 것을 보여준다.

　　나는 요약하는 차원에서 몇 가지 애드호크적인 특성을 열거하고, 이 흥미로운 장르가 지닌, 제한된 것이긴 하지만 중요한 역할을 인지하기 위한 선언문을 제시한다.

애드호키즘 선언

1 필요가 발명의 어머니라면 기존 시스템의 결합은 발명의 아버지이고 애드호키즘은 그것들이 만들어낸 자손이다. 이것은 자연과 문화 모두에 적용된다.

2 문화에서는 그 자체를 드러내고 용도와 기원을 설명적으로 나타내는 결합체들이 특히 애드호크적이다.

3 따라서 애드호키즘은 유레카의 양식이다. 전형적인 하이브리드 형상을 띠는 경우, 그리고 모든 창조의 순간들처럼 기존에 분리되어 있던 시스템들이 접합되는 경우 그것은 새로운 것이 시작되는 모멘트다. 그래서 스타일은 이종 형태 그대로 이해해야 한다. 최고의 초현실주의 작업을 처음 봤을 때에는 부조화적인 결합으로 경험한다. 흔히 비교가 안 되는 것들 간의 성교로 나타난다. 그러나 종과 사물이 진화해 감에 따라 애드호크적인 부착물들은 부수적인 것, 전통적인 것이 되고 보통 시뮬레이션된다. 완전히 진화된 이종 형태는 통합을 이루고 비애드호크적인 것이 된다. 하지만 진화된 시간-도시는 뉴욕 하이라인에서처럼 의도적으로 남긴 과거의 층, 흔적이 될 수 있다.

4 포퓰리즘적인 차원에서 볼 때, 혁명의 처음 두 단계에서처럼 애드호키즘은 급진적으로 민주적이고 실용주의적이다. 이것은 허리케인 카트리나나 아이티 지진 때처럼 현재 입수할 수 있는 것을 이용하여 임시변통으로 연명하는 재난 상황 이후에 분명해지기도 한다.

5 엘리트주의적인 차원에서 볼 때 애드호키즘은 부분의 집합으로 효율성과 완벽함을 보여준다. 화성 프로그램에서 탐사선은 양식적인 통일에 대한 편견 없이 최고의 하부조직 상태로 결합되는데, 여기에는 조악한 결합이 만들어내는 미에 대한 관용, 심지어 사랑이 존재한다.

6 애드호키즘이 잘못되었을 때는 다양한 사물들 간의 게으른 결합이 된다. 세상에 존재하는 자원의 은행에서 훔쳐다가 아무것도 돌려주지 못한 채 통화가치만 떨어뜨린다. 표절과 도둑질은 알려지고 부가가치

29

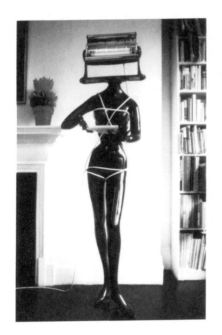

나의 애드호크 작품은 1960년대의 조립형 작업으로 시작되었고, 그 중에는 레디메이드 제품의 부분들을 재사용해 스테레오타입화된 사람의 얼굴이나 몸에 관한 물음을 제기한 것들도 있었다. 예를 들어 당시에 사용하던 전기화로는 디자인이 지나친 데다 다소 키치적이기까지 했다. 그래서 1967년에 나는 히터에 헨리 제임스의 소설 『미래의 마돈나』와 초현실주의적 욕망이라는 주제를 나타내는 마네킹을 결합시켰다. 2000년에는 《과학 아메리카(Scientific America)》의 커버스토리에 나온 미의 과학에 관한 글에 물음을 제기하고자 토르소를 재사용하여 지질학적 의미가 담긴 아름다운 머리를 표현했다. 흑백의 정원 머리 부분에는 삶을 죽음에 대치시키며 타자기와 셰익스피어의 소네트 「무례한 죽음(Churl Death)」에 등장하는 캐릭터를 도입하여 해골을 찬미했다(2009). 노천광산 옆에는 입수 가능한 소재로 노섬벌랜디아를 구축했다. 여인의 몸 형상의 지형을 오르내리는 이 산책로는 총 0.25마일로, 바위에 표시가 되어 있는 쉼터 지점에 숨을 수도 있다(2012). 노섬벌랜디아 사진: 그램 피콕(Graeme Peacock).

가 있으면, 이를테면 하부조직이나 전체를 향상시켰을 경우 구제받을 수 있다. 근대 건축뿐만 아니라 팔라디오 양식의 건축도 적절히 설명을 붙여 훔쳐온 것들에 기초한다.

7 철학적으로 애드호키즘은 추가적인 목록, 백과사전처럼 대체로 열려 있으며, 따라서 '여러 가지 자료에서 취한 생각, 취향, 양식 등'이라고 정의된 절충주의(eclecticism)의 사촌이다. 절충주의는 어딘가에서 이 부분을 '고르거나 선택하다'는 의미를 가진 그리스어 'eclect'에서 유래한 표현이다. 그것을 개선하기 위해서는 단일한 규범에 머물지 않고 최선의 부분을 선택한다.

8 칼을 드라이버로 잘못 사용하는 것을 용인 가능한 애드호키즘이라고 보면 스위스 아미 나이프는 그것을 맞춤화한 진화된 자손이다. 드로흐 디자인은 그것의 상업적인 버전이고, 일본식 다례는 의례화된 사용이며, 프랭크 게리의 자택 건축은 비정형의 전형이다. 이종성과 비정형적인 것이 문화적 장르의 특성을 만들어낸다.

9 수소나 중수소 같은 최소화된 원자를 이용한 실험을 생각해보자. 이처럼 단순한 단위들도 양자, 전자, 중성자같이 여러 단위들로 역사적인 분할을 겪게 된다. 쿼크(quark)와 렙톤(lepton, 경입자)만을 비애드호크적인 것으로 볼 수 있다. 나머지 세계는 분명히 다른 것들과 합병된 것들이다.

10 지구상에 존재하는 거의 모든 것들이 다른 무언가에서 유래한 복합물이라면 우리는 플루리버스 '안에 살고 있다.' 오늘날 우주의 여러 가지 법칙들이 균일하게 보일 수도 있지만 그것들은 최초의 마이크로 초(100만 분의 1초)라는 시간 동안 진화해왔고 어쩌면 애드호크적인 멀티버스의 내부 법칙일 수도 있다.

서문(1972년 판)

'ad hoc'에서 라틴어 ad는 전치사 'to'임. 이러저러한 특정한 목적을 위
하여
― 소형 옥스퍼드 영어사전

'애드호키즘'은 찰스 젠크스가 만든 용어로 1968년 건축비평에서 처음으로
사용되었다. 이 단어는 '속도' 즉 경제성과, '목적' 즉 실용성을 갖는 행위의 원
칙을 뜻하는 것으로, 인간이 추구하는 수많은 일들에 적용될 수 있다. 기본적
으로 여기에는 문제를 빠르고 효율적으로 해결하기 위해 입수할 수 있는 시
스템을 사용하거나 기존의 상황을 새로운 방식으로 다루는 일이 포함된다.
이것은 특히 가까이 있는 자원으로 새롭게 만들어내는 방식을 가리킨다. 아
울러 애드호키즘이라는 단어에는 그 자체로 '즉석에서(ad hoc)' 이루어지는
가치가 담겨 있다. 애초에는 '원업맨십'(one-upmanship, 남들보다 한 발씩 앞
서며 스텝을 맞추지 못하는―옮긴이)이나 '피드백'같이 어설픈 병치 조합이
었지만 바로 그 점이 그 자체의 탄생과 역사에 대한 인식을 강화시켜 나간다.
　　애드호키즘은 실용주의적 측면을 넘어서서 전혀 새로운 탐구와 예측
적 사고의 영역을 만들어낸다. 이러한 미지의 영토를 향한 탐사를 시작하기
위해 우리는 이례적인 프레젠테이션 방식을 채택했다. 젠크스는 전반부의
여섯 개 장에서 간단한 예를 들어가며 논의의 핵심을 구축하였고, 그 뒤를 이
어 네이션 실버는 좀 더 긴 네 개의 장을 통해 미술, 도시, 소비시장(디자인이
만인의 손에 들어가는 지점) 등의 분야로 논의를 확장시키고, 흔히 다르게 이
야기되는 두 개의 애드호키즘 활동, 즉 우연한 상황을 임기응변의 기회로 활
용하는 것과, 기회를 통해 우연적이고 열린 결과를 만들어내는 문제를 조명
하였다.
　　우리는 내용상의 중복을 피하고자 하면서도 서로 의견이 다른 부분에
서는 의도적으로 같은 내용을 그대로 남겨두었다. 젠크스가 시작한 논의를
실버가 마무리하는 예가 한두 번 있는데 그런 경우는 개념이 그렇게 개진되

33

었기 때문이다. 어느 한 편에서 시작된 수많은 생각들이 2년간의 협업 과정을 지나면서 공동의 자산이 된 것이다. 두 사람이 기여한 부분을 분리함으로써 우리는 각자의 시각이 서로에게 침해되지 않게 하고 또 그렇게 함으로써 두 부분이 한 덩어리로 통합되기보다는 상호보완적으로 보여야 한다고 생각했다. 이러한 혼성적인 접근 그 자체는 어느 한 개인의 특별한 관심사나 자산보다 오래된 개념에 적합하다.

　　　찰스 젠크스, 네이선 실버
　　　1972년 1월, 런던에서

일러두기

이 책에 담긴 나의 글은 두 부문에서 대단히 큰 도움을 받아 이루어졌다. 첫 번째는 샐리 워터맨, 빌 화이트헤드, 네이선 실버, 헬렌 맥닐의 세심하고 창의적인 편집상의 조언이다. 그리고 두 번째로 아서 쾨슬러, 노엄 촘스키, 한나 아렌트의 풍부한 사고에서 도움을 받았다. 이 모든 조언이 아니었다면 나의 생각들을 충분히 검증받지 못했을 것이다. 이들이 상당 부분 나의 오류를 줄여주고 생각을 발전시켜 준 것에 지금도 감사한다.

찰스 젠크스

다른 프로젝트뿐만 아니라 이 책에 실린 일부 연구는 존 사이먼 구겐하임 재단에서 수여하는 구겐하임 학술지원금과 미국건축가협회 뉴욕 지부에서 수여하는 브루너 장학금으로 이루어졌다. 이들에게 감사의 인사를 전한다. 애드호키즘에 관한 나의 개설서는 친구들의 조언과 도움이 아니었다면 지금과 같은 균형을 갖지 못했을 것이다. 더블데이 출판사의 편집자 샐리 워터맨, 소호 드로잉 작업을 해 준 켄 옝, 극장에 관해서는 로디 모드록스비와 에이메릴리스 가넷, 미술에 관해서는 리처드 스미스, 건축 분야와 그밖에 거의 모든 분야에 관해서는 찰스 젠크스의 도움이 있었다. 제인 제이콥스를 통해 도시계획의 수십 가지 부문에 크레디트를 받아 나 자신만의 밀도 있는 시각을 형성하게 되었다. 헬렌 맥닐은 '즉흥적으로' 문학에 관한 섹션을 쓰고 전체 원고를 수차례에 걸쳐 검토해주었다. 이 책에서 내가 맡은 부분이 일관성을 유지할 수 있었던 데는 그녀의 헤아릴 수 없는 도움이 있었다.

네이선 실버

애드호키즘

1부

1장

애드호키즘의 정신

'애드호크'는 '이 특정한 필요와 목적을 위하는 것'을 뜻한다.

필요는 살아 있는 모든 것들에 공통적으로 적용되는데, 보다 고차원적인 목적을 지닌 것은 인간뿐이다. 하지만 일반적으로 이러한 필요와 목적들은 그것을 실현하는 데 소요되는 엄청난 시간과 에너지로 인해 좌절되고 만다.

애드호키즘의 이상은 목적을 즉시 충족시키는 데 있다. 그것은 전문화, 관료주의, 위계적 조직 체계로 인해 일반적으로 지연되는 과정을 가로지른다.

오늘날 우리는 인간의 목적 충족을 가로막는 힘과 생각들에 둘러싸여 있다. 대기업들은 선택을 획일화하고 제한하며 행동주의 철학은 잠재적인 자유를 거부하게 만드는 조건을 부여한다. '근대 건축'은 '좋은 취향'을 만드는 전통이 됨과 동시에 실질적인 필요에 따르는 다원성을 거부할 수 있는 변명거리가 되었다.

그러나 직접적 행동의 새로운 형태가 나타나고 있다. 새것이건 낡은 것이건, 모던한 것이건 앤틱이건 관계없이, 누구나 비인격적인 하부조직(subsystem, 결합물 또는 결합체라는 전체를 구성하는 부분을 일컬음―옮긴이)으로부터 개인적인 환경을 창출할 수 있는 민주적인 방식과 양식의 재탄생이다. 자신의 즉각적인 필요를 실현하기 위해 즉석에서 구할 수 있는 애드호크적인 부분들을 결합함으로써 개인은 만들고 유지하고 또 자기 자신을 넘어서게 된다. 원하는 목적을 지향하며 지역적 환경을 구성해가는 것이야말로 정신 건강에서 가장 중요한 부분이다. 반대로 반응이 없고 텅 빈 현재의 환경은 인간을 백치화하고 세뇌하는 최적의 요건이다.

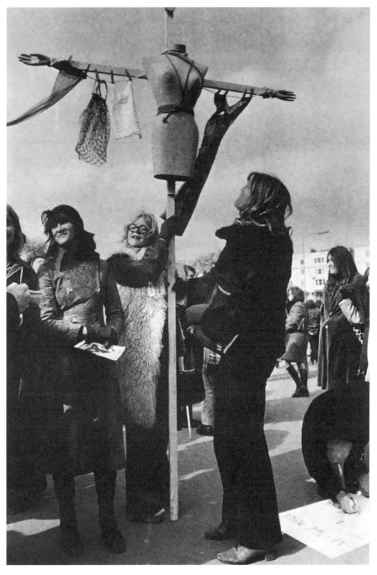

도판 1
여성해방가두시위, 런던, 1971. 입수할 수 있는 (스타킹, 쇼핑백, 러닝셔츠, 앞치마 같은 여성 억압적)
소재로 창작하는 직접 행동. 시위 배너에 십자가로 매달린 장식 토르소.

긴급성과 목적

'이 특정한 필요와 목적을 위하는 것'을 뜻하는 '애드호크'는 일상적 삶으로 스머드는 즉각적이고 목적이 분명한 행동에 대한 욕망을 드러낸다. 우리는 바로 눈에 보이는 즉각적인 목적을 지닌 작은 행동들에 끊임없이 관련된다. 아침에 침대에서 일어나고 음식물을 보충하는 일, 무언가 눈에 띄는 일 등을 예로 들 수 있다. 삶은 사소한 것에서부터 심오한 것에 이르기까지 이렇게 목적 지향적인 행동들로 가득 차 있고, 이 가운데 많은 부분은 불연속적이거나 서로 무관하다. '애드호크'라는 표현이 사용되는 두 가지 전형적인 예를 보면 이같이 다양하면서도 목적적인 인간 행동의 본질이 드러난다.

> 먹다 남은 발효 수프가 즉석에서(ad hoc) 스파게티에 더해지면 맛이 더 밍밍해진다.
> 그리고
> 전쟁을 끝내기 위한 목적으로 형성된 베트남 전쟁 종전 임시 위원회 (Ad Hoc Committee to End the War in Vietnam)는 목적이 달성되면 해산될 것이다.

이 두 가지 경우를 보면 애드호키즘과 가끔 혼돈을 일으키는 무작위, 지향적 이지 않은, 되는 대로 하는 행동과 애드호키즘은 구분된다. 그러나 애드호키 즘이 정말로 목적적이라면 그것은 다른 종류의 목적 지향적 태도와 어떻게 다른가? 기본적으로 애드호키즘은 문제에 대하여 치밀하고 체계적이기보다 는 일반적이고 느슨한 접근 방식으로 이루어진다. 그래서 17세기에 배를 만 드는 사람들은 숲으로 들어가 나무에서 이미 배의 부분이 될 만한 레디메이 드적 '하부조직'을 베어내어 즉석에서 조합하여 배를 구성했다도판 2. 이 하부 조직들은 새로운 기능에 맞춰 만들어진 것이 아니기 때문에 조합한 후에 불 필요하게 남는 부분을 잘라냈어야만 했다. 즉석 혼합물은 비본질적인 것, 우 발적이고 남아도는 것을 많이 담고 있다. 그러나 다른 종류의 목적적 행동처

럼 정제되고 정확하지 않기 때문에 더 많이 열려 있고 더 많은 것들을 연상시키며 풍부한 가능성들을 내재하고 있다. 비본질적인 재료는 새로운 사용성을 제시하는 데 비해 완전하고 정제된 구조는 주로 그 자체의 특정한 목적에 국한된다.

시간적, 공간적으로 멀리 있는 것보다는 익숙하고 가까이 있는 것으로 작업하는 게 언제나 더 쉽기 때문에 당장 입수할 수 있는 애드호크적인 하부조직을 결합하는 것이 아마도 가장 오래되고 가장 간단한 창작 방식일 것이다. 어쨌든 이것은 뼈, 조개껍질, 나무, 털과 같이 사용할 수 있는 재료를 가지고 마스크, 의복, 무기 등을 만들어내는 부족 문화에서 특징적으로 나타나는 창작의 형태다도판 3. 인류학자 클로드 레비스트로스는 '브리콜라주(bricolage)'라는 일반적인 프랑스어 표현을 중심으로 이러한 활동을 논의해 나갔다.

도판2
나무로 만든 배. 영국 해군의 에이전트는 먼저 가장 적합한 목재를 선택하고 원하는 배의 형태에 맞게 조각에 숫자를 적어 넣는다.

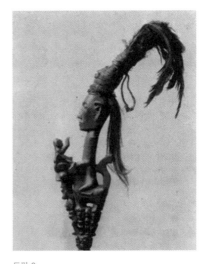

도판 3
마법사 지팡이의 머리 부분, 깃털, 털, 끈, 깎아낸 나무로 즉석에서(ad hoc) 제작. 수마트라 바탁.

…… '브리콜뢰르(bricoleur)'는 공예가의 작업과 비교했을 때 정해진 방식 없이 여전히 자신의 손으로 만드는 사람을 일컫는다…… '브리콜뢰르'는 수많은 다양한 업무를 수행하는 데 능하다. 하지만 브리콜뢰르는 엔지니어와 달리 프로젝트의 목적에 맞게 고안하고 구입하는 원자재와 도구의 입수 가능성 그 어디에도 구속되지 않는다. 그에게 도구의 세계는 닫혀 있는 것이고 언제나 '가까이 있는 것'으로 임시변통하는 게임의 법칙을 따른다…… 엔지니어는 언제나 특정한 문명이 부여한 한계를 벗어나고 뛰어 넘어 자신의 길을 만들어가려고 하는 데 반해, '브리콜뢰르'는 성향 때문이건 필요에 의해서건 언제나 주어진 한계 안에 머문다.[1]

브리콜라주와 엔지니어링 혹은 과학은 종류나 질보다 정도와 의도로 구분된다. 브리콜뢰르와 과학자 모두 출발의 동기는 진리를 추구하는 것이고 둘 다 사실을 엄밀하게 다루며 똑같이 객관적이다. 그러나 기존의 하부조직들을 이용하는 데 있어서 과학자는 처음 접한 자료를 확장시키려는 데 비해 브리콜뢰르는 할 수 있는 데까지는 자신이 가지고 있는 자료에 매달린다. 이 둘을 구분하는 것은 적합성과 긴급성이다. 과학자는 도구의 사용과 자신의 일에 적합한 가설에 몰두하지만, 브리콜뢰르 즉 애드호키스트는 무엇이든 쓸 수 있는 자료로 즉시 일을 수행하는 데 열중한다. 일반적으로는 둘 다 목적 지향적이다.

　　사실 애드호키즘을 다른 행동이나 이론들과 대비시키려면 목적성의 문제를 넘어서게 된다. 경험주의, 시행착오를 통한 탐구, 기계론적 결정주의, 그리고 가장 강력하게 말할 수 있는 행동주의 같은 것들은 이 점에서 애드호키즘과 차별화된다. 이 이론들은 모두 목적적 창조성을 맹목적인 기회로 대체한다. 예를 들어 1928년 행동주의의 아버지 J. B. 왓슨은 오늘날에도 행동주

1　　클로드 레비스트로스(Claude Lévi-Strauss), 『야생의 사고(The Savage Mind)』(London, 1966), 16~19쪽.

의자들이 천착하는 무작위적 또는 우연적 창조성의 원칙을 다음과 같이 정의했다(매우 세련된 형식이긴 하지만).

'새로운 것은 어떠한 방식으로 탄생하는가?' 종종 시나 훌륭한 수필에서와 같은 새로운 언어 창조가 어떻게 이루어지는지를 묻는 질문이 자연스럽게 제기되곤 한다. '그에 대한 답은 말을 조작하고 새로운 패턴이 나타날 때까지 교체하는 과정을 통해서다……' 프랑스 디자이너 장 파투는 새로운 드레스를 어떻게 고안한다고 생각하는가? 드레스가 마무리되었을 때 어떻게 보일지 '머릿속에 그림'을 그리고 있을까? 그렇지 않다…… 모델을 불러 새로운 실크 천을 집어 들고 모델의 몸에 걸쳐 놓은 뒤, 한 쪽을 잡아 당겼다가 다른 쪽을 느슨하게 해가며…… 드레스의 모양을 갖출 때까지 소재를 조작해간다…… 그 새로운 창작물이 자신과 다른 이들에게 존경과 인정을 받고 나서야 조작의 과정은 완료된다—이것은 쥐가 음식을 찾는 것과 비견된다.[2]

창작자의 마음속에서 어떠한 상(像)도 거부하는 것, 그것은 사실 뇌의 기제가 중립적으로 작동하도록 생각의 존재를 거부하는 것으로, 행동주의자들 사이에서는 정통한 핵심 포인트다. 뿐만 아니라 이들은 행복한 우연, 우연히도 운이 좋게 '시나 훌륭한 수필'이 '떠오르는' 순간까지 단어를 무작위로 조작하는 것에 계속해서 방점을 두고 있다. 마지막으로 이러한 목적성은 사회의 '인정' 안에 자리한다. 파투는 자신의 디자인을 소비자가 구매하여 사회가 반응할 때 자신이 좋은 드레스를 만들었다는 것을 인식한다. 왓슨이 행동주의 강의를 그만두고 미국의 거대 광고 사업을 지원하기 위해 뛰어든 것은 놀라운 일이 아니다. 개인적인 목적성을 거부하고 모든 동기의 힘을 환경에 두는 이데올로기는 대량 조작이 성공하는 데 아주 적합한 조건을 만들어낸다.

2 J. B. 왓슨(J. B. Watson), 『행동주의(Behaviourism)』(London, 1928), 198쪽 이하.

결국 광고는 행동주의적 조건이 대중 시장에 적용된 것이라 볼 수 있다.

그러나 왓슨의 접근이 실용적으로는 성공적일 수 있지만, 그의 말은 '인정'이 항상 누군가의 생각(또는 뇌)에서 일어나야 한다는 점, 그리고 어떤 종류의 일이 인정받을 만한가에 대한 생각이 이미 존재하지 않으면 인정은 일어나지 않는다는 사실을 모호하게 만든다. 여기에서 행동주의자들이 정말로 주장하는 것은 성공적인 물건은 많은 사람들이 찾는 것이라는 말의 동어반복이다. 이 성공에 대한 순환적 정의는 사람들이 훗날 문제시할 것이 무엇인가에 대한 중대한 발견을 불분명하게 만든다. 즉 무작위적인 시행착오가 성공적인 창의성 안으로 들어갈 때, 그것은 목적적인 탐구를 돕는 조력자의 역할일 뿐, 성공적인 창의성 그 자체를 대체하지는 않는다. 발견자인 루이 파스퇴르(프랑스 생화학자)는 행운은 수동적이고 텅 빈 생각이 아니라 준비된 생각을 선호한다고 말한다.

따라서 목적적 마인드라는 개념을 공격하고 무작위적인 행동을 강조하면 특별히 악순환을 만들어내기 쉽다. 행복한 우연을 통해 사회적 조건이 만들어지고 진보한다고 생각하면 목적적인 창조성을 믿을 때보다 수동적으로 되고 결국 스테레오타입화된 환경을 수용하게 된다. 이러한 환경에서 길러지면 더욱 더 무기력해지면서 행동주의와 결정론적인 애초의 신념이 더욱 굳어지는 방향으로 흘러간다. 많은 동물실험에서 동물들이 능동적으로 참여할 수 있는 자극적인 환경을 제거하는데, 이때 이들이 신체적으로 성장하지 않는 것을 볼 수 있다. 예컨대 극도로 잘 조정된 빛만 비추는 캄캄한 실험실 환경에서 두 마리 새끼 고양이를 키웠을 때, 이 중 한 마리는 빛이 들어올 때 위치를 바꿈으로써 시각 능력을 발달시켰지만 빛을 비추어도 전혀 움직일 수 없던 다른 한 마리는 시력을 잃게 되었다.[3] 풍요로운 환경의 보호막을 빼앗긴 수감자들의 예를 통해서도 이러한 퇴행성의 기본적인 법칙이 확인되기도 한다. 다행히 인간은 자신의 신념과 의지가 강하면 어떠한 감각적 능력을

3 이 실험에 관해서는 R. L. 그레고리(R. L. Gregory), 『눈과 뇌(Eye and Brain)』, 월드유니버시티 라이브러리(London, 1966), 209쪽, 246쪽 참조.

박탈당해도 자신만의 풍부한 내적 세계를 만들 수 있는 능력이 상대적으로 훨씬 크다.[4]

　　동물의 세계와 인간 세계를 이렇게 비교하는 것은 분명 위험하고 극단적인 과장이 될 수 있다. 여러 가지 형태의 결정론이 세상의 여러 부분들을 잠식하면서 환경이 점점 더 스테레오타입화되고 전체주의적으로 되어가는 것을 보여주는 분석들도 마찬가지다(이 점에서는 사회 전반을 지배했던 이집트의 관료주의와 로마 군정 시절보다는 나아진 것 같다). 그럼에도 오늘날까지 여전히 많은 결정론적인 이데올로기들이 존재하는데, 이것은 미국 기업들과 관료주의적인 러시아 국가처럼 특정한 장소에 상당 부분 만연해 있다. 무엇보다 중요한 것은 헤아릴 수 없이 많은 기관들이 첨단기술을 사용하고 만들어가면서 발전의 복합성에 이르렀다는 점이다. 이 같은 억압적 영역들이 모든 사람들의 삶 전체를 지배하지는 않지만 이것은 타고난 창조성과 자기실현을 좌절시키면서 삶의 상당 부분에 영향을 미친다. 이것은 원래 목적했던 개념과 최종적인 실현 사이에 불가능이라는 벽을 세운다. 이러한 의지의 마비는 20세기 사고에서 일반적인 주제가 되었다. 지연되거나 좌절된 행동에 대한 불만은 그렇게 된 다양한 이유만큼이나 도처에 만연해 있다. 결정론적 이데올로기는 그 어떤 만병통치약도 거부할 만큼 그 형태가 다양해서 다른 무언가를 제안하는 것이 순진하게 보일 수 있다. 애디호키즘 같은 행동과 디자인 형태를 기본적으로 합리화한다는 것은 비록 이에 대한 최종적인 해답은 아닐지라도 이와 같이 부정적인 힘들에 맞서는 일이다. 그것은 목적적 행동을 결정론적인 이데올로기에, 즉각성을 전문성과 관료주의로 인해 만연한 지연에 맞서도록 대치시킨다.

4　　이와 같은 신념의 차이가 나치 수용소에서 어떻게 생존과 죽음의 차이를 만들어냈는지에 관한 논의는 빅토르 E. 프란클(Viktor E. Frankl), 『의미를 추구하는 인간(Man's Search for Meaning)』(New York, 1963) 참조.

억압적 힘들

적절한 환경, 즉 개인이 원하는 대로 맞춰진 세계를 만드는 데 필요한 인간의 능력을 가로막는 것들이 수없이 많이 존재한다. 이러한 환경을 만드는 데는 전문성이 필요하고 존 케네스 갤브레이스가 논증한 바와 같이 반드시 첨단 기술이 동반된 과학적 지식이 체계적으로 적용되어야 한다.[5] 갤브레이스가 지적하듯이, 이런 전문가들을 조직화하고 혁신에 소요되는 엄청난 투자를 자본으로 회수하려면 기업은 일정 정도의 판매를 보장할 수 있어야 한다. 그래서 기업은 제품을 표준화하고 경쟁자들을 밀어내고 소비자들이 원하지 않을 수도 있는 물건을 받아들이도록 갖은 노력을 하게 된다. 이러한 표준화 경향과 상투적인 표현들은 국가적 이데올로기와 관계없이 발전된 산업국가라면 어디에서든 가차없는 힘을 발휘한다도판 4. 그러나 인간 사회에서 개인이 자신을 둘러싼 환경과 자신이 만드는 물건의 형태를 만드는 것과 관련된 문제에 있어서는도판 5 이러한 외부의 힘이 적극적인 방해가 되지는 않는다 하더라도 합리적으로 작동하지 못하게 하는 걸림돌이 된다.

또 다른 억압 요소는 위계적인 조직 체계와 동서양에서 모두 순조롭게 받아들여져 온 엘리트주의적 철학이다. 모든 사회마다 공식적인 위계가 있을 것이고 조직 내부의 각 계층은 상위 계층의 지시에 복종하면서 하위 계층을 통제하려 한다. 이러한 수직적 위계는 인간마다의 탤런트가 다르다는 이유로 자연스럽게 합리화된다. 하지만 또다시 인간적인 관점에서 볼 때 두 가지 반대 의견을 제시할 수 있다. 첫째, 위계란 정당하지 않고 자신의 삶의 모든 부분에 영향력을 갖기를 원하는 개인의 욕망에 위배된다. 둘째, 인간의 탤런트가 정말로 다르다면 느리게 변화하는 위계에서 맞아 돌아가지 않을 수가 있으므로 수직적 위계는 인간의 탤런트를 조직화하기에는 오히려 비효율적이다. 눈에 보이는 구조만을 따라 결정이 이루어질 경우, 최고로 기계화

5 존 케네스 갤브레이스(John Kenneth Galbraith), 『새로운 산업국가(The New Industrial State)』(Boston, 1967), 11~12쪽.

48

된 조직을 제외하고 모든 조직은 작동이 멈추게 된다. 그래서 실제로 우리는 조직에서 친교와 기능, 지금의 바로 이 특정한 문제에 따라 결정되는 애드호크적인 내재적 관계망을 찾는다. 가장 재능 있는 조직은 새로운 문제 앞에서 낡은 위계를 통해 특수한 상황을 도출하기보다는 애드호크적인 방식으로 새로운 문제를 융합하여 재구조화할 수 있는 조직이다.

에드워드 밴필드는 최근에 출간한 저서 『정치적 영향』에서 실제로 시카고에서 어떤 결정들을 이끌어냈던 예를 통해 영향과 통제의 패턴에 관해 상세하게 설명하고 있다. 행정이나 집행과 관련된 통제 라인은

도판 4
일본의 조립 라인, 마츠시타 전기회사. 올더스 헉슬리의 예견처럼 미래의 군주들은 강압적이지 않고 즐거운 인물이 될 것이다. 매일 아침 노동자들은 가락에 맞춰 회사의 노래를 부르고 곡의 절정 부분에서는 "성장, 산업, 성장, 성장, 성장"이라는 가사를 외친다.

도판 5
자동차 스프링으로 만든 문손잡이, 스페인. 산업 오브제를 이런 식으로 개인화하여 재치 있게 즉석에서(ad hoc) 사용하는 것은 어느 환경에서나 찾아볼 수 있다.

공식적으로 위계적인 나무 모양의 구조를 띠고 있지만 이러한 영향과 권위의 형식적인 망은 새로운 도시 문제가 등장하면 자연스럽게 일어나는 애드호크적 통제 라인에 완전히 가려 있다. 이러한 애드호크적 라인은 누가 이 문제에 관심이 있는지, 문제의 열쇠를 누가 쥐고 있는지, 누구와 거래할 때 누가 유용한 것을 가지고 있는지 등의 문제들에 달려 있다. 첫 번째 공식적인 구조의 틀 안에서 작동하는 바로 이 두 번째 비공식적인 구조야말로 공공의 행동을 통제하는 힘이다. 그것은 문제가 계속 바뀌면서 매주, 심지어 매 시간마다 달라진다. 누구의 영향권도 단 하나의 상위 통제에 완전히 고정되지 않는다. 각 개인은 문제가 변화함에 따라 다른 영향 아래에 놓이게 된다. 시장 집무실에 걸린 조직도는 [거의 아무런 연관성이 없는] 위계적인 나무 구조로 되어 있지만 실질적인 통제와 권위의 실행에 있어서는 관련 개인들 사이에 수많은 관계가 준(準)격자 형태로 존재한다.[6]

조직의 삶과 에너지를 만들어내는 것은 후자, 보이지 않는 관계들의 조직이다. 그러나 안타깝게도 엘리트주의적이고 운명론적인 철학들로 저변화되어 있어서, 이것은 알려지면 보통 죽음을 맞이하거나 억압된다.

천재 쥐와 바보 쥐

이 철학들은 대부분 다윈주의나 행동주의 같은 우리 시대의 특정 이론들에 내재하는 운명론에 기대어 있는데, 다윈주의와 행동주의에서는 삶의 특정한 결정 요인을 유기체의 '외부'에, 환경의 '내부'에 위치시킨다. 외적인 결정 요

6 크리스토퍼 알렉산더(Christopher Alexander), 「도시는 나무가 아니다(A City is Not a Tree)」, «디자인 매거진(Design Magazine)»(1966, 2), 53~54쪽. 1968년 민주당 전당대회에서 시카고 시장 데일리(R. Daley)가 증명했듯이 도시에서의 '실질적 통제'가 애드호크적이라는 알렉산더의 생각은 지나치게 낙관적이다.

인들은 실제로 개인의 삶에 영향을 주고 삶의 일부를 형성하지만 그것이 결코 가장 중요한 힘은 아니다(3장에서 논의). 그리고 이번 세기에 이들이 편향적으로 강조하는 이러한 내용들은 인간에게 운명론적인 태도를 불러일으켰다. 물론 가장 극단적인 경우는 사회결정론을 불러일으킨 히틀러와 스탈린의 운명론적인 전체주의 체제이지만, 자유주의 사회에서 역시 이와 유사하면서 비교적 덜 과장된 경향들이 나타나기도 한다. 만약 인간이 제한된 책임만을 지닌 조건 반응형 오토마타(automata)로 취급되면 그에 맞춰 행동하기 시작하면서 외부 조건 형성 능력에 대한 비관적인 시각이 굳어지게 된다. 그렇다면 인간의 기계적인 반응은 곧 결정론 같은 것의 증거인가? 천재 쥐와 바보 쥐에 관한 연구가 하나의 답을 제시해준다.

세심하게 통제된 실험에서 한 연구자 집단은 지능지수가 비상하게 높고 가장 귀족적인 설치류로 특별하게 기른 한 무리의 '천재 쥐'를 전달받았다. 이 쥐들의 조상은 모두 미로 통과 방식을 빠르게 습득하여 뛰어난 기록을 보유하고 있다('행동주의적' 성향의 연구자들에게 있어서 이것은 대단히 지적인 쥐의 특징이다). 한편 또 다른 집단의 연구자들은 '멍청한 쥐'를 받았다. 두 과학자 집단들은 물론 객관적인 연구 방식을 교육받고 주관적인 요인이 개입되지 않도록 밤낮으로 쥐를 보호했다. 예상대로 천재 쥐들은 바보 쥐들을 상당한 차이로 앞질렀다. 이들은 뒤떨어진 쥐들에 비해 훨씬 빨리 미로 통과 방법을 습득한 것이다. 그러나 이 두 쥐 집단이 구분되는 사실상의 차이는 무엇인가? 실제로는 아무런 차이도 없다. 이 실험은 쥐에 대한 실험이 아니라 '실험자들에 대한 실험' 즉 속임수였던 것이다. 그 쥐들은 모두 동일한 일반적인 보통 품종의 무리에서 무작위로 선택한 것들이다. 이 이중 실험을 맡았던 과학자 로버트 로젠탈[7]에 따르면 연구자들의 선입견이나 기대감이 쥐들에게 전달되어, 결과에서 나타나듯이 이들을 부추기기도 하고 의욕을 상실하

[7]　R. 로젠탈(R. Rosenthal), K. L. 포우드(K. L. Fode), 「알비노 쥐의 행동에 관한 실험자의 편견 효과(The Effect of Experimenter Bias on the Performance of the Albino Rat)」, «행동과학(Behavioural Science)» VIII (1963. 7. 3).

게 하기도 한다.

행동주의 이론에서 흔히 나타나듯이 쥐에 적용되는 사례는 인간에게도 적용된다. 학교 학생들을 대상으로 시행한 유사한 실험에서 로젠탈은 또다시 선생의 기대와 선입견이 학생들에게 무의식적으로 전달되면서 학생들의 과업에 객관적인 차이를 만들어낸다는 것을 밝혀냈다. 이 실험에서[8] 선생들은 특정 학생들이 '분출형(spurters)'의 성향을 지녀서 학업이 급격하게 향상될 것이라는 말을 듣게 된다. 사실 천재 쥐와 바보 쥐의 실험에서처럼 이 집단도 무작위로 선택된 학생들로 구성되어 지적으로는 타고난 차이가 없었다. 그러나 쥐와 마찬가지로, 빠르게 향상될 것이라는 기대를 받은 학생들의 학업 결과는 실제로 그렇게 나타났다.

이 두 가지 실험과 그 밖의 다른 실험들은 사회학, 그리고 실제 사회에 '자기충족적 예고'가 존재함을 말해준다. 그러나 이 실험들은 유기체의 결정론적인 시각 같은 것을 증명하기보다는 엄청난 유연성과 쌍방향적 결정론을 보여준다. 여기에 가장 적합한 예는 개인의 행동이 특별한 의미도, 효과도 지니지 않는다는 이유로 사기나 도둑질을 처벌하지 않는 거대한 관료주의다(도판 6). 관료주의에서는 수치상의 범죄율을 프로그램으로 입력해놓고 범죄 유형을 퇴폐, 낭비, 파손 등으로 미리 치부하여 기록한다. 개인은 특정한 방식으로 행동하도록 기대되면 '분출형'처럼 그렇게 된다. 그러나 조직의 설명—낭비 또는 파손—과 개인의 설명—자기주장, 전복—사이의 차이를 조사해보면 실제 사건의 쌍방향적 결정(혹은 자유)을 파악할 수 있다. 방정식에서 양쪽은 각자의 의도에 맞게 상대편을 이용한다. 다소 역설적인 면을 지닌 양자 간에는 멋진 공생 관계가 존재한다.

이러한 이중성에 담긴 우스개 이야기는 각자 자신은 자유 행위자이고 상대편은 조건부 자동화 장치라고 생각하는 데서 만들어진다. 이것은 1960년대 사회학자들 사이에서 유행하던 농담에서 분명하게 드러난다.

8 R. 로젠탈, L. F. 제이콥슨(L. F. Jacobson),「열등생에 대한 선생의 기대(Teacher Expectations for the Disadvantaged)」, «과학 미국(Scientific American)»(1968, 4), 19~23쪽.

스키너 상자에 들어 있는 한 마리의 쥐가 다른 쥐에게 말한다.

세상에, 내가 이 심리학자를 길들인 것인가! 그 사람은 내가 레버를 누를 때마다 먹을 걸 준단 말이야.

의도의 변화가 사건의 결정을 어떻게 뒤바꾸는지 보여주는 좀 더 진지한 사례로는, 소비사회가 남긴 낭비와 파손—심지어 쓰레기까지—을 새로운 음식과 에너지, 쉼터로 탈바꿈시키는 드롭아웃 커뮤니티(Drop-Out Communities, 탈인습적 공동체—옮긴이)를 들 수 있다도판 7. 또 다른 예로, 1968년 5월 시위 당시에 프랑스 젊은이들은 주위에서 구할 수 있는 보도블록 석재나 자동차 등의 다양한 오브제로 바리케이드와 임시 건축물을 만들어 세웠다.

철학적인 차원에서는 결정론적인 통설에 대한 반동이 더 많이 일어났다. C. H. 워딩턴 등의 생물학자들은 진화가 외적 요인뿐만 아니라 내적 요인에 따라서도 진행된다고 말한다. 한편 촘스키를 비롯한 일부 언어학자들은 내재적 언어 능력이 인간의 순응 가능성을 제한하고 행동주의 언어학자들이 부정하는 특정한 창조성과 자유를 허용한다고 주장한다. R. D. 랭 등의 정신분석학자들은 인간이 자신의 정체성과 온전한 정신 상태를 유지하기 위해서

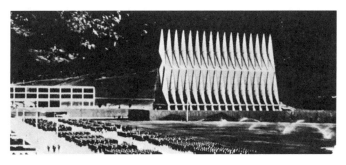

도판 6
스키드모어, 오윙스 앤 메릴, 콜로라도 공군사관학교, 1961. 2,500명의 사관생도는 세 개 종파 교회를 향해 일제히 행군해간다. 이 교회에서는 버튼을 누르면 제단의 종교가 바뀐다. 몇 년 전 사관생도들 사이에서 시험 부정행위 사건이 있었으나 본보기로 일부 소수만 퇴출되었다.

는 자신의 주변 환경을 조정하고 형성해야 한다는 점을 제시한다. 또한 개인
이 이 구축 과정에 능동적으로 참여할 수 있는 환경이 조성되어야 한다는 점
을 뒷받침하는 증거도 제시한다. 시각적인 면에서 볼 때 후자의 내용은 과거
의 행동 기록이 환경에 보존되어야 현재와 미래의 행동이 이해될 수 있다는
점을 의미하기도 한다. 그러면 매 세대마다 흔적이 사라지지 않고 개인의 행
동과 집단적 삶의 특징이 기억으로 남겨질 수 있고 도판 8, 9, 그 결과는 제인 제
이콥스가 주장하듯이 경제적인 의미를 창출하게 된다.

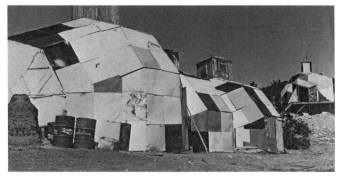

도판 7
드롭 시티. 소비사회의 잔여물을 소재로 이용하여 애드호크적으로 만든 주택. 폐소재를
재활용하는 전략은 124~127쪽, 네이션 실버의 글이 실린 191쪽에서 본격적으로 논의한다.

도판 8, 9
런던의 한 은행 건물에 고정시켜 부착한 헛간과 아테네의 한 교회에 겹쳐 지은 사무실. 기존의
환경을 새로운 것으로 대체하는 대신 애드호크적인 새 기능을 더하여 기억과 선택을 모두
살렸다.

이 모든 긍정적인 생각들은 최근에 힘을 얻고 있고, 전통적인 통설에 도전하면서 지금은 개인의 창조성과 자기결정을 한층 더 강조하는 시각이 출현하고 있다. 이것은 민주적인 행동 양식의 재탄생과 맞물려 일어나고 있는데, 이러한 행동 양식은 새것이건 낡은 것이건, 모던한 것이건 앤틱이건 관계없이 모든 사람들이 갖가지 비인격적 하부조직을 가지고 개인의 환경을 창조하도록 독려한다. 즉각적인 필요를 자각하고 애드호크적인 부분들을 결합함으로써 개인적인 것들이 유지되고 그 자신을 초월한다. 이렇게 개인은 자신의 환경을 원하는 방향으로 만들어감으로써 감각적인 박탈의 악순환을 끊을 수 있다. 무반응적이고 텅 빈 대부분의 현재 환경은 인간을 백치화하고 세뇌시키는 핵심적인 요인이다도판 10.

예술의 예지적 위트

수많은 예측에서처럼 예술가들은 이미 애드호키즘의 기반을 상당히 열어왔다. 비록 이들이 전념하는 것은 대개 풍자나 위트 같은 순기능적인 효과에 국한되지만 말이다. 예컨대 최초의 개척자 중의 한 명인 매너리즘 화가 아르침볼도(1527~1593)의 작품은 대부분 나뭇가지, 숲, 과일, 심지어는 인간의 몸과 같은 자연적인 하부조직을 활용한 풍자적인 인물상들로 구성되어 있다도판 11. 여기에서 풍자는 기존에 분리되어 있던 시스템을 결합하는 위트를 넘어서서 자연의 당혹스런 반복에 대한 아이러니컬한 코멘트로 확장된다. 이 초상을 구성하는 벌거벗은 인간의 몸에서는 개인적인 특질이 모두 사라지고 꿈틀대는 하나의 생물학적인 조직 덩어리가 된다. 이것은 마치 자연이 갑자기 번득이는 아이디어를 떠올려서는 '인간'에 대한 특허권을 가져다가 그것이 시장을 포화 상태로 만들 때까지 '성공'을 대량생산해내는 것 같기도 하다. 아르침볼도는 이러한 생각을 초상 개념과 결합하여 두 가지 면을 모두 지닌 양면적인 하나의 전체, 즉 르네상스 개인주의자이면서 동시에 얼굴 없는 괴물을 만들어냈다. 이와 같은 모든 결합체들에서 그러하듯이 관객은 여러 가

지 해석들, 그리고 인물과 배경 사이를 오가면서 이러한 결합체가 언제나 단순한 오브제나 일상적인 해석 그 이상이라는 사실을 즐긴다.

'무엇이든지 언제나 다른 것이 될 수 있다.' 이 말은 구성재의 상투적인 속성을 초월하는, 창조적 행위에 내재하는 해방의 슬로건이다. 19세기에 여러 가지 작은 시도들이 일어난 후, 다다이스트와 초현실주의자들은 스테레오타입 간의 결합체 안에 잠복해 있는 힘을 끌어냈다. 그렇게 이들은 자연의 반복성을 대신하여 인간이 만든 대량생산 오브제들 즉 단추, 성냥, 머리핀 등을 사용한다는 점만 제외하고는 아르침볼도의 방식을 이어나갔다^{도판 12}. 초현실주의자들의 게임 가운데 '절묘한 시체(Exquisite Corpse)'라는 것이 있는데, 이것은 한 장의 종이에 신체의 다양한 하부조직들을 그리고, 종이를 접어서 다음 섹션을 그리도록 넘겨주는 식으로 진행된다. 최종적으로 완성된 '절묘한 시체'는 종이를 접은 수만큼이나 많은 인체 부위와 다양한 해석을 보

도판 10
파크 애비뉴 풍경, 뉴욕, 1970. 미국의 저술가 노먼 메일러는 이를 두고 "텅 빈 정신병적 풍경"이라고 했다.

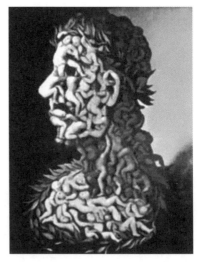

도판 11
아르침볼도, ‹부식›. 이 초상화의 섬뜩한 위트는 세 가지 하부조직을 결합한 데서 나온다. 관객은 이것을 사람의 얼굴로, 나체로, 또 기어 다니는 벌레의 이미지로 보고 여러 가지 해석을 오가게 된다.

여주게 된다. 여기에는 일관된 목적이 없어서 (명시된 개념에 통제받지도 않고 부분들의 관계를 세심하게 고려하지도 않아서)[9] 이 애드호키즘의 형태 자체는 허약하지만 그래도 여기에서 설득력 있는 예들이 도출될 수 있다. 다양한 의미들이 특정한 목적과 매우 긴밀히 연관되고 보다 절제된 사례로는 존 하트필드의 포토몽타주 ‹어제의 힘에 대한 찬가: 폭탄의 힘 앞에서 기도하다›를 들 수 있다도판 13. 여기에서 하부조직들은 목적에 맞게 결합되어 있어서 돈과 경건함, 폭탄과 종교처럼 내용상 대치되는 것들도 모두 제어되고 있다.

　　1930년대에 초현실주의자들은 한때 대량생산품에 흥미를 가지고 물건들을 일상적인 맥락에서 끌어내어 새로운 상황에 놓는 작업을 선보였다. 이들은 로트레아몽의 선언—“아름다움은 해부대 위에 놓인 재봉틀과 우산의 우연한 만남이다”—을 출발점으로 삼고 인공적인 환경을 휘저으며 자유롭게 생각을 펼쳐나갔다. 여성 모델을 빨간색 새틴 바퀴 위에 세우기, 1,200개의 석탄 주머니를 천장에 매달기, 택시에 마네킹을 가득 채워 넣기(삐딱하게 택시의 바깥이 아니라 안에서 비가 내리게 함), 빅트롤라(빅터사[社]의 축음기—옮긴이)의 트럼펫으로 밀어 넣기, 마네킹의 다리를 절단하여 의자 ‘다리’로 만들기 등이 그것이다도판 14. 이렇게 폭력적인 전위(轉位)적 행위는 1960년대 에드워드 키엔홀츠의 구성에서 광적으로 최고조에 이르렀다. 키엔홀츠의 작업은 의도한 효과를 내기 위해 적확한 하부조직을 모색하는 데 강박적으로 전력을 쏟은 결과, 비교적 일반적이라 할 수 있는 우연적인 구성을 훨씬 넘어섰다.

　　‹기다림›도판 15은 자녀들이 오래 전에 집을 떠나고 남편도 없이 쓸쓸히 지내는 어느 할머니의 비통함에 관한 작업이다(그녀의 온몸을 둘러싼 누런 눈물 자국이 남은 사진들에서 슬픔이 드러난다). 그녀의 기다림에는 완성되지 않고 먼지로 뒤덮인 한 더미의 바느질 작업과 색 바랜 꽃문양같이 당시로

9　애드호키즘의 성공과 실패의 차이에 대해서는 33~37쪽, 115~118쪽에서 상세히 논의한다. 닥통에 되는 대로 던져버린 쓰레기에는 ‘각 부분들 사이에 세심하게 고려된 관계성’이 없으므로 이것은 성공적이지 않은 애드호키즘이다.

서도 오래된 물품들이 함께한다. 그녀의 얼굴(오히려 죽은 동물의 쭈그러진 뼈에 가까운)은 유물(아마도 그녀의 기억들)을 담은 병들이 매달린 목걸이 위에 얹혀 있고, 그녀가 한없이 깨어 있는 동안 내내 노란색 카나리아가 앞뒤로 뛰어다니며 구슬픈 위로의 노래를 지저귄다. 이렇게 전체적으로 싸구려 느낌이 나는 절망의 분위기를 통해 목적을 이루겠다는 신념은 그 어떤 것과도 견줄 수 없이 강렬하다. 레디메이드로 만들어진 부분들의 조합에는 지나침도 귀여움도 전혀 없다. 이것들은 분명하게 제시된 특정한 목적에 맞게 내재적 잠재성에 따라 세심하게 선택되었다.

다른 매체로 애드호키즘의 정신을 활용하는 또 다른 작가로는 버스터 키튼을 들 수 있는데, 특히 영화 ‹플레이하우스›와 ‹허수아비›에서 그 특징이 두드러진다. ‹허수아비›에서 키튼은 모든 방이 하나의 방에 포함되어 있는 집에 살고 있다. 여기서 빅트롤라는 가스난로로 이중 기능을 수행하면서 행동

도판 12
프란시스 피카비아, ‹성냥으로 만든 여인 II›, 1920,
유화와 콜라주.

도판 13
존 하트필드, ‹어제의 힘에 대한 찬가: 폭탄의 힘
앞에서 기도하다›, 1934. 폭탄을 첨탑으로, 십자가
대신 화폐 기호를 사용하여 자본주의적 탐욕의
성전을 보여주는 목적적 방식의 애드호크 몽타주.

도판 14
쿠르트 젤리크만, ‹울트라퍼니쳐›, 1938년 파리 박람회에서 초현실주의자들은 산업적 오브제에 대한 탐구를
극단적으로 전개시켰다.

을 개시한다. 소파는 바깥에 있는 오리 연못으로 물을 버리는 욕조가 된다(이 욕조는 재활용 폐기물의 초기 사례로, 여기에서는 피신 경로라는 제3의 기능도 한다). 줄에 매단 양념통과 나이프, 포크, 숟가락 등이 벽에 매달려 흔들린다. 키튼은 도르래와 공중그네로 만든 기발한 시스템을 이용하여 뒤에 있는 아이스박스에서 시원한 맥주를 꺼내 병을 따고 천장에서 내려온 잔에 부은 뒤에 병을 다시 냉장고로 돌려보낸다. 이 모든 과정이 의자에서 1인치도 움

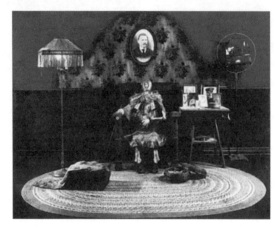

도판 15
에드워드 키엔홀츠, 〈기다림〉, 1964~1965.

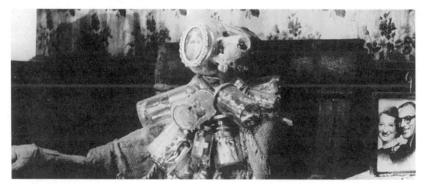

도판 16
〈기다림〉 세부.

직이지 않고 이루어진다도판 17. 키튼의 영화를 관통하는 두 가지 주제는 양키 특유의 재주와 각종 기계류에 대한 관심이다. 그는 언제나 오래된 사물에서 새로운 사용성을 찾아내려고 한다. 반회전식 스윙도어의 손잡이는 시린 이를 뽑는 데 사용되고, 거꾸로 뒤집힌 침대는 오르간으로, 또 키튼 자신이 포탄이나 보트가 되어 떠밀려 나올 때 우산은 자연스럽게 낙하산으로 기능한다.

무엇이든지 언제나 다른 것이 될 수 있다. 애드호키즘의 정신을 포착한 예술가들은 바로 이것을 보여주어 왔다. 이들은 산업사회의 레디메이드에서 나타나는 상투성 또는 풍요로움의 특성에 주목하고 이것을 그 일반적인 맥락에서 떼어놓는다. 이런 식으로 선진 산업국가의 스테레오타입은 작업에서 이점으로 활용될 수 있다—일상적인 맥락에서 사용될 때 이것들은 개인의 독창성과 개성의 발전을 억압한다. 본래 자리에서 탈구되어 사용되면서 병치를 통해 신선함을 갖게 되는 것이다. 18세기에는 이종적인 생각들을 '폭력으로' 결합하는 사람이라는 우스개 표현이 있었다. 이 조합이 즉각적인 필요나 목적을 위한 것일 경우에는 관계라는 제3의 실체를 형성한다. 의도가 목적에 도달하면 정신적인 만족감을 주고 또 그것은 보다 큰 의미를 지닌 모든 것들의 전제조건이 된다.

도판 17
버스터 키튼, 〈허수아비〉. 테이블과 모든 식기류, 음식이 벽과 천장, 찬장에서 매달려 내려온다.

도판 18
병 램프.

2장

다원적 세계 혹은 플루리버스

인공의 세계는 과거의 파편으로 만들어진다. 우리는 서로 경쟁하는 철학들을 마주하며 다원적인 세계에 살고 있고, 지식은 모종의 가능한 결합이 일어나기 전에 애드호크적으로 파편화된 상태에 놓여 있다.

우리는 단일 우주론이 아니라 플루리버스의 다원적인 해석과 더불어 살아간다. 새로운 우주론의 속도는 과학적 혁신의 속도를 따라가면서 '매 주 하나의 우주론'이 나오고 있다.

크게 볼 때 이 같은 상황은 지역의 상황을 반영한다. 여러 문화의 팰림프세스트(palimpsest; 지우고 덧쓴 고대 문서)처럼, 우리는 시간의 흐름 속에서 구축된 도시에 살고 있는데, 모든 대도시는 공간 속에서 일어나는 다문화의 집합을 의미한다. '로마는 하루아침에 만들어지지 않았다.' 그리고 하나의 문화만으로 이루어지지도 않았다.

이러한 다원주의, 즉 경쟁적인 문화, 양식, 이론들의 애드호크적인 혼합에 반대하는 이들은 이것이 비결정적이고 임의적이며 혼란스럽다는 점을 이유로 든다. 이러한 것들이 본질적인 목적적 특성을 흐리게 만들기는 하지만, 어떤 경우에는 애드호키즘의 취약점이 되기도 한다.

도판 19
링컨센터 부지, 1961~1965. 경제적 관심사와 문화적 엘리트주의가 결합되면 다원주의와
과거의 것들을 억압하는 도시 프로젝트가 일어난다.

도판 20
뒤셀도르프의 타임 시티. 오래된 도시 구조에 새로운 경량 기술을
애드호크적으로 더함. 도판 26과 도판 229 참고.

플루리버스

> 신화의 세계는 만들어졌다가는 다시 부서질 뿐이고, 새로운 세계는
> 또다시 그 파편들로 세워졌던 것으로 볼 수 있다.
> ─ 프란츠 보아스(1858~1942, 독일계 미국인 근대 인류학자)

비단 신화의 세계만 과거 시스템의 파편으로 구성되는 것이 아니고 어쩌면
인간이 만드는 모든 것들, 예컨대 우주에 관한 발전론적 시각─우주의 진
화─까지 모두 그렇게 이루어지는지도 모른다.

천문학에서 가장 주목할 만한 공헌을 하기 이전인 1597년, 요하네스
케플러는 자신의 우주론이 "물리학 또는 형이상학적 이성"이라고 부를 수 있
는 것, 이 두 가지 모두에 기반하여 전개되었다고 설명했다. 이중적이고 통합
적인 이 논증은 그때까지 거의 모든 천문학자들 사이에서 나타나는 특징이
었다. 고대 이집트인들에서부터 플라톤, 코페르니쿠스에 이르기까지, 우주에
관한 물리학적 탐구는 형이상학적 질문을 동반하거나 그런 생각들로 뒷받침
되었다. 케플러에 따르면 지구가 아니라 태양이 우주의 중심이라는 물리적
논증은 "신 / 아버지, 아들과 성령이라는 삼위일체의 유비(類比)"에 근거하여
만들어졌다(그것은 각각 태양과 별들과 우주공간 사이에 위치한다). 이 같
은 유비는 처음에는 단지 편의나 상징성처럼 보이지만 사실 이런 것과는 거
리가 멀고 이성과 현실 사이의 영원한 진리를 나타낸다. "이 유비를 텅 빈 비
교로 여기는 것은 결코 허용되지 않는다. 이것은 플라톤적인 형상과 원형적
인 속성 면에서 최우선 목적의 하나로 여겨져야 한다."[1] 케플러는 이같이 흔
들림 없는 신념으로 곧 놀라운 '플라톤적 형상과 원형적인 속성'을 갖춘 자신
만의 우주 모형을 만들게 된다도판 21. 철학자들이 주장해왔듯이 케플러는 질
서가 있는 대칭적 형상이 근원적인 실재라는 것을 발견해냈다. 실제로 케플
러는 플라톤의 다섯 가지 완전 입체로, 당시에 알려져 있던 여섯 가지 행성의

1 아서 쾨슬러(Arthur Koestler), 『창조의 행위(The Act of Creation)』(London, 1967), 125쪽.

거리 관계를 구분했다. 필요한 것은 화성 궤도에서의 약간의 어른거림이었고, 물리학과 형이상학의 전체론적인 통합은 완벽했다. 그러나 이것은 단지 우연히 일어날 수만은 없는 예외적인 일이다. 그래서 케플러는 "이 발견을 통해 내가 얻은 기쁨은 결코 말로 형언할 수 없을 것"이라고 하면서 『천체 궤도 사이의 놀라운 비율, 그리고 수, 광도, 주기적 움직임의 적절한 합리성에 관한 우주의 미스터리를 탐구하는 선구적인 우주구조학 논문』이라는 책 제목으로 심리적인 기쁨을 표현했다. 지금은 이렇게 압도적인 제목이 이상할 수도 있지만, 천체의 미스터리에 관한 연구가 통합된 지식의 장에 들어맞기를 기대했던 케플러의 시대에는 그렇지 않았을 것이다. 오늘날에는 분야 간의 단절이 심하고 지식의 양이 넘쳐나서, 최고의 포괄적인 발견이 있어도 이전처럼 극도의 흥분을 불러일으키지 못하는 점이 과거와 사뭇 다르다.

그래도 과거와 현재 사이에 몇 가지 상응하는 점들이 있다. 예를 들어 케플러는 실제로는 오류였던 '형이상학적 근거들'을 대신하여 우연히 두 가

도판 21
케플러의 우주 모형, 1597. 기존 아이디어들의 결합체. 하나는 코페르니쿠스에서 유래한 것으로 태양 주위를 도는 행성의 궤도를 완전한 원들로 표현하였고, 다른 하나는 유클리드의 생각을 변형한 것으로 궤도의 비율을 정오각형으로 규정하였다. 케플러는 관측에 의한 불규칙한 궤도를 구체의 벽면 사이에 담아냈다.

Detail, showing the spheres of Mars, Earth, Venus and Mercury with the Sun in the centre.

도판 22
케플러의 우주 모형 세부. 이 잘못된 모형을 거쳐 케플러는 제대로 된 타원형 궤도 이론으로 나아갔다.

지 옳은 결론을 향해 나아갔다. 일반적인 과학적 전개 방식이란 금을 찾고 다이아몬드를 발견하는 것과 같아서 이러한 요행은 언제나 일어난다. 그리고 케플러는 기존의 개념들을 활용하면서 관찰과 맞아떨어지는 새로운 전체로 결합시켰는데, 이것은 애드호키즘에 대한 타당성을 불러일으킨다. 몇 안 되는 비애드호크적인 우주론 중 하나를 고안한 뉴튼마저도 (케플러에서 시작된) 궤도의 법칙이나 (갈릴레오에서 시작된) 발사체의 법칙과 같은 이전의 개념에서 출발해야 했다. 그 역시 이러한 선대의 개념들을 제3의 것(중력의 법칙)으로 '결합'시키고 부적합한 것은 '버리고' 이것을 반증하는 '실험'을 했다. 뉴튼의 우주론과 역학은 통합된 것이라는 점, 매우 잦은 실험과 수정을 거치면서 설명이 불가능할 정도로 부분들이 고도로 상호연관되어 있는 이론이라는 점에서 매우 드물고 귀한 비애드호크적인 것, 즉 '전체론적인' 시스템이 된다. 그것은 유한하고, 상호연관되어 있으며, 제한된, '닫힌 연쇄'의 일부다. 뉴튼의 우주론이 오늘날의 우주론과 구분되고 가장 중요한 쟁점이 되는 지점이 바로 여기다. 또한 뉴튼의 우주론은 확실성 개념, 그리고 수, 기하학, 질서가 우주에 가득하다는 생각에서 동기화되었다는 점에서 차이가 있다. 간단히 말하면 '우주의 건축가인 신'의 이미지는 시인의 상상력에서 나온 상징적인 상일 뿐만 아니라 그것이 곧 실재라는 생각에서 출발한 것이다.

　오늘날에도 그러한 질서나 작계는 수에 천착하면서 우주 또는 플루리버스를 강조하는 매우 설득력 있는 주장이 있다.

　　…… 위대한 수학자 폴 디랙…… 다양한 기초 상수 즉 전자의 질량과 전하량, 광속, 우주의 나이, 그 안에 담긴 총 입자 수 등은 단순한 비율로 연결되어 있다…… 그 비율을 언제나 10^{39} 또는 (보다 정확하게는) 10^{78}으로 나타난다.[2]

2　고든 래트레이 테일러(Gordon Rattray Taylor), 「긴 눈을 가진 사람들(Men with Long Eyes)」, 《인카운터(Encounter)》(1967. 12), 46쪽.

이러한 비율은 플라톤의 다섯 가지 다면체만큼 심플하지도 우아하지도 않고 결국에는 오류로 드러나고 말지만 그래도 이것들을 알고 있으면 다소 안심이 된다. 그러나 이것들이 분명히 우주의 기초를 구성한다 해도 두 가지 중요한 이유 때문에 그것은 케플러나 19세기를 살았던 이들이 경험한 것과는 사뭇 다른 우주가 된다. 첫째, 그것은 현재 서너 가지 경쟁적인 해석으로 설명되는 플루리버스다도판 23. 어떤 우주과학자들은 120억 년 전 최초의 폭발 이후 우주가 진화하고 있다는 빅뱅 이론을 고수한다. 현재 통계로 나온 별의 수, 그리고 지금도 마이크로웨이브 방사선의 형태로 우리 주변에 남아 있는 빅뱅의 원래 폭발음 등은 이 이론을 뒷받침하기도 한다. 반면 우주가 820억 년마다 이쪽저쪽으로 움직인다는 이론(몇 십억 년을 주거나 받는), 그리고 우주가 언제나 지속적인 창조라는 고정된 상태에 있다는 주장처럼 그 자체로 이점이 있는 이론들도 존재한다. 보다 최근의 애드호크적인 혼합 / 결합은 우주가 끊임없이 안정적 뱅의 상태에 있다고 주장한다.[3] 이것은 하나의 유일한 사건만을 상정하지 않고, 우주가 언제 어디에서 보더라도 모든 방향에서 거의 동일하게 보인다는 점을 고수하는 '안정적 상태' 설을 결합한 점에서 명백히 빅뱅 이론을 넘어서는 발전을 가져왔다.

　　오늘날의 플루리버스와 과거 유니버스 사이의 또 다른 차이점은 크기와 복합성에 있다. 여기에서 양적인 변화는 질적인 변화를 예고한다. 지식의 규모가 엄청나게 거대해지고 분화되면서 우리의 세계관과 자기이해와는 거의 무관한 것이 되어버린다. 일례로 르네상스 시대에는 자연과 문화에 관한 통합적 종교 이론이 태양 중심적인 체계로 인해 뒤집어질 수 있기 때문에 교회는 천문학자들의 연구를 불편해 했다. 19세기 중반까지도 교회는 지구의 역사를 수천 년에서 수백만 년으로 확장하는 진화론적 증거와 자연주의적 해석이 다시 일어나는 것을 우려했다. 지구의 나이가 4,000년이 넘는다는 것

3　　프레드 호일(Fred Hoyle)은 1969년 2월 런던 왕립천문학회에서 있었던 조지 하윈(George Harwin) 강연에서 이와 같은 이론을 주장했다. '안정적 뱅 이론(Steady Bang Theory)'이라는 표현은 《옵저버(Observer)》의 과학 담당 기자인 존 데이비(John Davy)가 애드호크적으로 고안한 것이다.

은 속되고 경멸적이라고 생각한 사람이 비단 윌리엄 윌버포스 주교만은 아니었다. 그 후 여러 차례의 패배를 맛보고 나서야 교회와 종교 관계자들은 마침내 교훈을 얻게 되었다. 엄밀하게 입증할 수 있는 주장은 그만두고 상징적이고 알레고리적인 추측, 즉 과학적으로는 진지하게 받아들일 수 없는 것에 국한하기로 한 것이다. 오늘날 제도권이나 일반인들 사이에서 우주론적인 모델의 차이를 두고 광적으로 몰두하는 것은 이해하기 어렵다. 논쟁이 이미 인간적인 규모를 넘어섰는데 지구의 종말이 80억 년에 오건 120억 년에 오건 무슨 차이가 있겠는가? 최근의 우주론적인 논쟁을 궁금해 하는 이들도 있겠

도판 23
《코스몰로지컬 왓칭》 (1968년 7월~1969년
2월). 이렇게 계속해서 새로 등장하는 가설들은
빠르게 변화하는 우리 시대의 다원주의적 우주론을
대변한다. 케플러는 이렇게 일시적이고 채신없는
것들을 "천체의 작은 입자" 정도로 보고 결코
지지하지 않았을 것이다.

지만 이러한 호기심은 과거의 윤리적, 사회적 논란에 비하면 미미한 것에 지나지 않는다.

우리가 뉴턴과 유사한 우주론적 통합의 끝에 와 있다 해도(그런 일이 일어날 수 있다) 이 문제는 계속해서 남아 있을 것이다. 아마 우리는 머지않아 '관측 가능한 우주'의 가장자리를 볼 수 있을 것이고(빛이 우리한테 도달하기도 전에 사라져버리는 정도의 거리), 그렇게 다양한 우주론들을 구분하고 또 통합할 수 있게 될 것이다. 하지만 이같이 뛰어난 발전으로도 지식의 종착점에 이르거나 우리가 가진 지식을 증명해 보일 수는 없을 것이다. 사실상 우리는 옳은 방법에 대한 믿음을 과거, 자연에 대한 심리적 확실성, 특정한 본질적 해답들과 교환해왔다. 과거에 우주에 대한 절대적 신념이 파기되거나 수정되는 것을 보면서 결과적으로 보다 겸허하고 비판적인 과학의 눈을 갖게 됨으로써 우리는 '이것이 영원한 법칙'이라는 확신에 찬 주장을 내려놓고(증명될 수도 없고 어떠한 경우에도 진화할 수 있으므로), 대신 '실수를 줄일 수 있는 최선책이 무엇인가'를 생각하게 되었다. 따라서 과학철학자인 칼 포퍼에 따르면 분화된 과학과 지식 분야들은 아직 반박되지 않은 추정에 근거하고 있다고 볼 수 있다. 특정한 어떤 것이 절대적 진리일 것이라는, 일부 우위를 점하는 추측들이 있지만 여전히 확실성은 존재하지 않는다. 게다가 창의성으로 활발히 움직이는 이 분야에서 과학 이론들은 스스로 재빨리 입구와 출구를 마련하면서 이론의 가설적 본질을 강조하는데, 이것은 마치 끊임없이 운명이 뒤바뀌는, 즉 '매주 새로운 우주론'이라는 빅토리아 시대의 극적인 멜로드라마를 상기시킨다. 이제는 이 드라마의 구경꾼이 되어 우주가 영원하지 않고 120억 년이 되었다는 주장이나, 앞으로 700억 년 뒤에 모든 우주가 최후의 대재앙의 내부 폭발로 종말을 맞이하게 될 것이라는 주장들을 흥분과 유쾌함으로 지켜볼 수 있게 되었다. 이러한 스케일에서 일어나는 일들은 결코 인간적인 사건들과 교차하지 않으므로 심미적 초연함으로 여겨질 수도 있다.

그러나 무엇보다 중요한 점은 지금 우리가 어제의 통합된 우주론이 아니라 플루리버스에 관한 다원적 해석에 직면에 있다는 사실이다. 우주를

바라보는 우리의 시각과 일반적인 지식은 어떤 통합에 앞선, 애드호크적인 혼합 상태에 머물러 있으므로, 전체론적인 통합이 일어나기까지는 오류가 있거나 불확실한 하나의 세계관을 채택해서는 안 된다. 그렇게 되면 타당한 진보가 차단되고 실질적인 지식의 세분화가 일어나지 않을 수 있다.

도시 내부의 다원적 문화

다원주의가 대우주와 지식의 분화 상태에 접근하기에 적합한 방식이라면 그것은 선진 산업국가의 도시 조건과는 한층 더 관련성이 깊을 것이다. 모든 대도시는 변화하는 문화들의 팰림프세스트처럼 시간의 흐름에 의해 만들어지고, 도시 공간 전반은 하위문화와 자치구역의 집합으로 구성된다. 이러한 혼합을 규제하고 단순화하려는 의지는 19세기와 20세기에 정점에 이르렀고, 신기술과 도시계획에 있어서는 유토피아적인 전통에서 동기를 모색했다. 이들의 욕망은 교통의 효율성과 기능성을 높이고 도시가 명료하게 식별되도록 만드는 것이었다. 따라서 백지 상태, 즉 최신의 조직 형태를 새겨 넣을 수 있는 깨끗한 판이 필요했다. 그러나 이러한 단순화 경향은 종종 표명한 의도와는 정반대로 이루어지곤 했다. 제인 제이콥스가 지적했듯이, 그것은 확장해가는 모든 도시에서 서로를 지원하는 다양한 성장의 기능에 제약을 가했고도
판 24 지역의 가시적인 특성과 소규모 질서를 파괴해왔다.

단순화를 통해 도시를 보다 잘 '읽을 수 있게' 만드는 것은 과거의 낡은, 고전적 질서를 부여하는 요소들을 재창조하려는 의도에서 시작된다. 여기에는 규칙적인 기하학, 벽과 외곽, 중심, 다양한 기념물, 중요 지점들과 전체적인 규모 등이 포함된다. 기본적으로 이 개념은 근대 도시를 전근대 도시만큼 포괄적으로 만든다는 것이었다.

하지만 앞서 제기된 바와 같이, 도시를 형성해왔던 힘들이 이미 복구 불가능하게 변화되어서 이런 개념은 실현되지 못한 채 파국을 맞고 말았다. 자연과 문화를 분리시켰던 벽이나 경계는 더 이상 존재하지 않았고, 심지어

비행기를 타고 5마일 상공에서 내려다봐도 도시의 경계, 중심, 규칙적인 기하학은 분별되지 않았다도판 25. 그럼에도 오늘날의 도시 거주자들은 도시를 어떻게든 이해하고 있다. 그것은 왜일까? 그 이유는 실질적인 지각은 위에서 언급한 지원 장치에만 기반하지 않고 하위집합으로 나뉠 수 있는 사실상의

도판 24
르 드럭스토어, 런던 킹스 로드, 1968. 백지
상태에서 시작하는 것보다 새로운 도시 조직을
접붙이는 것이 경제적으로도 합리적이고 양식과 기능
면에서도 극적인 대비를 만들어낸다.

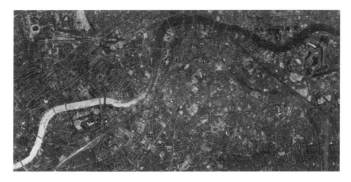

도판 25
5마일 상공에서 내려다 본 런던. 여기에서 어떤 시각적 질서가 지각되는가? 전근대적인 마을의
풍경은 분명 거의 찾아볼 수 없고 단순화된 도시민의 계획이 나타난다. 그럼에도 불구하고
여기에는 질서가 중첩되어 있다. 변형적인 기하학, 템스 강 같은 자연적 모습, 퀼트 같은
구역들, 중심지와 열린 공간들. 무엇보다 이 높이에서는 알아볼 수 없는 조밀하게 엮인 일단의
'덩어리들'이 지상에서 도시의 전체성을 만들어낸다.

71

질서에 기초하기 때문이다. 마치 책을 읽고 연설을 듣듯이, 인간은 의미의 지속적인 흐름을 문법 규칙의 작동처럼 보다 작은 하위집합들로 분할하면서 도시를 경험한다. 이러한 '덩어리들'은 거대한 양의 정보가 처리되는 수단이다. 이것은 과거의 고전 문법들이 모든 가능한 '덩어리들' 중에서 일부만을 선택했던 것, 또 고전 건축에서 시각적인 규칙을 그렇게 선택했던 것과 마찬가지다.

택시 운전기사가 넓게 펼쳐진 도시를 어떻게 돌아다니는지, 또 지역 주민이 익숙한 길을 어떻게 이동해 다니는지를 살펴보면, 이들의 머릿속에는 진행해가면서 스스로 채워나가는 매우 개략적인 방향의 모델이나 하위집합이 있다. 도시민은 여행의 전체적인 그림이나 완벽하게 정확한 지도를 보지 않고, 마치 책의 한 페이지에서 이어지는 의미를 지각하듯이, 이어지는 길과 초점이 맞았다 안 맞았다 하는 흐릿한 공간을 따라간다. 따라서 도시 디자인에 하나의 이상적인 목적이 있다면, 단순히 고전적인 질서에 의존하지 않고, 어떤 단위에 존재하든 관계없이 이러한 하위집합을 창조하고 강화하는 것이다. 이렇게 과거 하부조직을 애드호크적으로 혼합하고 그 위에 현재 층위를 덧입힘으로써 도시 조직을 세대마다 갈라지지 않고 쌓아나갈 수 있다 도판 26. 이것이 가장 성공적으로 구현된 형태에서는 이렇게 겹친 하위집합이

도판 26
비메나우어, 스차보, 카스퍼 & 마이어, 새로운 인공 지층을 위한 프로젝트, 1969년
뒤셀도르프의 옛 도시 하위집합 위에 계속 스트립으로 이어서 지을 계획. 고고학자들은 도시의 건축을 다음과 같이 은유적으로 표현한다. "하부를 손상시키지 않고 중층적인 문화를 만들며 발전해간다. 지상으로 내려오면 과거로 돌아가게 된다."

하위문화의 다원성과 상응하고, 애드호크적인 접근에 기반한 도시성은 이들을 부정하거나 억압하려 하지 않는다_{도판 27}.

애드호키즘의 다원주의에 대한 반대들

한편 백지 상태에서 다시 시작하고 싶어 하는 열망은 사라지지 않고, 마찬가지로 자유와 평등 같은 궁극적인 가치에 기반한 통합적인 유토피아를 건설하려는 욕망 또한 여전히 강렬하다. 마르크스주의자나 이상주의적 기획자들이 똑같이 애드호크적인 다원주의에 반대하는 이유는 그것이 지나치게 방임적이기 때문이다. 애드호키즘은 현재 상태를 보존하고, 현재의 긴급함을 위해 미래의 목적을 희생하며, 혼란스럽고 임의적이면서 자족적인 경향을 띤다_{도판 28}. 일부의 반대는 근거가 탄탄하기 때문에 애드호키즘 역시 동등한 가치로 세심하게 맞서지 않으면 위의 단점들이 사실이 될 수 있고, 애드호키즘이 전체론적인 신조나 원리가 되는 데에는 분명 위협적이다. 애드호키즘은 우리에게 보다 익숙한 이데올로기나 '-주의(-ism)'처럼 통합된 세계관으로 제시되지 않는다. 반대로 그것은 인간의 미래 목적, 인류의 단 하나의 운명은 미리 구체화할 수 없다는 것을 전제로 하는 철학적 사유의 전환이다. 운명이 분명하고 명백하다면 정치도 사라질 것이고 전체주의적 국가가 정당화될 뿐만 아니라 사실상 불가피하게 될 것이다. 확실성을 가지고 여행의 종착지에 안착한다면 목적지에 도달하는 다양한 방식들을 시행해볼 수 있을 것이다.

하지만 최종 목적지가 변할 수 있고 논의도 할 수 있다면, 그리고 우리에게 진행 과정에서 계속해서 새로운 목적지를 창조할 수 있는 자유로운 권한이 있다고 가정하면 다원주의와 정치가 다시 등장하게 된다_{도판 29}. 애드호키즘은 인간의 조건이 의문시되고 또 의문시될 만한 목적들의 끝없는 다원성이라는 점, 확신할 수 있는 통합적인 전체론적 목적은 마땅히 신의 몫으로 남겨진다는 전제에 기초한다.

그래도 절대적인 진리라는 개념이 과학의 발전에 필요하듯이, 명확하

고 통합된 목적이라는 개념은 일상적 삶을 위해 필요한 규제의 개념이다. 객관적이고 절대적인 기준이 없다면 인간은 자기충족적인, 그러나 궁극적으로

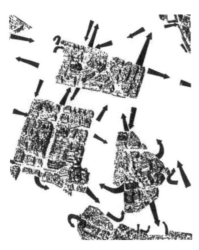

도판 27
기 드보르, 파리의 상황주의 지도. 여기에서
하위집합은 지각적인 구역과 상응한다.

도판 28
존 F. 콕힐, Jr., 워싱턴 기념탑 높이의 증축, 1969.
여러 요소들 중에서도 로마의 수로(水路), 똑바로 서
있는 피사의 사탑이 자아내는 진지한 농담은 적절한
상징성에 대한 대체물로서의 절충주의를 풍자한다.

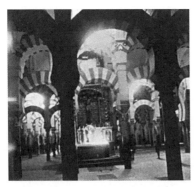

도판 29
코르도바, 8세기 이후. 이 모스크는 붉은색 돌과
흰색 돌로 만든 더블 아치를 떠받치고 있는 850개의
기둥으로 구성된 '거대 구조물'이다. 이 건물의
용도는 수차례 변경되었는데, 사진에서 보이듯이
오늘날 일부 구역은 기독교 교회로 사용되고 있다.

는 처참한 상대성과 실용주의로 전락하게 된다.[4] 바로 이러한 이유 때문에 칼 포퍼는 지식 개발을 위한 방법론 측면에서 애드호크적인 접근을 공격한다. 아래 몇 가지 인용구들은 그의 반대 논리를 보여준다.

> …… 과학자들이 애드호크적인 가설을 싫어했던 것은 잘 알려진 사실이다. 그것은 임시적인 것에 불과할 뿐 진정한 목적이 아니다(과학자들은 보다 엄격하고 '독립적으로' 시험할 수 있는 선명한 가설을 선호한다)…… 애드호크적인 부분이 최소화된 설명적인 이론을 얻는 것이 과학의 목적이라고 하면, 과학(그리고 과학사)의 방법론은 상세하게 이해할 수 있다고 말할 수 있다. '좋은' 이론은 애드호크적이지 않고 '나쁜' 이론은 애드호크적이다.

과학에서 이러한 접근이 '나쁜' 이유는 위대한 원자물리학자인 닐스 보어가 1927년에 소개한 '상보성의 원리(Principle of Complementarity)'와도 같다.

> [애드호크적인 부분은]…… 해당 이론을 위협하는 어떠한 반박도 피하고 빠져나갈 수 있는 탈출구를 제공하기 위해 애드호크적으로…… 사용되었다 ……
> [나는] 상보성의 원리가 애드호크적이라는 점, 그리고 (보다 중요하게는) 비판을 피하고 물리적인 해석의 논의를 막는 것이 그것의 유일한 기능이라는 사실을 물리학자들이 곧 알게 될 것으로 믿는다.

다시 말해 애드호크적인 접근은 마치 어린아이가 카드게임에서 지기 시작할 때마다 규칙을 바꾸는 것처럼 과학자들이 문제나 모순에 직면했을 때 관련 없는 가설을 도입하는 것을 허용한다도판 30. 프톨레마이오스 우주론의 수정론, 즉 본륜운동설(epicycle, 천동설의 회전궤도를 정당화하기 위해 프톨레

4 혁명 기간 중의 '테러의 통치'에 관한 토론(167~168쪽) 참고.

마이오스가 만들어낸 수 십 개의 가상 궤도를 일컫는다. 천체의 궤도상에 가상의 점을 설정하고 이 점을 중심으로 또 다른 가상 궤도를 만든 다음 천체가 이 궤도를 따라 회전한다는 식으로, 천동설로 설명되지 않는 행성들의 운행을 설명하려 했다—옮긴이)이 아마도 이러한 억지 속임수 가운데 가장 악명 높은 경우일 것이다. 이것은 우리에게 오류를 남길 뿐만 아니라 오류 속에 머물게 만든다.

　　…… 몇 가지 모순적인 전제를 통해 결론을 추론할 수도 있다…… 이러한 미봉책 이론[애드호크]은 앞서 논의한 것 같은 막대한 위험을 불러일으킨다. 이것을 진지하게 견디려 한다면 그 어떤 식으로도 우리는 더 나은 이론을 추구하지 못하게 될 것이다. 그 반대 역시 마찬가지다. 지금까지 설명한 이론에 '모순이 있어서' 나쁘다고 생각하면 더 나은 이론을 찾고 싶어지고 그것을 추구하게 된다. 모순을 받아들이면

도판 30
웰스 대성당 대제단 뒤. 아치 천장의 꼭대기 부분에서는 공간이 부족해서 대칭을 이룰 수 없었기 때문에 건축가는 사자 머리를 적절히 배치하여 골조를 집어삼키는 형상으로 재현하는 즉각적인 방안으로 문제를 해결했다. 영리한 건축이지만 과학으로는 안 좋은 사례다.

다른 길로 이끌려가고, 비평의 종말로, 결국은 과학의 몰락으로 이어 지게 된다.[5]

포퍼의 반론이 타당하다면 우리는 애드호키즘을 과학 이전의 조건, 모순적 인 설명에 대한 확신이 합쳐져서 단순한 이론을 만들어내는 단계 이전으로 국한해야 한다. 나아가 애드호키즘을 지식이 파편화되고 모순적인 상태, 최 대한 빨리 극복되어야 하는 모호하고 불완전한 상태로 여겨야 한다. 연구의 종착점으로서의 절대적 진리는 우리가 무지 상태에 머물지 않도록 규제하는 개념으로 유지되어야 한다.

반대로 우리가 가진 지식은 대부분 부분적이고 완전한 통합과 확인에 앞서는 이전 단계에 있다는 것을 아는 것 역시 중요하다. 다음 장에서 기술하 겠지만, 모든 통합이 처음에는 애드호크로 시작되어 그 후에 정제되고 완전 해지는 것이다. 어디에나 존재하고 또 필요한 이 조건은 반대 조건만큼이나 중요하게 인지되어야 한다. 진정한 의미에서 애드호키즘은 부분적인 이론, 절반의 철학으로, 다른 보완적 접근 방식들이 뒷받침되어야 한다. 여기에 어 떤 위험이 도사리고 있다면, 예컨대 변화하는 대중에게 맞추어 애드호크적 인 공약을 마구 내거는 냉소적인 정치가가 있다면 그런 것은 인지되고 세심 하게 경계할 수 있다. 애드호크적인 접근이 임의성이나 자족적인 안주로 귀 결될 위험성이 있다는 추측은 사실이 아니다. 그것은 하위집합들이 특정한 '목적'을 충족시키기 위해 결합한다는 사실을 고려하지 않은 생각이다. 이 점 에서 애드호키즘은 무작위적인 뒤섞음이나 생각을 대신하는 절차들과 구분 된다.

5 칼 R. 포퍼(Karl R. Popper)의 글은 『유추와 반증(Conjectures and Refutations)』(London, 1963)에서 인용. 61쪽, 101쪽, 114쪽, 287쪽, 321~322쪽.

3장

기계적이고 자연적이며
비판적인 진화

디자인과 자연은 일부 이론과는 반대로 과거부터 존재해온 하부조직으로 작동한다는 점에서 급진적일 정도로 전통적이다. 모든 창조물이 애초에는 과거의 하부조직을 애드호크적으로 결합한 것이다. "무(無)에서 창조되는 것은 없다."

최초의 자전거와 자동차는 애드호크적인 부품들로 만들어졌다. 이후 하부조직들이 정제되고 고도의 연관성을 갖게 되고 나서 이 차량들은 비교적 안정화된 표준과 진화적 단계의 최종 지점에 이르게 되었다. 비애드호크 혹은 전체주의적인 것이 된 것이다.

유기적 진화는 유전적 물질을 매개로 하는 하부조직의 결합과 수정을 통해 진행된다. 이 결합을 통해 하부조직은 어떤 억제력을 가하여 몇 가지의 제한된 진화 가능성—'멀티바이스(multivise)'—만 허용한다.

그러나 자연적 진화와 그 얼마 안 되는 가능성들이 인간에게 반드시 유익한 것만은 아니다. 그래서 기계적이고 자연적인 것 외에도 여러 가지 가능성들을 추진해보고, 그 다음에 긍정적인 결과와 부정적인 결과들을 해부했다가 원하는 바에 따라 애드호크적으로 전체를 재조합해야 한다. 해부 가능성은 애드호키즘과 비판적 진화의 근원이다. 낭만주의 시인들과는 반대로, 우리는 해부하지 '않기' 위해 살해한다.

도판 31
새로운 장소를 향해 비행 중인 '러시아 조립식 주택.' 적절한 연결 지점을 절단했을 때 환경은 마치
치킨처럼 조각으로 분리된다.

도판 32
루즈벨트 필드 쇼핑센터. 획일적인 개발은 모두 긍정적, 부정적 결과의 측면에 뒤엉킨 결과를 가져온다.
대량 쇼핑이라는 경제적 이점은 생태적인 과대 특수화라는 단점과 분리되지 않는다.

하부조직으로부터의 창조

창조는 대부분 처음에는 과거 하부조직들의 애드호크적인 결합체의 형태로 이루어진다. 이 자체는 오래된 개념이다. 기원전 1세기에 루크레티우스는 "무(無)에서 창조되는 것은 없다"고 말했고, 보다 근래에는 프란시스 M. 콘포드가 이 불가피한 보수주의를 전통에 얽매인 학계의 규범과 함께 묶어 "그어떤 것도 처음 이루어져서는 안 된다!"라고 과장하며 조소했다.[1] 이 말이 냉소적인 과장이긴 하지만 여기에는 모든 창조물은 기존에 존재하는 것들의 수정과 결합으로 이루어지므로, 무엇이든 새로운 것에는 필연적으로 오래된 것이 내재한다는 근본적인 진실이 담겨 있다.

우리는 이 원리가 개념의 역사, 기계적이고 자연적인 진화 속에서 작동하는 것을 알 수 있다. 가장 단순한 창조의 형태, 즉 새로운 개념과 결합되어 변형된 오브제를 예로 들어보자. 일상적으로 사용되는 일반 와인오프너는 양쪽 '팔'의 위치와 관찰자의 심리 상태에 따라 차려 자세의 군인, 교통순경, 로켓 등으로 변형될 수 있다도판 33. 이 경우에는 익숙한 기능을 가진 평범한 와인오프너와 다양한 인간적, 기계적 기능들 사이의 닮은꼴이라는 두 가지 조직이 결합된다. 이 두 조직의 연결에는 타당성이 매우 부족하고 둘 사이의 거리도 멀어서 이들을 병치시키는 것은 약간 유머러스하다. 하지만 서로 다른 이 둘이 단 하나의 공통점 때문에 통합될 수 있다는 점을 기억해두자. 이 연결점 없이는 아무런 통합도 일어나지 않고 목적을 상실한 병치가 되거나 비애드호크적인 것이 될 것이다. 오래된 언어나 개념들을 새로운 기능에 적용하는 데서 볼 수 있듯이 일상적인 오브제가 이렇게 은유적으로 변형되는 것은 문화 내부의 어디에서나 찾아볼 수 있다. 일례로 우리는 달에 인간을 보내는 것을 '아폴로 우주 탐사 프로그램'이라고 부르는데, 그리스 신 아폴로는 로켓과 아무런 상관도 없을 뿐만 아니라 태양의 화신이기 때문에 이것은

1 F. M. 콘포드(F. M. Cornford), 『마이크로코스모그라피아 아카데미카(Microcosmographia Academica)』(Cambridge: Bowes & Bowes Publishers, 1908).

매우 극단적인 은유적 변형에 속한다.

기계적 진화와 자전거 안장의 교훈

그렇다면 오브제, 도구, 기계들의 창조는 어떠한가? 기계주의 시대의 역사학자들은 가끔 산업혁명의 발명품들이 (레이너 밴험의 말을 빌어) '전적으로 급진적'이었다거나 과거를 존중하면서 시대의 문화적 돌연변이를 표현했다는 말을 한다. 이 말은 마치 기술 혁신이 놀라운 수준으로 가속화되어서 이전

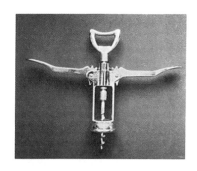

도판 33
와인오프너를 보는 네 가지 새로운 시각: (왼쪽 위) 차려 자세의 군인, (왼쪽 아래) 떠받침, (오른쪽 위) 교통순경, (오른쪽 아래) 발사대 위의 로켓. 이 형태는 와인오프너라는 특정한 역할들에서 우연히 은유적으로 작동한다.

사회의 모든 것들에 대해 의문이 들고 모든 전통이 내버려지며 모든 감수성들이 구식이 되어, 믿을 수 있는 것이라고는 발명할 수 있는 힘 그 자체와 재빠르게 미래의 흐름을 타는 능력뿐이라는 것처럼 들린다. 기술 분야에서 지속적으로 일어나는 발전—석재를 대신한 강화 콘크리트, 강화 콘크리트를 대신한 강철, 강철을 대신한 플라스틱과 공압 구조, 플라스틱을 대체한 공기주입방식, 공기주입방식을 대신한 중력장 등—을 보면 변혁이 대단히 심해서, 신뢰할 수 있는 것이라고는 각각의 기술에 내재하는 새로운 가능성을 발견하겠다는 의지뿐인 것처럼 느껴진다. 근본적으로 이탈리아 미래주의자들의 생각에 기초한 이 개념은, 신기술은 모두 근원적인 잠재성을 위해 사용되어야 하고 최대한 극적으로 확장되어야 한다는 것을 의미한다. 그리하여 강철 고층건물은 모두 투명하게 하늘로 치솟고 공압식 건물은 온통 둥글납작한 형태를 띤다. 여기에는 일반적으로 초자연적인 동화와 가장 극단적인 혁신 기술의 활용을 야기한다는 점에서 권장할 만한 점이 많이 있다.

이러한 미래의 흐름을 거부하거나 공격하는 것은 그다지 득이 되지 않는다. 대신 이 흐름을 타고 즐기면서 나아갈 때 최선으로 활용할 수 있다. 그러나 한 가지 중요한 것은, 미래주의자들과 기술적 변화의 예지자들은 산업혁명 그 자체의 문화적 새로움에서 도출된 나이브함(naïveté)은 배척한다는 점이다. 이들은 발명에 따라 어떤 것은 '전적으로 급진적'이고 또 완벽하게 오리지널하다고 생각한다. 이 말은 대상이 무(無)에서—아무것도 없는 데서 자발적으로—창조될 수도 있다는 그럴 듯한 불가능성을 믿는 것과 같다. 모든 대상에 끊임없이 변화가 일어난다는 개념도 일반적으로 이 같은 생각을 수반하고 있어서 마찬가지로 의문시된다. 실제로 우리가 보는 것들은 과거 하부조직과의 합성을 통한 애드호크에서 시작된 다양한 진화적 연속물, 그리고 통합된 원형들이 유한한 그룹 안에서 마무리되고 안정화되는 것이다.

일반적으로 우리는 호버크래프트도판 34, 자전거도판 35, 자동차도판 38, 기차도판 37 등 모든 진화적 시리즈물의 시작 단계에서 애드호키즘을 '목격한다.' 이것은 시각적으로나 개념적으로 가장 흥분되는 순간이며, 이전의 한계를 넘어서고 새로운 가능성의 물결이 밀려오는 바로 그 순간과 조응한다. 새

82

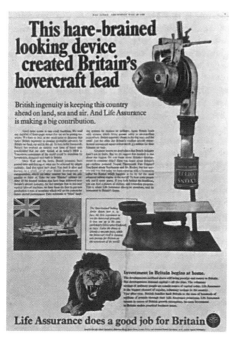

도판 34
최초의 개념적 실험 단계의 호버크래프트 부속물.

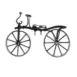

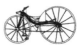

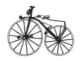

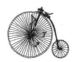

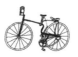

도판 35
자전거의 진화 시리즈. 시리즈의 시작
단계에서 다섯 가지 주요 하부구조가
분명하게 명시되었다. (a) 바퀴, (b) 안장,
(c) 핸들, (d) 프레임, (e) 주 동력장치(발,
페달 등). 마지막으로 갈수록 (오늘날의
자전거 프레임처럼) 부분과 부분의
관계가 최대한 경제적인 형태로 안정되고
오브제는 더 이상 애드호크적이지 않다.

로운 도구나 제도가 전개되는 이 단계에서 새롭게 시작할 권리, 혁명의 권리 (토마스 제퍼슨이 모든 세대에게 보장하고자 했던)에 상응하는 가치를 발견 하게 된다. 이 창조적 단계를 지나면 오브제는 양식화되고 특정 부분들은 가 장 경제적이고 효율적인 형태로 안정화된다(자전거 프레임의 경우 표준 모 델이 80년 동안 변하지 않은 것처럼 말이다). 연속적인 진화가 충분히 전개되 고 기능적으로도 부합되면, 지금의 자전거처럼 부품뿐만 아니라 그 관계성 들까지도 최상의 경제적 균형 상태로 고정되는 지점에 도달하게 된다. 이 등 식에서 신소재나 다른 목적 같은 새로운 요소가 도입되거나 개입되지 않는 다면 자전거든 무엇이든 그 오브제는 완전한 발전 상태에 이르렀다고 말할 수 있다.[2] 모든 부품들이 고도로 연결되고 전문화되어서 어느 것 하나라도 변 하면 전체적인 균형이 무너지게 된다. 그래서 뉴튼의 우주론이나 고전 건축 물처럼 그 결과물은 유한하고 제한되고 닫힌, 전체주의적인 '유기적 전체'가 된다. 이 같은 창조물의 부분들은 모두 관계성에 부합되게 맞춤으로 제작되 므로 전체적으로 더 이상 급진적인 발전의 가능성은 없다.

그러나 이것이 곧 각 부분까지 안정화되었음을 의미하지는 않는다. 예컨대 자전거의 안장은 맥락에서 떨어져 나와 새로운 개발 과정을 거칠 수 있다. 초현실주의자인 앙드레 브르통은 연상적인 차원에서 자전거 안장을 도마, 나뭇잎, 그밖에 다른 오브제들과 우연한 대비를 이루는 위치로 옮겨놓 았다도판 36a. 이러한 의미의 변화에는 타락의 미덕이 있다. '우연한' 특성이 더 해지면서 계획된 창작에서는 간과되었을 것이 눈에 띄는 새로운 연상을 불 러일으키기도 한다. 일반적인 의미에서 벗어나고 상투적인 자전거의 문맥을 넘어서는 생각만으로 우리는 아무런 의도가 없는 데서 의미를 찾으려 한다. 반대로 습관적이고 일반적인 단계에서도 이러한 가능성은 있다도판 36b. «에 스콰이어» 표지에서는 약간의 이중적인 의미 변환이 시도되고 있다. 여기에 서 자전거 안장의 일부는 가려 있고 모터사이클의 일부가 다리 사이에 놓여,

2 물론 지난 80년 동안 일어난 자전거 프레임의 변화는 정확히 '등식에 더해진 새로운 요소'다. 초소형
 또는 초대형 자전거의 프레임은 거의 삼각형으로 표준형과 다르다.

마치 다리 사이에서 뭔가 강렬하게 솟아오르는 듯한 성적인 함의를 담아내고 있다.

　성적인 의미가 그다지 명시적으로 그려지지는 않았지만 어쨌든 디자이너가 그러한 코드를 사용한 것은 명백하다. 자전거 안장이 은유적으로 사용될 수 있는 또 다른 예로는 피카소의 ‹황소 머리›도판 36c를 들 수 있는데, 이 작품은 그 형태가 동물의 얼굴로 보일 것이라는 데에 기초한다. 마지막으로 수술의자와 기관총도판 36d, 36f은 모두 자전거 안장이 지지대 기능과 더불어 다리의 움직임을 허용한다는 점을 활용한 기능적인 차원의 예들이다. 이렇게 원래 자전거에서는 안정화되었던 하나의 형태가 다섯 가지의 새로운 용도로 변화되는 경우가 있다. 이 새로운 용례들은 모두 애드호크적이며, 첫 번째만 제외하고는 모두 어떤 형태든지 ‘특정한 맥락에서는 작동하고 다른 데서는 작용하지 않는다’는 중대한 원칙을 활용하고 있다. 다시 말해 우리가 자

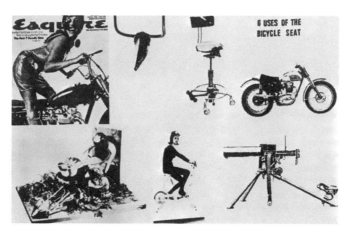

도판 36
여섯 가지 자전거 안장 사용 예(왼쪽 아래부터 시계방향으로)
a) 앙드레 브르통, ‹상징적 오브제›, 1931.
b) «에스콰이어» 표지, 1966년 12월.
c) 파블로 피카소, ‹황소 머리›, 1943.
d) 의사의 시술 의자, 1965.
e) 모터사이클.
f) 베르크만 기관총, 1905.
g) 운동기구, 1968.

전거 안장에서 얻을 수 있는 교훈이 있다면 어떠한 형태라도 제한적이면서 동시에 열린 조건, 내가 '멀티바이스(multivise)'라는 신조어로 표현하는 조건

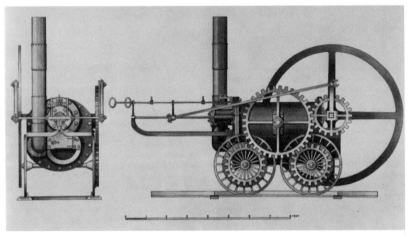

도판 37
리처드 트레비식이 만든 최초의 '로코모터'(1804)로 다섯 가지 하부조직으로 구성되었다.
(a) 와트의 증기엔진, (b) 갱도의 레일, (c) 배기통, (d) 기어와 피스톤, (f) 바퀴

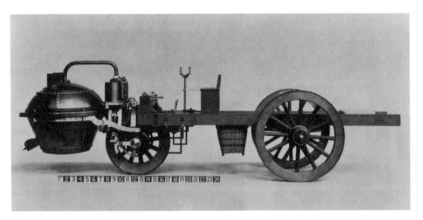

도판 38
니콜라 퀴뇨가 만든 최초의 '자동차'(실제로는 대포 트랙터)(1769)로 여섯 가지 하부조직으로 구성되었다. (a)
증기보일러, (b) 피스톤 실린더 두 개, (c) 전륜모터와 전륜휠, (d) 좌석 칸, (e) 수하물 칸, (f) 조타 레버. 이 괴물
같은 기계는 완전히 실패하여 안락사되기 전에 폐기되었다. 자동차는 그로부터 100년이 지난 후에야 개발되었다.

에 부합할 가능성이 있다는 점이다. '멀티바이스'라는 단어는 두 가지 보완적인 특성—바이스(조임쇠) 같은 내재적인 제약과 모든 형태의 '여러 가지' 잠재성—에 주목하게 하는 의미론적인 이점을 가지고 있다.

이러한 열림과 제약의 의미를 이해하기 위해 고전적인 애드호크적 오브제인 바퀴를 살펴보자. 바퀴는 결코 아무 데서나 사용될 수 없고 형태가 둥글어서 기능에 제약이 따른다. 그러나 실제로 엄청나게 많은 기능들이 입증하듯이 바퀴의 용도는 한계를 정할 방도가 없을 정도다. 구체적으로 살펴보면, 바퀴가 처음 수레에 사용되었을 때 도공이 이것을 다른 용도로 사용하리라고 어느 누구도 생각하지 못했다. 그리고 수차(waterwheels), 물레방아(mill wheels), 시계 톱니바퀴(clock wheels), 기어 톱니바퀴(gear wheels), 끼우는 방식의 톱니바퀴(cogwheels), 천체도(cosmological wheels), 운명의 수레바퀴(wheels of fortune), 핸들(steering wheels), 휠체어(wheelchairs), 손수레(wheelbarrows), 풍력 발전기(turbine wheels), 룰렛 휠(roulette wheels), 딜러(wheelers and dealers), 심지어 '대형 관람차(big wheels)'가 나오리라고 아무도 예상하지 못했다. 얼마 지나지 않아 인간의 문명은 모두 어떤 식으로든 이 오브제 위에서 굴러가고 있었다. 바퀴는 내가 멀티바이스라고 부르는 것이고 아서 쾨슬러의 표현으로는 '홀론'(holon, 부분적 전체—옮긴이)이다. 홀론은 열려 있는, 확장을 기다리는 제약된 구성의 한 요소를 가리킨다. 이 점을 염두에 두면 '완벽한 바퀴란 무엇인가?'라는 궁극적인 형이상학적 질문보다는 "이 특정한' 목적에 완벽하게 부합하는 바퀴는 무엇인가?'라는 보다 즉각적인 질문이 의미가 있다.

이러한 사례들로부터 일반화하고 쾨슬러의 주장[3]을 따르다 보면 몇 가지 놀라운 결론에 도달하게 된다. 쾨슬러는 홀론을 언제나 부분이면서 전체인 하부조직 또는 하부집합체로 정의한다. 자전거 안장과 같은 홀론은 자전거나 기관총 같이 큰 세트에 부착된 부분임과 동시에 가죽으로 싼, 스프링

3 아서 쾨슬러, 『기계 속 유령(The Ghost in the Machine)』(London: Hutchinson, 1967), 48쪽 이하. 이 부분과 다음 섹션에 나오는 여러 가지 주장들은 쾨슬러의 저서 참고.

과 쿠션 등으로 만들어진 비교적 작은 세트 즉 독자적인 전체이기도 하다. 이것이 '독자적인(autonomous)' 전체라는 것은 이 맥락에서 다른 맥락으로 이식이 가능하다는 의미이고, '종속적인(subordinate)' 부분이라는 것은 그 사용이 제약되어 있고 유한하다는 것을 의미한다. 어떤 유기체나 매커니즘이라도 순환체계, 기관, 외피 등의 준독립적인 홀론으로 이루어진 것을 알 수 있다. 나아가 전체적인 오브제 그 자체는 사회 시스템이나 하이웨이 시스템과 같이 보다 큰 집단에 종속된 부분일 수밖에 없다. 따라서 결과적으로 자연에서 순수한 전체나 순수한 부분을 찾는 것은 불가능하지는 않지만 매우 어려운 일이고, 서로 연관된 홀론들의 연속체만이 있을 뿐이다.

이 개념의 장점은 그 설명적인 힘에 있다. 도시, 기계, 유기체, 예술작품 사이에는 좁힐 수 없는 차이가 있지만 그래도 유비적인 관계가 있기 때문에 '시스템'적인 관점에서는 생산적으로 보일 수 있다. 건물이나 도시가 인간과 같다는 유비는 비트루비우스 시대부터 제기되고 알려지고 또 사라지기도 했다. 이것이 저것으로 환원될 수 있다거나, 개념적으로 나뉘어 있는 독자적인 하위집합보다 이들 사이에 더 많은 공통점이 있다는 것은 얼토당토않은 제안일 것이다. 그럼에도 불구하고 이러한 시각은 기존에 만연해 있는 정통성과 분명하게 대비되는 점을 제시한다. 우리는 디자인과 자연이 모두 어떻게 이토록 급진적으로 전통적인지, 어떻게 그토록 소수의 종과 차량들만 진화되어왔는지, 어떻게 이식 시술이 가능한지, 또 진화가 왜 지역적으로 목적을 가지고 진행되는지 알 수 있다. 무엇보다도 근대 디자이너들이 모든 문제를 백지 상태에서 시작했던 것, 바퀴와 관련된 온갖 문제들을 대체할 새로운 바퀴를 발명하려 했던 과정, 그리고 그것을 따르는 일이 왜 어리석은지 알 수 있다. 예컨대 (오스트리아 근대 건축가) 크리스토퍼 알렉산더는 디자이너가 의식적으로 개념과 언어적 범주를 없애야만 왜곡된 계획 없이 디자인 문제에 관해 진정한 해석을 할 수 있다고 주장한다.

무엇보다 디자이너는 이미 알려진 언어적 개념에 관한 한 (치밀하게 해석된) 콘텐츠들을 한데 모아 요약하려는 유혹을 물리쳐야 한

다…… 그렇게 하면 [디자인] 프로그램에서 보여주려는 패턴에 기존의 언어적 개념들이 끼어들어 해석의 전체적인 목적을 부정하게 된다. 디자인 프로그램은 각각의 요구 집합이 모종의 언어적 혹은 선입견이 담긴 이슈가 아닌 각각의 주요한 물리적, 기능적 이슈에 주목하게 하는 데 그 효과가 있다.[4]

디자이너들은 처음부터 다시 사고를 요구하는, 아주 새롭고 복잡한 문제에 지금 직면해 있다는 점이 바로 이러한 의미론적 정화와 개념적 일소(一掃)를 정당화하는 주된 논리적 근거가 된다. 그러나 문제가 아무리 독특하고 상대적으로 복잡하다 해도 결코 이전의 모든 계획들을 전부 무용하게 할 정도는 아니다. 우리는 사실 우리를 비슷한 유형으로 이끌어가는 언어 표지(verbal labels, '바퀴'와 같은 것)와 마찬가지로, 앞서 존재했던 개념들, 즉 선행 개념(preconception)들을 잘 활용하고 있다도판 37, 38. 시스템 디자이너들과 포스트바우하우스 디자이너들이 건축가들에게 기대하듯이 만약 자연이 귀납적으로, 그리고 아무런 선행 개념 없이 전개되었다면 아메바보다 복잡한 것은 어떤 것도 진화하지 못했을 것이다.

자연 진화와 멀티바이스

자연은 아메바 이상으로 진행하기 위해 선행 개념—멀티바이스 또는 제약적 잠재성—을 활용해야 한다고 주장할 수 있는데, 이것은 기존의 이론들과 상반되는 진화론적인 시각이다. 오늘날 여전히 주류 정통 이론으로 알려져 있는 신다원주의적인 시각은 상당히 있을 성싶지 않은 일련의 연속적인 사건들에 대한 믿음을 요구한다. 기본적으로 이 이론은 여러 유기체에서 일어나

4 크리스토퍼 알렉산더, 『형태의 종합에 관한 소고(Notes on the Synthesis of Form)』(MA: Cambridge, 1964), 127~128쪽.

는 '외적' 요인이 무작위적인 변이에 작용하여 자연선택이 진행된다는 확신
을 심어주려 한다. 그것은 최적의 변이를 선호한다는 점을 제외하면 맹목적
이고 우연적인 과정이다. 그러나 눈 같은 복합체에 적합한 변이가 모두 한번
에, 맞는 시간에, 맞는 순서대로 일어날 공산은 천문학적으로 미미하다.

신다윈주의자들은 진화란 이 같은 기적의 연속이고, 맹목적이고 잠재
적으로 어떠한 방향으로든 진행될 수 있으며—환경 체계가 요구하는 한—
심지어 '곤충의 눈을 가진 몬스터'도판 39처럼 공상과학에서 나올 법한 놀라움
을 선사한다는 것을 믿으라고 한다. 하지만 만약 진화에서 모든 것이 가능하
지만은 않다면 어떻게 되는가? 논리적으로도, 환경적인 외적 요인들이 작동
하기 이전부터 변이를 조직하고 선택하는 어떤 '내적 진화의 요인들'이 있어
야 한다는 주장이 가능할 수 있다.

> 이것은 종의 진화를 결정하는 데 있어서 다윈주의적 선택과 더불어
> 또 다른 선택 과정이 중요한 역할을 해오고 있다는 견해이다. '종합적
> (synthetic)' 진화 이론에서 주장하는 확고부동한 외적, 경쟁적 선택과
> 더불어 내적 선택의 과정이 변이—주로 분자, 염색체, 세포 단위에서,
> 그리고 투쟁과 경쟁이 아니라 조직화된 활동을 위한 시스템의 용량에
> 관련하여—에 직접적으로 작용한다는 의견이 제기되고 있다. 외적 경
> 쟁을 주장하는 다윈주의의 적합성 기준은 또 다른 기준, 즉 적절한 내
> 적 조직의 기준으로 보완되어야 한다.[5]

이러한 내적 요인들은 아직 밝혀지지 않은 어떤 방식으로 작동하여 가장 큰
해악을 끼치는 변이를 축출하고 하부조직이나 유기체 전체에 도움이 되는
것들을 유지한다.

다른 차원에서 보면 여기에서 특정한 이점은 발전시키고 다른 것들은

5 랜슬롯 로 와이트(Lancelot Law Whyte), 『진화의 내적 요인(Internal Factors in Evolution)』(London: Social Science Paperbacks, 1965), xiv쪽.

급진적으로 거부하는 목적적 매커니즘도 발견할 수 있다. 앞서 나는 멀티바이스라는 단어를 만들어 하부조직들과 형태의 이러한 양면적인 면을 설명했다. 자연 진화에서 볼 수 있는 멀티바이스의 한 예가 바로 '상동구조'인데도판 40, 이것은 일련의 여러 '다른' 특정 기능들을 가진 '동일한' 일반 형태를 일컫는다. 다시 언급하자면, 자연 혹은 진화는 마치 특정한 도구의 효율성을 발견하고는 특허권을 얻어내고 최대한 다양한 일을 할 수 있도록 형태를 수정하는 지독하게 인색한 기계와 같다. 동일한 일반 형태가 정말로 많은 다양한 기능을 가지고 있다 해도 모든 경우에 고도로 추상화된 움직임의 원칙과 힘의 경제적 분배라는 공통 요소들이 존재한다. 이러한 긍정적인 제약들은 다양성, 그리고 미래를 향해 열린 몇 가지 루트—인공적인 구축물에서 발견되는 것들까지 포함하여—를 허용한다도판 41,

도판 39
곤충의 눈을 가진 몬스터, 《이것이 내일이다》(1956) 전시에서 선보인 리처드 해밀턴의 작품 배경. 21세기 전환기의 현상으로 예견된 인간-기계의 하이브리드는 무한한 진화의 가능성을 제시한다.

멀티바이스, 다시 말해 열려 있으나 제약된 가능성이라는 속성의 또 다른 예로는 일명 균형의 법칙을 들 수 있다. 종(種)은 전체적으로 진화해야 하므로 하부조직들 간의 관계가 비교적 균형 있게 유지되어야 하고 분석이 가능한 형태상의 변화가 지속적으로 일어나야 한다도판 42. 공상과학의 꿈처럼 급격한 단절이나 하나의 기관을 대신하여 다른 특수한 기관이 대격변을 일으키며 성장하는 일은 없다. 하부조직들은 상호연관성 안에서 선택을 하고 때로는 곤충의 눈을 가진 괴물로 탄생할 수 있는 변이체들이 살아남지 못하게 한다.

진화 과정에서 작동하는 열린 제약적 잠재성에 관해 마지막으로 들 수 있는 예는 신다윈주의에서 '적응 유사성(adaptive similarity)'이라고 부르는 것이다. 이 이론은 1억 5,000만 년 동안 각각 다른 대륙에서 진화해온 유대동물류와 태반형 동물들이 동일한 환경이나 동일한 포식동물로 인해 결국 비슷한 모습이 되거나 통합되어가는 것을 설명해준다도판 43. 그러나 이러한 임의적인 유사점들은 실제로 존재하지 않고, 그래서 또다시 이 이론은 대단히 일어나기 어려운 사건이나 상황—수천 마일 떨어진 곳에서 수백만 년 동안 떨어져 있어도 맹목적인 외적 선택의 힘에 의해 유사한 동물이 탄생할 수 있다는—으로 나아간다. 그러나 우리는 여기에서 이 이론을 굳이 믿을 필요

새

말

손바닥뼈

척골 상완골

요골

손목뼈

마디뼈

기본 구조

인간

파충류

도판 40
상동구조. 네 가지 다른 종에서 나타나는, 서로 다른 특수 기능을 가진 동일한 일반 형태. G. G. 심슨, 『생명: 생물학 개론』참고.

도판 41
CAM(인공지능자동기계)(1969), GE사 제작. 이전
상동구조에서 수정된 형태가 이 걸어 다니는 기계에
나타난다. 포스피드백(force-feedback, 가상/게임
중의 충격이나 진동을 실제로 체감하게 하는
것—옮긴이) 기능이 기계에 내장되어 작동자가 주변
환경을 '느끼고' 파괴하지 않게 한다.

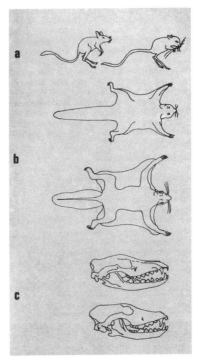

도판 43
(a) 유대동물에 속하는 날쥐와 태반형 날쥐.
(b) 유대동물 날다람쥐와 태반형 날다람쥐. (c)
태즈메이니아산(産) 주머니늑대의 두개골과 태반형
늑대의 두개골(앨리스터 하디, 『생명의 흐름』 참고).

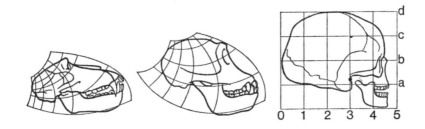

도판 42
달시 톰슨, 연속성의 원리. 좌표 위에 표현한 개코원숭이, 침팬지, 인간의 두개골은 현재 인간의 형태를 향해
계속해서 변형된다. 전체적으로 상호의존적인 두개골의 조직체계가 진화하여 질서 있는 변형을 보여준다.

없이, 다시 한 번 유사한 내적 요인들 혹은 제약적인 가능성들로 인해 통합되는 종들 사이에서 유사성이 나타난다는, 좀 더 가능성 높은 가설을 상정해볼 수 있다.

오래된 진화 이론 가운데 고대 그리스인 엠페도클레스의 이론은 다윈의 생각과 닮은 점이 있으면서도 이상한 차이를 보인다. 엠페도클레스는 서로 다른 동물의 신체 부위들—예컨대 코끼리의 머리와 인간의 다리^{도판 44}—이 이리저리 돌아다니다가 생존 경쟁에서 가장 잘 맞는 최적의 조합을 찾아 결합하여 새로운 유기체가 된다고 주장했다. 이 같은 반인반수의 키메라는 생물학자들 사이에서 단순한 개념 이상의 의미를 갖는다. 이것은 동물들 사이에서 관찰되는 유사성을 논리적으로 설명하는 데에서뿐만 아니라 철학자와 문학가들 사이에서도 지속적으로 고민의 주제가 되어왔다. 다른 동물들의 다른 하부조직들이 결합된 애드호크적 합성에는 위대한 설명의 힘—사실적 차원이 아닌 상징적 차원에서만이라도—이 담겨 있었다. 시각적으로 이것은 모든 동물들에서 보이는 통일성 속의 다양성을 보여주었고, 또 자연이 서로 다른 하부조직들을 결합하는 방식을 설명해주었다. 오늘날 이식수술 기술이 발전하면서 실제로 호모 몬스트로수스(Homo monstrosus, 괴물인간)의 예가 나타나고 있는데도 우리는 이러한 결합체를 유전적인 하부조직들과 그 외 하부조직들의 실질적인 기능을 나타내는 단순한 상징으로만 바라본다. 문제는 이러한 키메라가 정말로 미래의 '진화론적인' 가능성이냐는 것이다. 과거에 분리되어 있던 자연의 하부조직들을 결합하면 일반적으로는 일정 수준에서 대단한 값을 치러야 한다. 그 값은 수술의 경우 약물이 될 수도 있고, 노새 같은 혼성교배의 경우에는 불임이 될 수도 있다. 유전공학으로 키메라의 제작을 시도한다면 예상대로 균형의 법칙에 의해 대부분 사산 또는 유산되고 말 것이다. 만약 멀티바이스라는 개념이 정말로 작동한다면 일부 특정한 몇 가지만 미래를 향해 열려 있다. 우리는 이 길이 무엇이고 제약적 잠재성이 무엇인지 선험적으로 정확히 말할 수는 없지만, 곤충의 눈을 가진 괴물이나 '호모 몬스트로수스'로 귀결되지는 않을 것이라고 합리적으로 추측해볼 수 있다. 그 결과는 도리어 상동구조와 같은 익숙한 하부조직들을

지니고, 또 달시 톰슨이 연속성의 원리에서 상정한 것 같은 지속적인 변이를 보여줄 것이다. 그러나 '호모 몬스트로수스'가 자연적으로는 불가능하다고 해도, 특정한 용도나 시각적 병치를 목적으로 하는 소비자 하부조직들 간의 매우 실질적인 '기계적' 결합 가능성은 여전히 남아 있다도판 45. 기계적 진화에서는 균형의 법칙이나 하부조직들 간의 상호관련성이 자연에서보다 훨씬 덜 중요하다도판 46. 카뷰레터(기화기)의 경우 조직이 유실되거나 거부 반응을 일으키지 않고 자동차에서 선박의 외부 엔진으로, 또 헬리콥터로 이식되는 것을 볼 수 있다.

거의 모든 기계들이 한데 합쳐지고 제3의 것을 생산할 수 있는 데 반해 동물의 혼성이 어려운 것은 (기계적으로 말하자면) 성적 연계, 인간의 두뇌가 있는 한 고도의 유기 조직이 매치되어야 교배가 가능하고 그래야 후

도판 44
포르투니오 리체티, ‹호모 몬스트로수스›(1665). 오래된 진화의 개념인 반인반수 키메라 (chimera)는 역사적으로 줄곧 재등장해왔고 현재 공상과학과 이식수술 등을 통해 계속해서 그 개념이 이어져오고 있다.

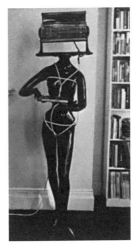

도판 45
찰스 젠크스, ‹미래의 마돈나› (1968). 벨링스(Bellings) 히터, 머리 없는 마네킹, 30피트의 노끈, 타원형 플랜지(자동차 바퀴 테두리), 헨리 제임스의 책.

손을 생산할 수 있다는 단순한 이유 때문일 것이다. 지식 체계에서 '전자기 (electro-magnetism)' '시공간(space-time)' '생화학(bio-chemistry)' 오브제 단 위에서 '레일로드(rail-road)' '에어플레인(air-plane)'을 생각해보면 이들은 모 두 가지가 결합되었을 때 대체로 상실되는 언어적 기억을 유지하고 있는 전 형적인 애드호크적 발명들이다. 진화론적인 시리즈가 거대하면서도 제약적

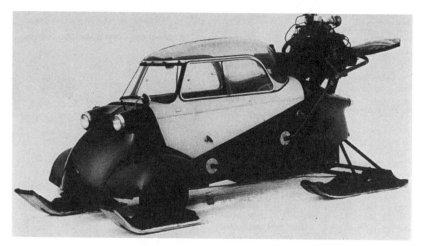

도판 46
롤프 슈트레서, 메서슈미트(Messerschmidt)에 스키와 프로펠러, 폭스바겐 엔진 결합, 1969.

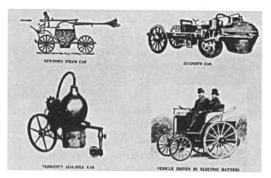

도판 47
최초의 '애드호크' 자동차 가운데 버비스트(Verbiest's)를 제외하고 모두
네 가지의 기본 하부조직(엔진, 탑승공간, 수하물 칸, 바퀴)을 보여준다.

인 이러한 결합체들의 집합으로 구성된다고 생각하면, 미래의 결합체 또는 발명이 어떠한 형태가 될지 예상하는 데 한 걸음 다가갈 수 있을 것이다.

비판적 진화와 해부 가능성

과거와 미래의 자동차 진화에 대해 생각해보자. 앞서 언급했듯이 진화론적인 시리즈의 시작은 이전에 존재하는 하부조직들의 애드호크적인 합성으로 이루어진다도판 47. 그러한 수많은 발명들이 이루어지면서, 맨 처음 시작부터 시각적으로 또 언어적으로 놀랍게 뇌리에 남아 있는 것들이 있다. 심지어 오늘날까지도 미래주의의 절정을 상징하는 비행기에서 '조종석(cockpit)'과 '활주로(runway)' 같은 용어를 사용하듯이 엔진의 '마력(horsepower)'이 얼마냐고 묻는다. 마치 수탉의 다리를 운동시키기 위해 고안된 오래된 기계장치를 타는 것처럼 말이다. 어쨌든 자동차(car)와 호스리스 캐리지(horseless carriage, 말 없는 마차 즉 자동차—옮긴이)는 1910년 무렵까지 통합된 개체로 안정화되지 못했다. 그 후로 지금까지 바퀴, 엔진, 탑승공간, 수하물 칸의 네 가지 하부조직은 한층 고도로 상호연관되고 완전해지는 일반적인 과정을 거쳤고, 바퀴와 엔진의 경우에는 소형화가 진행되었다도판 48.

미래에는 어떤 발전이 가능할까? 첫째, 자동차는 탑승공간과 수하물 칸 같이 축소시킬 수 없는 특정 요소들을 가지게 될 것이다도판 49. 둘째, 점점 더 작은 내외부 파워 시스템을 갖추게 될 것이다. 셋째, 바퀴는 도로와, 기압은 표면과 연관되듯이 이동경로와의 관계가 생겨날 것이다. 내적인 선택 요소에 관해서는 할 이야기가 너무나 많다. 외적 요소로는 가스공급의 감소, 소음, 매연, 배기가스, 사고와 교통체증 같은 요소들에 대한 불만이 있을 수 있고, 사람들은 새로운 해결책을 마련하는 데에 최소한의 시간과 에너지(돈)만 들이려 할 것이다. 이러한 요소들, 그리고 전기와 연료전지 같은 전력원을 고려할 때, 두 가지의 새로운 조합을 예측해 볼 수 있다. 그 중 하나는 타운 전용 미니 배터리카이고 다른 하나는 캡슐 하우스카이다. 캡슐 하우스카는 현재

거주 공간 정도로 진화한 캠핑카 같은 것으로 집 안으로 들여올 수도 있다도판 50. 오늘날의 자동차를 대체하기 위해서는 새로운 요소뿐만 아니라 편의시설이 포함되어야 한다고 어느 정도 확신 있게 말할 수 있다. 편의란 한 번 경험하면 좀처럼 떨쳐버리기가 쉽지 않다. 그것은 마치 포지티브 유전자복합체처럼 재통합된다. 이것은 이미 이루어진 많은 투자를 통해 미래에 분명 어떤 면에서 자동차를 닮은 자동차의 후예가 나타날 것이라는 의미이다. 여기에는 의심의 여지가 없다. 그럴듯한 예측들이 수없이 많아도 사람들은 계속해서 미래는 전혀 알 수 없고 열려 있는 것처럼 말하는데, 자동차는 그렇지 않다는 것을 보여준다. 어떤 것들은 반드시 이미 알려진 것들의 결합에서 결과가 유래하기 때문에 진화적인 트렌드를 대략 예측하고, 흉측한 종들(내부 연소 엔진처럼)이 우리를 없애버리기 전에 우리가 먼저 그것들을 폐기하는 것은 가능하다.

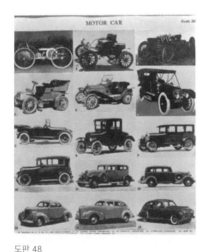

도판 48
'호스리스 캐리지'가 '자동차'가 되었다.
1890년부터 1910년까지 호스리스 캐리지는 여전히 과거의 하부조직 측면에서 인식되었다. 그 후 차대가 낮아지고 탑승공간에 커버가 씌워지고 전체적으로 스트림라인이 형성되면서 이러한 것들은 안정화되었다.

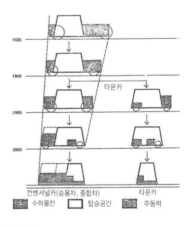

도판 49
가브리엘 불라동, 미래 자동차의 진화(1967).
바퀴가 사라지고 공기압력으로 대체되며 주동력은 도로와 통합된다(여기에는 주요한 두 가지 종류만 실었다).

가능한 미래를 내다보는 이러한 일반 프로세스는 '미래예측학 (futuribles)'이라는 학문으로 알려져 있다. 미래예측학은 하나의 방법론으로서 특정한 트렌드가 발전하는 방식에 관해 합리적인 추측을 내놓고, 그 가운

도판 50
마이클 웹(아키그램), 〈일렉트릭 모바일 홈〉(1966). 자동차와 유사한 요소들로 구성하여 주택 공간으로 변형. (a) 모바일 유닛, (b) 고정된 바닥 공간, (c) 침대 유닛, (d) 드레스 룸, (e) 욕실, (g) 정원, (j) 서재, (k) 부엌.

3장 기계적이고 자연적이며 비판적인 진화

데 인간의 선택 가능성을 강조한다. 사건을 통제 가능한 부분들로 분해함으로써 일의 발생 경로에서 치명적인 부분을 방지하려는 것이다. 이러한 분해는 기술 분야의 일반적인 트렌드(전문화와 분화)일 뿐만 아니라 과학의 일반 목적('분리와 정복')이기도 하다. 인간의 자연 정복은 통제할 수 없는 전체를 통제 가능한 하위집합으로 잘라낸 결과이다. 사회적인 단위에서는 인간관계가 점점 더 분리 가능해지는 것을 예로 들 수 있다. 과거에는 결혼과 재생산, 친구, 섹스, 사랑, 물질적인 부분을 하나의 전체로 받아들여야 했지만 지금은 사회가 복잡해지고 기술(피임 등)이 발전하면서 일부를 제외하고 부분만 취할 수가 있다. 결정주의적인 전체성이 점점 더 통제 가능한 하부조직들로 변화해가고, 그 하부조직들은 분해되었다가 의지에 따라 애드호크적으로 재결합될 수 있다. 그러나 이식수술 같은 해부 가능성의 예에서처럼 우리는 점점 더 많이 통제할 수 있는 만큼 어느 정도의 대가를 치러야 한다. 이식의 경우 조직 거부 반응이 있을 수 있고, 사회공학이 파편화될 경우 극단적으로 자의식이 강해질 수 있다.

모든 새로운 긍정적인 발명에는 예기치 못한 부정적인 결과가 수반된다는 일반적인 사실 때문에 인류의 진보는 항상 의문시되어왔다. 자동차는 시간과 공간을 통제하고 이동의 즐거움을 증대시킨 반면 지금 모든 사람들이 너무나 잘 알고 있는, 당시에는 예상치 못했던 해악들을 함께 가져왔다. 마르크스의 말대로 "인간은 역사를 만들지만 자신들이 원하는 대로 만들지는 못한다." 아무리 철저히 계획하고 예상을 해도 어떠한 행동에든 언제나 의도치 않은 결과들이 따른다. 지금까지 어떤 사회도 완전하게 자기결정권을 가지지 못했고, 대부분의 사회 조직들은 부분적으로 우연에 의해 만들어졌다. 인간이 만들어내는 모든 부산물이 지니는 목적적 본질을 과대평가하는 것은 인간의 악, 그리고 음모를 향한 욕망을 과대평가하는 것과 같다. 인간은 전쟁을 계획하기도 하지만 때로는 실수로 일어나기도 하고, 또 의도적으로뿐만 아니라 우연히 생태적 불균형을 초래하기도 한다. 사건의 양면적 결과는 마치 인간 조건 속에 고정 불변의 것으로 들어가 있는 것 같다. 혁신과 사회 변화의 이 같은 이중적인 측면 때문에 인간은 자연히 진보주의적인 낙관주의

자들과 비판적 비관주의자들로 나뉘게 되었다. 양측의 입장에는 (부분적이나마) 동등한 타당성과 동등한 확고함이 있다.

인간이 이 같은 양극화를 뛰어 넘으려면 보다 적절한 과거의 마니교(세계를 이원론적으로 바라보는, 페르시아에서 유래한 종교철학—옮긴이)를 받아들여야 할 것이다. 지적인 차원에서는 의도적 행위의 여러 가지 결과들을 전부 펼쳐 도해하고도판 51 철학적인 차원에서는 긍정적, 부정적 결과를 모두 의문시하는 비극적인 이원론을 수용해야 할 것이다. 기계적 진화나 자연적 진화와는 대조적으로 비판적 진화는 그 안에 존재하는 인간의 열망으로 전체론적인 힘의 결정론에 도전한다.

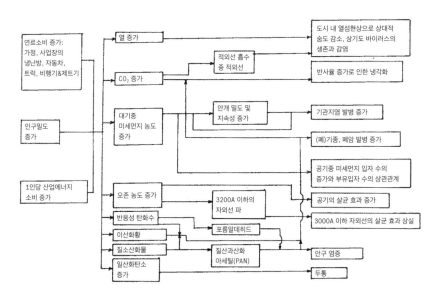

도판 51
에너지 소비의 증가에 따른 긍정적, 부정적 결과 흐름도. 여러 가지 공기 오염의 문제들을 분해한 해부도(캘리포니아 대학 데이비스, 생태연구소, 환경시스템그룹 제공).

4장

소비자 민주주의

제1 기계주의 시대에 미래를 예측하던 이들은 표준화와 익명성, '완벽한' 형식의 반복을 강조했다. 오늘날에도 계속해서 표준화의 미덕을 신뢰하는 이들은 아이러니컬하게도 대기업들이다. 이들은 생산 기계 설비에 처음 투자한 자금을 회수하기 위해 그만큼 하나의 형태를 반복해야 하고 또 광고를 통해 특정한 수요를 창출하고 소비자에게 제한된 범위의 비인격적으로 스테레오타입화된 제품을 제공한다.

그리고 여기에 반대하는 새로운 기술과 전략이 등장했고 지금은 전자통신기술의 발전으로 개인의 욕구에 기초하는 탈중심화된 디자인과 소비가 가능하다. 정보로 가득한 컴퓨터는 "당신은 거기 앉아서 필요한 것만 말씀하세요. 저희가 나머지를 알아서 해드립니다. 그린 스탬프를 드립니다!"라고 말한다.

새로운 전략은 두잇유어셀프 산업, 히피 소비 전술과 공간 프로그램 즉 낡은 부품을 재사용하고 폐기물을 재활용하는 방식 속에 잠재되어 있다.

짜릿한 소비자 민주주의와 더불어 소비에 투자하는 시간과 비용이 곤두박질치면서, 대기업들의 비인격적인 하부조직들은 특정 목적을 향해 애드호크적으로 결합되면서 다시 인격화되고 있다.

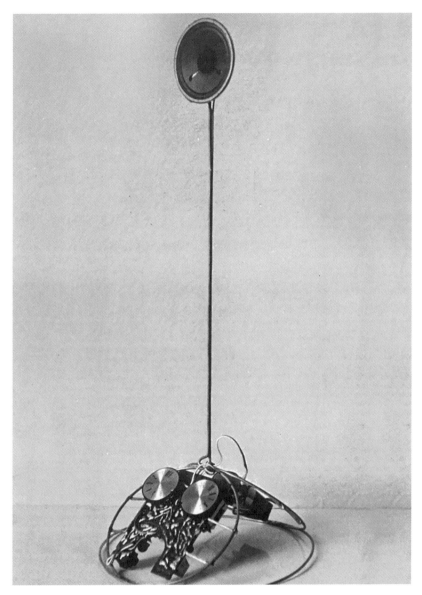

도판 52
매기의 애드호크 라디오. 전력원, 조절 손잡이, 확성기, 트랜지스터의 네 가지 주요 하부조직으로 뚜렷하게
구분되어 극적으로 표현되었다.

103

개인화된 생산

인공지능화된 제2 기계주의 생산 시대에 접어든 오늘날의 일반적인 트렌드는 보다 반응성이 높고 개인화되고 차별화된 환경을 향해간다. 이러한 공식은 제1 기계주의 시대의 이데올로기와 상반되는 것이다. 제1 기계주의 시대에 대량생산의 옹호자들은 표준화를 지지하는 네 가지 주장을 펼쳤다. 첫째, 충분히 반복된 형식은 경제적이다. 둘째, 비인격적이고 정확하게 표준화된 기계 생산물은 필요에 의한 산물이다. 셋째, 이런 프로토타입은 합리적이고 이성적인 목적에 부합하는 순수한 해답이다. 그리고 마지막으로 이러한 프로토타입을 일상생활에 받아들이면 정신 건강과 성숙함, 심지어 도덕적인 교화에도 도움이 된다. 그리고 압도적으로 많은 다양한 분야의 사람들이 이 주장을 받아들였다. 헨리 포드, 발터 그로피우스, 루이스 멈포드, 허버트 리드, 르 코르뷔지에 등의 디자이너와 이론가들은 서로 논의를 주고받고 주장을 강화해가면서 신뢰를 얻어갔다. 이들 사이에 서로 연동된 좋은 생각들 가운데 르 코르뷔지에의 『새로운 건축을 향하여』는 가장 시적인 구상을 보여주었다.

> 표준화는 '선택의 법칙'이 정한 것이며 경제적, 사회적 필요…… '완전함(perfection)'이라는 문제에 맞서기 위해서는 '표준'을 수정하는 것이 목표가 되어야 한다…… 표준은 '논리' '분석' '정밀한 연구'의 문제다. 이것은 잘 '표명된(stated)' 문제에 기초한다…… 집의 문제는 아직 표명되지 않았어도 거주하는 집에 관한 표준은 존재한다. '기계'에는 그 자체에 선택을 하는 '경제' 요소가 담겨 있다. 집은 살기 위한 기계다…… 경제 법칙에서 영감을 얻고 수학적 계산을 하는 엔지니어는 '보편적 법칙'과 조화를 이루게 한다. '조화'를 이루어낸다…… 엔지니어는 계산에 입각해서 작업하므로 '기하학적' 형태…… '가장 아름다운 형태'를 도입한다…… 집에 관한 모든 죽은 개념들을 마음과 정신에서 없애고 '비판적이고 객관적인' 시각에서 문제를 바라보면 우리

는 대량생산된 집, 작업 도구처럼 '건강하고'(도덕적으로도) 아름다운 '살기 위한 기계(House Machine)'에 도달하게 될 것이다.[1]

요컨대 이 주장은 다음의 내용들을 복잡하게 연결시키는 것처럼 보인다. '선택의 법칙'은 '경제성'이 있는 기계처럼 완전한 '논리와 분석'의 결과물인 표준으로 유도한다. 이것은 엔지니어가 모든 형상 중에 가장 '아름답고' '도덕적으로 건강한' '기하학적 조화'를 이루게 한다. 1940년대까지 이 주장은 국제양식을 부분적으로 정당화하는 논리로서 세계적으로 받아들여졌고, 오늘날까지도 '근대' 건축을 설명하는 일종의 정설로 남아 있다. 그러나 1950년대 초반에는 이 논리화의 전제들이 심각하게 타격을 입으면서 하나씩 반박되기도 했다.

　무엇보다 먼저 심리학자와 사회학자들은 끝없이 반복되는 형상이 무언가를 자극하거나 유발하지 않는다고 결론지었다. 표준화된 형태는 인간이 물건을 가지고 능동적으로 작업하게 만들기보다는 오히려 그러한 참여 의욕을 떨어뜨리고 또 일부 개인들을 인공 환경으로부터 소외시킨다. 이것은 상당히 중요한 의미를 갖는다. 산업사회 이전에 인간이 만드는 것에는 무엇이든 간에 감식의 목적이 있거나 개인적인 흔적이 담겨 있어서 참여를 유발해왔다. 그러나 산업혁명 이후에 인간이 만드는 물건들은 소원하고 잠재적으로 소외된 자연의 또 다른 측면으로 변화되었다. 엄청난 양의 사물이 축적되고 '쓰레기'로 버려지며 나름의 독특한 특성을 상실해갔다. 그 결과 강화 신드롬이 나타났는데, 그것은 대량생산 자체에서 형태에 대한 인간의 감각적인 반응을 차단시키고 그것을 통해 다시 더 많은 소모품을 사용하도록 부추기는 것이다. 이러한 소외는 보다 큰 생산성을 가져오고 관조적이고 인류학적인 인간의 시각과 자기반성을 불러일으킨다는 점에서는 긍정적이었지만, 개인의 '정신 건강과 도덕적 교화'와 관련한 문제에서 표준화는 퇴행이었다.

1　르 코르뷔지에(Le Corbusier), 『새로운 건축을 향하여』(London: Architectural Press, 1927), 16쪽, 26쪽, 31쪽, 100쪽, 122쪽, 138쪽, 210쪽. 강조 표시는 필자 추가.

둘째, 논객들의 생각과는 반대로, 대량생산이 합리적인 산물만 만들어내는 것이 아니라 수작업만큼이나 비합리적인 기이한 결과를 낳기도 한다는 점이 명백해졌다. 자동차, 그리고 심지어 소화기에서 보이는 꼬리지느러미와 성적 이미지의 돌출 형태는 이런 기이한 결과물들을 분명하게 보여주었다. 이것은 과잉생산이나 과시적 소비처럼 산업사회가 가져온 여러 가지 비합리적 목적들과 마찬가지다. 표준화와 관련된 마지막 주장은 경제적이고 기술적인 부분으로, 자동화 생산이 출현하면서 한꺼번에 반박되지는 않았지만 중요도는 많이 사그라졌다. 하나의 형태를 끝없이 재생산하는 단일 주형틀을 만드는 대신, 푸시풀(push-pull) 기법으로 형태를 잡고 하부조직에 다양한 방식으로 끼워 맞추는, 손가락처럼 생긴 유기적 조작 장치들이 등장했다. 버튼만 한 번 누르면 형태가 나오는 불변의 작동 패턴을 대신하여 하나하나마다 다른 생산이 가능한 유연한 컴퓨터 프로그램이 나온 것이다. 산업용 로봇도판 53은 자동화 생산 프로세스의 전형적인 도구였다. 기초 메모리 장치가 있는 이 로봇은 솜씨 좋은 손기술을 보여주면서 생산라인에서 이러저러한 기능을 반복 수행할 수 있었다. 그러나 기계를 돌리고 교체하는 단조로운 역할만 하는 노동자의 시대는 지나갔다. 이제는 하나도 똑같은 것이 없는 다양화가 가능한 시대가 된 것이다. 인공지능 생산라인에 지속적으로 변화하는 프로그램을 공급하면 표준화된 대량생산에 비해 약간의 추가 비용만 들여도 모든 오브제를 다르게 생산할 수 있다.

표준화된 소비

이렇게 좀 더 유연하고 '유기적인' 도구가 있다 해도 생산은 여전히 비교적 획일적이고 표준화되어 있다. 제1 기계주의 시대의 이데올로기적인 잔재가 남아 있는 탓도 있지만 일반적으로는 사회적으로 순응하려는 욕망이 만연하고 거대한 투자비용을 회수하려는 생산자의 욕망이 또 다른 원인이다. 마지막으로는 존 케네스 갤브레이스가 『새로운 산업국가』에서 언급한 내용을 들

수 있다. 갤브레이스가 주장하듯이 선진 산업국가는 이데올로기에 관계없이 단지 새로운 기술 수단과 전문 지식에 들어간 거대한 투자를 상환하기 위해 대량 소비시장에 토대를 두어야 한다.

갤브레이스가 든 한 예를 인용하면, 포드자동차가 머스탱을 출시하기까지는 3년 반이라는 생산 기간이 소요되었다. 그 기간 동안 회사는 엔지니어링과 '스타일링'에 9백만 달러를, 특수 생산에 필요한 설비 향상에만 5천만 달러를 투입했다. 또한 생산 수단 자체가 대단히 전문화되어서 포드사는 차체나 브레이크 조립 같은 하위 부분의 문제를 해결할 수 있는 수많은 전문가

도판 53
포드자동차 생산 공장에서 프레스 클리어링 작업을 하는 산업용 로봇 유니메이트. 팔처럼 생긴 로봇이 위험하고 단조로운 인간의 잡무를 대신한다.

들의 '조직화된 지식'을 동원해야 했다. 머스탱은 누가 디자인했는가? 머스탱의 디자인은 이사진도, 스타일링 디렉터도, 소비자(소비자를 대변하는 시장 연구자로 대변되는)도 아닌 거대한 '기술조직(technostructure)'의 산물이다. '기술조직'은, 갤브레이스의 용어로, 첨단기술 제품이 대량생산될 때 동원되는 익명의 전문가 집단을 가리킨다. 엄청난 자금과 시간을 들여 만든 그 오브제—머스탱—는 반드시 성공해야만 한다. 그렇지 않으면 많은 이들의 삶이 계속해서 위협받게 되고 누구도 감히 자본을 투자하지 않을 것이다. 이러한 프로젝트의 성공을 장담하기 위해 기업들 그리고 심지어 러시아 같은 완전한 전체주의 국가들까지도 광고 같은 수단을 활용하여 소비자들로 하여금 이 제약된 범주 안의 표준화된 제품을 구매하도록 한다. 그리고 매우 예외적인 에드셀의 경우를 제외하고, 이들은 모두 성공한다. 적어도 현재 전 세계에서 소비되는 절반가량의 물품과 서비스를 생산하는 미국의 500개 대기업들에는 이러한 방식이 적용된다.

일반적인 수준에서 보면 이러한 물건과 서비스는 중산층의 꿈을 제도화한 것이라고 말할 수 있다도판 54. 다시 말해 그 물건과 서비스는 우리도 남에게 뒤지지 않는다는 것, 어떻게 해서라도 비순응주의자가 아니라는 것을 호소한다. 시각적인 효과 면에서는 깨끗하고 반짝반짝 빛나고 눈에 띄면서도 약간의 고전미를 풍긴다. 집 안에 모두 모아두면, 전산업주의 시대에 대부분의 가정에서 공통적으로 나타나던 개인적인 '특성'을 압도해버린다. 제각각 다른 가구들과 트로피, 기념품으로 가득 찬 빅토리아식 거실처럼, 근대 소비자의 주택은 자신의 구매를 드러내는 온갖 장식품들을 모아둔 박물관이다. 그러나 근대의 가정집과 빅토리아 양식의 집이 구분되는 한 가지 중대한 점은 이 오브제들이 개인의 성격을 반영하는 것이 아니라 이미 공장에서 대량생산된 개인성의 '이미지'를 부여받은 것들이라는 데 있다. 이렇게 개인화된 이미지를 대량생산함으로써 공적인 것과 비인격화된 세계의 궁극적인 부조리가 사적인 것과 가정의 삶을 대체하고 있다.

선진 산업국가의 제품에 내재한 또 다른 모순은 내적 기능과 외적 이미지가 분리된다는 점이다. 일례로 민가 건축의 경우 진흙 벽돌로 된 집의 외

관이 내부 공간을 분명하게 반영하는 것과 구분된다. 이러한 분리는 또다시 기업의 구조에서 기인한다. 포드자동차 회사에는 현재 스타일링 디렉터와 기업 아이덴티티 담당 디렉터가 포드사의 모든 홍보 이미지—건축에서부터 재떨이, 편지 용지까지—를 책임지고 있다. 현재 약간 익숙한 스타일적인 트 렌드를 볼 때 홍보 이미지가 어떻게 나올지는 거의 분명하다. 또 미래의 포드 가 어떤 모습일지—고전적인 이미지를 피할 수 없을 것—도 예상할 수 있다. 그것은 자동차 자체에 기능적, 기술적인 변화가 있더라도 마찬가지일 것이 다. 결국 대부분의 디자이너들이 가진 도덕성이나 다원주의 원리와는 정반 대로 형태는 시장조사를 따르고 기능은 기존의 기능을 (그리고 시장조사를 더 많이) 따른다. 실외와 실내도판 55, 상징과 콘텐츠, 형태와 기능도판 56 사이

도판 54
GE사의 기술 생산품. 여기에서 제품의 고성능은 청결, 정확성, 풍요, 관습이라는 시각적 은유와 연관되어 있다.

의 간극은 변하지 않고 점점 더 커져간다. 이 간극으로 인해 환경은 점점 더 불분명해지고 이해 불가능하며 조정하기 어렵게 변해간다. 오늘날의 첨단 기술 제품은 오로지 그 제품 하나에만 매달려 함께 일하는 전문가 팀에서 헤아릴 수 없는 복잡성을 드러내어 하나의 결정된 단위로 만들어줄 수 있을 뿐, 지금까지 살펴보았듯이, 대부분의 기업들에서는 스타일과 기능이 분리될 수밖에 없는 내부적 구조를 안고 있다. 어떠한 경우에도 디자이너나 개인 소비자는 디자인—복잡한 작용들을 분명하고 이해할 수 있게 만드는—에 필요

도판 55
과거부터 이어져 온 하부조직이 새로운 삶에 옷을 입히고
근대적 기능들 사이에 다른 관계를 제공한다.

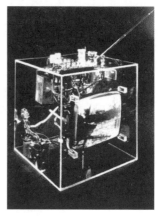

도판 56
메이저 앤 카비, 시스루 소니 TV, 1969.
투명 아크릴 수지로 디자인하고 부품을
애드호크적으로 합성한 이 오브제는 내적
기능을 외부에서 알아볼 수 있게 해 말
그대로 정직함을 표현했다. 그러나 전문가
외에는 누구도 이해할 수 없을 정도로
기능이 복잡해져 외관은 다른 것들에 대한
상징으로 변해간다.

도판 57
개-벽난로. 정신적 태도의 이중 전환. 이 제작자는
개인화된 이미지를 대량생산하는데, 그 이미지는
이후 고급 키치로 재전환된다.

한 기술적인 지식을 갖추고 있지 않다.

그래도 개인들이 오늘날 이 복잡하게 표준화된 제품을 사용하는 데 있어서 자신만의 개인적 환경을 조성할 권리, 그리고 근대 제품의 기술적인 복잡성을 공공연히 전달할 수 있는 권한을 지키는 방법이 있다. 가장 기본적인 방법은 간단하게 이런 물건들을 생산하는 태도를 바꾸거나 물건을 문화의 산물이 아닌 자연의 산물로 여기는 것이다도판 57. 이런 식으로 하면 인공적인 사물을 중립적으로 바라보고 가치판단으로부터 자유롭게 다룰 수 있는 심리적 거리감이 생기기 때문에, 대량생산에 불가피하게 따라 오는 소외를 유용하게 전환시킬 수 있다.

그러나 문화를 자연으로 되돌려 해석하는 데에는 많은 심리적 제약이 따른다. 인간화된 부분들로 기능적인 오브제를 만드는 것은도판 45, 58 아무리 중간 과정에서 인간적인 면이 확실히 사라진다 해도, 어딘지 비인간적이고 윤리적으로도 혐오스러운 느낌을 준다. 그래서 이것들을 기계적인 맥락에서 드러나게 사용하면 이런 과정에 대한 하나의 코멘트가 되고 의식의 단계로 불러오는 의미를 갖게 된다.

그러나 서로 다른 자원을 가지고 하부조직들을 결합할 때 정말로 어

도판 58
찰스 젠크스, ‹테이블 '다리'로 떠받친 대리석판›. 이 레디메이드 부분들은 지지대의 원래 의미와 내재적 의미를 되살려낸다.

려운 점은 심리적인 문제가 아니라 기술적인 부분이다. 대중문화의 생산자와 배급자는 생산물이 애드호크적으로 소비되는 것을 어렵게 배치하고 판매한다. 사람들은 카탈로그를 참고하건 신문을 읽건도판 59 혹은 백화점에서 쇼핑을 하건 언제나 생산자의 요구와 욕망을 따라간다.[2] 제품과 정보는 소비자의 의지를 약화시키고 상상력을 죽이는 방식으로 디스플레이된다. 실로 이것은 과잉생산 시대에 어떻게 소비를 죽이지 않고 소비할 수 있느냐의 문제다. 왜냐하면 제조업자들은 일종의 정보 DDT와 커뮤니케이션의 안개 같은 것—비교해볼 수 있는 분명한 제품 설명이 없는 광고의 잡화점—을 생산하고 있기 때문이다. 그러나 이와 반대로 제품의 내용과 기능은 소비자가 찾을 때 쉽게 닿을 수 있고 비교할 수 있도록 설명되어야 한다. 지금은 오브제들의 벌판에서 소비자가 원하는 제품을 찾을 수가 없거나, 제대로 설명되지 않아서 찾은 제품을 원하지 않게 되거나 둘 중 하나다. 이 문제의 아이러니는 생산자가 판매하는 제품을 구매자가 찾지 못할 수도 있어서 생산자들도 때로는 고통받는다는 점이다.

이와 같이 소비가 약화되는 과정은 나의 개인적인 사례만으로도 충분히 설명될 수 있을 것 같다. 그것은 전형적인 애드호크 디자인 또는 일반적인 '소비자 집합'이기 때문이다. 내가 원하는 완제품은 모든 옷가지와 액세서리가 훤히 보여서 물건이 어디 있는지 계속 상기할 수 있는 화장대 테이블-서랍 시스템이었다도판 60. 그래서 나는 처음부터 그것이 어떤 모양으로 어떻게 작동할지에 대해, 심지어는 크롬 튜브와 3방향 조인트를 어디서 구하는지에 대해서까지 전반적인 생각을 가지고 있었다도판 62. 그런데, 이건 전형적인 경우인데, 마지막 단계에서 나는 디자인도 할 수 없고, 처음부터 상상조차 할 수 없었던 이리저리 휘어지는 거울이나 크롬 조명같이 예상하지 못한 것들을 발견하게 되었다. 그래도 나는 각 부속들이 틀림없이 대부분 기성품으로 나와 있다는 것을 알고 있어서 몇 시간 동안 전화를 걸고 찾아다니면서 결국 투명 아크릴 서랍을 제외한 모든 것들을 사 모을 수가 있었다. 대량생산된

2 하드웨어 슈퍼마켓에 관한 네이선 실버의 논의(본서 303쪽) 참고.

부품을 가지고, 비슷한 맞춤 제작보다 10분의 1의 시간과 에너지만으로 하루 만에 실제로 내 요구에 부합하는 전체 옷장-화장대 시스템을 구비하게 된 것이다. 이것은 유일무이한 가치가 있고 또 쉽게 모양을 바꿀 수 있다는 이점이 있다. 원하면 교체하고 몰딩도 할 수 있다. 단 하나 문제는 투명 아크릴 서랍이 없다는 것이다. 물론 (아주 많은 비용을 들여) 특별 주문을 해서 몇 달을 기다리면 된다. 하지만 플라스틱 제품이 넘쳐나는 시대이므로 그런 투명 아크릴 제품도 분명히 있을 것이다. 문제는 그것을 어떻게 찾아내는가다. 나는 플

도판 60
화장대 테이블-서랍 시스템.

도판 59
정보는 일반적으로 생산자와 배급자 손에 있다. 제대로 된 분류나 설명이 없는 광고와 레이아웃은 소비자에게 해를 끼치고 소비자 방어를 소진시키며 실제로 필요하지 않는 것을 구매하도록 종용한다.

라스틱 제조회사, 트레이 제조회사, 라디오 회사(하이파이 커버용)에 전화도 걸어보고 런던의 디자인센터와 빌딩센터도 찾아가보고, 수도 없이 많은 옐로우 페이지와 카탈로그를 뒤적였으나 점점 더 많은 정보의 안개 속에서 점점 더 필요 없는 것들만 나타나면서 짜증만 쌓여갔다. 마침내 매우 우연히 부엌 집기 판매점 앞을 지나가다가 플라스틱으로 된 음식 덮개를 보게 되었다. 내가 원하는 크기가 있는지 물었더니 주문만 하면 된다고 해서 손잡이 없는 것으로 다섯 개를 주문해 구입했고 그것을 뒤집어서 서랍으로 사용했다도판 63. 그래서 특수 제작하는 것보다 훨씬 적은 비용으로 2주가 채 안 되는 시간 안에 개념화부터 마무리까지 총 프로세스를 진행할 수 있었다.

도판 61
휘는 거울, 크롬 튜브, 테브랙스(Tebrax) 조인트,
투명 아크릴 수지 시트, 거울, 크롬 조명 등의
레디메이드 부분들로 만든 누드 화장대 테이블-서랍
시스템.

도판 62
속이 보이는 시스루 효과(세부).

도판 63
푸드 커버의 손잡이를 떼고 뒤집어 서랍으로 만듦.

새로운 소비 테크닉

이 경험에서는 애드호크적 디자인의 의욕을 저하시키는 두 가지 문제점이 나타난다. (a) 시어스 로벅의 상품 카탈로그 같은 자료에는 모든 제품 리스트가 다 실려 있지 않다. (b) 사람에 따라서는 어떤 물건이든 맥락을 떠나서 사용하는 것을 세련되게 생각하지 않을 수도 있다. 분명한 것은 모든 제품이 들어 있는 '리소스풀(resourceful, 자료가 가득한) 컴퓨터'가 있어서 작업에 가장 적절한 것을 찾을 수 있어야 하는 점이다. 상호참조한 데이터가 가득한 정보 저장고, 그리고 라이트펜을 한 번 움직이거나 전화 한 통화만으로 바로 실행될 수 있는 대기 상태여야 하는 것이다. 사실 이것은 FBI나 CIA 정도가 할 수 있는 일이다도판 64. 이런 정보기관들이나 수사국만이 전문적인 기술력으로 천문학적 정보를 다룰 수 있기 때문이다. 다년간 관료 조직에서 전문적인 훈련을 받으면서 무한히 많은 메시지를 전송해온 요원들은 새로운 업무로 어렵지 않게 변경해가며 중대한 정보를 제공할 수 있다. FBI와 연결된 TV 스크린에 끊임없이 세계의 온갖 정보들이 채워지는 것을 상상해보자. 건축가나

도판 64
소비자 민주주의. 소비자들에게 TV 스크린과 라이트펜 같은 새로운 테크닉을 제공하여 직접 원하는 제품을 그리거나 컴퓨터에 묘사하게 하면 다른 기준들을 적용한 비교 목록과 함께 가능한 예들을 모두 '볼 수' 있다.

소비자는 프로젝트에 대해 상상하면서 그 자리에 앉아서 라이트펜으로 스크린에 그려나간다. 모든 대안들을 다 소진하고 잉여 자료를 다 시험해볼 때까지 제품을 계속해서 호출한다.

나는 30큐빅 피트의 환경 컨트롤, 사생활 보호를 위해 방음이 되는 작은 공간, 전기-가스-통신 네트워크 트리도판 65, 40피트의 스페이스 프레임, 몇 개의 월-로봇, 외부로 확장되는 공기가 충분한 쉼터를도판 66…… 원한다. 그리고 지금 가지고 있는 모사품 앤틱 의자가 부서졌으므로 새로운 회전의자가 필요하다도판 67.

도판 65
'두잇유어셀프' 홈 와이어 키트.

도판 67
해로드의 의자.

도판 66
아키그램, 〈통제와 선택〉.

소비는 생산과 발을 맞출 수도, 생산을 이용할 수도 있다. 풍요로운 사회에서 모든 빈곤층을 중산층으로 만들 수도 있는 충분한 자원을 내버린다면 그 이유는 단지 무엇이 언제 어디에 있는지에 대한 정확한 정보가 없기 때문일 것이라고 말하는 이들도 있다. 이렇게 낭비가 심한 생산 시스템을 제지하는 방법은 생산자들에게 주어지는 것과 동등한 정보력을 소비자에게 제공하는 것으로, 이것은 주로 기술적인 단계에서 일어난다.

정보센터를 세우는 것이 하나의 방안이 될 수 있다. 사물이나 하부조직은 마이크로필름에 지표를 남겨 개인이 사물을 찾기에 앞서 자신의 필요를 구체화하는 속성을 가진다. 수요와 공급, 욕구와 충족 사이에는 피드백이 민감하기 때문에 이것은 소비자 단위에서 제품과 환경을 제작하고 조성하는 '참여 민주주의'의 조건을 향해 가게 된다. 개인과 제품 사이, 정보를 전달하고 구성하는 일을 전담하는 중개인과 세일즈맨 사이에 있는 모든 그룹들 사이에 충돌이 일어날 수도 있다. 이제 중개인의 역할은 공장에서 제작되는 안내 용지의 형태로 축소되어 제품과 함께 우편으로 전달됨으로써 확실하고 끈질기게 디자인과 사용을 돕는다.

디자인 자체는 탈중심화되고, 첨단 산업 시스템에서 자연스럽게 나타난 실제 모든 억압과 순응의 형태에 저항한다. 개인들이 디자인 작업에서 파워를 가지거나 최소한 한몫을 차지하게 되면서 방금 설명한 방식으로 보스턴과 워싱턴과 같은 거대도시를 잇는 축은 전근대 도시의 감수성으로 성장하고 변화해갈 것이다. 크리스토퍼 알렉산더 같은 오늘날의 많은 디자이너들은, '유기적 도시(organic cities)'에서는 단편적으로나마 충족되었으나 근대 도시에서는 간과되거나 거부된 많은 요소들을 관리할 수 있는 방안을 건축가들에게 제시함으로써 도시가 자연스럽게 성장을 회복하기를 바라고 있다.[3] 그러나 궁극적으로 도시의 온갖 모순되는 부분들을 충족시킬 수 있는 길

3 크리스토퍼 알렉산더, 「도시는 나무가 아니다」, 《디자인 매거진》(1966. 2). 이 글에서 알렉산더는
 건축가가 느리게 성장하는 과거 도시의 풍요롭고 유기적인 복잡성을 이루어내는 길은 도시의
 수많은 요소들을 연결시키는 방법뿐이라고 주장한다. 나는 의회가 모든 사람들의 관심사를 적절히
 '대표'하는 것 이상으로 건축가가 이 일을 더 잘 해낼 수 없다고 본다.

은 도시 디자인에서 사람들에게 한몫을 하도록 하는 방법뿐이어서 이렇게 세련된 방법도 근원적인 문제 해결이 될 수는 없을 것이다. 건축가들이 사람들의 디자인 관심사를 대변하는 것은 정부가 대신하는 것과 똑같은 문제를 안고 있다. 완전히 대변하는 것은 절대 불가능할 뿐만 아니라 오히려 사람들이 자신의 삶의 현장을 조성하고 돌보려는 의지를 적극적으로 상실하게 만든다. 반대로, 형태를 환경과 동화시키고 의미 있는 자극 요소로 만드는 최선의 방법은 개인들이 자유롭게 상상력을 펼치게 하는 것이다. 물리적인 환경의 세부 하나하나까지 사람들의 삶을 건축가나 디자이너가 책임지는 것은 개인이 말을 한 마디 할 때마다 언어학자에게 물어보는 것과 같다. 부조리다. 우리에게 필요한 것은 1만 명의 건축가가 아닌, 1,000만 명의 건축가가 있는 도시다. 그리고 이렇게 발전시킬 수 있는 방법은 이미 존재한다. 이와 비슷한 생각을 가진 오스트리아 빈 출신의 화가 훈데르트바서는 「건축의 합리주의를 겨냥한 곰팡이 선언」이라는 제목으로 근대 건축을 향해 위트 있는 공격을 가했다. 곰팡이와 미생물은 직선과 직각의 생명력 없는 반복성을 무너뜨린다. 훈데르트바서는 보다 진지하면서 극단적이고 분명하게 자가조성 환경에 관한 문제를 제기한다.

> 누구나 [자기 환경을] 조성할 수 있어야 한다. 그리고 지을 수 있는 자유가 존재하지 않는다면 오늘날의 기획된 건축물은 결코 예술로 여겨질 수 없다. 구소련에서 회화를 검열했던 것처럼 건축도 동일한 검열의 대상이다…… 건축가, 벽돌공, 거주자가 하나의 단위, 즉 동일 인물일 때에만 건축물이라고 할 수 있다. 그 외의 것들은 모두 범죄 행위의 물리적 환생일 뿐 건축이 아니다.[4]

4 이 선언문은 1958년에 작성되었다. 울리히 콘라즈(Ulich Conrads) 엮음, 『20세기 건축의 프로그램과 선언들(Programs and Manifestoes on 20th Century Architecture)』(MA: Cambridge, 1970), 157~160쪽.

이 말은 과장일 수 있다. 하지만 건축과 회화의 비교를 뒤바꾸어 생각해보면 놀랍게 들어맞는 것을 알 수 있다. 캔버스 스트레칭을 하는 기술자를 포함한 전문가 집단으로 이루어진 팀이 구성하는, 구성의 코드와 미학적 규범에 종속된 회화를 상상해보자. 붓에서 캔버스로 물감이 이동하는 데 6개월이 걸리고 완성된 후에는 아무런 수정도 없는 작품!

새로운 소비 전략

일부 선진 산업국가의 기술적 수단에도 표준화된 소비의 원인이 있을 수 있으므로, 위에서 언급한 몇 가지 새로운 대항적 기술 수단을 찾아야 한다. 그러나 산업용 로봇과 '리소스풀 컴퓨터'조차도 그 자체로는 획일화를 줄이지(또는 창조성을 키우지) 못할 것이다. 두 사람 이상을 만나면 반드시 스테레오타입이라는 곤란한 것이 생성된다. 상투성(클리셰)이 없이는 단 일 분도 사회가 작동하지 못한다. 모든 발명은 기존 자료의 재조합으로 구성되므로, 상투성 혹은 표준화된 하부조직은 창조를 위해 필요한 요소이다. 여기에서 문제는 분해와 재결합을 어떻게 활성화하는가다. 사람들이 자신의 환경을 분해하고 다시 그 조각들을 재구성하게 할 수 있는 전략은 무엇일까? 다시 말해, 어떻게 하면 일상적으로 고정된 의미를 지닌 자전거 안장에서 다섯 가지 새로운 용도를 발견하게 할 수 있을 것인가?

물론 미술가들이 시각적 창조성을 계발하기 위해서 사용하는 전통적인 방법들은 있다. 이를테면 구름이나 벽에 난 금에서 이미지를 보는 경우, 실눈으로 혹은 뒤집어 보거나 반투명 유리를 통해 대상을 바라보면서 일상적인 맥락에서 벗어나는 것이다. 널리 알려진 것처럼 꿈이나 에드워드 드 보노가 제안한 '수평적 사고'(lateral thinking, 상상력을 발휘하여 새로운 방식으로 문제 해결을 시도하는 것—옮긴이), 그리고 좀 더 원시적인 정신 단계로 돌아가 정반대의 틀에서 일반적인 연결고리를 찾아내는 방법도 있지만, 이 이상 일반적인 사고의 틀을 깨고 극복할 수 있는 보편적인 방식은 없다. 창의성을

자극하는 일반적인 방법이 있다면, 유희나 불만이 동기에 의해 일어나듯이, 어디에나 존재하는 창조성을 유발하는 것이다. 이것만이 현 상태의 관습적인 연관성을 극복할 수 있는 힘을 지니고 있다.

무엇보다 분명한 예로 히피와 이피!(Yippie!)의 소비 전략을 들 수 있다. 이들은 소비사회에 대한 경멸과 '스스로 하기'에 대한 긍정이라는 두 가지 쌍둥이 신념으로 사회의 보이지 않는 하부조직에서 '공짜로' 살아가는 여러 가지 방식들을 발견해 나갔다. 이들은 폐차의 차체로 지은 공짜 집, 고기, 생선, 채소 가게의 폐점 시간에 공짜로 얻는 음식들, 재활용 부처에서 실어가기 전에 거리에 내놓은 공짜 가구들로 살아간다. 애비 호프만(1960~1970년대 이피 운동의 중심 단체인 Youth International Party를 공동 창립하고 반문화counter-culture를 이끈 미국의 사회운동가—옮긴이)은 (저서 『그 까짓 혁명』에서 주장했듯이) 커플들에게 무료로 최음제 '레이스'(Lace, 실제로는 그냥 보라색 스프레이)를 뿌리고 펜타곤 앞에서 공짜로 관계를 가진다고 언론에 퍼뜨려 뉴스를 만들어내면 미디어의 시간을 공짜로 얻어낼 수 있다는 것을 보여주었다. 1968년 시카고 민주당 전당대회에서는 여러 가지 재미있는 이벤트를 선보여 기자들을 지루한 컨벤션홀에서 무료 엔터테인먼트가 벌어지는 거리로 나오게 만드는 사건을 일으켜, 보다 성공적으로 미디어의 시간을 무료로 얻어냈다. 시카고에서 호프만은 '삶의 축제(Festival of Life)'를 조직하여 데일리 시장과 탄압적인 경찰의 힘, 그리고 이피!로 추정되는 수천 명을 주연 배우로 내세웠다. 뒤이어 그는 피가수스라는 돼지 한 마리를 이피!의 회장 후보로 추대했다. 경찰들이 들고 일어나 '삶의 축제'를 기소하고 일부 무고한 행인들을 무력으로 탄압하여 사람들을 놀라게 하자 이피들은 (공짜) 미디어를 통해 "전 세계가 우리를 보고 있다"고 외쳤다. 전체적인 혼란 속에서 최대한의 효과를 이끌어내기 위해 최종적으로 쇼를 하나 선보인 것이다. 익살스럽고 자유로운 행동 바로 옆에서 일어나는 육중한 탄압의 힘은 매우 악의적으로 보여, 지금 이 사건은 수많은 책으로 출간되었고, 최소한 세 편의 영화와 한 편의 뮤지컬, 연극으로는 여러 편이 제작되어 널리 알려졌다. 결국 모든 미디어들이 호프만의 메시지를 공짜로 전달한 셈이다.

이 '반문화'는 오늘날 우리 사회에서 허술하게 관리되고 버려지는 것들을 드러내어, 다수의 부유한 사람들이 버린 것들로 누군가는 살아갈 수도 있다는 것을 증명해 보였다. 사회에서 소비하는 에너지원이 얼마나 되는지를 정확하게는 알 수 없지만 버크민스터 풀러나 그 밖에 여러 사람들의 말에 따르면 25퍼센트 미만에 불과하다. 이론상으로 볼 때 이 말은 곧 현재 한 사회 안에서 추가 에너지 없이도 세 개 사회가 더 살 수 있다는 것을 의미한다.[5] 에너지 사용이나 버려진 것들로 살아가는 방식 외에, '반문화'는 애드호크적인 소비와 연관된 두 가지 전략에 기여했다. 하나는 군복과 소방관 유니폼의 재사용 예에서 볼 수 있듯이 의복과 환경에 있어서 서로 다른 관습들을 결합하는 방식이고도판 68, 다른 하나는 «홈 어스 카탈로그»(1968~1972에 출판된 미국 반문화 매거진 겸 제품 카탈로그—옮긴이)다도판 69. 이 책은 도구, 책, 소비재 등에 흥미를 가진 누군가가 각 오브제의 요소들에 관해 객관적인 시각으로 설명한 내용을 모은 개요집이다. 이러한 프레젠테이션 방식은 전통적인 방식으로 설득하는 것보다 비판적이면서 동시에 각 오브제가 지닌 특정한 장점을 긍정적으로 부각시키는 이점을 갖는다. 이렇게 개인적인 애정과 표준화된 하부조직들을 결합함으로써 '반문화'는 비인격화된 산업사회의 산물을 재인격화하는 새로운 방안을 제시했다.

　기존의 자원을 재사용하는 히피 전략과 그들의 창의적 방식은, 시대에 앞서 다양한 기능을 구체화하고 한 번에 두세 가지 기능을 충족시킬 수 있는 형태를 구축하는 디자이너들의 방식과 같다. 이러한 다기능 오브제의 경우 애드호키즘은 가능성으로 잠복해 있다가 이후에 발견되는 것이 아니라 그 자체에 내재해 있다. 건축에서는 마르세이유에 있는 르 코르뷔지에의 발코니—테이블, 저장고, 차양, 의자, 극장 등으로 사용 가능—에서부터, 레스터 워커의 '터니처' 즉 테이블, 바, 흔들목마, 극장으로 사용될 수 있는 기발한 장치처럼 대중적인 과학 시장을 겨냥한 창작물에 이르기까지 많은 다용도 구

5　오염은 지나가는 에너지로, 이 산식에 포함시키지 않았다. 이 결과가 거친 계산의 결과라는 것은 인정하지만 그래도 아직 밝혀지지 않은 상당한 잠재성을 말해준다.

조의 예를 찾아볼 수 있다.

　　일반적으로 다기능 오브제와 관련한 아이디어는 특수한 디자인을 할 때보다 기존의 기술 범위 안에서 발견되었을 때 더 적절한 것이 될 수 있다도판 70. 대중적인 수준에서 이런 사례들이 매우 많이 존재하기 때문에 보통은 당연시하게 받아들여지기도 한다. 오랫동안 사람들은 별 다른 이유나 설명 없이 칼을 드라이버로도 사용해왔다(드라이버로 사용하다가 칼날이 종종 망가지기 때문에 결국 칼이 기본 용도라는 사실은 차치하자). 칫솔로 타이프라이터의 키보드를 청소하는 것도 마찬가지다. 물론 다시 이 칫솔로 이를 닦을 수는 없을 것이다. 제품이 단일 기능으로 안정화되어도 많은 사람들이 이것들을 새로운 방식으로, 되는대로—비도덕적이지는 않지만—사용하는 것은 아마도 이런 편의주의적인 이유에서일 것이다. 제품은 사회적 의미의 매트릭스에 완전하게 동화되는 방식을 통해 의도하지 않았던 기능을 찾게 된

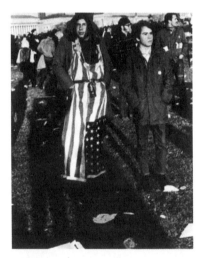

도판 68
히피의 의복 전략. 매우 강렬하고 컬러풀한 의복의 전통은 다원주의 사회에 이미 존재한다. 따라서 경찰, 소방관, 웨이터, 의사, 성직자, 군인과 같은 하부조직들의 유니폼으로 컴비네이션 의상을 제작할 수 있다.

도판 69
《홈 어스 카탈로그》 중에서. 일반적인 광고보다 오브제에 대한 개인의 애정이 제품에 대한 느낌과 지혜롭게 사용하는 아이디어를 전달하는 데 더 효율적이다.

다. 트랜지스터라디오는 어떠한 새로운 기능을 가질 수 있을까?

　　한 (인류학자) 동료가
　　최근에 중부 보르네오에서 토속 신앙 의식(儀式)을
　　보게 되었다. 진행 절차는
　　정확히 책에 나온 대로 이루어졌고,
　　필요에 맞는 조각상들도 만들었으며
　　필요한 주문을 외우고
　　필요한 제물은 잡아 두었다. 그런데
　　기대치 않게 전 진행 과정에
　　라디오 말라야에서 나오는
　　재즈 밴드의 음악이 흘러나왔다. 여기에서 라디오는
　　단순히 부가적인 요소가 아니라
　　의식의 일부로 통합되었다. 마술적인

도판 70
한신 주카 카페, 핀란드 하메엔린나.

123

기계에서 나오는 마술적인 음성은
의식에서 매우 본질적인 부분이 되었다.[6]

라디오가 치과의사 의자에 장착되어 환자의 통증을 감소시키는 데 사용될 수 있다면, 중부 보르네오에서 열리는 주간 토속 의례에 사용되지 못할 이유가 무엇인가? 라디오로 이웃들에게 피해를 주거나 던져서 아이를 다치게 한다면 비도덕적이지만, 이 물건에는 생산자가 전혀 예상하지 못했던 온갖 잠재적인 기능이 분명히 담겨 있다.

변기나 소변기 같은 욕실 용품의 경우에 이러한 예상하지 못한 일들은 관계자들에게 돈벌이가 될 수도 있다. 출처는 불분명하지만, 20세기 초에 아프리카인들에게 소변기를 판매하던 독일인 업자가 있었다. 이 생산자들은 왜 이 호사스러운 위생용품이 잘 팔리는지 궁금해 했는데, 결국 그곳의 남자들이 전통 방식으로 볼일을 보고 신성한 세정—샤워—을 위해 소변기를 사용한다는 것을 알게 되었다. 남부 이탈리아 지방의 농부들이 간혹 수세식 변기를 포도 씻는 용도로 사용하는 것은 분명한 사실이다. 용화 자기(vitreous china)로 된 욕실 용품은 분명 가장 대표적인 근대적 생산품의 하나다. 욕실 용품은 근대 주택에서 사용되는 대량생산품 가운데 가장 조각적인 오브제임에 틀림없다.

위에서 마지막으로 언급한, 욕실 기구를 재사용하는 두 가지 사례는 다다이즘 미술가인 만 레이와 마르셀 뒤샹이 비슷한 오브제로 보여주었던 새로운 기능—이들은 각각 문 두드리는 노커와 미술사의 새로운 명제로 활용했다—만큼이나 기발하다. 아프리카와 이탈리아의 이 사례를 통해 '소비자를 안다'는 개념은 세련된 감식안을 가진 도시 전문가의 범위를 넘어서서 모든 문화로 확장된다. 외부의 문화는 자의식적이지 않은 개념을 직접 적용함으로써 오브제를 관습적인 의미에서 떼어놓는 한편, 도시의 예술가는 의

6 에드먼드 R. 리치(Edmund R. Leach), 「문화와 사회적 결속력(Culture and Social Cohesion)」, 《다에달루스(Daedalus)》(1965), 30쪽.

식적이고 아이러니컬한 방법을 통해 이와 유사한 전이를 이루어낸다. 두 가지 경우 모두 표준화되고 일률적인 제품이 기업에서 부여한 억압적인 의미의 틀에서 벗어나 다른 곳으로 이동해간다.

　이러한 전환이 한 번 일반 원칙으로 이해되면, 관습을 전이하는 것만으로 얼마나 많은 오래된 문제들이 간단히 해결될 수 있는지 알 수 있을 것이다. 예를 들어 일과 생활 사이의 관습화된 벽이 무너지고 한 공간에 들어오면 어디에나 존재하는 세 가지 도시 문제들이 거의 비용을 들이지 않고도 한 번에 해결될 수 있다. 사무실을 일부 주거 공간으로 전환하면, (a) 교통 체증 문제가 해결되고, (b) 도심 내 죽은 공간이 사라질 것이며, (c) 주택 문제도 감소할 것이다. 업무라는 개념과 실행이 일상생활과 완전히 분리되어온 과정에서 얼마나 많은 수백만 평방피트의 사무실 공간들이 매일 밤 비어 있었던가? 이 야간 영안실을 거주 가능한 공간으로 재전환하는 데서 발생하는 건축적인 문제는 일상적인 관습을 깨는 사회 문제에 비하면 작은 과제에 지나지 않는다. 우리에게 필요한 것은 도시 재개발과 도시 속 건물을 대하는 새로운 태도, 즉 대대적인 재구축 프로세스를 거치지 않고 도시의 모든 공간을 두 번 세 번 재사용하는 도시 반환(urban reclamation) 개념이다도판 71. 제인 제이콥스나 여러 사람들이 주장해왔듯이, 성장하는 도시에는 새로운 프로젝트를 시작하기 위한 황혼 공간이 있어야 한다. 첫 번째 단계에서는 경제적인 목적을 위해 남아도는 공간을 애드호크적으로 사용할 필요가 있다. 이렇게 방치된 공간—지하 공간, 다락, 복도, 지붕, 단순 비사용 공간—의 면적은 믿기 어려울 정도로 어마어마하다. 모든 도심의 야간 풍경이 이를 보여준다. 불이 켜진 곳은 도시 전체의 10분의 1에 불과하고 나머지 공간은 텅 빈 채, 약간의 물리적인 변형과 관습의 전환을 통한 도시의 반환을 기다리고 있다.

　폐기물의 재활용은 도시 반환 개념과 상응한다. 공간 프로그램으로 이제는 거의 모든 자원들이 원자적(atomic) 재구성이나 자연 순환을 거쳐 전환될 수 있다는 사실이 부각되었다.

　우주 탐사선에는 초기에 공급할 수 있는 물량이 확실히 제한되기 때문에, 인간의 노폐물을 포함하여 모든 폐기물을 재활용하는 독창적인 방법

들이 이루어진다도판 72. 기본적으로 하부조직을 제공하여, 인간의 신진대사
주기—피부, 머리카락, 손톱 조각, 그리고 보다 분명한 '결과물(outputs)'을 음
식, 물, 산소, 또는 기본적인 인간의 '주입물(inputs)'로 전환—를 통해 만들어
지는 생성물을 재생하는 과정으로 이루어진다. 아직 음식의 개발—흙과 액
상 폐기물에서 화학합성적으로 성장시키는 것—은 원시적인 단계에 있지만,
현재 이러한 전환은 공기와 물이 있을 때 보다 효과적으로 이루어진다. 이러

도판 71
헤르만 헤르츠베르허르, 공장 위에 지은 거주지, 1964. 이와 같은 공간의 복합적 사용은 경제적
가치 외에 집에 활력을 불어 넣고 사무실에 가정적인 분위기를 더한다.

도판 72
제너럴 다이내믹스, '라이프 서포트 시스템'은 우주비행사를 위해 물,
공기, 폐기물을 지속적으로 재활용한다.

한 재활용 개념에 힘을 실어준 것은 사실 우주 프로그램보다 만성적인 인구와 오염 문제들이다. 자원 측면에서 볼 때 지구는 그 자체가 하나의 닫힌 시스템으로 이해되어야 하는 만큼 재활용은 현재 생태에서 무엇보다 중대한 원칙이다. 지구가 제한된 자원을 실은 우주선이라면 자연 자원을 재활용하는 것과 더불어 인공물의 하부조직들을 재활용하는 것도 의미가 있다. 지금은 자원의 종류별로 재생 프로세스가 작동하고 있다. 수백 개의 유리병들이 주차장 벽면으로 변환되고, 폐기된 선박 컨테이너는 재난 지역의 난민 피난처, 베트남의 군인 막사, 심지어 네덜란드에서는 말 마구간용으로 사용되는 조립식 주택으로 바뀌고 있다. 따라서 이상적인 것은 자연 즉 유기적 순환체계로 바로 되돌아가지 않는 모든 산업 제품들을 새로운 용도로 순환될 수 있도록 재구성하는 것이다.

또다시, 이것이 과연 눈에 띌 만큼 대규모의 창조성을 불러일으키는가 하는 문제로 돌아간다. 가장 큰 잠재성을 보이는 분야는 두잇유어셀프 산업이다. 이 부문은 지난 20년 동안 지속적으로 성장하여 지금은 미국 내 시장 규모가 수십억 달러에 이르고 영국 내 2만여 개의 매장들과 거래가 이루어지고 있다.[7] 처음에는 비교적 기술이 없고 집에서 일하는 사람들의 요구를 충족시키면서 벽지나 페인팅 같은 분야에서 시작했다가 점차 아주 복잡한 분야까지 포괄하며 모든 구조물 분야로 침투해갔다. 현재 두잇유어셀프는 홈인테리어에 관한 거의 모든 것을 말해주고 있고, 영국의 경우 «두잇유어셀프» 매거진, 지역 매장, 새로운 가제트와 제품을 선보이는 연례행사 등을 통해 지원이 이루어지고 있다. 그런데도 이 운동에 대한 철학적, 미학적인 고찰이 건설 / 건축 관련 매거진에서 비교적 소소한 예를 설명할 때 부가적으로만 이루어진다는 것은 안타까운 일이다. 두잇유어셀프 공예가들은 내재적인 잠재성과 자신만의 독창적인 스타일을 발견하기보다는 이러한 자료들을 복제하려 한다. 이들은 무엇보다 방금 앞서 논의한 방식으로 생산물들을 이용하려 하지 않고 있으며, 또 하나, 소비자 전략을 특별히 디자인된 제품에 국한시킨다.

7 이에 관해서는 네이선 실버의 상세한 논의(본서 219쪽) 참고.

이들이 «홈 어스 카탈로스»가 지향하는 방향으로 저변을 확장하고 사회의 모든 유형과 스타일을 포괄하는 접근 방식으로 재구축된다면 건설의 세계를 넘어서는 운동으로 부상할 수 있을 것이다.

현재 건축가나 전문적인 기술자의 도움 없이 비자의식적으로 디자인 되고 있는 환경들이 얼마나 많은가? 그 규모가 너무 커져서 이 분야에 대한 보다 긍정적이고 사려 깊은 태도가 반드시 필요하다. 아마 80~90퍼센트의 인공 환경은 특정한 목적 아래 애드호크적으로 재구성되고 있을 것이다. 이것을 형성하는 레디메이드 오브제들은 마치 자연의 선물처럼 혹은 이미 의미와 기능으로 가득한 대량생산의 기증품처럼 우연히 주어진 것처럼 보인다. 이 오브제들에 관해 알지도 못하고 사용해보지도 않은 채 아무런 준비 없이 모든 디자인 문제를 시작할 필요가 없다. 환경은 이미 조율되어 있다는 사실을, 피카소는 "'나는 [안 보이는 것을] 찾지 않고, [있는 것을] 발견한다(I don't search, I find)"라고 했고, T. S. 엘리어트는 "무능한 시인은 빌려오고, 훌륭한 시인은 훔쳐온다(the bad poet borrows, the good poet steals)"고 말했다. 이 두 경구는 모두 코드화되고 가득 채워진 세계를 가리키고 있다. 우리가 해야 할 일은 이 레디메이드 하부조직들 위를 걸으며 새로운 방식으로 그것들을 결합하는 것이다.

5장

이질적으로 결합된 환경을 향하여

현재의 환경은 시각적으로는 극단적으로 단순화되고 기능적인 면에서는 복합적으로 되어가고 있다. 이 상반되는 이중적인 움직임으로 인해 사물과의 감성적 교류나 사물에 대한 총체적인 이해가 사라져간다. 이와 반대로 애드호키즘은 환경의 복합적인 작용을 시각적으로 드러낸다.

이것은 모든 차이와 어려움을 매끄럽게 만들어버리는 획일화된 표면보다는 아주 까다로운 문제를 찾아내고 그것을 뛰어난 표현의 자원으로 활용한다. 이것은 다양한 하부조직이 직면한 난관 등 곳곳에서 문제를 외치는 들쭉날쭉하고 이질적으로 결합되어 있는(articulated) 대격변의 예술을 이끌어낸다.

디자이너는 다양한 하부조직을 애드호크적으로 결합함으로써 그 조직들이 과거에 '무슨' 역사를 가지고 있었고 '왜' 합쳐졌는지, '어떻게' 작용하는지를 보여준다. 이 모든 이질적 결합을 통해 정신적인 즐거움을 얻고 고차원적인 경험을 할 수 있다.

의미 있는 이질적 결합은 애드호키즘의 목적이다. 애드호키즘은 순수주의(purism) 및 배타주의적인 디자인 이론과는 반대로, 모든 사람들을 건축가로 받아들이고 또 자연에 기초한 것이든 문화적인 것이든 관계없이 모든 커뮤니케이션의 형태를 수용한다. 애드호키즘이 추구하는 이상은 실제 도시의 삶만큼이나 시각적으로 풍부하고 다채로운 환경을 제공하는 것이다.

도판 73
어디나 파크 애비뉴, 1970. 현재 우리의 환경은 극단적인 시각적 획일화를 향해가는 경향이
있다. 그 결과 간판에 '은행, 사무실, 교회'라고 써서 건물을 설명해야만 한다. 이것은 빈
캔버스에 '이것은 렘브란트의 작품이다'라고 제목을 붙이는 것만큼이나 어리석은 일이다.

도판 74
베스닌, ‹프라우다 빌딩›, 1923.
구성주의자들은 이미 1920년대에
확성기, 엘리베이터, 탐조등, 깃발, 구조,
간판, 신문의 확대본 등 각종 오브제를
이용하여 애드호크적인 방식으로 이질적
결합으로 이루어진 건축을 구성했다.

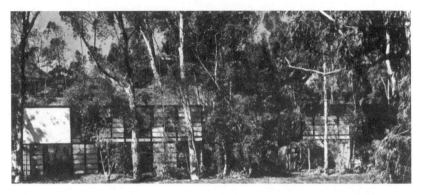

도판 75
찰스 앤 레이 임즈, ‹사례연구용 주택›, 1949. '오트쿠튀르' 애드호키즘. 산업용 새시, 합판 패널, 철재 데크, 들보 등은 모두 카탈로그에서 구한 것으로 조화를 잘 이루고 있다. (도판 211 참조)

도판 76
메카노 스포츠카. '어떻게'와 '왜'가 시각적으로 드라마틱하게 구현되었다. (도판 83과 비교)

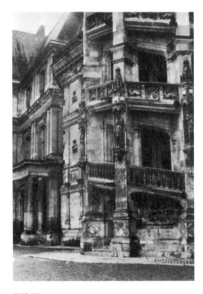

도판 77
블루아 샤토. 르네상스식 계단과 각 층의 디자인(오른쪽)에 고전주의적인 구조(왼쪽)가 더해졌다. 심지어 코니스(처마 돌림띠)와 층의 라인도 매치하지 않아서 두 건물의 연결 지점이 분명하고 직접적으로 드러난다.

까다로운 문제에서 표현이 나온다

극단적인 시각적 단순성과 극단적인 기능적 복합성을 향한 상반되는 이중적 움직임은 소비재, 건물, 가구, 차량 할 것 없이 모든 오브제에 대한 이해와 감상을 어렵게 만들어간다. 소통의 측면에서는 의미가 불분명하고 기술적인 측면에서는 이해가 불가능하거나 때로는 보이지도 않는다. 애드호키즘은 이렇게 시각적인 빈곤함과 침묵이 점점 커지는 것과는 대조적으로, 기능적인 표현성, 도시 사회에 만연한 복잡한 의미를 명쾌하고 드라마틱하게 강조하는 것에 중점을 둔다. 고요하고 매끈한 자동차 후드 대신 그 속에 내장된 모터에 집중한다.

　　환경을 이해할 수 있게 만드는 가장 분명한 방법 중의 하나는 환경을 구성하는 하부조직들을 강조하는 것이다. 그 작은 예로는 찰스 임즈가 대량생산되어 카탈로그에 선보인 레디메이드 제품의 하부조직들로 자신의 집을 지은 것을 들 수 있다도판 75. 이 집은 각각 다른 자원들에서 취한 부분을 결합한 것인데도 명확하고 산뜻하며 아름답게 통합되어 고전적인 근대 건축의 미덕을 모두 갖추고 있다. 모든 재료 역시 시각적인 조화와 수준 있는 취향의 원칙에 입각하여 선택하고 집을 지어, 원한다면 애드호키즘이라도 우아미와 단순미를 구현할 수 있다는 것을 보여준다. 메카노와 레고 토이 시스템도판 76의 경우 애드호크적인 활용에서 일관성 있는 시각적인 조화미가 나타나는데 이것 역시 통합의 사례가 될 수 있다. 그러나 이 두 가지 사례 모두 제1 기계주의 시대의 증상으로 나타나는 통합적인 결과를 선험적으로 지향하고 있다. 하부조직들의 다양성을 거부하고 부분들 간의 진정한 차이를 매끄럽게 만들어버리면서 고상하게 하나의 영역을 다른 영역 안으로 통합시켜가는 것이다.

　　이와 동일한 문제에 훨씬 더 직접적으로 접근한 예는 건물에 다른 문화에서 만들어진 장식을 부착하는 경우에서 찾아볼 수 있다. 프랑스 르와르 밸리에 있는 블루아에서는 수백 년 동안 계속해서 즐거운 일이 있을 때마다 성 전체를 재건축하려 했지만, 그때마다 다른 부분들을 더하는 데 그칠 수밖

에 없었다도판 77. 그래서 결국 고딕, 르네상스, 고전주의, 바로크 양식이 하나의 정원을 둘러싸고 연속적으로 병치되면서 서로 부딪히고 있다. 그러나 이것은 전혀 불편함을 야기하지 않고, 오히려 각 시대의 정체성을 대변하는 강렬한 이미지를 만들어낸다. 흔히 그렇듯이 애드호키즘은 원해서 만들어지기보다는 자금 부족이 반복되었을 때 결과적으로 나타난다.

일반적으로 근대 건축가나 이론가가 이런 식의 병치나 형태의 메들리앞에 서면 비결정성만 눈에 들어올 것이다. 그래서 비올레르뒤크는 근대 건축에 기여한 합리적인 기능주의로 존경을 받고 있지만, 역사학자 존 서머슨은 그의 건축은 비결정적인 구성을 들어 그의 건축에 양식이 부재한다고 비난했다.

모두 대단히 영리한 구성이지만 당신도 그 결과가도판 78 그다지 감동적이지 않다는 점에 동의할 것이라고 생각한다. 여기에는 양식이 전혀 없다. 이것은 마치 애드호크적으로 발명된 언어와 같다. 에스페란토어는 다른 언어들의 뛰어난 특성들로부터 진화한 것이지만 거기에는 한 언어가 가진 생동감 있는 통일성이 결여되어 있다.[1]

서머슨의 이 설명에서 한 가지 문제점은 비올레르뒤크가 소재들 사이의 병치를 이루기 위해 부여했던 수많은 기능적 이유들을 간과한다는 점이다. 그래도 양식이 없고 움직일 수 없는 고정된 결과를 제안한 것은 큰 오점이다. 정말로 그렇다. '고전적인 건축 언어'를 교육받은 이들은 자신들이 인정하는 제작에서는 통합된 양식이 없어도 애정과 기대를 가지게 된다. 하지만 그것은 한 번 고전주의자는 영원한 고전주의자라는 것만을 보여줄 뿐이다. 조화, 통합, 일관성이라는 고전 미학은 우리의 문화 속에 매우 깊숙이 침투해 있어서 그에 반하는 작업으로 시작했던 스미드슨 부부도판 79 같은 경우에도 결국에는 우리 안으로, 공개적인 지지를 받는 취향으로, 심지어는 도리아식 기둥과 같은 스파르타식 덕목으로 돌아가고 만다. 1950년대에 스미드슨 부

1 존 서머슨(John Summerson)), 「비올레르뒤크와 이성적 시각(Viollet-le-Duc and the Rational Point of View)」, 『천상의 저택(Heavenly Mansions)』(New York: W. W. Norton, 1963), 157~158쪽.

부는 산업사회를 지향하는 직설적인 리얼리즘인 '브루털리즘' 형식을 옹호했었다. 그들은 이 스타일이 당시에 세계적으로 건축계의 움직임을 지배하고 팝 아트에 영향을 주는 것으로 보았고, 그리고는 과거의 실수를 만회하기 위해 남겨두었던 힘을 다해 직접 맹렬히 달려들었다. 이 대목에서 괴테가 눈부시게 낭만적인 자신의 젊음에 대하여 고전적으로 그릇된 부인을 했던 일을 떠올리는 이도 있을 것이다.

　　기존의 해결안으로 풀 수 없는 새로운 문제가 발생할 때마다 가장 먼저 자연스럽게 나타나는 반응은 그 문제의 존재 자체를 부인하는 것이다. 이것은 근본적으로 현실도피식 문제 해결 방법으로, 고전주의 시대의 예술에서 이런 문제가 만연했던 사실은 간과할 수 없다. 드라마는 조화를 위해, 진실

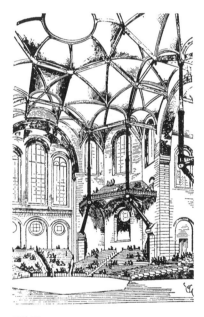

도판 78
비올레르뒤크, ‹콘서트홀 디자인›, 돌, 금속, 벽돌.
다면체의 철재 지붕과 리브형 석조 건축은 반원형
궁륭 및 다각기둥과 대비된다. 비올레르뒤크는
노출 철재는 구조적으로 최고이며 석조 건축은 기온
조절에 가장 좋다고 주장했다.

135

은 아름다움을 위해 희생된다. 근래에 가장 적절한 예로는 고전주의적인 근
대 건축가 미스 판데어 로에가 특히 '코너 문제'같이 까다로운 수수께끼에 직
면했을 때 대처하는 방식을 들 수 있다도판 80. 과거에 이런 문제로 고심하던
건축가들은 이것을 불완전한 지대 상황으로 보고, 아주 '옳거나' '완벽한' 해
결책은 존재하지 않는 것으로 여겼다. 본질적으로 여기에서 문제는 내부의

도판 79
앨리슨 앤 피터 스미드슨, 헌스탠튼 스쿨 화장실, 1954.
세면기와 기타 산업 문명의 표준화된 부품들이 근엄하고 눈에
잘 띄는 병치구조를 이루는 데 사용되었다.

도판 80
미스 판데어 로에, 시그램 빌딩, 안쪽으로
들어간 코너, 1958. 반쯤 들어간 공간과
코너 멀리언(corner mullion, 두 커튼
월 사이에 놓는 싱글 멀리언—옮긴이)은
시각적인, 지적인 면에서 빌딩의 다른
부분에서 나타나는 조화와 일관성을
이루지 않는다. 건축가는 이 '해결
불가능한' 문제를 대면하기보다 감추려고
했다.

구조적인 시스템이 외부의 멀리언(문설주) 시스템과 조화를 이루지 못하여, 둘 중 하나가 불규칙하게 만들어질 수밖에 없다는 것이다. 고전주의적인 미스에게 이 불가피한 불규칙성은 실패, 현실적인 문제에 의한 실수, 그래서 보이지 않도록 감추어야 하는 것이었다. 그러나 미스와는 달리 어떤 건축가들은 이런 난제에 부딪혔을 때 문제를 시각적으로 인지될 수 있게 만들려고 한다. 이들은 실제 세계의 오류 가능성과의 합의점을 찾고 불일치성을 조화와 동등한 수준의 형이상학적 본질로 바라본다. 사실 불일치성은 발명과 지속적인 창의적 사고가 성장하게 하는 원동력이었다. 그래서 루치아노 라우라나와 미켈란젤로 같은 르네상스 시대의 건축가들에게 두 개 시스템 사이의 코너, 접합부, 연결점은 대변혁의 몸부림이 일어나는 무대가 되었다.

이 방식은 현실 앞에서 하나의 보편적인 해결, 하나의 재료와 기하학으로 모든 경우의 문제를 다 충족시킬 수 있다고 주장하지 않고, 어떤 문제들은 풀기가 어렵다는 사실을 인정하고 여러 가지 잘못된 해결안도 허용하며 그 중 어느 것도 완전한 해결책은 아니라는 것을 받아들인다. 완전한 해결책을 찾을 수 없는 문제들은 존재할 뿐만 아니라 근본적인 조화만큼이나 본질적이고 보편적이다. 애드호키즘은 해결 불가능한 문제, 최종적인 해답이 없는 문제를 기쁘게 맞이한다. 애드호키즘은 이렇게 반복되는 수수께끼에서

도판 81
고무 개스킷, 크롬 채널, 유리창, 강철 후드 등 여러 가지 일관된 자동차 시스템의 연결. 힘들 사이의 고통스러운 작용은 여러 가지 시스템을 교합한 결과이다.

불완전성을 대상에 극적으로 드러냈던 두드러진 모순을 이끌어낸다. 어려움을 인지하면서도 부정하지 않고 그것을 표현의 주제로 삼는 것이다. 문제가 있을 때마다 이러한 문제를 야기하고 상충하는 시스템들 사이에서 중재가 이루어지는 애드호크적인 접합점을 찾아보라도판 81. 오귀스트 페레는 근대 건축가의 태도를 전형적으로 보여주면서 "장식은 언제나 구조의 결점을 감춘다"고 말했다. 사실 장식이란 긍정적인 몸짓으로서, 피할 수 없는 불일치를 정교하게 표현한 것이다. 그것은 구조적인 힘들이 정점에 이르러 방향을 바꾸는 지점을 분명하게 드러내고, 또 구성 방식이 달라지는 지점, 기능의 변화로 인해 재료가 달라지는 지점을 인지하는 요소다.

　　일반적으로 근대 건축가들은 연결점(joint)을 빌딩 시스템의 미학과 일관성 있게 제시하려고 애써왔다. 더 나아가 이들은 저비용으로 여러 가지 용도로 변용이 가능한 다목적 대량생산 시스템을 디자인하고자 했다. 버크민스터 풀러, 르 코르뷔지에, 발터 그로피우스가 이러한 시스템들을 많이 디자인해냈고, 한 예로 오늘날 영국에는 400개가 넘는 물건이 시장에 존재한다. 하나하나가 모두 유연하고 심지어 보편적이라는 것을 증명하려는 듯 여러 다양한 맥락에서 다양한 배열로 선보이고 있다. 하지만 고유의 경제성이 실현될 수 있을 정도로 자주 사용되고 수용된 시스템은 '하나도' 없다. 대부분의 경우 아직도 벽돌 건물이 시스템 빌딩보다 가격이 저렴하다. 이 사실을 반박하기 위해 디자이너들은 종종 빌딩 산업 내부의 원시적인 사고와 낡은 방식, 그리고 정부에서 이 시스템에 대규모로 지원하지 않는 점을 공격하고 나선다. 이것은 '단일하고' 조화로운 시스템에 먼저 투자한 것 자체도 일부 문제일 수 있다는 것을 부인하기 위한 변명이다. 그러나 만약 디자이너들이 네다섯 종류의 기존 시스템을 받아들이고 허가된 부문에서 부품들을 조립하려고 했다면 가격도 저렴하고 모든 프로젝트에 적용할 수 있을 만큼 충분히 열린 토털 시스템을 구현할 수 있었을 것이다도판 82. 두 가지 닫힌 시스템을 결합하는 목적을 이루기 위해서는 제3의 결합 시스템을 디자인할 수도 있고—비할 수 없이 넓은 표면을 가로지르는 콘크리트, 고무, 플라스틱 또는 탄성 소재 사용—이미 존재하는 접합부를 찾아낼 수도 있다. 이러한 산업 시스템들이

도판 82
피터 쿡, 애드 혹스 프로젝트 1971—몬 레포스 스트립. 시간이 흐름에
따라 다른 시스템들이 더해지면서 이 교외 지역 개발에서 나타나는 여러
가지 삶의 형태를 반영한다.

합쳐지고 접합부에서 분리되면 우리는 여러 가지 필요에 더 잘 대응할 수 있고 극적인 병치를 통해 훨씬 더 홍미로운 풍경을 창출하여 시각적으로도 풍부한 환경을 만들어내게 될 것이다. 현실의 문제를 부인하는 편안하게 흐르는 예술적인 표면이 아니라, 각 모서리에서 문제를 외치는 들쭉날쭉하고 이질적으로 결합되어 있는 대격변의 예술이 될 수 있다. 비슷비슷한 파사드 이면에 숨겨진 갖가지 다양한 기능과 특성을 둘러싸는 패키징 시스템은 복잡한 환경을 인간에게 설명해주는 이질적 결합 방식을 제공한다. 다양한 하부 조직들을 애드호크적으로 결합함으로써 디자이너는 각 조직들이 과거에 어떤 역사를 가지고 있었는지, 왜 그 부분들이 합쳐졌으며 어떻게 작용하는지를 보여준다.

　　여기에 딱 맞는 사례가 바로 네이션 실버의 〈다이닝 체어〉다도판 83. 여기에 사용된 트랙터 좌석과 바퀴에는 현재 가정에서의 용도와는 전혀 다른,

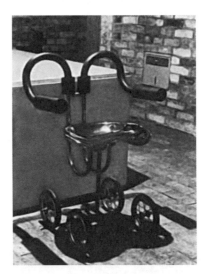

도판 83
네이션 실버, 다이닝 체어, 1968. 트랙터 의자와
신체 교정기기 공급소에서 구한 절연 고무와 바퀴로
만들어 벽돌 바닥 위를 잘 이동할 수 있게 했다.
양의 머리 모양이 뜻밖에 결합된 점은 애드호키즘의
전형적인 유쾌한 우연성을 보여준다.

원래 농사와 병원이라는 맥락에 놓여 있던 과거 역사에 대한 기억이 담겨 있다. 더 나아가 각 부분들은 자체의 '존재 이유'를 선언한다. 바퀴와 좌석과 절연용 고무가 거기 있는 이유는 의자가 작동하는 방식만큼이나 분명하다. 그러나 이를 넘어서는 의미는, 하부조직들을 두 사람 이상이 만들었다는 단순한 사실로 인해 이 오브제가 담아내는 의미의 밀도가 높아진다는 점이다. 예를 들어 트랙터 의자의 복합적인 몰딩을 보면, 그 복잡한 커브와 무게 분산 기술은 몇 세대를 거쳐 이루어진 지식 체계를 보여준다. 한 명의 디자이너가 무에서 이 모든 미묘한 세부를 발명하는 것은 거의 불가능하다. 뿐만 아니라 여기에는 한 명의 디자이너가 일상적으로 완성해내기 어려운 과격한 대조—고무와 크롬—그리고 강렬한 이미지—동물의 뿔—가 담겨 있다. 보통은 '다이닝 체어'라는 관습적인 기준에 지나치게 갇혀서 이러한 가능성을 상상하기 어려울 것이다. 애드호키즘이 통합 디자인 방식들을 뛰어 넘는 성공을 보여주는 지점은 바로 이질적인 의미들을 결합하는 데서 오는 풍부함과 명료함이다. 그 모든 복합적인 이질적 결합 방식은 정신적인 즐거움을 선사하고, 훨씬 폭넓은 경험 세계를 이해하고 조정할 수 있게 한다.

의미 있는 이질적 결합

...... 가장 가치 있는 정신의 상태는...... 활동—최소한의 축소, 충돌, 기아, 제약—을 가장 폭넓고 포괄적인 조정을 포함하는 상태를 일컫는다.
— I. A. 리처즈

예술과 교육은 정신이나 영혼을 계발하는 데 긍정적인 영향을 준다는 이유로 그 역할이 정당화되곤 한다. 문명을 공격했던 일부 막강한 목소리들—성상파괴주의자, 루소, 프로이트—까지도 배움, 기술의 습득, 예술적 경험이 좋건 나쁘건 개인에게 일정 정도 영향을 미치는 것을 인지하고 있었다. 어떤 이

론―기원은 플라톤에 두고 있지만 최근에는 예술 검열자들이 지지하는―은 경험된 오브제가 영혼에 '직접적인' 영향을 미친다고 주장한다. 그래서 멜로디가 있는 음조는 우리를 평안하게 하고 포르노그래피 이미지는 유사한 행동을 유발하고 용기에 관한 연극은 영웅주의를 불러일으키며 역동적인 나선형은 마르크스주의자들을 혁명의 다음 단계로 나아가도록 고무시킨다는 것이다. 이 이론이 어느 정도 타당하다는 데는 의심의 여지가 없지만, 프로 권투 시합이나 오이디푸스 공연이 끝나면 전혀 또는 대체로 그렇지 않다는 것이 쉽게 확인된다. 아주 드문 경우를 제외하고 사람들은 공연 후 마음이 가라앉고, 아무런 행동을 하려 하지 않고, 평소보다 수동적으로 귀가한다.

예술의 경험과 기술의 습득이 우리에게 어떤 영향을 미친다고 본다면 대부분은 '간접적인' 영향일 것이다. 다시 말해 우리의 정신은 대부분 무의식적으로, 여러 가지 방식으로 계발되고 변화한다. 배우가 하는 대사를 들을 때 무의식적으로 그 리듬과 억양, 톤에 주의를 기울이게 되고, 자전거를 타고 여기에서 저기로 이동하는 데에 집중하면 무의식적으로 페달을 밟고 균형을 잡으며 운전하는 법을 익히게 된다. 만약 한 번에 한 가지 기술만을 익히거나, 매번 예술작품에 '직접적으로' 영향을 받는다면 학습이 매우 비효율적으로 진행되고 우리는 또 언제나 환경에 희생될 수밖에 없을 것이다. 다행히도 학습은 플라톤의 직접 영향 이론보다 훨씬 더 총체적이고 유연하게 이루어진다. 그럼에도 불구하고 간접 전달 이론에 의해 적절하게 정제되면 플라톤 이론의 제1 덕목이 유지될 수도 있다.

이 덕목은 기본적으로 학습과 문화가 다른 생각들 사이에 전달될 수 있고, 생각(mind)의 질이 서로 다른 정신(psyche) 사이에 전달될 수 있다는 개념이다. 정제된 감성이 미가공 상태보다 낫듯이 지성을 고도로 조직화하는 것이 낮은 수준에 머무는 것보다 낫다는 개념은 분명 원동력으로 작용한다. 생각이 전이될 수 있다면 잠재적으로 모든 사람들이 조직화된 복합성이라는 보다 높은 단계로 나아갈 수 있다. 우리는 다른 생각들에서 영향을 받고, 예술과 환경의 영향을 통해 낮은 단계에서 높은 단계의 조직화로 옮겨간다. 우리는 복합적이면서도 유의미하게 이질적으로 결합된 환경에서 살아가면서 그

무엇보다 훌륭한 단계의 정신적인 조직화를 얻는 반면, 피폐한 환경에서는 (전반적으로) 안정성을 잃고 단순한 존재 형태로 퇴행한다. 성장하는 동물에게 '자극의 박탈'이 미치는 효과에 대해 이미 언급했듯이, 이와 유사한 효과가 인간에게 미치는 경우를 상정해볼 수 있다.[2] 매우 이례적인 사례를 제외하고는 모든 피폐하고 단순화된 환경은 정신의 성장을 가로막는다.

　　그 다음 물음은 지나치게 단순화하지 않으면서 우리의 환경에 존재하는 모든 다채로운 힘들을 어떻게 인지하고 충족시킬 수 있는가 하는 것이다. 간단한 해답이라는 것은 없지만 어떤 논리상의 극단에서 보면 한 가지 답은 언제나 분명하다. 개인들에게 큰 질서 체계 안에서 자신의 지역 환경을 디자인하도록 해보자도판 84. 자유주의자, 진보주의자, 무정부주의자들이 주장해왔듯이 진정한 자유는 외적 기준들의 한계가 아무리 넓고 관대하다 해도 그것이 그저 단순하게 수용되지 않고 내적 법칙과 조화를 이루면서 작용할 때 가능하다. 따라서 극단적인 논리로 보면 개인에게 법률적, 재정적인 수단을 제공하여 자신의 환경을 조성하게 하는 것보다 더 정직하고 복합적인 이질적 결합을 이루어낼 수 있는 길은 없다. 새로 등장하는 복합적 질서는 환경 내부의 모든 불균형이나 개인의 특정한 요구에 하나씩 맞춰가며 조정된다. 그리고 삶의 급박한 순간들에 정확하게 맞춰질 때까지 소소한 애드호크적인 재조정을 지속적으로 거치게 된다도판 85. 이렇게 하나씩 질서를 구축해가는 방식이 전체주의적인 기획보다 나은 점은 원인과 결과를 해명하고 실수를 통해 배울 수 있다는 점이다. 전체주의적 기획은 모든 것을 한번에 바꾸려 하기 때문에 점진적인 변화를 측정할 수 있는 상대적 질서를 가지지 못한다.[3]

　　지금까지 사람들—누구보다도 기획자들—에게 이 조직화된 복합성을 받아들이게 하는 데 있어서 어려운 점의 하나는 순전히 관습적인 문제였다. 이들은 복합성을 혼돈이나 비결정과 동의어로 생각하도록 학습된 것이

2　　하이덴(Hydén),「학습과 기억에 관한 생화학적 접근(Biochemical Approaches to Learning and Memory)」,『환원론을 넘어서』, 아서 쾨슬러, J. R. 스미시즈(J. R. Smythies) 엮음(London: Hutchinson, 1969), 85~103쪽 참고.

3　　칼 R. 포퍼,『역사주의의 빈곤(The Poverty of Historicism)』(London: Routledge, 1957), 66~67쪽.

다. 그래서 그들은 그 반대편의 개념—단순한 질서, 교외 혹은 뉴타운을 깔끔하게 반복하는 것—을 도시 조직화의 해답으로 생각한다. 제인 제이콥스는 이러한 사고방식에 물음을 제기한다.

　어느 누가 변치 않는 경이로움보다 기운 빠진 교외지역을 선호하겠는

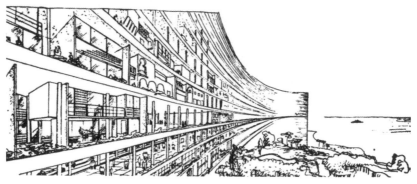

도판 84
르 코르뷔지에, 알제리 가교 블록, 1934. "이곳은 인공 지대, 수직 가든 시티…… 통일성 안에서 최상의 절대적 다양성을 이루어낸 건축적인 측면이 놀랍다. 모든 건축가들이 원하는 대로 자신의 빌라를 지을 수 있게 될 것이다. 루이 14세 양식이나 이탈리아 르네상스 스타일 옆에 무어식 빌라가 선다고 하여 전체적으로 무엇이 문제될 것인가?" (『눈부신 도시』[1934]에서 인용)

도판 85
옹플뢰르(프랑스 북서부 칼바도스의 공동체—옮긴이). 조금씩 성장하는 자동조절 시스템은 단순하지 않은 복잡한 프로세스다.

가?…… 여기에는 너무도 익숙한 생각이 분명하게 작용하고 있다. 그것은 최고로 정교하게 얽힌 독창적 질서가 존재하는 데서 무질서밖에 못 보는 정신이다. 이와 마찬가지로 도시 거리의 삶에서 무질서밖에 보지 못하고, 그래서 그것을 없애버리거나 표준화해버리거나 교외화해버리고 싶어 근질근질한 정신이다.[4]

복합성을 다루지 못하는 순전히 관습적인 이유의 이면에는 환원주의 문제가 존재한다. 복합성을 단순화하고 시각적으로 뚜렷하지 않는 것들을 거부하는 충동은 최근에 매우 심해져, 마치 근래의 발명품들이 거의 모두 비가시적이고 고도로 복잡화되는 것에 대한 보상 심리처럼 보이기도 한다. 원인이 무엇이건 간에 이렇게 지나친 단순화와 환원은 앞으로 발전하는 정신, 복잡한 도시의 조직처럼 언제나 잘 조직화된 복합성의 단계에 이르는 것과는 상반되는 것이다. 단순성을 선호하는 경향은 모든 지각과 사고에서 환원적인 요소들을 보여주었던 게슈탈트 심리학자들에 의해 진전되었다고도 설명할 수 있다. 우리는 논의를 고도의 추상적인 단계로 일반화하듯이 형태도 거의 게슈탈트 형상에 가깝게 단순화한다. 문제는 많은 사람들이 이러한 부분적인 진리를 윤리적인 강령으로 받아들여 왔다는 데 있다. 예를 들어 르 코르뷔지에와 아메데 오장팡은 플라톤적 형태(원뿔, 구, 원통, 육면체 등)에 기반을 둔 회화와 건축 이론을 제안했다. 이들은 이같이 단순한 형태만이 '보편적(universal)'이고 실제로 '프랑스인, 니그로, 라플란드인 할 것 없이 지구상의 모든 사람들'에게 '동일한 감각(identical sensation)'을 불러일으킬 것이라고 주장했다도판 86. 본질적으로 이들이 주장하는 것은 서로 상충하는 절충적인 언어의 바벨을 관통할 수 있는 보편적인 감성의 언어—순수주의—이다. 이 언어의 개별 단어들은 심리학자들이 발견한 정신적-물리적 상수들이다. 감성에 대한 표현이 전반적으로 이루어질 때까지, 반듯한 선은 '휴식,' 파란색

4 제인 제이콥스(Jane Jacobs), 『미국 대도시의 죽음과 삶(The Death and Life of Great American Cities)』(London: Harmondsworth, 1964), 460쪽. 플래닝에 관한 네이션 실버의 논의도 함께 참고. 179쪽 이하.

은 '슬픔,' 삐죽하거나 대각으로 뻗은 선은 '운동성' 등을 의미한다. 플라톤이 그랬듯이 이들 역시 효율성, 기하학, 기능성에 기초한 고정된 언어가 자연에 구축되어 있다고 주장했다. 이러한 감성의 언어들은 가장 경제적이고 순수하다. 그래서 순수주의다.

이런 언어는 분명 매우 초보적인 단계에 머문다. 어떤 색은 본래 슬프고 어떤 음정과 리듬은 명랑함과 유쾌함을 내재하고 있다는 논리인 것이다. 하지만 이 보편적인 언어들을 관습적 언어를 넘어서는 상위 단계로 끌어올리면 일차적인 오류가 발생한다. 왜냐하면 우위가 있다는 것은 바로 그 반대를 의미하기 때문이다. 한 징벌의 사례가 이를 명확히 보여준다.

브라질리아의 더 팰리스 복합 단지는 르 코르뷔지에의 원칙에 따라 순수한 기본 형태에 모두 밝은 색과 단순한 문양을 적용하여 지어졌다. 반구형 접시 모양으로 만들어진 두 개의 의회 회의실은 유클리드적 장관을 자랑하는 납작한 평면 위에 놓여 있다도판 87. 이렇게 이 건물들은 모든 브라질 사람들의 마음에 조화로운 균형이라는 '동일한 감각'을 펼쳐 보이고, 모든 사람들에게 동일한 것을 의미했어야 했다. 구 안에서 중심으로부터의 거리가 모두 동일하게 배치하여 보편적인 진리를 표현하였고, 완벽한 조화의 상징은

도판 86
르 코르뷔지에, 『순수주의』의 삽화. 단순한 형태는 불변의 감각들을 '해방시키고' 그것은 개인의 문화와 역사에 따라 (또는 제2의 감각에 의해) 변형된다.

146

반으로 쪼개져 각 의회로 몫으로 나뉘었다. 그렇다면 실제 이것들이 브라질 사람들에게 의미하는 것은 무엇인가? 이 건물들은 국민의 양상추를 잔뜩 먹어 치우는 정부—국민총생산의 상당 부분이 이 기념비 건축에 사용됨—를 상징하는 거대한 두 개의 샐러드 그릇으로 해석되었다. 이처럼 '순수주의'와는 반대로 순전히 지역적이고 관습적인 사회적 의미가 보편적이고 자연적인 의미보다 우위를 차지했다. 아주 특수화된 언어들을 제외하고는 모든 언어가 마찬가지며, 이는 곧 언어의 엄청난 파워와 유연성을 말해준다. 언어는 형식, 내용, 기능 사이에 관습화된 연결 관계를 갖는, 다시 말해 습관과 사용으로 구축되는 코드다. 같은 형식이라고 해서 늘 같은 기능이나 내용을 기술하지 않으며, 관습은 상황에 맞게 변화되고 재구성될 수 있다. 형식의 본질적인 강점은 그 자체에 의미를 내재하고 있다는 점이 아니라, 재구성과 사용에 따라 기능이 변화한다는 데 있다. 건축은 언제나 코드와 관습을 구축하고, 양식이건 빌딩 규범 혹은 5대 규범이건 간에 그 코드와 관습에 따라 이해된다.

　　고대 건축에서 나타나는 엄격한 규범은 심리적, 골상학적 범주를 표현하는 데 있어서 거스르기 어려운 매트릭스였던 것으로 볼 수 있다. 비트루비우스가 미네르바, 마르스, 헤라클레스에게는 도리아식 신전을, 비너스, 플로라, 프로스페리나에게는 코린트식 신전을, 주노와 디아나를 위시하여 이 양 극단 사이에 있는 그 밖의 신들에게는 이오니아식 신전을 제안한 것은 납득이 된다. 건축가가 사용할 수 있는 매체 중에서 도리아식은 분명 코린트식보다 남성적이고 패기가 넘친다. 도리아식이 신의 가혹함을 표현한다고 말할 수도 있다. 하지만 그것은 기준치에서 가혹함 편으로 조금 더 기울었다는 것일 뿐 전쟁의 신과 도리아식 규범 사이에 반드시 더 많은 공통점이 있다는 것은 아니다.[5]

5　　E. H. 곰브리치(E. H. Gombrich), 『예술과 환영(Art and Illusion)』(London: Phaidon, 1960), 316~317쪽.

이러한 코드에 원래 자연스럽게 표현적인 근거가 담겨 있는지 없는지는 그렇게 문제가 되지 않는다. 중요한 것은 이것들이 관습적인지, 잘 이해되고 일

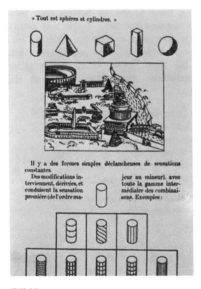

도판 87
오스카 니마이어 외, 브라질리아, 1959. 의미를
안정화하는 관습적인 단서가 사라져 의미화가
불규칙한 순수주의적 언어의 건축물.

도판 88
피터 쿡, 몬트리올 타워 프로젝트, 1964. 대부분의
애드호크적인 코드처럼 정유공장, 공압 튜브,
전시장과 같은 하위 언어의 근원이 분명하게
인지된다.

도판 89
안토니오 가우디, 핀카 구엘 입구. 다른 종류의
소재와 양식으로 구축.

관성 있게 사용되면서 최소한 어떤 의미를 전달할 수 있는가이다. 오늘날 사용되는 실제 코드들은 여러 가지 다양한 자원을 가지고 애드호크적으로 구성되는 경향이 있다. 영국을 중심으로 활동하는 아키그램 그룹은 만화책, 우주선, 컴퓨터 네트워크, 비눗방울, 심지어 오징어의 흐느적거리는 촉수까지 사용하여 자신들의 코드를 만들어낸다. 가장 대표적인 예로는 1964년에 제작된 '몬트리올 타워' 계획을 들 수 있는데도판 88, 여기에서 이들은 네 가지 요소들을 의미론적으로 사용하고 있다. 공기를 가득 채운 튜브는 빠른 수직 상승, 지오데식 네트는 떠도는 순환적 흐름, 지오데식 돔은 오디토리움과 전시장, 플라스틱 유선형 공간은 개인용 호텔 방을 의미한다. 이 네 가지 요소들을 볼 때 각 요소들은 정해진 대로 사용해야 맞다. 하지만 5대 규범을 적용해봤을 때, 이를테면 오디토리움과 지오데식 돔 형태 사이에 어떤 자연적 혹은 기능적인 관계가 있어서가 아니라 단지 주어진 전체 옵션 안에서 의미론적으로 적합하기 때문에 그렇게 정해진 것이다. 이 말은 곧 네 가지 요소들 가운데 돔이 가장 오디토리움 같고, 튜브는 움직임이 느껴지고, 유선형체는 방처럼 생겨서 그렇게 정해졌다는 뜻이다.

많은 이들이 고전적인 건축 언어가 지나가고 모든 형태와 소재가 건축적 코드로 환원되는 것을 안타깝게 여겨왔다. 실질적인 의미에서 볼 때, 관습적인 의미 그리고 모티프나 하부조직의 일관성 있는 사용이라는 두 가지의 '공통' 기반을 잃은 것이므로 이러한 상실감과 불안을 느끼는 것은 당연하다. 그러나 기술의 발전은 빠르고 지속적으로 일어나기 때문에 이런 상황을 아주 피할 수는 없다. 그래서 신기술이 나올 때마다, 자신의 코드로 구성하는 창의적인 건축가가 등장할 때마다, 모든 이들이 다 이 새로운 건축 언어를 습득해야 했다. 실제로 근대 시인처럼 근대 건축가들 역시 '자신의 작품을 평가하는 청중을 만들게' 될 것으로 기대했고, 또 이들이 구시대적인 청중을 상대로 낡은 언어를 사용하면 다소 시대착오적인 것으로 여겨졌다. 이같이 부단히 발명을 하는 심리적인 이유는 분명 언어가 너무 빨리 표절되고 소진되

고 학문적인 공식으로 굳어지기 때문이다. 여하튼 많은 근대 건축가들은 비교적 오염되지 않은 언어로부터 새로운 코드를 재구성해야 할 필요를 절감했다.[6] 가우디는 거친 돌멩이, 깨진 유리, 철물과 석공 작업으로 지역의 방언을 구축했다도판 89. 베스닌 형제는 기계 장치와 광고를 활용하여 구성주의적 언어를 발전시키는 데 일조하였다도판 74. 르 코르뷔지에와 로버트 벤투리 같은 건축가들은 비행기, 원양 여객선, 네온사인 등에서 차용한 문법들로 근대적인 토착 언어를 보완했다. 사이먼 로딜라, 허브 그린, 브루스 고프 같은 미국 건축가들은 널빤지 구조, 용도 폐기된 퀀셋 막사, 육각 와이어, 무연탄 석공 작업처럼 바로 활용할 수 있는 재료와 기술을 이용하여 애드호크적인 언어를 구성해나갔다.

이 건축가들 중에 브루스 고프는 상이한 소재와 다양한 하부조직들을 최대한 수용하면서 애드호키스트적인 면모를 가장 두드러지게 보여주고 있다. 고프는 장르 간 혼합에 대한 두려움이 없고, 가우디와 로딜라 같은 애드호키스트들조차도 고수했던 일관성을 포기할 준비가 되어 있다. 이처럼 포용적인 접근 방식을 가지게 된 데는 전쟁 기간 중에 입수할 수 있는 재료만으로 집을 지어야 했던 개인적인 경험도 일부 영향이 있다.

3년간의 전쟁 기간 동안 미 해군 건설대원으로 일할 당시, 알류샨 열도 그리고 이후에는 캘리포니아에서 무엇이든 현재 있는 재료로 집을 지으라는 명령을 받았다. 그러던 중 네덜란드 항구에서 장교 클럽을 리모델링할 때 문제에 봉착했다. 합판 표면이 모두 일어나고 얼룩이 진 것이다. 나는 이것을 아예 더 강조하기 위해 모래를 분사하여 알갱이가 양각으로 돋아나게 만들었다. 전쟁이 끝난 후 이것은 대기업에서 '에치트 우드(etched wood)'라는 제품으로 생산되었다. 그리고 창고에 있는 문짝과 창틀에는 곰팡이가 나서 어떤 군용 건물에도 사용할 수가 없어서, 나는 이것을 허술하게 만들어진 기둥과 보를 씌우는 데 활용하였다. 먼저 문짝과 창틀을 1인치 간격으로 배치하고 그 사이에는 보통 비 막이 장치로 사용되는 휘어지는 동판 크래프트 페이퍼 띠

를 1인치로 잘라 끼워 넣었다. 이 페이퍼 띠가 한 롤 정도 버려져 있어서 용접한 와이어, 파란색 유리로 만들어진 해군용 재떨이, 트레이싱

도판 90
브루스 고프, 스타-바—해군건설대원의 캠프, 캘리포니아, 1942. "이 바는 연예인들의 엔터테인먼트를 위해 급조하여 만든 분장실이다. '적은' 예산으로 만들어야 했기 때문에 기존의 목조 구조가 일부 남아 노출되었다. 폐합판을 정사각형으로 잘라 바닥 타일로 사용하고 그 위를 구두약으로 마감했다. 식품 포장용 끈을 이용하여 공간의 장식적인 라인을 설치했다. 원뿔 형태의 흰색 와이어 바닥 쪽에는 전기 팬을 설치하여 통풍이 되게 함과 동시에 원뿔 형태 안에 들어 있는 컬러 풍선들이 위로 움직여 풍선 분수가 되게 만들었다!"

도판 91, 92
브루스 고프, 호프웰 침례교회, 오클라호마, 1952. "유전에서 건져낸 드릴 스템 파이프를 용접해 만든 외부 프레임(유전 노동자를 위한 교회)."

페이퍼를 더해 조명기구를 만들었다. 나는 계속해서 폐물 더미 속에서 쓸 만한 아이템이 있는지 살펴봤다도판 90. 나는 이 '발견된' 소재의 잠재성에 매료되어 지금도 적절하겠다 싶으면 그런 것들을 사용한다. 일반적으로 애드호크는 소재 자체보다 만들어진 오브제의 일부를 사용하는 것을 가리킨다. 그러나 유리 조각, 무연탄 같은 특정 소재들은 일반적인 건축 재료는 아니어도 사용될 수는 있는…… 나는 버려진 유리접시, 재떨이, 플라스틱 케이크 판 등을 꽤 자주 사용하여 문, 창문, 조명기기 등에 장식적인 악센트를 주었다도판 91, 92.

다른 여러 프로젝트에서 고프는 정유산업에서 사용되는 조립형 금속 구와 콘크리트 하수관 타일—강화 콘크리트로 채워진 것—을 구조를 위한 기둥으로 활용해왔다.

고프가 의미론적인 이질적 결합을 가장 성공적으로 보여준 사례는 포드 하우스다도판 93. 고프는 역시 갖가지 입수할 수 있는 재료들—무연탄, 퀸셋(반원형 군대 막사)의 골조—로 건물을 지어가면서 각 기능상의 특성을 드러내는 데에 다양성을 활용한다. 개인용 침실은 너와 식으로 된 4분의 1 돔으로 감싸고, 준공공 공간인 거실은 퀸셋 골조로 틀을 만들어 절반은 유리로 막은 다음, 그 안에서 보다 친밀한 공간은 나무와 석탄으로 둘러쌌다. 그리고 거친 유리 조각을 끼워 만든 조명으로 이따금씩 악센트를 주었다. 친밀한 접촉 공간뿐만 아니라 전환 지점들에도 얼룩진 로프와 그물을 이용한 패턴으로 부드러운 분위기를 만들어냈다도판 94. 근본적으로 고프는 자신이 사용하는 평범하지 않은 형태와 소재를 의미론적으로 결합하는 방식으로 일관된 시각 언어를 발명했다. 그러나 이 탈관습적인 결과를 위해서는 일정한 값을 치러야 했다. 포드사는 결국 '엄브렐러 하우스(Umbrella House)'(이 이름으로 불리게 됨)의 바깥에 "우리도 당신 집이 맘에 들지 않는다"라고 적은 푯말을 세웠고, 고프는 건축계에서 알려지지 않은 채 무명으로 남아 있다. 많은 건축평론가들은 그 의미론적 풍부함과 작업의 적확성을 불합리와 엉뚱함으로 여겼다. 미술평론가들은 새로운 시각 언어를 수용할 준비가 되어 있고 또 실제로

그런 것들을 찾고 있는 반면, 건축평론가들은 일반 대중과 마찬가지로 훨씬 더 보수적이고 새로운 코드의 출현을 받아들이려 하지 않는다.

그러나 보수주의가 버티고 있다 해도 새로운 건축 세대가 등장하고 기술의 변화가 일어나면서 이와 같은 새로운 코드는 계속해서 생성될 것이다. 건축 자원의 총량은 늘 평범하지 않는 요소들로 보충되고 있다. 이 새로운 옵션을 의미론적으로 적절하게 애드호크적으로 활용하는 사람, 풍부하고 이질적 결합으로 독특함이 잘 드러난 환경의 가능성을 열어가는 사람은 고프와 같은 소수의 건축가들이다. 이러한 연관 짓기만이 다원주의, 현대적 삶의 기분 좋은 이질성과 복합성에 조응한다.

도판 93
브루스 고프, 포드 하우스, 일리노이, 오로라, 1949. 다양한 하부조직들과 어우러진 일관성 있는 이질적 결합(도판 207 참조).

도판 94
돔은 퀀셋 골조로, 벽은 무연탄과 유리 조각으로, 프레임과 밑면에는 크레오소트(creosote)를 입히고 얼룩진 로프로 구성했다.

153

6장

애드호크 혁명

혁명의 주된 목적은 사회적이고 정치적인 것이다.

사회적인 단위에서는 국가 간에 또 국가 내부에 엄청난 부의 불균형이 존재하고, 정치적인 단위에서는 구체적인 인간적 가치—자유—가 서서히 축소되어간다. 이 모든 억압과 은밀한 폭력으로 인해 혁명이라는 폭발적 상황에 이르렀지만, 혁명은—불행히도—치유해야 하는 질병만큼이나 맹독성이다.

이제는 '속류 마르크스주의'나 현재의 진보적 반응을 넘어서는 혁명이론과 실천을 재정의할 시대로 접어들었다.

이에 두 가지를 제안한다. 첫째, 혁명적 관심사는 한 계층이나 단체에 국한되지 않고 실질적인 다원성으로 인식되어야 한다. 둘째, 대중 혁명에서 늘 일어나는 이 같은 애드호크적 조직의 다원성이 보존되어야 한다. 단체, 공동체, '레테(Räte, 노동자평의회)'는 자유와 시민적 삶을 위한 기본적인 제도들이다. 이들이 일어나고 존재하도록 허용해야 하고 그 후에는 제도와 법률로 보호해야 한다.

도판 95
스위스의 란트게마인데. 여성을 배제하고 일 년에 한 번밖에 열리지 않는 모임이지만 이렇게 누구나 애드호크적으로
개입할 수 있는 형태의 정치 조직은 공공영역의 본질을 보여준다.

도판 96
유사 공공영역인 베이징 대회, 1968. 토론이 미묘하게 통제된다(건축적인 부분도 포함). 정확한 내용이 반영된
의견이 나오기에는 대회 참가자의 규모가 지나치게 크다.

두 가지 혁명 이론

18세기 혁명 이후에 일어난 모든 대규모 봉기들의 경우, 혁명 그 자체
의 과정에서 직접 도출된 선행 혁명 이론들, 다시 말해 행동의 경험이
나 공적 사건에 더 많이 참여하려는 행위자들의 의지에서 나온 것들
과는 별개로, 독립적으로 나타나는 완전히 새로운 정부 형태의 기본
요소들을 실질적으로 발전시켰다. 이 새로운 형태의 정부는 위원회
시스템이다. 이것은 알다시피 시대와 장소를 막론하고 국가 관료주의
나 정당 기계가 직접 파멸시켜 온 것으로…… 자발적 조직인 위원회
시스템은 모든 혁명들—프랑스혁명, 제퍼슨이 이끈 미국 혁명, 파리
코뮌, 러시아혁명, 1차 세계대전이 끝날 무렵에 일어난 독일과 오스트
리아 혁명의 초기, 그리고 끝으로 헝가리혁명—에서 다 일어났다.
아울러 이 조직들은 의식적인 혁명의 전통이나 이론의 결과로 나타난
것이 아니라, 유사한 사례가 전혀 없는 상태에서 순전히 자발적이고
즉흥적으로 발생했다.[1]

한나 아렌트의 주장대로 이와 같이 자발적인 애드호크 단체들은 혁명 이론
의 지지 기반이 없었기 때문에 제대로 주목받은 적도 없었고 적극적으로 억
압당하지도 않았다. 다행히 오늘날 다양한 분야의 많은 전문가들—언어학의
노엄 촘스키, 사회학의 다니엘 콩방디—이 이 애드호크적 조직들의 타당성
에 주목하기 시작하면서 새로운 시각을 진전시키고 이들을 대변한다. 토론
을 표현의 형식으로, 완전한 참여를 이상적인 것으로, 자발적인 집회를 제1
권리로 삼는다는 점에서 이 조직들은 현재 새로운 정치를 위한 기본적인 제
도로 여겨지기 시작하고 있다. 그러나 사실 이러한 단체들의 형성과 활동에
대한 관심, 아니 열의는 제도 자체만큼이나 오래된 것이다. 바퀴를 새로운 용

1 한나 아렌트(Hannah Arendt),「정치와 혁명에 관하여(Thoughts on Politics and Revolution)」, «뉴욕
리뷰 오브 북스(New York Review of Books)»(1971. 4. 22), 19쪽.

도로 사용할 뿐 바퀴 자체는 오래된 것과 마찬가지다.

> 시민들이여, '대중 사회'라는 말은 숭고한 표현이 되었다…… 사회에
> 서 집회의 권리가 폐기되거나 다른 것으로 바뀐다면, 자유는 헛된 이
> 름일 뿐이고 평등은 불가능한 희망일 것이며, 공화국은 가장 굳건한
> 근거를 잃게 될 것이다…… 우리가 지금 막 받아들인 불멸의 헌법에
> 서는…… 모든 프랑스인들에게 대중 사회에서 집회할 수 있는 권리
> 를 부여한다.[2]

이렇게 1793년 프랑스혁명이 일어났다. 하지만 불행히도 이러한 '불멸의 헌
법'이 실제로 수용된 적도 없고, 또 이러한 애드호크적인 사회가 제대로 보호
받으면서 번영할 수 있게 허용된 적은 한 번도 없다. 그렇게 된 이유는 역사
적인 혁명 이론—사회적이고 정치적인 면에서 모두—과 그런 이론들이 실
제 운동에 미친 영향에서 밝혀야 한다.

　　많은 정치 이론가들은 세상의 거의 모든 부문에 만연한 사회적 조건
들을 직접 들여다보는 시각을 가지면서 오직 혁명적 운동만이 다수의 빈곤
층을 임금의 노예 상태에서 해방시킬 수 있을 것이라는 결론에 이르렀다. 통
제권을 가진 단체나 계층이 이따금씩 사회적 불평등의 조건을 개선시키는
노력을 한다고는 해도 이들이 개혁을 통해 자신들의 권력과 부를 기꺼이 넘
겨준 적은 없다. 미국의 경우 인구의 0.5퍼센트가 부의 30퍼센트 이상을 소유
하고 있고 영국은 복지 이데올로기가 있어서 분배가 이보다는 아주 조금 더
나은 상황일 뿐이다. 국가 간의 부의 불균형은 훨씬 더 극단적이다. 세계 경제
시스템과 그것을 구성하는 여러 요소들의 타성을 깨기 위한 봉기가 급작스
럽게 일어나지 않는다면 이것은 계층 간의 불평등처럼 만성적인 현상으로,
꽤 안정적인 상태에서 지속적으로 유지될 것이다.

　　마르크스와 그의 일부 후계자들은 이러한 도전적 이론으로부터 하부

2　　한나 아렌트, 『혁명에 관하여(On Revolution)』(New York: Viking Press, 1963), 246쪽.

구조(생산 수단과 관계)가 상부구조(국가, 이데올로기, 문화적 삶의 형태)를 결정짓는다는 개념으로 발전시켰다. 여기서 중요한 개념은 이 하부구조와 상부구조가 자연스럽게 충돌하여 혁명으로 귀결되고, 혁명은 궁극적으로 이전 사회 질서에서 태동한 계급의 해방으로 이어진다는 것이다. 따라서 사회적 진보는 인간의 물질적인 추진력과 계급 간의 충돌로 작동할 수 있다고도 볼 수 있다. 이 이론은 인간의 가장 역겨운 욕망—권력과 물질을 향한 탐욕—이 역사와 인간 의식을 지배한다는 것을 암시하기 때문에 일명 '속류 마르크스주의'로 불린다.[3] 마르크스가 속류 마르크스주의자인지는 확신할 수 없다. 물론 그러한 면모를 자주 드러내기는 하지만 말이다.

> 물질적 삶의 생산 양식이 사회적, 정치적, 정신적 삶의 과정의 전반적인 특성을 규정한다. 인간의 의식이 존재를 규정하는 것이 아니라 사회적 존재가 인간의 의식을 규정한다.[4]

이와 반대로,

> 특정 기간 동안 일어나는 예술의 전성기가 사회의 일반적인 발전이나 그것을 조직하는 …… 물질적인 기반과 직접적인 연관성이 없다는 것은 잘 알려져 있다. 근대 국가나 심지어 셰익스피어와 비교하여 그리스의 예를 보라.[5]

마르크스의 진정한 입장이 무엇이었든 간에 '속류 마르크스주의' 이론은 많

3 칼 R. 포퍼, 『열린 사회와 그 적들(The Open Society and Its Enemies)』(London: Routledge & K. Paul, 1966), 100쪽 이하 등의 자료 참고.

4 칼 마르크스(Karl Marx), 「서문」, T. S. 보터모어(T. S. Bottore), R. 루벨(R. Rubel) 엮음, 『칼 마르크스(Karl Marx)』(London: harmondsworth, 1969), 67쪽. 마르크스의 이러한 일방향적인 외적 결정론은 앞서 논의한 다원주의자들 및 행동주의자들과 매우 흡사하다.

5 칼 마르크스, 『정치경제학 비판 서설(A Contribution to the Critique of Political Economy)』(New York: International Publishers, 1904), 311쪽.

은 사람들이 그렇게 생각하고 또 큰 그림 상에서는 실제 사실로 보인다는 점에서 일정 정도 흥미가 있다. 기본적으로 여기에는 하부구조와 상부구조가 조화를 이루며 시작해서 조화롭게 끝나는 다섯 가지 프로세스가 상정되어 있다도판 97. 혁명적 변화는 마침내 임금 노동자들이 자유로워지고 국가의 필요성이 '사그라지는' 마지막 순간까지 점점 더 많은 사회적 해방을 향해 진행된다. 이 이론에는 몇 가지가 더해져야 하지만(일반적인 해방의 본질로 여겨지는, 변화에 불을 당기는 사회적 힘들), 상부구조의 역할을 너무 과소평가하고 있고, 실제 역사적 상황에 적용되기에는 지나치게 모호하다. 아주 넓은 의미에서 각 계급은 권력을 먼저 쥔 앞선 계급에서 태동하지만, 혁명은 미리 결정된 한 그룹이 승리하는 것이 아니라 모든 계급에 의해 일어난다.

혁명을 사회적 변화의 엔진이라는 의미에 국한하기보다 '자연적 프로세스' 또는 최소한 어느 사회에서나 계속해서 일어날 수 있는 사건으로 이해

도판 97
속류 마르크스주의. 하부구조와 상부구조 간의 충돌로 야기되는 일련의 혁명을 통해 사회적 변화가 일어난다는 이론. 이 변증법에서 처음과 끝에는 둘 사이에 조화가 이루어지지만 중간에는 봉기가 일어나고 결과적으로 늘 하부구조가 승리한다. 이 점에서 경제적 힘과 그에 상응하는 심리적 힘들이 역사적 변화의 결정 요인이라고 볼 수 있다.

하는 것이 더 타당하다. P. A. 소로킨에 따르면, 안정된 사회라고 하는 영국에서는 656년부터 1921년 사이에 '단체들 사이의 내부 분쟁'이 162회 일어났다. 평균적으로 8년에 한 번씩 일어난 셈이다. 폭력 사태가 왜 끊이지 않는지 그 이유는 어렵지 않게 알 수 있다. 인종 간의 갈등이나 상충하는 이데올로기와는 별개로, 그것은 모든 정부가 기본적으로 안고 있는 문제인 부의 비합리적 분배와 진정한 정치적 자유의 부재에서 기인한다. 이 뿌리 깊은 두 가지 문제가 직접 해결되기 전까지는 틀림없이 갈등이 계속될 것이다. 4년에 한 번씩 미리 선정된 두 명의 후보자 중에 한 명을 선택하는 권리를 정치적 자유라고 보는 것은 임금 받는 사람을 자유롭다고 하는 것만큼이나 제한적인 이해에 지나지 않는다. 이 두 경우에 자유는 타인이 정한 한계 안에서 순응하는 것일 뿐이다.

크레인 브린턴의 『혁명의 해부학』은 실제로 특정한 봉기를 일으켰던 여러 정치적 힘들의 문제를 다룬 혁명 해설서다.[6] 브린턴은 영국, 미국, 프랑스, 러시아, 네 개 국가의 혁명을 분석하면서 추상적인 개념의 '속류 마르크스주의'에 초점을 두는 패턴이 반복되는 것을 발견한다. 예를 들어 혁명의 제1단계에서 반복되는 경제적 요인은 부분적인 기폭제(추가 세법) 역할을 할 수 있지만 일반적으로 반란을 시작하고 지속하는 이들은 귀족층, 중산층과 상류층이다. 자코뱅 클럽은 대부분 중산층으로 구성되었고, 미국혁명의 리더들은 대개 대학 교육을 받은 유한계급이었으며, 러시아혁명의 주동자 그룹은 최고위층을 포함한 전 계층으로 구성되었다. 그러므로 단일한 계급적 관심사는 중대한 변화를 일으키는 동인에서 배제되어야 한다.

네 가지의 선별 사례를 통해 본 브린턴의 혁명 해부도는 매우 일반적인 원인에서 시작하여 몇 가지 반동과 복귀로 끝나는 다섯 단계의 프로세스로 대략 그려볼 수 있다도판 98.

첫 번째 단계는 기간이 길고 개요가 분명하지 않다. 이 단계는 대략 지

6　　크레인 브린턴(Crane Briton), 『혁명의 해부학(The Anatomy of Revoluyion)』(New York: Vintage Books, 1965).

식층과 상당수의 상부 계층이 권력 구조를 더 이상 지원하지 않는 시기, 구조나 정부가 흔들리기 시작하는 시기, 과거의 힘을 회복하려 하지만 처절하게 무너지고 이전의 권력이 재확인되는 시기로 규정할 수 있을 것이다. 무너졌다 회복된 권력은 주로 세금 인상의 형태로 나타난다. 그래도 이것은 전쟁 중에 러시아의 물가가 치솟은 것처럼 일반적인 경제 프로그램일 수도 있다. 어떤 경우이건 간에, 정부는 비효율적이고 많은 인구의 공격을 받으며 더 이상 강압적으로 행동할 수 없다. 이러한 배경은 급작스럽게 나타나는 두 번째 단계, 즉 실질적인 봉기의 '긴장 지점'을 이해하는 데 도움이 된다. 러시아에서 여성의 날에 일어난 빵 파업처럼 무해한 사건이 예상치 못하게 정부의 힘을 무너뜨리는 경우가 그러한 경우다. 오히려 비-사건이라고 할 만한 이 사건은 거의 모든 사람들, 특히 혁명가들, 사후(事後)의 분석가들이나 역사가들의

도판 98
혁명 해부도. 다섯 단계의 프로세스: (1) 이상주의적인 비전과 불만, (2) 혁명이 일어나는 '긴장 지점(crunch point),' (3) 중도파의 지배, 자기조직적 단체의 승리, (4) 1인/1당이 지배하는 덕치(德治) 또는 공포 정치, (5) 억압적 권위의 반응과 복귀. 그림 아래 부분의 여러 가지 해부도는 (a) 모든 이들에게 기습적으로 다가오는 혁명, (b) 1개 당이 집권할 때까지 계속되는 이중 권력 구조, (c) 테러 지배 기간 동안 '자신의 후손을 잡아먹는 혁명'을 나타낸다. 이 모델은 분명 크레인 브린턴의 정교한 분석에는 미치지 못한다.

허를 찌른다. 미국혁명이 언제 처음 시작되었나? 1765년 영국이 인지조례(영국 의회가 아메리카 식민지에 최초로 부과한 직접세—옮긴이)를 강제로 시행했다가 실패했던 때인가? 그 후로 접전이 이어진 시기인가? 아니면 미국이 독립을 선언한 1776년인가? 이것은 정부가 언제 힘을 잃었는지, 군대나 경찰이 언제 입장을 바꾸는지 그 지점을 분리하는 것만큼이나 정확히 말하기 어려운 문제다. 이런 일들은 보통 느리게 일어나는 사건이기 때문이다. 그럼에도 불구하고 이같이 분명한 권력 기관들이 반대편으로 넘어가고 나서야 비로소 진정한 혁명을 말할 수 있다. 1960년대 후반 미국은 경기가 후퇴하고 정부가 신뢰를 잃으면서 혁명 제1단계의 막바지에 이르렀지만 군대가 무너지지 않았다. 1968년 5월의 프랑스와 1956년의 헝가리는 봉기가 일어나 국가 운영이 멈추고 정부가 물러나는 제2단계의 초기에 들어섰지만 역시 힘을 발휘하는 군대가 입장을 바꾸지 않았다(물론 헝가리에는 소련군이 들어와 이미 제2단계에 접어들었던 혁명을 막았다).

제2단계에서 가동하기 시작하여 제3단계에서 정점에 이르러 힘을 발휘하는 것이 혁명의 가동 기구들(operative institutions)이다. 이들은 상호방어와 원조 같은 특정한 목적을 위해 자발적으로 조직되는 일단의 애드호크적 단체들이다. 이들의 등장은 이론가들도 예상하지 못했고 전통으로도 설명되지 않았으며 엘리트주의적인 권력의 시각을 가진 그 누구에게도—자코뱅, 마르크스주의자, 진보주의자들 모두—환영받지 못했다는 점에서 한나 아렌트는 이 단체들을 "혁명의 잃어버린 보물"이라 명명했다.[7]

제2단계와 제3단계에서 눈에 띄는 점은 단체들의 수가 많고 다양해서 누가 지배하고 누가 사회를 통제하는지 아무도 알지 못한다는 것이다. 이원적인 권력 구조(소련 정부와 임시 정부)이거나 지역 역사상 최초로 등장한 다수의 관심사에 부응하는 다원적인 권력 구조 둘 중에 하나다. 이 '애드호크적 소집단'들이 얼마나 다채롭고 모호한지는 영국의 혁명에서 분명하게 나타난다. 비델리언, 코피니스트, 샐모니스트, 디퍼, 트라스카이트, 타이

7 아렌트, 『혁명에 관하여』, 217쪽 이하.

로니스트, 필라델피언, 크리스타델피언, 제7일 안식일, 소시니언, 아르미니언, 리버틴, 안티노미언, 인디펜던트, 머글토니언 등의 집단들은 불과 일부에 지나지 않는다. 이들은 프레이즈갓 베어본(Praise-God Barebone, 영국의 전도사로, 1653년 베어본 의회에 이름을 준 것으로 유명—옮긴이)이나 풋디트러스트인크라이스트앤플리포니케이션 윌리엄스(Put-Thy-Trust-In-Christ-and-Flee-Fornication Williams) 같은 애드호크적인 이름을 갖기도 했다. 모든 사회적 의례의 이름을 새로 짓고 재구성하는 일들이 이 단계에 터져 나온다. 프랑스혁명 기간에 루이 15세 광장을 대혁명 광장으로 변경하는 등의 개명은 분명히 필요한 일이었다. 보다 급진적으로 '그리스도의 왕국(Christian Kingdom)'을 '이성의 왕국(Kingdom of Reason)'으로 바꾼 경우도 있다. 기독교력의 주일, 성인의 날, 크리스마스나 부활절 같은 홀리데이는 자연의 원리를 따라 보다 시적인 이름을 붙이고(게르미널[Germinal, 새순이 돋는 달], 프룩티도르[Fructidor, 무르익는 달]), 10진법에 기초하여 보다 합리적인 단위로 변경했다(1주를 10일 단위로 구성). 1793년에는 프랑스 전역에 이성숭배(The Cult of Reason)가 일어나고 노트르담 성당에서 예배가 거행되기도 했다. 파리 주교가 과거에 기독교를 지지했다는 이유로 사임한 후에는 재력 있는 여배우로 의인화한 '이성의 여신(Goddess of Reason)'이 제단의 앞자리를 차지했다. 이성의 여신은 새로운 권위의 상징물을 들고 천개(天蓋) 아래에 앉아 있고, 종교적, 혁명적, 이성적 황홀경에 빠진 자코뱅 당원들은 그녀의 주위에서 춤을 췄다도판 99.

이와 같이 옛것을 새로운 용도로 변경하는 일은 러시아혁명에서도 찾아볼 수 있다. 프랑스에서 '무슈'(Monsieur, -씨)를 '시투아엥'(Citoyen, 시민)으로 바꾼 것처럼 러시아에서는 '경(Sir)' 대신 '동지(Comrade)'를 사용하였고, 무신론적인 부활절 축제도 기획되었다. 러시아 아방가르드 예술가들에게는 자연을 대신한 기계 환경이 변증법적 유물론의 드라마를 펼칠 수 있는 장으로 등장했다. 공장의 사이렌과 산업적 풍경을 가로지르는 기적 소리를 이용하여 연주하는 콘서트가 열렸다도판 100. 이 혁명들이 얼마나 진보적인가는 의례와 관습이 얼마나 적극적으로, 성공적으로, 애드호크적으로 재창조

되었는가에 따라 가늠해볼 수 있었다. 1930년대, 혁명의 흥망이 진행되는 기간에 스페인에 있었던 조지 오웰은 대중들이 사용하는 단어의 급격한 변화 속에서 혁명의 운명을 좌우하는 잣대를 찾았다. 혁명이 잘 진행될 때는 '동지(Comrade)'와 '경례!(Salud!)'를 사용하는 반면, 반동이 일어날 때는 '—님/존경하는(Señor)'나 '밤사이 안녕하셨습니까?(Buenos días)'같이 보다 비굴한 표

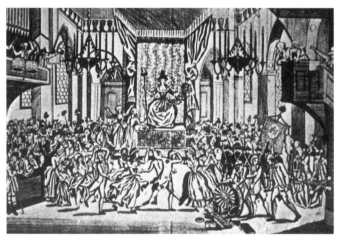

도판 99
이성의 여신. 노트르담 성당에서 열린 자코뱅 축제. 1793년 무렵. 빨간색 자유의 모자와 그 외 기독교적인 물품들의 위치를 애드호크적으로 변경한 예가 분명하게 드러나고 있다.

도판 100
시인 가스테프와 마야코프스키가 처음으로 제안한 〈공장 사이렌의 심포니〉.

164

현이 사용된다고 오웰은 설명한다.

혁명의 제4단계에서는 다원성이 급진적으로 단일화된다. 그러한 변화가 일어나는 이유는 혁명적 상황이 불안정하기 때문이다. 시민전쟁이 계속되고 반혁명주의자와 보수주의자 들이 반격하는 와중에 반대 의견이나 개인주의가 들어갈 자리는 없는 것이다. 그 결과 나타나는 공포 정치는 사실 정치적인 문제들을 단 하나의 진정한 해답만을 허용하는 하늘의 문제로 다루는 덕치(德治)다. 이 상황 논리에는 즉각적이고 극단적인 행동이 요구되는, 곪아 터질 듯한 세 가지 '외적' 요인들이 존재한다. (1) 대항적인 폭력을 요구하는 외교전쟁과 시민전쟁, (2) 폭력으로 귀결되는 단체들 사이의 내부 분쟁, (3) 급격한 경제 위기와 대형 기계의 고장이 그것이다. 이 위기에 대처할 준비가 되어 있는 단체는 혁명 이론에 기반하여 결정적으로 거세게 행동할 수 있는 전문적인 사회개혁 조직가들의 그룹이다. 이들은 평화, 굶주린 이들을 위한 식량 제공, 그리고 다원주의자들이나 코뮌 공동체, 중도파들이 할 수 없는 본질적으로 '이상적인' 급진적 해결책들을 제안하고 약속한다. 중도파와 '소그룹들'은 자유와 언론의 자유가 갖는 세세한 차이점들에 관해 끊임없이 토론하지만 굶주림과 반혁명이 이들을 늘 위협한다. 공적 영역이 서서히 쇠퇴해간다. 유권자들이 관심을 잃어가면서 그 수가 상당히 줄어든다. 러시아를 예로 들면, 1917년 6월부터 10월까지 투표 의사가 있고 정부에 참여하려는 사람들의 수는 절반으로 줄어들었다. 이러한 혼돈으로 인한 무기력과 이중적인 권력 구조에서는, 이때 무엇이 필요한지를 아는 조직된 소수에 의한 쿠데타가 일어날 수 있는 상황이 무르익게 된다. 1649년, 영국의 '뉴 모델 아미(New Model Army)'는 러시아의 공산당처럼 전체 인구의 1퍼센트도 되지 않았다. 프랑스에서 자코뱅파는 인구의 2퍼센트 정도로 구성되었고, 실질적으로 공포 기간이 없었던 미국에서는 독재와 복원, 혁명이 인구의 10퍼센트에 의해 이루어졌다. 조직화된 엘리트의 집권으로 귀결되는 쿠데타는 자발적인 혁명의 시작만큼 쉽게 이루어진다. 권력이 이미 쇠락했기 때문이다.

그러나 공포 정치와 엘리트 정당의 독재에서 가장 중요한 '내적' 요인은 이 단계에서 모든 사람들이 믿기 시작하는 권력의 철학일 것이다. 참여 민

주주의는 지속하기가 대단히 어렵고 엄청난 노력과 경험이 필요하기 때문에 많은 이들이 흥미를 잃고 정치를 전문가와 엘리트에게 넘기게 된다. 열린 정치, 창의적 정치에는 참여가 필요하다는 것을 완전히 이해한 곳은 고대 그리스뿐이었는데, 이들도 그러한 노력을 오랫동안 지속하지는 못했다. 이러한 노력이 사라지고 다른 문제들이 쌓인 결과, 선봉에 선 정당이 정치권을 거머쥐고 공적 선과 사회적 변화를 입법화하려 한다. 니체 식으로 말하면, 사람들의 머리에 총을 들이대고 "우리는 당신이 자유롭고 행복할 것을 요구한다"고 말하는 것과 같다. 지금은 버려진, 과거 체제가 당면했던 바로 그 문제에 역설이 있다. 소수 단체가 사람들의 의지, 그리고 또 다른 허구인 국가의 의지를 수호하게 된 것이다. 이것은 자코뱅이나 볼셰비키 같은 엘리트 정부에서처럼 과거 진보 체제에서도 마찬가지였다. 그리고 역설에는 터무니없는 순환 논리가 있어서 어떤 지점에서 자기 정당화를 해가면서 영속적으로 지속된다. 수호자 역할을 하는 엘리트는 사람들이 "[자신들의 의지를] 스스로 알기만 하면 그들에게 좋은 것"으로 해석한다. 물론 사람들은 무엇이 자신들에게 좋은지 알지 못하고, 따라서 감춰진 자신들의 의지가 수호자 엘리트에 의해 실현되도록 하기 위해 모든 비참한 결과를 감내해야 한다. 트로츠키가 '이중적 사고' 방식으로 한 말을 조지 오웰은 이렇게 풍자한다. "볼셰비키는 (러시아) 민중의 선두에 서는 것이 자신들의 사명이라고 생각한다. '모든 사람들'—볼셰비키만 제외하고—이 반란에 반대했다. 그러나 볼셰비키는 곧 민중이다."[8] 이 블랙 유머는 볼셰비키에게만 적용되는 것이 아니다. 대표 수호자를 통한 권력 집중에 기반하는 정부는 모두 동일한 문제를 안고 있다. 그래도 마르크스-레닌 철학에서는 이 문제를 직접적으로 다루고 있어서, 그들의 독트린에 관해서는 역설을 분석하기가 용이하다.

　　마르크스와 엥겔스는 1873년 무정부주의자들을 향해 낡은 부르주아 체제를 버리기 위해서는 조직화된 폭력과 공포가 필요하다고 주장한다. 선봉당, 프롤레타리아의 독재는 사람들의 관심 속에서 이 폭력을 어떻게 사용

해야 할 것인가를 결정한다. 공산주의자들은 미래의 어느 시점에선가는 국가 권력과 폭력이 '사그라질 것'이라는 데에 무정부주의자들과 생각을 같이했다. 그러나 엘리트주의 폭력은 실제로 혁명 자체를 위해 필요하다. 엥겔스는 무정부주의자들에게 이렇게 묻는다.

> 이 귀족들이 혁명을 본 적이나 있는가? 혁명은 분명 그 무엇보다 권위적인 것이다. 그것은 한 부류의 사람들이 총, 총검, 대포와 같이 대단히 권위적인 수단을 이용하여 자신들의 의지를 다른 사람들에게 부여하는 행위다. 그리고 승리한 당은 무기를 통해 반동주의자들 사이에서 불러일으킨 공포를 수단으로 하여 통치 체제를 유지해야 한다.[9]

러시아혁명의 경우 이 공포가 어느 정도까지 이르렀는지는 오늘날에야 분명해지고 있다. 첫째, 초기에 가장 인기 있던 혁명 기관인 '소련군'과 노동자 위원회는 억압당하고 볼셰비키 독재의 비굴한 대리인으로 변질되었다. 둘째, 영웅적인 소련군은 1917년 승리에서 중요한 역할을 한 크론시타트(러시아 서북부, 핀란드 만의 코틀린 섬에 있는 항구 도시로, 러시아 발틱 함대의 중요 해군기지이자 10월 혁명의 근거지—옮긴이)의 선원들로 구성되었는데, 이들은 자유, 그리고 혁명으로 얻어내려 했던 애초의 요구들을 주장하자마자 탄압당했다. 트로츠키와 레닌은 "당신들을 꿩처럼 쏘아 떨어뜨리겠다"라며 진정한 진보적 수호자 스타일로 말했고 실제로 쏘아 떨어뜨렸다. 그러나 '사람들의 의지'를 가장 체계적으로 적용한 것은 스탈린이다. 그는 긴 덕치 기간 동안 2천 만 명에 이르는 사람들을 죽음으로 몰았다. 150만 명의 볼셰비키 당원들은, 자신이 진정 원하는 것(살아남은 임원들의 해석에 따라)을 이루기 위해서는 모두 죽어야 한다는 가장 극단적인 순환 논리에 따라 숙청 기간 중에 자살했다.

"혁명은 자신의 자손을 집어삼킨다"라는 말은 프랑스 공포 정치 기간

9 레닌(Lenin), 『국가와 혁명'(The State and Revolution)』(1969 [Moscow, 1917]), 58쪽에서 인용.

중에 나온 상투적 표현이지만, 이것은 특정 단체가 자신들 안에 진실이 있다고 주장하는 상황, 즉 슬며시 혁명으로 접어들 수밖에 없는 것이라고 해석될 수도 있다. 혁명당보다 상위 법원이 존재하지 않을 때에는 '반혁명적인 것'이 어떻게든 설명될 수 있다. 인간을 초월하는 진리 개념이 없고 진리를 발견하고 고수하기 위한 틀이 존재하지 않을 때 사회는 냉혹한 논리를 가지고 자신의 내부로 몰입하고 희생양을 찾아 잘못에 대한 책임을 지운다. 정의가 또 다른 국가 기구가 된 상황에서는 누구도 안전하지 않고, 사회적 기대들은 한 번 촉발되면 탐욕스런 욕망으로 강력히 추진된다. 얼마 후, 공포 정치는 꽤 자연스럽게 '테르미도르적(Thermidorean)' 반동, 즉 혁명의 제5단계에 자리를 내어준다. 이때에는 나폴레옹, 크롬웰, 스탈린같이 강한 사람이 힘으로 다시 안정을 이루려고 한다. 그러면 남아 있는 선봉당마저도 공포의 미덕보다는 안전과 평화, 쾌락을 선호하게 된다.

도판 101
애드호크적 바리케이드의 노동자들. 1871 파리 코뮌 기간 중(생 드니의 문).

스스로 방향 짓는 단체들

무정부주의자들은 마르크스주의자들이 국가 권력과 폭력을 강조한 것을 비판한 몇 안 되는 그룹 중의 하나다. 1870년에 마르크스와 바쿠닌이 갈라서고 노동자 계층의 운동이 이들과 멀어졌을 때 바쿠닌은 그때부터 계속해서 다음과 같이 의미 있는 일련의 예측들을 내놓았다.

> 마르크스의 이론에 따르면 사람들은 (국가를) 파괴해서는 안 될 뿐만 아니라 반대로 국가를 강화하고 온전히 그 지원자와 수호자, 스승들, 이를테면 바로 자신들의 방식으로 (인류의) 해방을 진행해나갈 이들, 즉 마르크스와 그의 친구들로 말해지는 공산당 지도자들의 손에 맡겨야 한다. 무지한 사람들은 극도로 굳건한 보호를 필요로 하기 때문에 이들은 정부의 통치를 강력한 손에 집중시킬 것이다. 단일한 국가 은행…… 그리고 나서 한 덩어리의 기구들을 두 개 부대로—산업 및 농업—나누어, 새롭게 특권화된 과학적-정치적 국가를 구성할 국가 엔지니어의 직속 휘하에 배치할 것이다.[10]

이 내용은 마르크스주의의 러시아에서만큼이나 '후기산업주의'의 미국 사회에도 잘 들어맞는 예측이 되었다. 이 두 경우 모두 보호라는 개념이 새로운 과학적 엘리트 및 관리자 계층과 연결되기 때문이다. 바쿠닌은 더 나아가 '레드[테이프] 관료주의'의 국가사회주의를 "우리 세기에 만들어낸 가장 비도덕적인 최악의 거짓말"이라고 묘사했다(실제 그것이 만들어지기 한 세기 이전에). 바쿠닌은 정치적 자유가 모든 사람들에게 제약 없이 개방되어야 하고, 역사의 각 단계에서 개인이 얼마나 누릴 수 있는지 그 한계는 일부 보호자가 정하는 것이 아니라 인간 본성의 법칙 내부에서 나와야 한다고 보았기 때문

10 노엄 촘스키(Noam Chomsky), 『미국의 파워와 새로운 고위관료(American Power and the New Mandarins)』(New York: Pantheon Books, 1969), 73쪽에서 인용.

에 그의 예측들은 불행히도 매우 정확할 수 있었다.

바쿠닌은 자신보다 이전으로는 칸트 및 루소와, 자신보다 이후로는 콩방디 및 촘스키와 생각을 같이 하면서 "자유는 성숙한 자유를 얻기 위한 조건이지 그러한 성숙함이 이루어졌을 때 자연히 얻어지는 선물이 아니다"(촘스키의 인용)[11]라는 결론에 도달했다. 로자 룩셈부르크가 볼셰비키 비판에서 지적했듯이 노동자들은 스스로 해방되어야 하고도판 101 실수가 허용되어야 한다. 그렇지 않으면 외부에서 자유를 이용하는 성숙함을 전혀 얻을 수 없고 국가가 힘을 잃을 가능성이 커진다. 니체의 생각과는 반대로 자유의 본질은 외부에서 부여될 수 없다는 데 있다.

이와 관련하여 무정부주의자들이 마르크스주의자들을 향해 주장한 또 다른 진리는 폭력과 힘에 의존하면 폭력 신드롬과 야만적 행위가 계속 이어진다는 점이다. 사례에서 알 수 있듯이, 계급투쟁만큼이나 구속력이 강하고 멈추지 않는 변증법 안에서 폭력은 그 자체로 영속한다.

마르크스와 엥겔스의 혁명적 시각을 완전히 합법적으로 취한다면 우리는 니체의 패러독스로 돌아가게 된다. 혁명이 '가장 권위적인 것'이라면 '공포'는 해방을 위해 필요한 수단이기 때문이다. 그러나 이것을 알아두어야 한다. 첫째, 엥겔스는 혁명을 앞서 설명한 제3단계에서 제4단계로의 움직임으로 정의했다—"총을 수단으로 한 편의 사람들이 자신들의 의지를 다른 편에 부과하는 행동" 등. 다시 말해 그에게 혁명은 이미 소수 단체가 일으키는 쿠데타와 집권을 의미한다. 그는 혁명을 그 지점까지 이끌어온 것—'전체' 인구가 참여하는 대체로 비폭력적이고 자기조직적 단체들로 구성된 형태—으로 인정하지 않고 이미 볼셰비키 혁명의 권력 정치로 보았다. 그러나 사실 제3단계까지의 대중적 혁명은 주로 전혀 이런 형태가 아니다. 자유를 첫 번째 목적으로 하는 보다 자발적인 사건들이다(이것은 예외가 없는 진리로 볼 수 있다). 둘째, 시작 단계에서 이들은 기존의 불만에 대응하는 다원적인 단체들에

11 노엄 촘스키, 「무정부주의에 관하여(Notes on Anarchism)」, 《뉴욕 리뷰 오브 북스(New York Review of Books)》(1970. 5. 21), 32쪽.

의해 움직이고, 이러한 봉기 때마다 언제나 등장해온 위원회, 코뮌, 소련군, 또는 레테(Räte, 노동자평의회)에서 정점에 이른다. 이와 같이 애드호크적으로 스스로 방향 짓는 단체들은 1650년 영국, 1776년 미국, 1905년과 1917년 러시아, 1918년 독일, 1937년 스페인, 1956년 헝가리, 그리고 1792년, 1830년, 1848년, 1871년, 1968년 파리에서 나타났다.

지금까지 애드호크적인 단체들을 향한 전문 혁명가들의 태도는 완전히 분열적이었다. 제퍼슨, 로베스피에르, 레닌 모두 이 단체들을 자유의 기구이자 정치의 본질로 보고 환영했다. 레닌은 "모든 힘을 소련군에게(All power to the Soviets)"라는 슬로건으로 승리하였고, 이후 혁명의 본질이 무엇이냐는 질문에 "전기화와 소련군(Electrification plus the Soviets)"이라고 답했다. 로베스피에르는 클럽과 협회를 "자유의 점령과 보존"이 현실화되는 "진정한 입헌의 기둥"으로 보았다. 혁명에 대한 범죄 가운데 "최악은 협회를 박해하는 것이다."[12] 제퍼슨은 이 단체들로 구성된 공화국이나 연방만이 "인간의 권리에 공공연하게 또는 은밀하게 끝없이 대적하지 않는 유일한 정부의 형태"라고 수없이 언급했다. 위 세 가지 경우 가운데 집권 후에 자신을 그 자리에 있게 한 단체들을 억압하면서 처음에 했던 말과 모순을 보이지 않은 사람은 제퍼슨뿐이다. 지도자들이 이 단체들에 주목한 이유는 혁명의 전통(무정부주의의 전통을 일부 제외하고)에서 이들의 본질적인 중요성을 한 번도 인지한 적이 없었기 때문이다. 1871년 파리 코뮌을 진정한 노동자 계층, 민주적인 미래의 기구 형태로 여기기도 했던 마르크스조차도 이것을 단지 프롤레타리아의 독재로 향해 가는 전환기적 양상으로 보았다. 이 단체들이 매번 실패했던 이유는 만연한 혁명의 철학, 그리고 그 옹호자들이 자신의 일에 확신했기 때문이다. 1917년 공산주의자들이 크론시타트 반란을 탄압한 것은 1921년의 무정부주의 마크노 운동, 그리고 이후 1937년 스페인 무정부주의자들을 억압한 것과 완전히 일치한다.

이 기본적인 자유의 기구들이 지니는 긍정적인 가치는 무엇인가?

12 아렌트, 『혁명에 관하여』, 243쪽.

무엇보다 이들은 규모가 작고 활동성이 강해서 누구나 일차적인 정치 활동—'표현, 토론, 결정'—에 참여할 수 있다는 점이다. 한나 아렌트의 말대로, 이 기구들은 대표자뿐만 아니라 모든 이들을 위한 자유가 일어나는 공공 극장의 형태를 제공한다. 의회나 국회 규모로 자유의 공간이 축소되는 정당 시스템과 반대로, 이들은 자유를 국가 전체로 확산시킨다. 미국의 '타운십'(townships, 이주시대에 시행한 공유토지의 분할 제도—옮긴이)과 중세의 빌리지(villages, 10세기 이후에 등장한 중세 유럽의 체계적인 농업 공동체—옮긴이) 같은 과거의 일부 예를 들 수 있다.

1789년 프랑스혁명 중에 파리는 자발적으로 48개 구역 또는 기능적 단체로 나뉘어 파리 코뮌을 이루었다. 이 단체들은 대표자를 공식적인 국회로 보내기 위해 구성된 것이 아니고 자발적으로 형성된 클럽이나 협회처럼 자신들의 운명을 책임지는 자기조직적인 에이전시로 만들어졌다. 1791년, 로베스피에르는 이 단체들이 공공 정신을 생성하고 이 토대 위에서 혁명 정신이 나온다고 보았다도판 102.

1968년 프랑스의 '5월 사건'은 이러한 자치 단체들이 재등장하는 계기가 되었다. 이 첫 단계 혁명의 '비지도자들' 중 한 명이었던 다니얼 콩방디에

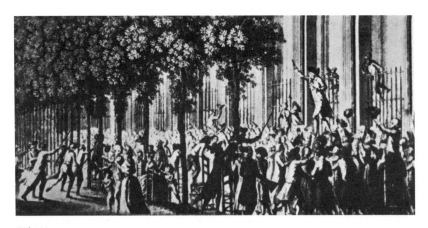

도판 102
'애드호크' 팔레 루아얄(왕궁) 외부의 참여 민주주의, 1790. 모든 이들에게 개방된 거리 포럼이 매일 열렸고 열띤 토론이 몇 시간이고 계속됐다.

따르면 파리에 460개의 행동위원회(Action Committees)가 있었다고 한다. 이들은 보통 하루에 한 번 정해진 시간과 장소에서 모든 사람들에게 개방된 모임을 가졌다. 이들의 주요 기능은 의견을 형성하고 정보를 뿌리고 (가장 잘 알려진 형태인 '벽보'를 통해), 식량을 모으거나 분배하고, 연방 기구인 파리 행동위원회와 조율하는 일이었다. 그러나 콩방디와 다른 비지도자들은 두 가지 유의할 점을 강조했다. 우선 행동위원회와의 조율이 위로부터의 정치적 통제로 변질되는 것을 경계했고, 과거의 혁명 이론—무엇보다 선봉대와 엘리트 정당을 강조하는 마르크스주의—에 휘둘리는 것을 거부했다. 그래서 이 위원회들은 즉각적인 필요에 유연하게 반응했다. 이들의 힘과 정신은 변화하는 목적들을 애드호크적으로 즉시 충족시키는 데서 나왔다.

> 지역 행동위원회의 조직은 사건에 선행하지 않고 사후에 단계적으로 이루어졌다. 과거의 형태가 적절치 않고 무력하다는 것을 알게 되면 활동 중에 새로운 형태로 진화했다. 조직은 그 자체가 목적이 아니라 특정한 상황에 부합하는 수단이다…… [행동위원회는] 구체적인 공통의 문제들을 해결하고, 전장에서 삶을 공유하며, 파업을 지원하고, 어디든 도움이 가장 절실한 곳에 도움을 주기 위해 탄생했다.[13]

특정한 재난이 닥쳤을 때 평소에 뜻이 맞지 않는 사람들이 공동의 우호 관계를 추구하는 것을 떠올려볼 수 있다. 조난 사고, 비행기 납치, 지진, 검정색 군복으로 무장한 파리 경찰이 무고한 행인을 내리치는 광경. 정부의 힘이 무너지는 것 같은 재앙이 일어나면 다양한 사람들이 새로운 형태의 유대와 상호 지원 관계를 이루는 일이 촉진된다. 혁명의 긍정적 장을 조금이나마 목격한 많은 사람들과 관련하여 콩방디는 자치집단의 교훈을 명확하게 인지했다.

13 가브리엘 & 다니엘 콩방디Gabriel and Daniel Cohn-Bendit), 『낡은 공산주의: 좌익의 대안(Obsolete Communism: The Left-Wing Alternative)』(London: Andre Deutsch, 1968), 79쪽.

민주주의는 즉각적인 필요, 그리고 행동이 요구되는 급박한 상황에
관한 토론 속에서 일어난다_{도판 103}.

과거의 이론이나 선봉당보다도 "즉각적인 필요"와 "직접적인 행동"에 의해
조직이 형성된다는 사실은 전문 혁명가들에게는 결함처럼 보였다. 그러나
우정이 좋은 친구의 자질을 구체화하는 과정 없이 일상적으로, 애드호크적
으로 형성된다는 것은 전혀 놀라운 일이 아니다. 사실 우정 어린 기구와 기능
적 또는 관료적 유형의 인간관계 사이의 관계는 위원회와 대표 정부의 관계
와 동일하다. 이들은 느리거나 비효율적이거나 의무감으로 움직이지 않고
빠르고 유연한 즐거운 조직이다. 1956년 헝가리혁명 당시에는 공통의 관심
사, 직업, 거주지 등의 복합적 토대 위에 위원회들이 성장하여, 지역민들의 위
원회뿐만 아니라 예술가, 노동자, 학생, 심지어는 공무원 위원회까지 결성되
었다. 이 위원회에는 의식적인 이론이나 의도가 있기는 하지만, 이들 역시 자
발적으로 등장했다.

　　일반 사회에서 자기조직적인 단체의 예를 찾아보면, 자유를 추구하는
공적 영역이나 정치적 공간의 탄생만 없을 뿐 이들에게서도 공통적으로 동
일한 능동적 가치가 발견된다. 그래서 우드스탁 록 페스티벌_{도판 104} 같은 경
우, 자발적인 표현과 다원주의가 나타나지만 여기에서는 의미 있는 공공 토
론이나 정치적 의견의 형성이 일어나지 않는다. 모든 사회의 배후에 역동성
을 부여하는 수많은 클럽과 협회, 사업 단체들도 마찬가지다. 이와 대조적으
로 드롭 시티나 페루의 자기조직적인 무단 거주자 커뮤니티, 얼마 남지 않은
타운십, 지역 정부, 런던 하이드 파크의 '스피커스 코너' 같은 공동체들은 모
두 애드호크적인 제도로서 정치적 토론과 다양한 의견이 형성되도록 촉진한
다. 하지만 이들은 보다 큰 규모의 사회에서는 힘을 잃고 효과적인 자치를 이
루지 못한다.

　　사실상 효과적인 자치 형태는 급진적인 일들보다 여러 가지의 사건들
에서 전망을 찾을 수 있다. 최소한 혁명 이론은 폭력과 쿠데타, 엘리트 정당의
지배를 강조하는 것에서 벗어나 평화적이고 탈중심적이며 다원주의적인 성

격의 대중적 혁명으로 변화해야 한다. 긍정적인 제3단계에서 합당한 이해와 신뢰를 얻어, 무지와 무관심, 오해로 인해 다시 반전되지 않게 해야 한다.

대중적인 혁명이 있다고 가정할 때 그 다음의 필수 조건은 위원회, 다시 말해 애드호크적 단체들을 유지하는 과도기적 정부 형태다. 여기에서는 이 단체들이 진정으로 존재하고, 권력이 소규모 정당이나 관료주의적 엘리트에게로 집중되지 않는다. 이론상으로 이 문제는 극복할 수 없는 문제가 아

도판 103
1968년 프랑스 5월 혁명. 토론과 의견 형성에 큰 흥미를 보이는 소르본느의 자기조직적 단체.

도판 104
우드스탁, 1969. 긴 주말 기간 동안 하부조직들이 모였다가 사라진다. "젊은이들의 공동체 감성은 애드호크적이다. 기구를 믿지 않고 조직을 경계하며, 시스템보다 자유를 중요하게 여긴다"(《타임》 매거진 코멘트). 그러나 여기서 시사하는 '자유'는 정치적인 자치가 아니라 자기표현의 자유다.

니다. 수많은 정치 이론가들이 탈중심화된 권력을 지키는 방법을 제시해왔다. 그 중 하나는 권력을 대표자들에게 위임하고 대표자들을 즉시 소환할 수 있는 평등한 연방 조직이다. 연방 조직을 넘어서는, 행정과 사법 권력의 분리처럼 익숙한 안전장치를 통해 다양한 '자유'(집회와 언론)를 헌법에서 보장하고 아울러 애드호크적 단체들의 잦은 모임이 제도화되는 것이다. 완전한 참여 민주주의는 그리스인들처럼 상당한 에너지와 인내를 감내하지 않고서는 존재할 수 없을 것이다. 심지어 그러한 노력과 안전장치가 있어도 어떤 실질적인 문제들은 해결이 안 되기도 한다. 어떻게 하면 과도기적 권력 구조에서 소수자들의 집권을 막고 중앙 집중을 피할 수 있을 것인가? 관료주의적 엘리트를 만들어내지 않고 생산 수단을 사회화할 수 있을 것인가? 자본이 사회화되지 않으면 위원회의 연방 체제가 영원히 존재할 수 없는 것은 명백하다. 경제적인 불균형은 정치적인 불균형으로 이어질 것이기 때문이다. 이 두 가지 극명한 문제들에 대해서는 쉽게 답을 찾을 수 없지만, 적어도 우리가 이루어내려는 것이 자발적으로 형성되는 애드호크적 단체들의 연합체라고는 분명히 말할 수 있다. 토마스 제퍼슨은 '워드'(ward, 영국 지방 의회의 구성단위가 되는 구—옮긴이)의 연방에 대해 "인간의 기지로 만들어낼 수 있는, 자유롭고 탄탄하며 잘 운영, 관리되는 공화국을 위한 가장 건실한 토대"라고 언급했다.

도판 105
부리에서(À Bouri). 여러 차례에 걸쳐 다른 장소에서
새롭게 만들어진 애드호크적인 구조물.

애드호키즘

2부

1장

애드호키즘의 양상과 원천

도판 106
새로운 용도로 재발견된 기름통.

애드호키즘이란 아마도

우연하며 임기응변의 성격을 지닌 행위의 실질적인 방침, 혹은 젠크스와 내가 이름 붙인 대로 애드호키즘이라는 것이 존재한다는 사실을 깨닫고 나면, 갑자기 이 혼성의 창조 행위를 어디에서나 발견하게 된다. 애드호키즘의 발견이 곧 애드호크한 일이며, 또 누구나 애드호키즘에 관해 익히 안다. 어느 편집자의 말처럼 애드호키즘이란 "사람들이 언제나 하는 일"이자, 어떤 건축가가 말한 대로 "충분히 익숙한" 무엇이지만, 제대로 검토되고 설명되지 않았던 인간 행동의 기초로서, 어느 화가의 말을 빌리자면 "있는 것으로 해나가는 법"이다.

젠크스는 애드호키즘이 어디에나 존재한다는 사실을 보여주었다. 나는 이러한 특징이 인간 행동에 공통된다는 사실을 인정할 때 드는 여러 질문을 다루어볼 생각이다. 어째서 인간은 애드호크한 해법에 이끌리는 것일까? 애드호키즘이란 단일 개념일까, 몇 가지 관련 개념의 합일까, 그도 아니면 아예 개념이랄 것도 아닌 차선을 위한 변명일 뿐일까? 애드호키즘은 어떤 결과를 가져올까? 더 중요하게는 실생활에서 애드호키즘은 어떻게 작동할까? 내가 찾은 해답 중 몇 가지는 젠크스의 생각과 비슷하고 몇 가지는 상반되며 나머지는 젠크스와 내가 공유했던 선입견을—그 말뜻의 특징처럼—애드호크하게 저버린다. 애드호키즘의 일반 원리를 알았다면, 이제 애드호키즘의 목표와 양상을 이해할 차례다.

우선 이론적 접근을 미루고 살펴보자면, 사람들이 애드호키즘에 이끌리는 이유는 여러 가지다. 생활에서 상황에 따라 융통성 있게 대응하여 얻을 수 있는 기회를 노리거나(자유로운 성생활처럼), 어떤 목적을 오롯이 충족하는 가장 근접한 수단을 만들기 위해(자를 구둣주걱 대용으로 쓰듯이), 아니면 획기적인 전체가 만들어질 때까지 익숙한 요소들을 고치고 바꾸는 창조적 이점을 누리기 위해서일 수도 있다(눈사람의 이목구비 조립처럼). 심지어 게으름의 소산일 때도 있다. 이상적인 수단과 장기적 계획의 모색이라는 고된 과정을 회피하는 것이다.

이러한 이유들은 애드호키즘이 지닌 훨씬 더 포괄적인 가능성을 시사한다. 애드호키즘이라는 개념은 대체보다는 개선을, 배제보다는 포괄을 암시한다. 이를테면 영국의 관습법은 그때그때의 요구들로 이루어진 사례로, 시간이 흐르며 본래 애드호크하게 시행된 조치가 차곡차곡 쌓여 거대 집합체를 낳았다. 그때그때 교조에 얽매이지 않고 행했던 정의가 이제는 엄청나게 복잡해졌지만, 그런 과정을 거쳐 법체계라는 보상이 따라왔다. 각각의 부분이 본래 있었던 것이든 의도적으로 더해진 것이든, 별개의 부분이 모여 더 풍성한 전체를 만든다는 사실을 거리낌 없이 인정해야 한다. 화가의 경우에도 마찬가지다. 입수할 수 있는 재료나 상황에 극적으로 개입하여 작품과 표현하려는 생각을 모두 강화할 수 있다. 다들 본 적이 있겠지만, 누군가 광고 포스터에 휘갈긴 낙서가 광고의 의미를 완전히 바꿔놓기도 한다. 그 포스터는 이제 일방의 주장이 아닌 변증법적 대화의 전달체가 되는데, 새로운 요소가 애드호크하게 더해진 경우에는 더욱 전형적이다도판 107, 108, 109, 110.

예술에서 애드호키즘의 역할은 상당하며 또 여전히 커지고 있다. 애드호키즘은 과도하고 흔하며 진부할 수도 있는 연상을 피해 현상에 직접 마주하는데, 바로 그 점이 여러 현대 미술가의 관심사와 맞아 떨어진다. 예전에는 주목받지 못했던 혹은 허용되지 않는다고 여겨졌던 더욱 간소한 형식이 다시 도입되고 있다. 미국의 현대 시인 윌리엄 카를로스 윌리엄스는 자신의 시 「패터슨」에서 "진실은 오직 사물 자체에 존재한다"는 구절로 진부한 상징주의에 대한 불신감을 표현했다. 조각가 클래스 올덴버그는 "사물을 보는 우리의 시각이 부르주아적 가치로 인해 또 실제 돌아가는 상황에서 동떨어져 흐려질 때, 사물에 본래의 힘을 되돌려주는 일"에 관해 이야기한다. 올덴버그는 박물관보다 상점이 소장하고 전시할 만한 사물에 보다 더 적합한 장소라고 본다.[1] 사물의 가치가 부여되기보다는 거래될 수 있음을 내비치는 생각이다. 궁극적으로 그와 같은 은유적 가치에 대한 불신은 사물에 깃든 보다 광범위한 종류의 은유만을 드러내는지도 모른다. 하지만 적어도 그러한 불신은

1 클래스 올덴버그(Claes Oldenburg), 『상점의 시대(Store Days)』(New York, 1967).

진부한 형식적 상징주의 이상으로 깊고 풍부한 의미를 찾는 데 도움이 될 수 있다.

　　기술에서 창조의 어머니는 필요가 아니라 불충분이다. 우리는 종종

도판 107, 108, 109, 110
우체국 채용 포스터와 뉴욕의 지하철 광고 두 점,
그리고 런던의 어느 문패. 모두 애드호크한 방식으로
그 의미가 결정적으로 바뀌었다.

원하는 바가 무엇인지 알기도 전에 무엇인가 빠졌다는 느낌을 받는다. 상상력은 입수할 수 있는 재료를 자양으로 삼는다. 외삽(extrapolation), 내삽(interpolation), 최적화(optimization)와 같은 단어는 기존 수단의 확대, 축소, 균형과 연관된 말로, 이러한 방식으로 기존의 것에서 도출한 혹은 기존의 것을 개선한 새로운 해법을 만들어낸다. 어떤 발견이 이들 원리 중 어느 하나에서 비롯되었다면, 그것은 적어도 부분적으로 애드호크한 무엇임이 틀림없다. 예를 들어보자. 스튜어트 맥크래는 선체 부착식 폭탄인 림펫 기뢰를 비롯해 제2차 세계대전 당시 영국군이 쓰던 여러 교묘한 무기를 발명한 사람이다. 임시방편으로 구한 부품으로 시작된 림펫 기뢰가 최종 설계안에 따라 다시 생산되기까지, 맥크래는 기뢰의 개발 과정을 설명한 바 있다. 1939년 맥크래는 동료 C. V. 클라크와 함께 울워스에서 산 주석 그릇과 철물점에서 사온 자석으로 집에서 기뢰 시모형을 제작했다. 두 사람은 주석 그릇에 걸쭉한 죽을 넣고 욕조에 띄워 부력을 시험했다. 기폭 장치는 용수철이 든 공이치기라

1. 맥락, 목적
2. 추가, 조립(때로는 즉석 행위)의 의미
 a. 인지
 b. 다수성(협동 작용)
 c. (때로) 결합(겉으로 드러나는 마디나 관절부)
3. 입수 가능성의 내용(성공한 쇼핑)
 a. (때로) 우연(운 좋은 발견)
 b. (때로) 유사성
 c. 조각(부분으로서의 것들)
 d. 시간 / 돈의 제약

도판 111
디자인 전 분야에 걸쳐 누군가의 작업이 위의 특징을 어느 정도까지 보여주느냐에 따라 그 사람이 의식적 애드호키스트인지를 판별할 수 있다.

는 단순한 구조로 되어 있는데, 당겨 세운 공이치기를 수용성 알갱이들이 받치고 있다가, 물에 닿으면 알갱이가 녹으며 공이치기가 내려와 작동하는 방식이다. 하지만 당시 여러 발명가와 화학자는 기폭 장치를 정확히 제시간에 작동시킬 방법을 찾지 못한 상황이었다. 맥크래는 어느 날 클라크와 함께 아니스 씨앗 사탕을 먹다가 "해답을 찾았다는 사실을 깨달았다"고 했다. 두 사람은 바로 베드퍼드 지역의 아니스 사탕을 모조리 사들였고, 사탕에 정교하게 구멍을 뚫었다. 맥크래의 설명은 다음과 같이 이어진다.

도판 112
잼 공장 노동자와 그들이 만든 즉석 장갑차, 영국, 1939.

도판 113
즉석 제작된 카트를 타고 노는 아이들, 런던, 1954.

마침내 과자 업체 배러츠를 공급처로 삼았다. 배러츠는 자사의 사탕이 어째서 그토록 흡족스런 품질을 보여주는지를 설명해주었다. 배러츠의 사탕 제조 공정은 정교해서, 씨앗을 당액이 든 통에 일정 횟수, 일정 시간 동안 담그는 식이다. 그렇게 만들어진 사탕은 그 모양이 하나하나 그보다 같을 수가 없었다…….

기뢰를 목표물에 부착하기 전까지는 물론 아니스 사탕에 물이 닿아서는 안 될 일이었다. 그러려면 고무 껍데기 같은 것이 필요했다. 기폭관 위에 씌워 밀봉했다가 때가 되면 기뢰 설치 요원이 잡아채 쉽게 벗겨낼 수 있도록 말이다.

다시금 동네 상점에서 필요한 재료를 찾아냈다. 우리는 약국을 돌며 특정 상품을 모조리 사들였고, 덕분에 어울리지 않게 '밤일 선수'로 이름을 날렸다.

수천 개의 림펫 기뢰가 정확히 이런 방법으로, 즉 울워스의 그릇과 아니스 사탕, 고무 콘돔으로 만들어졌다. 3년 뒤 '개선판'이 나오기 전까지 말이다.

솔직히 말해 개선판이라고 초기 기뢰보다 성능이 더 나았던 것은 아니다. 이상한 일이지만 기뢰 설치 요원 사이에서도 그리 인기가 없었다. 어쩌면 너무 다듬어진 것이었기 때문인지도 모른다.[2]

맥크레가 발명품만큼이나 애드호키즘을 자랑스레 강조한다는 점이 흥미를 끈다. 이후 그는 하천용 기뢰 또는 W 폭탄이라 불리는 무기도 발명하였다. 이 폭탄을 강에 투하하면 낙하산에서 분리되어 수면을 떠다니다 목표물을 만나면 폭발하고, 아니면 강 아래로 가라앉는다. 이 역시 복잡한 애드호키즘의 산물로, 맥크레는 기폭 장치에 쓸 수용성 알갱이로 소화제 알카셀저정을 사용하였다. 맥크래는 이렇게 말했다. "[알카셀저정이] W 폭탄의 표준 부품

2 스튜어트 맥크래(Stuart Macrae), 『윈스턴 처칠의 장난감가게(Winston Churchill's Toyshop)』(London, 1971).

이라도 되는 양 꼭 맞아서, 그보다 나은 재료를 찾을 수가 없었다."

맥락

당연한 말이지만 만사는 상대적이고, 애드호키즘의 효력도 그것이 발견되는 더 큰 맥락에 의지한다. 모든 행위 뒤에는 복잡다단한 사전 계획이 자리하는데, 시간이 흐르며 상대적으로 굳어졌거나 유용해진 것(잠정적 가설, 전반적 원리, 지배적 계획)에서부터, 당면 사건에 따라 변하고 영향받는 것(조건화 반응, 단편적 결정, 정정, 즉석 행위)에까지 이른다. 사람은 배움을 통해 유용한 것으로 판명된 패턴에 더욱 의존한다. 질서라는 느낌이 규범이 되고 즉석 행위가 예외로 여겨질 때까지 말이다. 그 예외를 인식하느냐의 여부는 상대

도판 114, 115, 116
C. F. 리바르의 ‹개선하는 코끼리›, 파리,
1798. / 조지 배리스의 ‹밥 호프 골프 카트›,
로스앤젤레스, 1970. / 제럴드 스카프의 ‹밥
호프 골프 카트›, 런던, 1971. 모두 모방형
애드호키즘의 사례들이다.

적인 문제다.

먼저, 그 자체로 두고 보면 애드호크해 보이지 않던 행위가 다른 때에는 더욱 철저한 통합 및 사전 계획을 수반하더라는 점에서 갑자기 두드러져 보이기도 한다. NASA의 우주궤도 정거장 계획은 한 부분씩 차례로 덧붙여 건설한다는 점에서 애드호키즘의 성격을 지닌다고 설명할 수 있지만, 이는 NASA에 더 통합된 성격의 다른 프로그램들이 있다는 맥락에서만 그러하다. 이로써 하나의 일반 결론에 도달하는바, 애드호키즘의 가장 큰 특징은 그것이 엄격한 시스템 안에서 일어나는 비공식적 과정이라는 점이다(예술적 목적 자체로 애드호키즘을 택한 경우를 제외한다면). 정의상 애드호크한 절차는 형식화된 절차가 더 이상 힘을 발휘하지 못할 때 채택된다. 애드호키즘과 보다 엄격한 무엇과의 차이, 즉 '더 나은 것'과 '더 순정한 것'을 가르는 차이는 명백하지 않을지 몰라도 대개 거기에 있다.

그 다음으로, 애드호키즘이라는 용어의 사용 자체가 오로지 상대적 가치를 지닌다. 애드호키즘 역시 다른 개념 설명과 마찬가지로 더 적합한 설명에 자리를 내어주기도 한다. 창의적 탐구의 맥락에서 애드호키즘을 발견하는 것은 그리 놀랄 만한 일이 못 된다. 애드호키즘이라는 용어의 사용이 '옳은가' '그른가'보다는, 다른 설명에 비해 더 나은가 아닌가가 요점에 더 가

도판 117, 118
1969년 버클리 캠퍼스 시위대 중에는 흰 가운을 입고 적십자 표시 안전모를 쓴 자발적 응급구조대와, 커다란 눈 그림으로 '법률 감시단'을 나타낸 배지를 착용한 질서유지단이 있었다.

깝다. 익숙한 현상에 새로운 용어를 적용하여 얻는 미덕은 그것이 새로운 인식과 방법론을 낳는 때에만 비롯된다.

애드호키즘과 다른 관련 행위의 구분이 쉽지 않을 수 있지만 다음과 같은 지점에서 시작해 볼 수 있다. 얻으려는 결과와 실행 절차 사이에 빈번히 놓인 간극을 인식하고, 생각을 구현하는 실제 과정을 파악하며, 향후의 생산적 행동 방안을 마련할 방법을 이해하는 것이다. 종종 두 가지 상당히 다른 유형의 애드호키즘이 나타나는데, 실질적인 구분을 위해 실행 절차와 목적이라는 두 가지를 함께 고려해볼 수 있다. 만일 실행 절차가 가용할 수 있는 혹은 즉시 입수 가능한 자원이나 재료, 인력으로 이루어져 있다면, 이를 실행적(practical) 애드호키즘의 사례라 정의할 수 있다. 만일 목표하는 바가 애매하고 100% 확실치 않으며 두 가지 이상에 불완전하거나 미지의 목적을 지향한다면, 이는 의도적(intentional) 애드호키즘에 해당한다. 양쪽의 특징이 모두 나타나는 경우라면 전적으로 애드호크한 행위라 할 수 있다.

다른 구분 방식은 맥락에 따르는데, 의식적 / 무의식적 애드호키즘, 단순한 / 복잡한 애드호키즘, 모방적, 은유적 / 현상적 애드호키즘 등으로 구분할 수 있다. 또한 비평적 해석을 거치며 어떤 행위가 애드호키즘이 아닌 것에서 애드호키즘의 사례가 되거나 그 반대의 경우도 발생한다.

실행적 애드호키즘

애드호키즘은 즉시 입수할 수 있는 다양한 자원을 그러모아 특정한 필요를 충족하려는 노력으로 부분적 해법들을 병치하여 특정 문제를 해결한다.[3] 가령 일반적인 재료나 전문 인력이 없는 상황에서 어떤 문제를 해결해야 하는 때가 있다. 보급을 기다리는 대신, '쓸모없는' 재료나 남는 폐기물을 가져와

3 실행적 애드호키즘은 보통 '실용적'으로 통상적인 의미(유용한, 효율적)에서 그렇다. 하지만
 실용적이라고 해서 철학적 실용주의가 지닌 분석적, 반형이상학적 입장까지 수반하는 것은 아니다.

즉석에서 조합하면 더 경제적으로 필요한 바를 충족할 수 있다. 전문가의 자리는 긴급 팀이나 임시위원회, 자원봉사대가 대신한다. 때로 이들은 괴상한

도판 119, 120, 121
실행적 애드호키즘에서 목적은
대개 정해져 있고 그에 도달하고자
임시변통의 수단을 활용한다.
카사블랑카의 빈민가, 1954.

방책을 동원하는데, 나중에 보니 특수 숙련 인력에게 한수 톡톡히 가르쳐주기로 유명하다도판 117, 118.

　　수단과 방법을 가리지 않고 일을 처리하다 보면 '보통' 수준보다 많은 자원이 요구되기도 한다. 재료를 합치고 고르고 분해하는 한편, 인력을 선발해 새로운 역할 분담을 시험해야 할지도 모른다. 초반 실수를 용인해야 할 수도 있는데, 이는 사람들의 열의, 신선한 방법론의 도출 가능성이라는 면에서 정당화된다.

　　라푼젤의 머리카락은 임시(ad hoc) 사다리로 쓰였다. 하지만 실행적 애드호키즘이라고 해서 꼭 그처럼 특별한 위기나 결핍 상황에 대한 대응이어야 할 필요는 없다. 공공 문제의 경우 임시로 소집된 여러 사람이 각자 부분적으로 기여하는 것이 특별한 장점이 되는데, 배심원 제도가 그러한 사례다. 하지만 주주 총회에서 벌어지는 소액 주주들의 질의 연쇄에서 보듯이, 통제 불가능성으로 인해 특히 달갑지 않은 경우도 생긴다. 회화의 경우 성인(聖人)의 후광을 실제 금박으로 장식하는 방법이 있을 것이다. 여기에서 한 발더 나아가 손자국이나 발자국, 옷감 또는 캔버스에 욱여넣은 잔디깎이[4]처럼 더욱 애드호크한 재료를 활용, 회화의 형식적 금기를 지연할 수단이나 근거를 제공하여 작품의 형식을 해방할 수 있다.

　　실행적 애드호키즘이 애드호키즘으로 인정받기 위해 꼭 장기적 차원의 경제적 자원 활용이라는 문제를 소홀히 할 필요는 없다. 오히려 회수형(retrieval) 애드호키즘이라 부를 만한 유형의 행위는 재료를 '재활용'하거나 버려진 것에 새 용도를 불어넣는 데 몰두한다도판 123, 124, 125. (회수형 애드호키즘은 의도와도 관련이 있다. 이에 관해서는 아래를 볼 것.)

4　　짐 다인(Jime Dine)은 캔버스에 잔디깎이를 집어넣었다.

의도적 애드호키즘

애드호크한 절차나 수단보다는 목표나 목적에 둔 관심이 의도적 애드호키즘을 나타내는 지표가 된다. 젠크스는 애드호키즘을 본연상 목적론적인 행위

도판 122
때로는 임시변통의 수단을 이용하는
제스처가 실행적 애드호키즘에서 가장
중요한 특징이 된다.

도판 123, 124, 125
장난감 카탈로그에 나온 타이어 재활용 장난감 광고,
주변의 무엇이든 기차로 만드는 장난감, 마지막으로
(샌디에이고의 더글러스 디즈가 만든) 맥주캔 의자.
모두 회수형 애드호키즘의 사례에 해당한다.

로 보아야 한다고 이야기한다. 애드호키스트가 삼은 목표가 그 자체로 '열려 있고' 때로 일부러 의외성을 노린다는 점으로 볼 때, 젠크스의 주장은 애드호키즘의 개념 설명에 필수적이다. 콜럼버스는 의도적 애드호키스트일 텐데, 꼭 인도가 아니어도 어딘가를 발견하리라는 사실을 알고 있었기 때문이다. 미학적 의도 역시 '애드호키스트임'과 관련이 있다. 단계적 결과가 예상되는 상황에서 초반 결과가 유망하게 나온다면, 바로 그것을 이유로 애드호키즘을 지속적인 방법론으로 더욱 장려하는 결과가 초래된다. 디자이너나 제품 개발자가 열린 방식, 일반적 방식, 유연한 방식, 느슨한 방식, 포괄적 방식을 계속해서 활용하다 보면 '무엇이든 허용되는' 상황에 귀결할 수 있다. 여러 기업의 연구개발팀은 우연하고 애드호크하며 일정한 방향 없이 연구를 진행하는 법을 배웠고, 결과적으로 투자자에게 어느 정도 예상치 못했던 이익을 안겨주었다. 그러므로 의도적 애드호키즘의 특징으로 자유를 들 수 있겠다. 한정된 결과를 낳는 통상적 노력에서 벗어나 있기 때문이다도판 126, 127.

　　의도적 애드호키즘이 거둔 초기 결과 덕분에 애드호키즘이 하나의 방법론으로 심도 있게 활용되기도 하지만, 앞에서 젠크스가 설명한 것처럼 이익 감소와 자가소멸의 원리 역시 영향을 미친다. 하나의 절차가 성공을 거두어 제도화되고 관료화되다 보면, 정통성, 완벽성, 편협성을 띠게 되어 더 이상 애드호크하다고 말하기 어려워진다. 물론 목적을 좀 더 좁히고 특정하는 편

도판 126, 127
의도적 애드호키즘은 어떤 결과물이나 경험에 있어 목표에 대한 애드호크한 태도가 가장 큰 특징일 때 발견된다.
이미 굳어지고 관례화된 형식이 '맞춤화' '개인화' 혹은 유연화될 수 있다.

이 이익이고 또 그래야만 하는 경우도 있다. 출판사나 자전거 공장이라면 애드호크한 의도와는 반대되는 특정한 목표(책 출판, 자전거 생산)를 겨냥하는 편이 훨씬 합리적이다.

　　회수형 애드호키즘은 의도적 애드호키즘의 틀거리에 잘 맞는다. 이 경우 회수형 애드호키즘은 경제성이라는 외양을 하나의 목적으로, 때로는 무엇이든 막론하고 그 자체를 본질적 목적으로 추구한다. 외부적 필요가 원인이 되어 회수형 애드호키즘을 이러한 맥락으로 몰고 가는 경우도 있으니, 가령 음식물 쓰레기 처리의 필요성이 퇴비라는 시장 가치를 지닌 상품 생산으로 이어진다. 의도와 연관 지어 본다면 회수형 애드호키스트는 이렇게 말할 것이다. "이것(낡은 자동차 타이어, 알루미늄 포일, 조개껍데기)은 분명 어딘가에 쓸모가 있어."

도판 128
조세프 푈레르가 설계한 브뤼셀의 벨기에 대법원(1866-83)은 진정한 절충적 양식의 건축물로, 동양적 요소와 고전주의의 요소를 의도적으로 결합하여 형식적 모순이 아닌 조화를 거두려 했다.

반대말

실행적 애드호키즘의 반대말은 순수주의다. 열성 애드호키스트는 상황이 완벽하다 해도 자신이 구한 것이 최적물이 되리라 생각한다. 그렇다고 애드호키스트가 고도의 정제(refinement)를 거부한다는 뜻은 아니다. 하지만 고도의 정제 행위에는 보통 상당한 인내심, '타협'에 대한 반감이 담겨 있다. 정의상 애드호키스트는 성급하고 아마도 타협적일 수 있다. 하지만 '낙관론자'이기도 한 까닭에, 수고의 대가로 최적의 결과를 얻으리라 기대한다. 애드호키즘에서 의식적으로 정제를 목표로 삼을 때도 있지만, 특정 계획에서 정제가 두드러지게 중요한 모습으로 나타난다면, 이는 애드호키즘과는 정반대에서 비롯되었을 공산이 높다. 만일 완벽한 문손잡이의 원형을 만들고 싶다면, 지금까지 나온 그 어떤 손잡이의 영향에서도 벗어나야 한다. 달리 말하면 정제란 순수주의에서 솟아난다.

의도적 애드호키즘의 반대말은 운명론 또는 결정론이다. 점성술이나 프랜시스 베이컨의 '자연법'처럼 말이다. 애드호키스트는 대체로 다음과 같이 가정한다. 서로 경합하는 동등한 현실들이 존재하며 정해진 결과는 없다. 혹여 불가피성을 인정하더라도 이는 특정 가능성 하나가 아닌 일정 범위의 여러 가능성에 해당할 따름이다. 비밀 폭로, 우체통에 이미 넣은 편지처럼 사태 변화를 일으키는 행위는 비가역적이이어서, 그런 행동을 한 사람이 결정론자든 아니든 간에 행위의 결과는 되돌릴 수 없다. 인과성이 항상 작동하는 것은 틀림없지만, 애드호키즘이 진지하게 받아들이는 '결정론'이란, 행위자를 일련의 다중적 가능성으로 이끄는 진행 과정뿐이다. 무기력은 애드호키즘의 특징이지만, 운명은 그렇지 않다.

애드호키즘과 절충주의[5]는 동의어가 아니다. 절충주의와의 차이는 의

5 철학적 개념으로서의 절충주의는 1830년대 프랑스에서 비롯된 것으로, 다른 체계에서 선별한 요소로 이루어진 사유 체계를 가리킨다. 건축의 경우, 합리적으로 선별한 최선의 역사적 양식을 조합하여 현대의 용도에 적합한 새로운 건축물을 만들 수 있다는 믿음 아래 절충주의적 양식이 국제적으로 나타났다.

도에 있다. 애드호키즘의 사고방식은 최적의 결과를 모색할 때 완벽에 개의치 않으며, 그래서 애드호키스트는 최적의 전체를 얻기 위해 입수할 수 있는 요소들을 취사선택한다. 반면 절충주의적 사고방식에서는 완벽한 전체를 위해 최선의 요소만을 택할 것이다. 사물의 디자인 과정에서도 실제 차이가 난다. 애드호키스트라면 대체로 입수 가능한 부품을 재이용하려 들겠지만, 절충주의자는 가장 잘 만든 복제 부품을 결합할 것이다도판 128.

애드호키스트는 꼭 통합된 전체(게슈탈트)를 만드는 데 개의치 않지만, 절충주의자는 이 점에 신경 쓴다. 그렇다고는 해도, 가장 파편화된 집합체조차 시간이 지나면 게슈탈트처럼 보이기도 하는데, 부분을 통합된 전체의 일부로 인지하는 것은 사실상 막을 수 없는 인간의 심리 현상이기 때문이다. 엄밀히 말해 절충주의는 애드호키즘의 제한된 형식이다.

잠정적 정리

속도와 목적이라는 일차적 특성과 마찬가지로 애드호키즘의 이차적 특성도 몇 가지로 구별 가능하다. 때로 이런 이차적 특징이 스튜에 들어 있는 깜짝 재료처럼 애드호키즘에 특유의 풍미를 선사한다.

애드호키즘은 형태와 기능을 하나의 상황을 이루는 별개의 양상으로 보되(타자로 친 본문 중 단어 몇 개에 취소선을 긋고 다른 단어를 손으로 고쳐 써넣은 편지처럼), 그 둘을 동시에 인식하라고 권장한다. "…… 한 모습에 …… 한 냄새가 나고…… 한 느낌에…… 가 연상되는 걸 보니, 이것의 기능은 이러하겠군." 하지만 그것의 기능은 저러하다. (조차장에서 차량 연결을 마친 기차는 그냥 하나의 전체로 보이기도 하고, 여러 기능의 화차 하나하나로 이루어진 것으로 보이기도 한다.) 심지어 애드호키즘이 의도적으로 애드호크한 목적을 겨냥한 경우에도, 앞서와 같은 과정이 운영 위계가 없다거나 특정 프로젝트가 있어서 나타날 수도 있다.

애드호키즘 식의 구성—또는 절차—에서 결합이 강조될 수 있는데,

즉석에서 그러모은 부품들 사이에 연결부가 눈에 띄게 드러난다. 하지만 보다 특징적으로, 제3의 것으로서 '관절(joint)'이라는 연결물은 오직 이것저것 뒤섞기를 꺼리는 순수주의자들이 열중하는 문제다. 애드호키스트라면 서로 다른 재료를 결합하면서도 가리는 커버스트립이나 신선한 접근을 지시하는 업무 메모 없이 일하는 편을 더 좋아할지도, 아니면 아예 그런 것 없이 일해야만 하는지도 모른다.

발견이라는 측면에서 애드호키즘은 새로운 무엇을 제시하는 경우가

패키지 A package	결합물 Articulated Parts	접합물 Grafted Parts
액자에 넣어 벽에 건 이젤 그림	벽에 얕게 새긴 양각 조각	회반죽 벽 위에 그린 프레스코화
토가나 카프탄(kaftan)	몸에 달라붙는 의상의 솔기에 대한 관심	패치워크 퀼트, 서로 다른 색이나 소재를 섞어 꿰맨 옷
뉴욕의 CBS 빌딩 (도시의 나머지 구역과 무관하게 홀로 선 모습이다)	뉴욕의 시그램 빌딩 (야트막한 부속건물로 나머지 도시 구역과 구분되면서도 연결된다)	거리에 나란히 뒤섞인 보통의 가게와 주택
셀로판 곽에 담긴 토마토 네 개	재료별로 쌓아둔 샐러드거리	샐러드

일괄묶음은 상대적으로 순수주의적이어서 묶음의 형태는 본질적으로 그 내용물이나 배열과 무관하게 독자적이다. 그렇기에 일괄묶음이란 다른 비슷한 포장 상자에 '담길' 수밖에 없는지도 모른다. 결합물은 A와 B 사이에 분명한 연결부를 넣어 이어져 있음을 드러낸다. 관절, 즉 사이에 공간을 두고 분리하는 제3의 요소를 지닌바, 이는 유사순수주의 또는 애매한 애드호키즘이라 할 수 있다. 접합물은 애드호키즘의 성격을 지닌다. 접합물에서는 Ab나 A&B가 아니라 AB로서 각 부분이 뒤섞여 있다.

도판 129
실행적 애드호키즘을 가장 특징적으로 보여주는 사물은 포장된 것도 절합된 것도 아닌 접합된 부분들로 이루어져 있다.

드물다. 애드호키즘은 문제를 해결하거나, 아니면 아예 맥락을 바꾸어 더 이상 문제 상황이 문제로 여겨지지 않게 하는 것이 목적이기 때문에 새로움 그 자체에 관심을 둘 필요는 없다. 새롭거나 독창적인 산물에 있어 그 형태는 참신하지 않을지라도, 이를 만들어낸 즉흥의 방법론이 참신하다는 것이 애드호키즘의 특징이다.

애드호키즘은 그 온전한 의미에서 대립물을 포함할 수 있다. 이물성 (impurity)이란 언제나 순수성보다 더 큰 전체이기 때문이다. 애드호키스트라 해도 순수주의를 디자인 계획의 일부로 삼는다거나, 미리 결과를 한정 짓는다거나, 아니면 통합된 전체를 이루려 할 때가 있다. 이러한 행위가 더욱 광범위한 또는 정해지지 않은 의도의 일환이기만 하다면 말이다. 이 정도까지 애드호키즘의 의미를 넓혀놓으면 당연히 두루뭉술한 이론처럼 보일 수 있다. 하지만 이는 애드호키즘이 기본적으로 질서의 본연에 관련되어 있고, 위계적 질서에서 순수주의적 단순물의 자리는 항상 아래에 지정되기 때문이다. 애드호키즘이나 순수주의 모두 비교의 지반이 되는 대조적 특질이 뒤에서 받쳐주지 않으면 허술해 보인다. 애드호키즘은 모든 대립물과 반대항을 수용할 능력이 있지만, 그 역은 성립하지 않는다. 어떤 건축가가 집안 곳곳에 특별한 세부를 갖춘 순수 맞춤 주택을 설계했는데, 가령 그중 우유 상자를 뒤집어 붙인 욕실 천장과 골동품 의자 한 점 같은 것이 있다고 하자. 그렇다면 이 건축가는 애드호키스트라 자칭해도 좋다. 애드호키즘이란 맥락과 관련되며 상대주의적이기 때문이다도판 130.

애드호키즘의 오명

젠크스가 언급했던 애드호키즘에 대한 '반감'은 생활과 사고방식에 뿌리 깊이 박혀 있다. 통상적으로 애드호크라는 말은 종종 '편법'을 뜻한다. 가령 '즉석 법(ad hoc law)'이라는 표현이 있다. 경찰관이 뇌물을 받고 범죄자를 풀어준다거나 비공식적으로 마약중독자들을 추방할 때처럼, 그 자리에서 만들어

낸 (법 아닌) 법을 뜻하는 말이다.

> …… 학생대표자회의는 (옥스퍼드 대학) 평의원 총회가 공인한 3학
> 년생 대표체로, 몇 개의 대학 위원회에서 학생을 대표할 권리를 보유
> 한 조직이라는 점을 밝히고자 합니다. 장발의 급진파 학생들로 이루
> 어진 미심쩍은(ad hoc) 조직이 아니라는 점을 분명히 말씀드릴 수 있
> 습니다.[6]

때로 애드호크는 "원리 기반이나 논리적 일관성 없이 불완전한"이라는 뜻으
로도 쓰인다.

> …… [도서목록 기입법에 있어 십진법이라는 예상 밖의 변동으로 야
> 기된] 이러한 문제는 길게 이어지는 주석 또는 도서관 제각각의 일관
> 성 없는(ad hoc) 결정으로 귀결된다…… 원칙의 발전에 있어 이와 같
> 은 사안별 접근은 기저 원리를 약화시키는 경향이 있다……[7]

(애드호크라는 단어를 썼다는 점 외에도, 글쓴이가 도서관의 규칙을 하나의
원리로 생각하는 반면에, 애드호크한 규칙들에 관해서는 그리 생각하지 않
는다는 점이 흥미를 끈다.)

"애드호키즘은 상상력을 부정한다." 낭만주의자라면 그렇게 말할지
도 모른다. 고전제일주의자는 "그래도 무언가를 만들려면 계획과 함께 질서
가 필요하다. 이상적인 전체에 대한 상이 없으면, 거둘 수 있는 성과마저 시
작도 전에 위태로워진다"고 비판할 것이다. 이러한 비판은 하나의 신조가 된
순수주의에서도 비슷해서, 사회주의자는 이렇게 반대할 것이다. "애드호키

6 런던 «더 타임스(The Times)»의 독자 편지, 1970년 11월 19일자.
7 C. 섬너 스폴딩(C. Sumner Spalding) 엮음, 『미국 의회도서관 도서목록 규칙(U. S. Library of
 Congress Cataloguing Rules)』(London, 1967).

즘이란 자유방임의 또 다른 이름에 불과하다." 그러한 비판의 대부분에 대해 다음과 같은 주장으로 반박할 수 있다. 즉 그 어떤 체계나 조직에서와 마찬가지로, 관점과 상황에 따라 동일한 행위가 긍정적으로도, 부정적으로도 평가된다는 것이다.

'나쁜' 애드호키즘	'좋은' 애드호키즘
자유방임 자본주의	특정 목적을 위해 결성된 소규모 정치 집단
표절	T. S. 엘리어트 : 형편없는 시인은 빌리고, 훌륭한 시인은 훔친다…… 절충주의
패스티시도판 131?	패러디도판 131
혼돈	개별적 질서
싸구려 대용품	할인품 사냥
신성모독	종교개혁
방종	자유
기타 등등	

애드호크한 방법론에 대한 이런 비판이 그다지 영양가 없다고 해도, 그 때문에 애드호키즘의 진정한 결점을 지나치는 우를 범해서는 안 된다. 사회학자이자 시스템 분석가인 로버트 보거슬라우는, 확실한 테크닉으로서의 애드호크한 행위에 관해 명확한 논의를 선보인 몇 안 되는 이들 중 한 사람이다.[8] 그는 애드호크한 '체계'와 다른 디자인 '체계,' 즉 모형과 '원리' '작업 단위'에 바

8 로버트 보거슬라우(Robert Boguslaw), 『새로운 이상주의자(The New Utopians)』(New Jersey: Englewood Cliffs, 1965).

탕을 둔 체계를 대조하여, 애드호크한 접근이 때로 실질적인 임시 방법론이 나 태도를 제공한다는 점에서 유용하다는 사실을 발견하였다. 하지만 그런 접근에 잠재한 예측 불가능성, 압박 상황에서의 취약성, 일시적 해법과 영구 적 해법의 혼동, 당대적 개념과 기술에 대한 의존과 같은 특징 때문에 애드호 크한 접근이 사회적 진화에는 대체로 부적합한 테크닉으로 보았다.

　　나는 애드호크한 방법론을 완전한 체계로 바라보는 보거슬라우의 관

도판 130
애드호키즘의 다용도성이 정통으로
받아들여진 사례. 18세기 영국의
신고전주의적 가구 양식인 셰러턴식
(Sheraton) 테이블 / 서가용 사다리,
1795년경.

도판 131
1969년 뉴욕건축가연맹이 개최한 장난식 공모전
«내 인생 최악의 작업»에 응모한 더 스컷의 작품.
미국건축가협회 소속 회원이기도 한 스컷은
이 애드호키즘적인 패스티시가 본인 '최악'의
작품이라고 여겼다. "구태의연한 토지용도법과
일반 건축업자의 평범한 취향이 표현된 설계"라는
이유에서였다.

점이 여러 부분을 애드호크하게 재통합하여 이룬 성공적 혁신을 포함하여, '비'체계적이거나 부분적이거나 단편적인 혹은 혼성적인 방식으로서의 애드호키즘이 지닌 중요성을 제대로 보지 못하게 한다고 생각한다. "원리가 없다"는 것과는 전혀 다르게, 애드호키즘은 (속도나 경제성 더하기 목적이나 유용성이라는) 분명한 원리를 지닌다. 혹자는 이를 유익한 방법론이라 부를 수도 있다. 왜냐하면 애드호키즘은 실제 이용 가능하며 검증된 자원 안에서 해법을 찾기 때문이다. 하지만 애드호크한 방법론을 맹목적으로 활용한다거나 변화 가능성이 별로 없는 체계 안에서 현명치 못한 모험을 건 경우라면, 보거슬라우가 던진 비판 대부분이 유효하다. 예를 들어 혁신적인 교사의 애드호크한 실험은 뿌리 깊은 교육 체제 안에서 실패할 수도 있다. 늘 그렇듯이, 무엇이 이익인지 불이익인지를 판단함에 있어 핵심은 해당 사안을 얼마나 이해하는지 또 그 맥락은 무엇인지에 있다.

인간의 적응력과 최적화

애드호키즘이 타협으로 거둔 '근접한' 결과, 즉 성취하기 훨씬 어려운 '바로 그' 결과와 대비되는 근접물의 사례를 논하기 전에, 먼저 인간이란 이상적이지 않은 것에도 만족할 줄 아는 적응력 있는 존재라는 점부터 이야기해야 한다. 여러 인내력 테스트와 지각 능력 실험을 보면, (인간과 관련된) 만물을 재는 척도가 인간이라 해도, 이때 인간은 딱딱한 막대자가 아니라 유연한 줄자라는 사실을 보여주는 듯하다. 인간은 적응력을 활용하면 상당히 다른 조명 환경 아래서도 비슷한 일을 비슷한 효율로 해낸다. 인간에게는 물이 필수지만 물 없이도 며칠은 버틴다. 한편 사람들은 고도의 특수 환경에 대한 디자이너나 계획가의 지침을 무시하고, 일반적인 주변 환경을 내 방식대로 활용하겠다고 고집한다. 인류학이나 다른 분야의 경우에도, 정확히 바로 그것이라 여겼던 욕망과 '요구'가 실은 얼마나 우연하고 조건적이며 상대적인지 보여주는 증거가 허다하다. 버크민스터 풀러는 "인간을 바꾸는 대신에 주변 환경

을 개량하자"고 했지만, 별로 알맹이 없는 말이다. 디자인은 그저 사물에 형태를 부여할 뿐이지만, 그렇게 함으로써 인간을 바꿀 수 있다. 인간에게는 적응력이 있기에 최선(또는 최악)의 디자인은 인간의 행동을 변화시키며, 이는 문명화 과정의 일부이기도 하다도판 132.

이 모든 논의는 많은 동시대 디자인에서 이슈가 되고 있다. 동시대 디자인에서 사물의 형태는 그 물건으로 충족 가능한 일정 범위의 용도라는 절충적 또는 최적화된 관념을 참작하는 대신에, 정확한 용도나 필요라는 객관적인 관념에 맞춰 구현된다. 그런 이유로 레이너 배넘은 모던 의자 다수에 적용되는 '안락함'이라는 순수주의적 범주를 비판하였다.

…… 심지어 가볍고 디자인이 잘 된 의자도 불편하다. 오로지 앉기라는 행동에 맞춰져 있기 때문이다. 그런데 앉기란 의자에서 벌어지는 극히 일부의 행위에 불과하다. 대개 의자에 실제 사람이 앉는 경우는 상당히 드물어서, 그 점에 있어 의자는 경제적으로 정당화될 수 없다. 의자를 숭배의 대상으로 보는 사람들도 있지만, 문을 열어두거나 (프랑스식 유머로는) 닫아둔 채 고정하는 데도 쓰인다. 고양이나 개, 유아

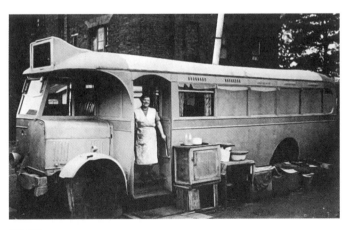

도판 132
버스 주택 문가에 선 소비 부인. 런던 마게이트에 있던 그녀의 집은 공습으로 부서졌다.

가 위에서 잠을 자거나, 어른들은 구두를 광내거나 구두끈을 묶을 때 발받침으로 쓴다. 또 의자는 (아기용 외출 가마) '캐리콧'과 아기 욕조의 받침대로도 쓰이고, 콩 껍질 까기나 털실 감기처럼 여러 집안일의 작업대 역할을 하며, 옷걸이로도 사용된다. 만일 스프링이 든 폭신한 의자라면 트램폴린 삼아 방방 뛰고, 딱딱한 의자라면 봉고 드럼처럼 연주할 수 있다. 의자는 여전히 과일따기나 울타리 손질, 전구 갈기, 지붕 청소의 발판 사다리 역할을 한다. …… 의자가 구조적으로 앉기라는 행위에 맞춰 디자인될수록, 나머지 용도로 쓰이는 95%의 시간에는 부적합해진다. …… 합리적으로 연구하면, 의자란 인간의 둔부를 포함해 얼마든지 많은 것을 놓을 수 있는 수평면 연합체의 일부라는 점이 드러날 것이다.[9]

의자에 참인 것은 방이나 건물, 동네, 도시는 물론 인간이 디자인한 모든 사물과 제도에도 마찬가지다. 사물과 제도가 최대한의 편의 제공이라는 한 가지 목적에 매달리는 일은 거의 드물며, 혹여 그렇다 하더라도 가능한 디자인 범위 안에서 여러 가지 대안을 마련하는 편이 현명할 수 있다. 그러한 애드호키즘적 용법 혹은 잠재성이야말로 만족감을 불러오는 가장 중요한 고려사항인지도 모른다도판 134. 광범위한 서비스를 제공하는 문화적 형식을 요구하는 목소리의 근거 역시 단일 목적의 의자에 대한 배넘의 비판과 동일한 논점을 지닌다. 침대에 일감을 갖고 들어갈 수는 없다(만화에서는 예외지만). 하지만 자동차에서 사랑을 나눌 수는 있다. 런던의 «선데이 타임스»에서는 자동차를 유혹의 용도로 쓸 수 있는가를 두고 시험에 나서기까지 했다.

"우리는 미나리아재비처럼 노란 로터스 유로파에 앉아, 아니, 누워 있다. 솔직히 말해 에로틱한 자세지만, 웬만한 싱글 침대만큼 커다란 트

9 레이너 배넘(Reyner Banham), 「예술로서의 의자(The Chair as Art)」, «뉴 소사이어티(New Society)», 1967년 4월 20일.

랜스미션 터널이 우리 사이를 완전히 갈라놓았다…… [캐딜락의] 1열 좌석은 난쟁이 두 명이 가로로 누워도 좋을 만큼 넓지만, 여성을 편히 유혹할 만큼 넉넉하진 못하다……"

드디어 폭스바겐 배리언트 1600의 차례다…… 브로셔가 지적하듯 "아이가 셋은 있어야 배리언트를 살 수 있다는 생각이 틀렸음을 더 많은 독신 남성들이 깨닫고 있다." …… 여기 적어도 유혹꾼이 찾아 헤매던 생활 공간이 있다.

배리언트의 1열 좌석은 49가지 각도로 기울어지는데, 좋은 시작이라 하겠다. 문에는 안전 잠금장치까지 있어 "상당한 충격에도 홱 열리는 일이 없다."[10]

도판 133
좌석으로 더는 적합하지 못한 의자는 다른 용도의 물건이 된다.

도판 134
베네치아 운하의 타이어.

10 질리 쿠퍼(Jilly Cooper), 「자동차에서 카마수트라를(Carma Sutra)」, «선데이 타임스 매거진(Sunday Times Magazine)», 런던, 1969년 10월 12일자.

위의 기사는 익살스러운 논조가 영민한 판단을 가린 경우다. 배리언트라는 적절한 이름의 자동차가 주행 면에서도 최고인가는 그리 중요치 않은지도 모르니, 필요로 인해 때로 다른 애드호크한 편의가 요구된다. 인간의 욕망은 탄력적인 까닭에, 단일 목적의 '최선'에서 동떨어져 있다 해도 전반적으로 최적이라 판단되면 충분히 받아들일 수 있다.

근접성

완벽 대신 최적의 디자인을 옹호한다고 해서 다음과 같은 사실이 가려져서는 곤란하다. 요구 조건이 다양하거나 복잡한 경우 가장 근접한 해법이 최선일 때가 많다. 예를 들어 건축 수업에서 30명의 학생들에게 똑같은 문제(건축 개요)를 냈는데, 크리틱과의 상세한 면담 후 6명의 학생이 다른 모두가 인정하기를 똑같이 효율적인 해법을 내놓았다고 하자. 서로 닮은 데가 없다는 점에서 각기 '독창적'이며, 어쩌면 경제적으로나 문화적, 사회적으로 인상적인 놀라운 해법들이다. 모든 문제마다 단 하나의 완벽한 해법만 존재한다는 플라톤식 관점에서 본다면, 이 여섯 가지 중 무엇도 '완벽'할 수 없다. 하지만 이는 공허한 생각이다. 형식 면에서 여섯 개의 해법 사이에 존재하는 커다란 차이를 충분히 설명해줄 만한 결점이 없기 때문이다. 무엇도 완벽하지 않을지는 몰라도, 디자이너 각자의 수단과 의도를 고려할 때 모두가 최적일 수 있다. 각 해법의 형식이 완벽으로부터 얼마나 떨어져 있는지는 각기 다르다. 유추는 물론 비교를 해보아도, 근접성이야말로 항상 가장 효율적인 최적물을 제공한다는 가정 쪽에 기울게 된다.

가구 디자이너 데이비드 파이는 자신의 책 『디자인의 본질』에서 기능

11 데이비드 파이(David Pye), 『디자인의 본질(The Nature of Design)』(London and New York, 1964). "유사한 결과(Analogous Results)"라는 이름의 마지막 장은 실제 창작 과정에 관한 인상적인 애드호키즘적 설명이다.

을 "어떤 고안물이 현재 수행할 수 있다고 합리적으로 기대되는 바를 잠정적으로 정해둔 것"이라 정의한다.[11] 파이는 조건부 어법을 통해 해당 사물의 결과 성취 능력이 보증된 완벽성에 의존하지 않음을 암시한다도판 135. 미국의 건축가 필립 존슨도 1954년 하버드의 건축학과 학생들과 나눈 대화에서 상당히 비슷한 이야기를 했다.

사람들은 건물이 제대로 기능해야 좋은 건물이라고 한다. 물론 허튼소리다. 기능을 수행하지 않는 건물은 없다. 여기 이 건물[하버드의 '헌트 홀'을 지칭함]도 내가 목소리만 더 키우면 강당으로서 완벽히 제역할을 한다. 파르테논 신전도 종교의식용으로 완벽했을 것이다. 달리 말하면, 그저 어떤 건물이 기능을 수행한다는 것만으로는 부족하다. 사람들이 그렇게 기대한다는 사실이 중요하다. 주방의 온수 꼭지에서 온수가 나오기를 기대하는 것이다…… 그 어떤 규칙도 없다. 가

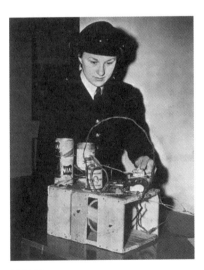

도판 135
1954년 영국 라디오 박람회. '흔한 부속'으로 만든
'무인도용 응급 라디오'의 시연 모습(도판 52도
살펴볼 것).

령 60억 가지 창문 비율 중에 내가 택한 것이 맞는지 아닌지 말해줄 사
람은 없다는 애기다.[12]

과학은 단번에 완벽을 기하지 않는 것에 대한 죄책감과 불안에서 면제되어
왔다. 그래서 근접성은 과학 전반에 걸쳐 오랫동안 유효한 목표로 유지되
어왔다. 이러한 특징은 과학적 방법론에서 볼 수 있는데, 과학적 방법론에
서는 오류를 추후에 대체하는 것을 가치있는 것으로 여기기 때문이다. 또
한 이러한 특징은 공학 설계 이론에서 도표로 나타나 있는 실행을 통한 학습
(learning-by-doing)의 피드백 사이클에서도 볼 수 있다.

문화와 애드호키즘

신화는 경험에서 원형적 문제를 취해 이를 설명하려 한다. 정보라는 면에서
신화는 시간 절약의 장치로 사회마다 고유의 신화를 고안할 법한데도, 여러
사회가 유사한 신화 집합을 선택한다. 아마도 그 이유는 악이 무엇인지 또는
매일 태양을 다시 떠오르게 하는 숨은 힘이 무엇인지를 새로 설명하느라 시
간을 들여야 한다면, 주제에 깊이 파고들 가능성이 줄어들기 때문일 것이다.
그리스와 북유럽, 독일의 신화에 나타나는 비슷한 패턴은 유럽 신화에 일부
애드호크한 차용 또는 재창조 과정이 있었음을 시사한다. 하지만 '애드호키
즘'이라는 말을 이러한 맥락으로 쓰기는 상당히 조심스럽다. 경험과 문화에
서 사태는 명확하지 않고 혼란스러운 양상으로 나타나, 하나의 '체계'란 사실
상 사람들의 의지다. 경험에서는 순수주의도 애드호키즘도 명확히 제시되지
않는다. 뒤엉킨 여러 대조적 관계 중 일부의 관계와 맥락에서만 나타날 뿐이
다. 삶이란 그런 것이다. 다시 말해 우리는 어떤 관계를 '보거나' 무시하거나
심지어 부정할 수도 있다.

12 미간행 필기록, 건축학과 게시 글 사본, 1965.

나의 문화는 비교적 이해하기 쉽기에, 타 문화보다 체계적이며 순수해 보인다. 문화는 그 구성원에게 타문화(마찬가지로 그 자체 맥락에서는 순수하다)를 원칙 없고 논리적이지 못하며 애드호키즘적이라 보는 색안경을 제공한다. "괴상하군!" "왜 그쪽 사람들은 엉터리지?" 나의 문화적 원칙만이 타당하다. 그런 이유로 영국의 래글런 장군은 일찍이 "미개인은 아무것도 만들 줄도, 발견할 줄도 모른다"고 말할 정도로 편협성을 보였다. 더불어 그에게 모든 외래물은 우리에게는 없는 것이어야 했다. "별개의 두 문화권에서 유래한 똑같은 발명이나 발견, 관습, 믿음, 이야기에 관해서는 확실히 알려진 바가 없다."[13] "미개인"이 만든 가장 명백한 유사물마저 인정할 수 없기에, 그들의 발명 사실을 부인하거나 베낀 것이라 치부하기도 한다. 고고학자들은 최근까지만 해도 유럽의 천문 관측용 거석을 근동 지역 문화의 '확산' 가설로만 설명할 수 있었다. 하지만 지금은 동일한 역사적 상황을 두고 순수주의적 단일 원천 이론과 애드호키즘적인 독자적 원천 이론이 경합을 벌이고 있다.

절반이라도

삶의 가장 큰 문제—배고픔이나 슬픔, 고통 등은 제외하고—의 인식은 애드호크하며 또 상황에 따라 이루어진다. 서구의 쇠락이나 시대적 위기에 대한 적절한 관심을 갖기 위해서는 고정된 관점이 필수이겠으나, 내일 당장 관점이 바뀐다면 상황에 따른 정세 판단이 목전의 위기나 '혁명,' 해법, 설명에 적합하다.

　　변화하는 인식은 생존 수완과 같은 말이다. 정치, 사회 그리고 개인의 삶에서도 많은 문제가 발생한다. 피할 수 있는 문제가 있는가 하면 '해법'을 도출하기 위해 만들어진 문제도 있다. 그 역도 참일 테지만, 혹자는 (낮은

13　　F. R. 서머셋(F. R. Somerset), 래글런 장군(Lord Gaglan), 『문명의 형성(How Came Civilization)』(London, 1939).

'생활 수준' 같은) '문제'를 그것이 문제로 여겨지지 않는 데서 찾아낸다. 기자 인 친구 한 명이 인터뷰하다 알게 된 사실을 말해준 적이 있다. 매년 150만 명 이 메카 성지를 찾는데, 그곳에는 딱히 순례자를 위한 숙소나 편의시설이 없 다. 친구는 아랍 지도자에게 물었다. "분명 순례자 때문에 어마어마한 문제가 야기될 텐데요?" 지도자의 답변은 이러했다. "해결하려 들지 않으면 문제가 아니죠."

실제적인 문제에 대한 해법이 때로 순수주의적인 이유로 지연된다. 낮게 하려고 먼저 악화시키는 과정을 거치는 것이다. 초기 사회주의자의 경 우가 분명 이에 해당한다. 엥겔스는 『영국 노동계급의 상황』에서 공들인 관 찰을 바탕으로 맨체스터의 빈민가 실태를 철저하고 세세하게 비판했다. 그 런데 막상 엥겔스는 혁명 이외의 어떤 해법도 무가치하다고 결론지었다. 이 후 엥겔스와 마르크스는 "기존 사회의 제 원칙"을 신랄히 비판하며,[14] 그 어 떤 단계적 해법도 거부했다.

엥겔스의 생각대로, 사회 문제에 대한 단편적이고 개량적이며 애드호 크한 접근이 정말로 혁명의 열망을 꺾는지도 모른다. 하지만 순수주의적 비 타협이 혁명가만의 전유물은 아니며, 때로 온건한 진보주의자마저 혁명이라 는 목적론적 이유 없이 비타협적 기준을 고수한다. 1831년 영국에 창궐한 콜 레라로 보건위생 연구를 위한 왕립위원회가 설치되었고, 1848년 드디어 하 수도 시설 조성 예산 및 관리 책임을 명시한 공공위생법이 의회에 제출되었 다. 흥미롭게도 급진파라 할 《이코노미스트》가 법안에 유감을 표했다.

> 고통과 재앙은 자연의 경고이며
> 없앨 수 있는 무엇이 아니다.
> 그 목적이 무엇인지 교훈을 얻기도 전에

14 『공산당 선언(The Manifesto of the Communist Party)』(1848) 중에서.
15 1848년 5월 13일. 이 부분과 앞의 설명은 모두 다음의 책에서 인용하였다. 레오나르도
 베네볼로(Leonardo Benevolo), 『근대 도시 계획의 기원(The Origins of Modern Town
 Planning)』(London, 1967).

고통과 재앙을
입법으로 세상에서 제거하려는
성급한 박애적 시도는
언제나 득보다 더 큰 실을 낳았다.[15]

이와 비슷한 주장이 의회 안에서도 들려왔으니, 온건 진보주의자인 허버트 스펜서와 같은 이가 그랬다. 스펜서는 하수도 시설에 반대하면서 다음과 같은 근거를 들었다. 민간 부문의 문제에 대한 단편적 개입은 자유의 침해에 해당하며, 공공위생 체계란 일시적 모면에 불과해서 이를 도입하더라도 콜레라를 덮기만 할 뿐 온전한 퇴치에 방해가 된다는 주장이었다. 자의식적인 진보주의자든 자신이 진보적인지 모르는 진보주의자든 모두 다음과 같은 가정 하에 무위(無爲)를 정당화한다. 극도로 심각한 사태는 훌륭한 해법을 낳지만, 반쪽짜리 해법은 사태를 그대로 지속시킬 가능성이 있다는 것이다. 이러한 절대주의적 입장에 숨은 잠재적 파괴성은 흔히 철학적 쟁점으로 인식되지 않는다. 뉴욕 포리스트 힐스의 도시계획 결정에 주민들이 비판에 나서자, 어느 행정가는 철학적 문제를 제기하며 애드호키즘적인 방어론을 폈다. "할 수 있을 때 할 수 있는 일을 하자는 것이 잘못인가? 지상천국이 정말로 가능한 선택지 중 하나란 말인가?"[16]도판 136 얻을 수 있는 절반이라도 얻자는 주장의 편에 서는 목소리는 핑계로서가 아니면 거의 들을 수가 없다.

애드호키즘은 급진적 절대주의 안에도 분명 존재하는데, 사회적 위기의 하강 모멘텀을 수용하되 총체적 목적을 위해서만 이를 활용하는 식이다. 제인 제이콥스는 『도시의 경제』에서 도시의 '비효율'과 강력한 문제 속에 가능성이 깃들어 있다고 지적한다. 그래야만 사회적, 정치적 문제를 인식하고 해결할 수 있기 때문이다.[17] 몇 년 전 이와 비슷한 주장이 한때 온건파였다가 급진파로 기울며, 개선을 앞당기기 위해 사회적 '충돌'을 모색하였던 흑인 운

16 시미언 골라(Simeon Golar), 《뉴욕타임스(The New York Times)》 기고 중에서, 1972년 1월 11일.
17 제인 제이콥스, 『도시의 경제(The Economy of Cities)』(New York, 1969).

동가들 사이에서도 비공식적으로 흘러나왔다. 전부 아니면 전무라는 사회주의적 전략과는 다르게, 이들은 사태가 너무 악화되기 전에 행동에 나선다. 제이콥스와 비혁명론적 흑인 운동가 모두 절대론자가 아닌 의도적 애드호키스트로, 열기를 높이고 사회적 압박을 가해 이루어지는 예상 밖의 개선을 기대하는 사람들이다.

　　애드호크한 수단으로 기존의 사회적 목표에 기여하든 아니면 새로운 사회적 가능성을 모색하든, 애드호키즘의 테크닉은 면밀한 관찰과 신속한 반응, 신중한 제어를 필요로 한다. 결과적으로 비애드호키즘식 정치 체제 내부에서 애드호키즘의 정치에 최대한 접근하는 방법은 단편적인 행동을 계속해나가는 것인지도 모른다. 그 때문에 새로운 방식으로 융통성과 인내를 발휘해야만 하는 편치 않은 상황이 수반된다 하더라도, 그편이 결국 좌절로 귀결할 극단적 입장을 택해 맞이할 전형적 대결 상황을 수용하는 것보다는 낫다. 도시계획 전문가들이 다루는 어려움도 마찬가지인데, 이에 관해서는 나중에 다시 살펴보겠다. 영국 브라이튼에 위락항 건설 계획이 발표되자, 우려하던 시민들은 완강히 맞섰다. 그런데 1970년 해당 계획이 승인되자 반대의 목소리는 완전히 사라졌다. 반대를 이끌던 주요 인사 중 몇 명이라도 계속 관심을 보였더라면 사태에 긍정적인 영향을 주었을지도 모른다. 그랬다면 명

도판 136
베트남의 임시방편 사례. 폭격으로 부서진 향강의 교각 잔해로 만든 임시 다리.

확하고 상세하게 이의를 제기할 수 있었겠지만, 그들은 최소한의 대응만을 장담하며 물러났다. 모두가 애드호키즘을 좋아하지는 않아서, 사람들은 부당한 '패배'로 여기기 쉬운 상황을 차례차례 개선하기보다는 갓 벌어진 전투에서 영웅의 역할을 맡고 싶어 한다.

실제적인 문제는 언제나 애드호크한 방식으로 다룰 수 있다. 어쩌다 보니 그렇게 된 것이 아니라 디자인에 의거해 선택한다는 뜻이다. 디자인이라는 것이 반드시 고정된 입장이나 수단, 절차와 관련될 필요는 없다. 보거슬라우는 다수의 애드호크한 행위를 영웅적이지 않은 "디자인 대용물"이라고 보는데, 여기에는 어려운 상황의 '수용' 또는 그에 대한 '적응'을 비롯해 개인적 요구를 줄이는 '연습,' 어려움을 피하는 방치,' 어려운 일이 지나갈 때까지 '버티기' 등이 포함된다.[18] 애드호크한 행위가 디자인의 대용이라는 생각은 헛되게도 버크민스터 풀러 류의 주장처럼 들린다. 보거슬라우가 든 사례는 물리적인 혹은 환경적인 종류라기보다 인간적 혹은 경험적 종류의 것이기 때문이다. 경험 차원에서 애드호키즘적 행위는 물질보다 인간의 적응력을 최대한 활용하는데, 이러한 행동은 본질적으로 낙관적이다('방치'마저 그러한바, 그마저도 수단과 대안이 필요하기 때문이다). '사태'를 개선하려 들지 않기에 당연하게도 지극히 자기제약적이 되기는 하지만 말이다. 이처럼 저급하면서도 중요한 디자인 행위를 사유하려면, 인간에서 물질 자원까지 아우르는 연속체상에서, 또 사람마다 다른 개인적 헌신도라는 측면에서 접근하는 편이 낫다. 애드호키즘식 행위는 최적화에 근거하는바, 즉 대상을 십분 활용한다.

최소한의 최적화: 무위

가장 단순한 애드호키즘의 행위는 아무것도 하지 않는 것이다. 두고 보기라

18 보거슬라우, 『새로운 이상주의자』.

는 미약한 결정론의 성격을 지닌 이 방임의 원칙은 오랫동안 경제학, 도시계획, 정부 행정 분야에서 찬성자를 거느려왔다. 비록 두고 보다가 장대하게 실패한 사례가 분야마다 존재하기는 한다. 그래도 장기적으로 보면 무위는 투입한 에너지나 비용(없음) 대비 이익(가능성 있음)의 관계로 보자면, 그 어떤 행동 양식보다 보상이 제일 크다. 그러므로 무위는 언제나 심각한 고려 대상이다.

대립하는 힘끼리 상쇄되길 바라는 일은 최소에 불과하다. 무위란 그 자체로 바라는 방향으로 기운 하나의 선택이다. 변하는 상황에 기꺼이 따라, 상충하는 기회들 가운데서 무언가를 골라, 갈림길에서 충실히 선택을 내린다면 대체로 좋은 결과가 보장된다. 무위를 통해 미약한 실용주의의 함정을 피할 수 있는데, 생활 신조로서의 무위는 결정권의 결여를 뜻하는 것이 아니기 때문이다. 악에 저항하지 않는다는 톨스토이의 생각은 사실상 이러한 무위의 신조였다. 객관적으로 '중립'인 듯 보이나, 실제 사태를 변화시키기 위해 계산된 행위이기 때문이다. 톨스토이의 입장은 악에 대해 중립적이라기보다는 넓은 의미에서 기회주의적이었다. 그는 저항하지 않음으로써 애드호크한 방식으로 기회를 포착할 수 있었다. 헨리크 입센이나 버나드 쇼의 사회극은 사회에서 출발해 무기력의 양상을 제시한다. 등장인물과 사건의 관계는 대개 방임적 태도로 나타나는데, 저항하여 바꾸거나 (보다 일반적으로는) 상황을 움직이는 힘들을 포용하여 이익이 되는 쪽으로 방향을 바꾸거나 아니면 그에 실패한다. 이들 작가가 그려낸 상황과 인물에 예정된 결과는 문학이나 논쟁 차원에만 머물지 않고 현실에서도 효과를 발휘한다. 일촉즉발의 상황이 빚어낼 결과를 미리 앞서 보여주기 때문이다. 영화 ‹카사블랑카›의 주인공 릭은 무위의 명수로, 현대적 영웅의 주요한 한 가지 유형에 해당하는 인물이다. 냉소적 중립자였던 그는 결국 나치에 맞서 행동에 나선다. 그러나 이는 릭이 무위라는 원칙에 작별을 고했기 때문이 아니라 무위가 그를 행동으로 이끌었기 때문이다.

최소한의 최적화: 대처

제방의 구멍에 손가락을 끼워 막은 소년은 영웅적인 대처였다. 절박한 위기 상황이 아니라면 단순한 상황 대처에 영웅적이라 할 구석은 없다. 대처하는 자는 무위보다는 한 단계 높은 애드호키즘의 행위이기는 해도 말이다. 대처에는 무위에 내재한 융통성과 좀 더 대담한 행위에 내포된 헌신이라는 특징이 없다. 대처하는 자는 상황이 어디로 향하는지 알지 못한 채 '그럭저럭 해나간다.' 주부는 대처하는 자의 고전적인 유형인데, 주부가 다뤄야 하는 일로 미뤄보건대 대처는 주부의 정신적 에너지상 불요불급의 일처럼 보인다.

대처(coping)는 행정의 방법론으로서의 무위와 견주어볼 정도로 놀라우리만치 널리 퍼진 행동 양식이다. 적어도 수백만 명의 대처가 지망생이 있는 것이 분명하다. 미국 일간지에 가장 널리 실리는 통신사 특약 칼럼 중, '엘로이즈의 요령(Hints from Heloise)'이라는 코너가 있다. 매주 소소한 집안일에 관한 요령을 펼쳐 놓는데, 실제로 거의 도움이 되지 않는 수준이다. 특징이라면 폐품을 활용한 정리정돈이라는 회수형 애드호키즘이 반복적으로 등장한다는 점이다.

> …… 예쁜 플라스틱병 하나를 (15cm 정도 높이로 잘라) 주방 싱크대에 두세요. 음식물 쓰레기에서 물기가 빠지면 쓰레기통에 버린 후, 수돗물로 플라스틱 병 안을 헹궈주면 됩니다. 그렇게 싱크대에 계속 놔두세요. 익숙해지고 나면 매일매일 쓰게 될 테니까요.
> 또 하나 우연찮게 발견했는데, 플라스틱병 밑에 구멍을 몇 개 뚫어 놓으면 양상추를 넣어 두기에 아주 좋아요. 왜지 아세요? 상추 한 포기에 꼭 맞는 크기거든요! 딱 맞아요…… 하지만 뭐니뭐니해도 공짜니까요. 어딘가 쓸모가 있는 물건이라면 절대 버리지 마세요.[19]

19 『엘로이즈의 주방일 요령(Heloise's Kitchen Hints)』(New York, 1963).

엘로이즈가 전하는 대처의 요령은 너무나 시시하고 쓸데없고 조악해서, 독자들에게 애타게 공감을 구하는 것처럼 보일 정도이다. 물론 그것이 바로 이 칼럼이 그토록 많은 독자를 거느린 이유일 텐데, 다음과 같은 것을 생각하는 독자가 그들이다.

a) 쓰레기에 파리가 꼬이지 않게 하려면 통 바닥에 자동차 윤활유를 약간 부어두면 된다("조지아 주에서").
b) 주방 문턱에 분필로 선을 그리면 개미가 들어오지 못한다. 설탕통과 과자 상자 주변에도 그려두라("보스턴에서").
c) 종이가방을 만들어 깡통 쓰레기를 정리해보자("…… 깡통 정리 정말 짜증나지 않나?"). 신문지를 접어 재봉틀로 박으면 된다("텍사스에서").
d) 난로 옆에 난 금을 막으려면, 긴 자를 "꼭 맞는 길이"로 잘라 은박지로 싼 후, 금간 곳에 끼워 넣으면 된다("오클라호마에서").

독자들의 괴이한 파토스를 보여주려고 일부러 고른 진기한 사례가 아니다. 칼럼을 엮어낸『엘로이즈의 주방일 요령』(10만 부 이상 판매)에 실린 조언 네 가지를 그대로 가져온 것이다. 비슷한 '대처법'을『엘로이즈의 집안일 요령』(35만 부 이상 판매)에서도 볼 수 있는데, 두 권 모두 엘로이즈 시리즈의 효시인『집안 곳곳』(얼마나 팔렸을지 그 누가 알까)의 후속편에 불과하다. 이런 조언 덕분에 수십만 명의 주부 독자가 정말로 시간과 돈을 아끼고, 스스로 능률적인 사람이라는 자신감을 얻는지도 모른다. 독자들은 선반 안쪽에 은박지를 몇 겹 대어 둔다. 쓰다 남은 비누 조각을 올 나간 스타킹에 넣어 한 푼이나마 아낀다. 비누 주머니의 모양새가 너저분해도 만물의 재활용법을 알아낸 내가 참 영리하지 않느냐는 만족감이 이를 상쇄해준다. 찢어진 비닐 소재의 가구 커버는 식탁보가 되어 돌아오는데, 이는 쉽게 망가지는 물건의 성질에 대한 또 다른 정신 승리인 셈이다.

어떤 용도의 물건을 다른 용도로 혹은 아예 아무 용도 없이 활용한다

는 사실에 신이 날지도 모른다. 얼린 콩을 탈수기에 돌리면 껍질이 벗겨진다. "비닐 샤워캡을 와플용 팬의 덮개로 쓴다. 잘 맞고 보기에도 예쁘다." 구명조끼가 필요하다면, 낡은 청바지에 코르크 병마개를 불룩 채워 박음질해보자. 그때쯤이면 물에 빠진 사람도 이미 나왔을 테지만 말이다. 기타 등등…….

우리는 엘로이즈의 요령을 관통하는 일정한 긴장에 잠시 멈춰 생각해보게 된다. 그 긴장은 엘로이즈의 제안에 담긴 기초적 애드호키즘과는 무관하며, 그런 요령에 수반되는 창의적 실현에 관한 선전과 관련되어 있다. 지쳐 나가떨어질 정도로 일하지는 마라, 패배감을 버려라, 얼마간의 돈이라도 나 자신에게 써라, "최선을 다하고 있음을 '나부터 믿자.'" 우울감을 떨쳐내기 위한 이야기들이다. 하지만 요령 없이 어수룩하게 살아서 우울해진 것일까? 적어도 우울의 원인 중 일부는 생활 속 사소한 승리의 도취감을 유지하려고 들이는 심리적 비용 때문이 아닐까?

또 다른 문화적 기록지라 할 《파퓰러 메카닉스》(혹시 여성만이 조악

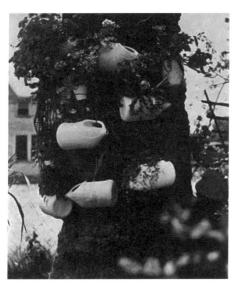

도판 137
엘로이즈 같은 대처 사례. 캘리포니아.

HOLDER FOR SMALL MEMO PADS can be improvised using a bobby pin and a couple of thumbtacks. Attach it to your kitchen or workshop wall using the tack heads to hold the pin.—Frank Shore, New York

도판 138
《파퓰러 메카닉스》는 어딘가 괴상한 '가내 문제'를 해결한다, 1971년 4월호. 본문 안의 글: "머리핀 하나와 압정 두 개로 즉석에서 작은 메모 홀더를 만들 수 있다. 부엌이나 작업실 벽에 압정으로 핀을 고정시켜라. — 프랭크 쇼어, 뉴욕"

한 대처가라고 생각한다면 오산이다)로 가늠해볼 수 있듯, 애드호키즘을 수용하는 방향으로 세상을 뒤집는 것이 어렵지 않을지도 모르겠다. '독자의 요령'과 '가내 문제 해결'이라 이름 붙은 특별 코너들이 보여주듯이, 《파퓰러 메카닉스》는 사실상 애드호키즘 잡지다. 《파퓰러 메카닉스》도 대처라는 행동 양식을 보여주지만, 그 방식에 차이가 있다. 잡지가 전하는 요령들이 실천을 목적으로 한다기보다는, 진가를 알아본다는 흥분감을 독자에게 전하려는 데 있지 않은가 하는 의심이 든다. 누가 이런 것을 실제로 해볼까 진지하게 생각한단 말인가? "여기 이 빨래집게 통으로 아내의 빨래를 수월하게 해주자. 손을 넣을 수 있게 플라스틱병의 윗부분만 잘라내면 된다. 빨랫줄에 끼워두면 옆으로 밀기도 쉽다."

아니면 이런 건 어떤가? "긴급 상황에서 작은 기름통으로 어렵지 않게 알콜 램프를 만들 수 있다. 통을 깨끗이 씻고 알콜을 채운다. 통의 입구 부분을 늘린 후 면으로 된 끈을 넣으면 심지 대용이 된다."[20] (도대체 어떤 비상사태길래, 기름통에 심지에 알코올까지 찾을 만큼 여유롭단 말인가?) 이런 '요령'과 '해법'은 이를 요하는 '문제' 상황이 닥쳐온 다음에야 머릿속에 떠오른다. 아마도 이러한 대처의 목적은 엘로이즈의 경우도 마찬가지겠지만, 독자에게 기발한 재간을 알아보는 감식안의 소유자라는 흥분감을 선사하는 데 있다도판 138. 일종의 심미적 감식안과 비슷해서, 이런 출판물은 미래의 감수성 개발에 있어 양적으로나마 상당한 자원이 된다.

흥분감이 빠진 대처는 특징 없는 애드호키즘과 같다. 분주하게 움직여야 얻는 만족감이라는 것이 두려움을 자아내 사람을 안달케 하여 모두가 그런 상황을 감수하게 몰아간다면, 그 절망감은 더욱 비참해진다. 애드호키즘의 조악한 비극과 맞서는 고귀한 인물로 『리어 왕』의 글로스터 공작을 들 수 있다. 시력도 신분도 잃은 처지를 감내하며 그는 이렇게 말한다. "마땅한 행선지가 없으니 눈도 필요치 않네." 대처하는 사람으로는 거의 궁극에 이른 그가 힘없이 항변하기를, 눈이 보일 적에도 발을 헛디디곤 했으며, 흠결도 나

20 《파퓰러 메카닉스(Popular Mechanics)》, 1969년 2월호.

중에는 소중한 것으로 밝혀질 수 있는 법이라고 말한다.

능동적 최적화: 두잇유어셀프

대처의 금언이 "있으면 있는 대로, 없으면 없는 대로 견뎌라"라면, 한 단계 높은 경험적 애드호키즘은 "있으면 있는 대로, 없으면 직접 만들어라"를 원칙으로 삼는다. 이 금언이 산업화 이전 사회에서 얼마나 중요하게 여겨졌는지는 몰라도, 오늘날 이 말이 적용되는 양상은 과거와 다르다. 대처와 마찬가지로, 두잇유어셀프(DIY)는 진정한 창의성이나 경제성보다는 불만스럽고 어지러운 집안일을 잠깐의 창의적 놀이터로 삼는 쪽에 가까워 보인다.

　어느 연구[21]에서 찾아낸 바에 따르면 'DIY'는 적어도 관련 공예 전시와 제품 박람회, 출판물 간행 등에 힘입어 대중적 현상이 되었다. 2차 세계대전 이후 영국과 미국에서 DIY라는 단어와 그 의미가 일상에 자리 잡았다. "단순한 뜻이다." 스튜어트 맥도널드는 말한다. "다른 누구 대신에, 본인이 직접 만들라는 것이다."

　　이러한 뜻의 DIY는 대중매체를 통해 거의 무의식적으로 다양한 생산, 조립, 장식의 국면으로 퍼져나갔다. DIY가 내포한 뜻은 진취적이라거나 저항적인 태도의 방법론이 아니라 개인화의 제스처다. 경제성, 스타일, 창의성 등 그 어떤 필요에서 비롯했건 간에, DIY란 분명 제도화된 관행을 우회하는 시도다. (이미 완성되어 사용자가) 마무리할 여지가 없는 장비에서부터, 건축 업종과 소매상 및 그들의 조합, 아니면 그저 현재 상황의 상태에 이르기까지 관행의 범위는 넓다. 그 어떤 것이든 간에 조직화하기 어려운 경우 종종 "내가 직접 하겠다"는 반응이

21　스튜어트 맥도널드(Stuart Macdonald)),「스스로 만들어라 : 영국의 'DIY' 개념과 관련 산업(Do it Yourself: the 'do it yourself' idea and industry in Britain)」, 역사 분야 미출간 논문, 건축협회 건축학교(Architectural Association School)(London, 1969).

나온다.

하지만 만일 "스스로 하라"라는 문구를 이러한 태도 아래 한데 묶어 주는 요소로 본다면, DIY의 범위를 한정 짓기가 더욱 어려워진다. [다종다양한] 최종물은…… 처음과 동일한 태도나 발상 아래 있다. DIY에 동참하려는 개인들을 위해 관련 업계가 우후죽순 생겨났다…… "…… 하는 법", "내 힘으로 만들기" 류의 출판물이 거대한 시장을 확보하였고, «보그»가 내놓은 옷본 책의 인기가 전에 없이 드높다.

이처럼 "스스로 하기"가 출현한 배경이 무엇인지 확실히 말하기는 어렵다. 의식적 시스템으로 굳어지지 않았으므로 운동이라 할 수는 없다. 체계적인 비평이 이루어진 적도 거의 없다. 대변인 역할을 하는 사람도 없다("스스로 하기" 류의 잡지에서 일하는 편집자를 제한다면 말이다). 이해를 도울 단초가 담긴 연구 조사도 없다시피 하다……[22]

영국에서의 오늘과 같은 DIY의 태도는 1880년대 윌리엄 모리스가 주창한 전문가 중심 예술공예운동의 쇠퇴와 다수 아마추어 예술 '길드' 및 뒤이은 여러 수공예 단체의 탄생과 함께 시작되었다. 이들 현상은 모리스가 옹호했던 개인 차원의 수공예 부활을 대체하였는데, 모리스의 주장은 경제성 면에서 만족스럽지 못한 것으로 판명되었다. 미국에서는 소매업체 시어스 로벅에서 옷본을 팔기 시작했고, 외진 시골에서는 우편 주문 카탈로그가 옷감 및 관련 도구의 거래 수단이 되어 서비스 및 상거래 수요에 부응했다. "상점이 없는 곳에서 상거래는 소비자의 몫이 되었다"고 맥도널드는 말한다. "어느 집에나 있는 평범한 공구를 쓸 줄 아는 수준의 손재주"라면 지을 수 있다는 시어스의 조립식 창고는 아마도 오픈마켓에서 판매된 최초의 조립식 건물일 것이다도판 139.

2차 세계대전이 끝나고 영국에 DIY 열풍이 불었다. 주택 건설에 대한 치솟는 수요와 어려워진 담보 대출, 역량 있는 건축 인력 부족과 같은 현상

22 위의 논문.

외에도, 참전 군인이 신규 직업 훈련 없이 혹은 재교육만 받고도 새로운 일자리에 진입할 수 있도록 한 보장의 사례 등을 이유로 들 수 있다. 노조와 제조업계가 DIY라는 새로운 대중의 관심사를 외면하던 어색한 과도기가 지나고, 업계는 아마추어에 대한 기존 생각을 바꾸어 그들을 포용하였다. 비슷한 시기에 미국의 상업계에서는 그림이나 장식 등 전문 수공예 시장이 아마추어의 손에 거의 넘어가는 상황이 빚어졌다.

맥도널드가 찾은 사실 중에는 일부 논쟁의 여지가 있는데, 맥도널드는 DIY에 경제적, 계급적 경계가 없다고 주장한다. 하지만 직접 정원을 손질하는 지방의 유지 계층 정도를 제외하면, 의식적으로 지지하는 방법론이라는 의미에서의 DIY는 거의 중산층에 국한된 현상처럼 보인다. 수공예 세계에서 수공은 딱히 색다르지도 내세울 것도 없는 대수롭지 않은 행위다. 하지만 노동자나 노동계급의 노동 양상이 수공의 차원을 벗어나면, 자신의 손으로 직접 무언가 만들며 느끼는 만족감에 대한 향수가 생겨나는 듯하다(향수뿐만 아니라 저항이나 '생태적' 대처에 대한 낭만적 동경도 한몫할 것이다). 최근 미국에서 «마더 어스 뉴스»나 «지구 생활»처럼 자연 친화적 생활의 도우미가 성공을 거둔 데서 보았던 것처럼 말이다. 수공은 더 이상 노동계급의 낙인이 아니다. 이 점은 DIY의 심층적인 확산과 그 영향에 있어 중요하게 고려해야 할 사실이다.

도판 139
스페이스마스터 사(社)의 브린디시는 손쉽게 지을 수 있는 증축용 주택으로, 영국 시장을 겨냥해 만들어졌다.

미국에서는 방대한 신흥 시장이 이미 싹텄다. 제조업계가 수공의 인기를 최대한 활용하기 위해 에머슨식 자립주의("아니요, 부인. 제가 직접 하겠습니다")와 노동력 절감용 장치(포드의 조립 라인)라는 미국의 두 가지 고유 전통을 결합한 덕분이다. DIY 지망가는 일정한 값을 치르고 조립만 하면 되는 제품을 손에 넣는다. 창의적인 광고 전략은 남자는 망치, 여자는 바늘이라는 식의 어설픈 통념마저도 이겨내기 마련이다. 더 이상 노동자 계급에 속하지 않는 사람이 전기톱이나 선반, 연마기에 수천 달러를 들여, 지하실 한구석에 자신만의 세계를 만든다. 고등 교육을 받은 젊은 여성이 학위로도 채워

도판 140
DIY 애호가 사이에 표준처럼 퍼진 변용의 사례.

도판 142
영국 왕립특허청에 제출된 드로잉.

도판 141
폐목재로 장식한 샌프란시스코 베이 지역의 어느 주택.

지지 않는 허전함을 달래려 장식용 술 짜기 세트를 7.5달러에 산다. 조금 더 지갑을 열면 히피의 무심한 패션 사진을 곁들인 "실패 제로" 옷 만들기 책을, 50달러 이상을 들이면 다른 사람이 디자인한 DIY 자수 베게 도안을 살 수 있다. 돈의 경제로부터 탈출한다는 환상을 구입하는 데 더 많은 돈이 든다. 심지어 사제폭탄 제조법과 가내 대마 재배법을 알려주는 «무정부주의자의 요리책»마저 무정부주의자에게 5.95달러를 받는다.

　　맥도널드 본인도 인정하듯이, DIY 방법론의 관심은 가내수공품 이상을 향하는바, 이러한 DIY 결과물은 수공에 대한 페티시로 가득한 허섭스레기가 대부분이다. 런던에서 열리는 연례 DIY 박람회는 1970년대의 '추상미술'에서 '세계 개발(대만 편)'에 이르기까지 온갖 형편없는 전시대로 가득하다. 가져온 것이 무엇이든, 제작자가 먼저 온갖 활용법과 세세하게 디자인을 개발한다. 그러고 나면 소비자에게 남는 것은 최소한의 수공 제스처로, 직접 손으로 만들다 보면 제품과 어느 정도 개인적 동일시를 할 수 있으리라는 암시가 담겨 있다. 하지만 따분하기만 한 따라 그리기 그림이나 허접스러운 장신구 제작 세트, 조립식 다과 운반용 카트 같은 것들이 시사하는 바는 사람들이 무언가를 제 손으로 만들고 싶어 한다는 사실이다. 앞서 든 예보다 좀 더 가치 있는 조립 세트를 생각해보면 이 점이 더 명확해질 것이다. 대처나 DIY를 하는 사람들이 몰두하는 모습이 수상쩍어 보여도, 모두 각자 진부한 목표를 위해 어마어마한 에너지를 들이는 것이다. 그 에너지가 모여 사실상 당대 문화의 실질적인 시대정신을 이룬다. 그 시대정신은 타당하게 인정받은 소임을 수행하기 위해 여전히 기다리는 중이다.

창의성과 참신성

누군가는 진정한 창의성이란 (지금까지 살펴본) 수동적 최적화, 최소한의 최적화, 능동적 최적화의 너머에 존재한다고 하겠지만, 애드호키즘의 지지자는 진보가 타인의 작업에 개의치 않는 고독한 천재 덕에 이루어진다는 식의

생각에 의심을 품는다. 참신성이란 애드호키스트에게 중요치 않다. 정말로 참신한 무엇을 찾겠다는 노력은 대개 성과가 없기 때문이다.

전적으로 새로운 것이 있을까? 아마도 참신성에 관한 핵심적 주장은 참신성이란 존재하지 않는다가 아니라, 참신성을 분석하고 기술하기 어렵다는 것이기에 창의성의 구조를 논할 때 참신성은 근본적으로 중요하지 않다. 진보는 그 과정을 반복할 수 있을 때 탄탄해진다. 그에 반해 과학사나 특허권의 상업 필수 요건 같은 경우 전례와 참신성을 상당히 중시한다. 생물학자 폴 드 크루이프의 『미생물 사냥꾼』과 같은 인기 역사서를 보면, 영웅적 발견이 내뿜는 매혹이 선례, 연상, 결합처럼 그리 극적이지 못한 과정을 볼품없게 만든다. 하지만 과학자 대부분이 동의할 테지만, 과학계에서는 '누가 먼저 생각해냈나'의 문제는 동기로서의 가치만 지닐 뿐 실제로는 중요하지 않다. 사실 특허와 상업적 비법 같은 것들은 과학 연구 분야에 상당한 문제를 야기한다.[23] '독창성' 대신 임기응변에 관심을 둔다면, 디자이너들에게 해방의 효과를 불러올 수 있다.

그렇다고는 해도 예술에서 독창성은 사소한 문제가 아니다. 독창성이 하나의 개념으로서 특별한 역할을 하기 때문인데, 이때 독창성을 통상적인 의미로 잘못 해석해서는 안 된다. 독창성 덕분에 우리는 예술을 예술로서 인식하며, 감각의 기초를 표현하고 기교의 우수성에 주목한다. '독창성'이 없다면 이것이 인간의 표현인지 식별할 확실한 방법이 사라져, 자연의 산물이 예술로 여겨지는 용납할 수 없는 혼란이 벌어질 것이다. 예술에서 독창성의 뜻

23 특허법은 특정한 요건 충족을 요구하는데, 그 요건은 일반적으로 다음과 같다.
 기본적인 구상 또는 착안이 있어야 한다.
 구체적이며 설명 가능한 형식을 가져야 한다: 공정, 결과물, 발명 명세서 또는 전반적 작업물.
 해당 대상은 신규성을 지녀야 한다(동어반복적인 부분이지만, 법에 선언된 요건이 그렇다).
 가치가 있어야 한다.
 이는 영국 특허법에 해당하는 내용이지만, 다른 나라의 특허 인정 요건도 비슷하다. 신규성(novelty) 증명이 까다롭다는 점은 특허 분쟁이 영국에서도 가장 고액 소송이라는 사실로 설명된다. 하지만 특허가 강력하게 인정되기에, 분쟁 대부분이 경험적 의미에서 신규성을 존중하고 결국 합의하는 방향으로 귀결한다. 반면 무엇이 독창적인가 그렇지 않은가를 구분하기 어렵다는 점은 광범위하게 나타나는 사소함의 문제를 이해하는 데 중요한 단서로 보인다도판 142.

은 다른 대부분의 경우 우리가 사용하는 독창성, 즉 독자적으로 갑자기 출현하는 독창성의 뜻과는 상당히 다르다. 그렇지만 예술에서 독창성의 뜻은 이단어의 미학적 용법과 여타의 용법이 뒤섞여 있다. 허버트 리드는「독창성」이라는 이름의 에세이[24]에서 독창성의 미학적 개념을 일반화하는 오류를 범하여 선례와 양식의 균형이 지닌 중요성을 경솔히 비판한다. 리드가 느낀 애착은 오직 변증법적 유물론자만이 지킬 수 있을 텐데, "그들에게는 모든 사건이 인과적 사슬 속 고리에 해당한다."

리드의 글에서 악역은 T. S. 엘리어트가 맡았다. "빌리는" 대신 "훔친다"는 엘리어트의 표현은 이미 널리 인용된 바 있다. 엘리어트는 (통상적 의미의 '독창성'에 바탕을 두고 있는) 시적 기법에 있어서의 창안(invention)이라는 개념을 비판한다.

…… 그것이 가능하기만 하다면 더할 나위 없다. '창안'이란 그저 불가능하기에 틀렸을 뿐이다. …… 절대적으로 독창적인 시는 절대적으로 그르다. 나쁜 의미에서 '주관적'인 데다, 시가 호소하는 대상으로서의 세계와 아무 관련이 없기 때문이다.

다시 말해 독창성은 시 비평에서 절대 단순한 개념이 아니다. 진정한 독창성은 그저 전개일 뿐이며, 만일 시가 제대로 전개된다면, 너무나도 필연적으로 보이게 되어 시인에 관한 온갖 '독창적' 미덕을 거의 부

24 허버트 리드(Herbert Read), 『예술 형식의 기원(The Origins of Form in Art)』, 11~32쪽(London, 1965).

25 에즈라 파운드(Ezra Pound), 『시선(Selected Poems)』(런던, 1928)에 대한 T. S. 엘리어트(T. S. Eliot)의
 서문 중에서.

26 허버트 리드, 『형식의 기원(Origins of Form)』, 24쪽. 사실, 엘리어트의 보수성은 의식적으로 예술과
 정치, 문화를 끌어안았다(참고:「전통 그리고 개인의 재능(Tradition and the Individual Talent)」,
 『신성한 나무(The Sacred Wood)』 중, 런던, 1929, 1960 재출간). 처음에는 전통이 최소한도의
 애드호크한 창작의 방법론처럼 보인다. 예술가 개인에게 열린 선택의 여지를 상당히 제약한다는
 점에서 그렇다. 하지만 엘리어트에게 전통은 의존할 수 있는 유일한 에너지의 원천이었다.
 엘리어트의 생각을 따르면, 겉보기에 제약처럼 보이는 것들은 새로운 작품을 누려왔을 한 문화권
 안에서 오랜 시간에 걸쳐 이루어진 시도와 실수에서 비롯된 결과물이다. 이전의 노고 덕분에
 예술가에게는 전례로 가득한 보고를 얻는데, 이를 활용하지 않는다면 어리석은 일이다.

정하는 관점에 이르게 된다. 시인은 그저 다음에 올 것을 썼을 뿐이
다.[25]

리드의 글은 다음과 같이 이어진다. "이는 예술의 독창성에 대한 반대론이 보

도판 143, 144, 145, 146
1540년경 안드레아 팔라디오가 설계한 이 빌라는 '팔라디안' 양식의 외벽 개구부, 즉 둥근 아치가 아래쪽 사각머리
아치의 옆부분과 맞닿는 형태를 보여주는 초기의 사례다. 이러한 양식은 전원풍의 빌라 포이아나(1545-50)와
비첸차 바실리카(1549) 등 팔라디오 본인은 물론이고, 존 밴브러와 제임스 기브스, 콜린 캠벨, 벌링턴을 비롯해
수많은 이들에 의해 반복적으로 사용되었다. 18세기 말경, 팔라디안 양식은 하나의 디자인 형식으로 안착하였다.
장클로드 르두가 설계를 맡은 모페르튀(Maupertuis) 지역의 농업센터 프로젝트를 보면, 단순한 구체를 '건축'으로
나타내기 위해 팔라디안 양식이 사용되었다.

226

통 도덕적이거나 정치적이며, 그러한 주장을 무의식적으로 예술 방법론에 전이한 것이라는 필자의 관점을 뒷받침한다."²⁶ 혹자는 리드야말로 독창성에 대한 자신의 미학적 신념을 자신도 모르게 참신성 같은 일반적인 실제 문제에 전이했다고 비판할 수 있다. 하지만 예술과 실제 삶을 기계적으로 분리할 수는 없다. 예술과 삶은 서로 겹쳐 있으며, 또 궁극적으로는 예술의 독창성을 옛것과 새것의 혼합으로 바라보는 관점을 받아들여야 하기 때문이다. '독창성'의 양가성을 보여주는 애처로운 사례로 샌드라 올랜드의 경우를 들 수 있다. 67세의 '투청력자'인 그녀는 1971년 2월 10일 BBC 라디오 런던에 출연하여 인터뷰를 했다. 전문 교육을 받은 음악가인데도, 올랜드는 작곡을 할 수 없었고 이론과 화성학에서도 실패자였다고 토로했다. 그러나 그녀는 피아노 앞에 앉아 눈을 감은 채 무아지경의 상태에서 연주하면, '완전히 독창적인' 음악을 만들 수 있다는 사실을 깨달았다. 그녀의 음악은 "이 세상이 아닌 천계에서 온 것"으로, 올랜드는 교도소와 병원을 순회하며 자신의 곡을 연주했다. "클래식이나 다른 장르의 음악보다 더 큰 치유력을 발휘하는 것 같았기" 때문이었다. 이후 올랜드 양은 본보기라 할 만한 음악을 한 곡 작곡하였다. 하지만 실망스럽게도 그것은 라흐마니노프를 행진곡 템포로 만든 패스티시(pastiche)에 불과했다. 이후 올랜드의 모친은 자신도 모르게 딸에 대해 딱 맞는 설명을 내놓았으니, 딸의 재능에 "두 번째 듣기"라는 이름을 붙인 것이다!

올랜드 양의 악의 없는 사례를 사기라 치부하고 싶지는 않다. 머나먼 이상에 대한 급조한 듯한 유사물의 사례는 언제나 존재하는바, '영감'이란 사실 뮤즈의 신보다는 기억과 더 관련된다. 의미의 본질도 마찬가지로, '완전한 무의미'란 '전적인 참신성'의 추상물처럼 보이는데, 그것은 사람들이 지각한 내용 하나하나에 의미를 덧붙이지 않기란 불가능한 것으로 보이기 때문이다. '무의미한' 단어를 이용한 실험에서 연이은 피험자들은 여러 도형에 계속해서 같은 이름을 선택해 붙였다. 어쩌면 기억은 경험의 세부가 아니라 경험에서 추출한 추상을 애드호크한 방식으로 저장하는지도 모른다. 세부는 필요 이상으로 특이해서 향후 새로운 상황에서 선택에 마주할 때 제약이 될 뿐이다. 이런 생각이 옳다면, "소설의 기본 플롯 36가지"(36 대신 아무 숫자나

넣어도 무방하다)와 같은 표현이 어디에서 비롯되는지를 이해하는 데 도움이 된다. 더 높은 차원에서나 더 일반적 차원에서 볼 때 이미 시도되지 않은 것은 없으며, 선례로 가득한 보고(寶庫)의 문이 상상에 열려 있다. 기술의 역사는 이 점을 충분히 보여준다. 아폴로 우주 탐사 프로그램처럼 문제 상황이 복잡하게 이어진 경우라 해도, 자세히 들어가면 변용을 촉발하는 요소로 나뉠 수 있으니, 가령 달착륙선과의 도킹 보조용으로 로켓 제어 모듈에 들어간 장치는 카메라의 거리계와 유사했다.

의미나 플롯에 대한 감각, 양식, 원형적 기억 모두가 같은 방식으로 기능하는 것처럼 보인다면, 그 모두가 일단 제한된 입수 자원에 의존하기 때문이다. 그러니 16세기 영국 극작가 로버트 그린이 셰익스피어를 "남의 깃털로 치장해 벼락출세한 까마귀 같은 놈"이라고 불렀다고 해서 꼭 셰익스피어에 대한 비난은 아니며, 화가 마크 랭커스터가 철 지난 스타일의 그림을 두고 "아주 '다' 돌아오는구먼!"이라고 했다고 해서 그것이 꼭 우려의 뜻은 아니다. 창의성은 (주변에 있는 것의) 발견에 의지하는데, 이는 (다른 차원에서 온) 참신성과는 다른 것이다. 참신성은 믿으라고 꼬드기는 지능적인 신용 사기일 뿐인지도 모른다. 아니면 불합리한 추론(non sequitur)일 수도 있다. 아무 사전 경험이 없는 사람만이 참신한 것을 만들 수 있다는 뜻이니 말이다. 참신함의 모색에서 벗어나면, 죄의식 없이 훔칠 자유 같은 지독한 자유가 열린다. 이 점을 인식하고 인정해야 행동에 도덕성이 더해진다.

우연

경험으로부터 원형적 패턴, 즉 활용 가능하며 이용해야만 하는 '기본 플롯'으로 채워진 보고를 얻는 만큼, 관련 정보를 어떻게 입수할지의 문제가 창의성에 있어 또 한 가지 중요한 문제가 된다. 끊임없이 변하는 요건을 비롯해 새로운 통찰과 방법의 개선, 상업적 이익에 대한 요구 때문에, 입수할 수 있는 것에서 원형을 약간 택해 활용하면 훨씬 도움이 되리라는 기대가 꺾이기도

228

한다. 문화 심리학자와 경영 컨설턴트의 이야기를 따른다면, 창의성에 도움을 주는 중요한 부가 요소는 행운, 즉 우연히 괜찮은 것을 찾아내는 성향이다. 사건에 잘 휘말리는 성향과 마찬가지로, 운이 따르는 성향이란 의식적으로 생각하지 않고서도 결정을 내릴 수 있게 해주는 어떤 상태인 듯하다. 운의 도움을 받으려면 일단 겉보기에 무관한 것이 있어야 한다. 그러한 것들이 기억의 제한된 질서를 넘어 자유로운 상상을 북돋워 준다. 하지만 어디에서 운수좋게 발견할지 미리 알 수 없는 노릇이므로 효율적인 정보 검색을 도와주는 요소로 우연의 역할을 심각하게 고려해야 한다.

일상에는 우연과 마주칠 재료가 충분한데 특히 놀이가 그렇다. 더불어 뜻밖에 길을 잘못 들어 얻는 소득도 있다. 고속도로 입구를 놓쳤다가 우연히 괜찮은 가게를 발견하는 일이 그렇다. 공상(daydreaming)도 도움이 된다 (어쩌면 꿈꾸기 자체는 프로이트의 말처럼 무의식적으로 체계성을 얻는 것이 아니라, 우연을 거쳐 체계성을 얻는지도 모른다). 우연은 애드호키즘 방법론의 하나인 무위의 사촌쯤 된다. 동전 던져 정하기는 기회가 동전의 어느 쪽에도 있을 수 있다는 점을 고려하여 이루어진다. 세계에서 가장 오래된 책의 하나인 『역경(易經)』은 중국의 예언 체계로 64가지 괘를 뽑고 해석한 순열에 바탕을 둔다. 탄트라 불교에서도 마찬가지다. 이렇게 기계적 방법론이 채택되어 자유의지의 행위를 뒷받침하고 방향을 알려준다. 행운은 준비된 자를 선호하기에, 사람들은 좋은 결과가 따를지 모른다는 사실을 거의 의심하지 않는다. 주의 깊게 선택한다면 (혹은 수동적 최적화인 '두고 보기'에 나선다면) 보상을 받을 수 있다. 마찬가지로 델핀의 신탁이 내놓는 불가해한 예언에서도 우연이 출현한다. 이를 통해 우연이 맡는 창의적인 역할을 이해해볼 수 있다. 이 모든 경우에서 보듯이, 길을 잃었다면 가만히 서서 기다리거나 제자리를 맴도는 대신, 그저 어떤 길이든 우연히 선택하기만 해도 길을 찾게 된다.

카드 플레이어들은 안다. 충분히 오래 판에 머물 수만 있다면 언제나 실력이 좋은 포커 선수가 이긴다. 패가 오로지 운에 따라 분배되며, 그래서 이기는 패가 아무에게나 갈 수 있다는 사실에도 불구하고 그렇다. 포커에서 이기는 데는 운이 필요치 않다. 평균의 법칙이 이긴다. 누군가는 베팅에 운을 가

장 적절히 활용하고 다른 이들은 그렇지 못한다고 해도 말이다.

운 자체가 예술작품에서 결정적 요소로 나타나는 경우도 있다. 은유
는 식별 체계에 있어 일종의 위험성 낮은 도박으로, 그 도박의 성공 가능성
은 종종 오독될 위험에 비례한다. 시에서 은유와 여타의 비유(figure)를 분석
한 『애매성의 일곱 가지 유형(Seven Types of Ambiguity)』[27]에서 윌리엄 엠프
슨이 구분한 일곱 개의 유형은 애드호키즘적 의도와 상당히 유사하게 상응
한다. 첫 번째 유형은 동시에 여러 방식으로 효과를 발휘하는 어떤 낱말이나
문장을 가리키는데, "가령 몇 가지 유사 지점의 비교와 차이 지점의 대조"에
의해서도 이러한 효과를 거둘 수 있다. 이를 필두로 두 가지 이상의 의미, 말
장난, 알레고리를 비롯해 은유 및 역설, "운 좋은 혼란" 그리고 독자의 해석을
강제하는 모순이나 부적절함 등의 유형을 거쳐, 마지막 일곱 번째 유형으로
"작가의 정신에 자리한 근원적 분열을 나타내는 근본적 모순"에까지 이른다.

"운 좋은 혼란"과 부적절함의 경우 실제로 운이 크게 작용하는 우연의
다의성일 가능성이 있다. 다른 유형도 일단 우연 아래 한데 묶어볼 수 있지만,

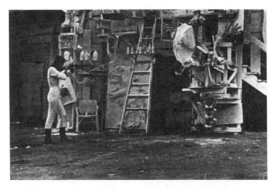

도판 147
조각가 니키 드 생팔은 회반죽을 바른 구조물 앞에 물감통과 주머니를
걸고 이를 겨냥해 22구경 소총을 쏘았다. 이러한 방식으로 물감이 튀고
떨어지는 모양새를 우연이 결정짓게 하였다.

27 London, 1930.

이러한 유형들은 주로 (서로 다른 부분이 함께 작용하여 각자의 힘을 증폭시키는) 의도적 상승 작용(synergism)에 의존한다. 일단 선택이 이루어지고 나면, 우연이 빚어내는 우연적 효과는 거기에서 멈춘다. 최종 결과물만을 염두에 두는 사람에게는 의미에 풍부함을 더하는 애매함이 어떻게 빚어지는지 중요치 않다. 그 어떤 우연한 발견도 일단 통합이 이루어지고 나면 사라지기 때문이다. 하지만 최종 결과물이 불가피성을 암시하는 경우에도 창의성은 상당한 이익을 얻어낸다.

우연의 지평 안에서 운 좋은 발견이나 상승 작용 같은 단어로 설명되는 효과의 역할은 결정적이다. 애드호키스트는 운이 자신의 편이길 바라며 그런 위험한 효과를 감행하고 발전시킨다.

순전한 선택에 의한 애드호키즘

우연으로 촉발된 것이든 아니든, 선택 자체가 발견의 한 가지 형식이 될 수 있다. 간단한 자원이 충분히 제공되는데 굳이 이것저것 물색하는 행위를 정당화하기는 어려우며, 또 편익이 분명한 상황이라면 지금 당장 있는 것에서도 충분히 만족감을 얻을 수 있다. 제품설명서는 사실상 무한하다시피 많은 장치를 서로 조립하는 방법에 관한 정보를 제공해준다. DIY 시장이 그렇듯이, 장치가 사전에 덜 조립된 상태일수록 더 좋다. 문짝은 건축의 여러 복잡한 하위부품과 마찬가지로 완제품의 형태로 판매될 수 있다. 그런데 문이 부속 연결식으로 되어 있다면 사용자에게 더 이익이다. 문이란 패널과 틀, 경첩, 손잡이, 빗장 등이 애드호키즘의 방식으로 결합해 이루어진 산물로, 때로 여기에 자물쇠나 자동 문닫기 장치, 문틈막이, 볼트, 내다보기 구멍, 초인종 등이 더해진다. 그런데 문의 구체적 사양을 정한 다음이라고 해도, 가령 패널 네 장짜리에 위쪽으로 미늘창을 달고 빨갛게 칠하기로 했어도, 문이 열리는 방향이 안쪽인지 바깥쪽인지, 크기는 2m로 할지 2.1m로 할지, 경첩을 왼쪽에 달지 오른쪽에 달지와 같은 기본적인 사항을 포함해, 수천 가지 조합의 선택지

231

가 여전히 남아 있다. 이처럼 갖가지 기능의 선택지로 이루어진 문과 비교해, SF 영화에 등장하는 미닫이문은 지루하기만 하다.

자동차를 애드호크한 구조물이라고 할 수는 없지만, 표준 '사양'의 호환성을 면밀히 계산해 개별 자동차의 디자인에 매력을 부여한다. 포드 영국 지사에서는 1970년, 자사 라인에서 제공되는 주요 대체 부품을 이용해 1천 가지 이상으로 제각기 다른 모습의 자동차를 생산할 수 있다는 광고를 내보냈다. 미국 포드는 그 가짓수를 10배까지 늘렸다. 자동차와 같은 복잡한 기술적 기기의 경우, 판매 신장을 목적으로 쉽고 저렴하게 '개인화'를 할 수 있다. 진정한 개인 맞춤 제품에는 어마어마한 비용이 들기는 해도 말이다. 로스앤젤레스에 자리한 배리스 커스텀 인더스트리스의 대표인 조지 배리스는 별난 맞춤형 자동차를 만든다(여기에는 1970년 오사카 만국박람회 미국관에 전시되었던 가짜-애드호키즘적인 '욕조 자동차'도 포함된다). 애드호키즘의 주류는 미국의 『위쇼스키스』와 같은 자동차 튜닝 카탈로그에서 찾아볼 수 있는데, 부착식 조명등과 내외장재는 물론이고 엔진 부품에서 트랜스미션, 기어박스까지 거래되며, 부품과 부품을 연결하는 어댑터 페이지도 수록되어 있다도판 151. 오늘날 자동차의 튜닝은 초창기 디트로이트에서 헨리 포드가 시도했던 자동차 개발 과정과 유사한 양상을 보여준다. 오늘날 포드라고 하면 특수 고안된 여러 요소를 갖춘 생산 조립 라인이 떠오르지만 이미 두 번의 시행착오를 겪고 난 초창기, 포드는 자동차의 전 부품을 직접 생산할 생각이 아니었다. 대신 포드는 모든 부품을 기존의 부품 공급사에서 구매하는 방식으로 세 번째 도전에 나섰다.[28]

옛 시절의 디트로이트처럼, 영국에는 여전히 소규모 자동차 회사가 여럿 있다. 기존 중공업 분야에서 이런 회사들이 거둔 경제적 성공을 이해하

28　헨리 포드(Henry Ford), 『나의 인생과 일(My Life and Work)』(New York, 1923). 이 시기에 관해 포드는 또한 이렇게 말했다. "미래의 가장 경제적인 제조 방식은 제품을 이루는 전 요소를 한 지붕 아래에서 생산하지 않는 것이다. 이에 해당하지 않는 제품이라면 그것은 상당히 단순한 종류의 것이다. 오늘날보다, 더 적합하게는 미래의 제조 방법론이라면, 각각의 부품을 가장 잘 만들 수 있는 곳에서 생산하여, 이를 소비가 이루어지는 지점에서 하나의 온전한 유닛으로 조립하는 것이다."

려면 그 생산 방식부터 살펴보아야 한다. 유리섬유 차체 안에 든 부품은 대기업 생산 라인에서 나온 것이다. 이들 회사는 그렇게 가져온 부품을 조립하여 자사 제품을 만든다. 유리섬유 차체라는 것도 사실 뒷마당에서 조립할 수 있는 수준의 부품이다. 대표적인 회사가 로터스로, 그간의 로터스 자동차가 어떻게 변해왔는지 살펴보면 흥미롭다. 로터스 마크 I은 1950년 콜린 채프먼이 개발한 모델로, 1930년형 오스틴 7의 차대를 개조한 후 그 위에 합판으로 된

도판 148, 149, 150
맞춤형 자동차는 진정 애드호크한 성격을 지닐 수 있다. 1971년 멕시코 히달고의 어느 기계공이 주변 부품으로 만들어낸 자동차가 그런 사례에 해당한다. 정제를 거쳐 더욱 매끄러워진 자동차의 사례는 거의 순수주의의 성격을 띠지만, 애드호키즘적 감수성을 지닌 감식가 사이에서 거래되기도 한다. 1970년 배리스 커스텀 인더스트리스가 다른 자동차를 모방하여 내놓은 V-8 주스 로드스터나, 1971년 진 윈필드가 선보인 포드세보레AMC크라이슬러폭스바겐, 어느 은행의 자동차 대출 홍보용으로 디자인된 애니카 등이 이에 해당한다.

차체를 더했다. 몇 년 뒤 채프먼은 보통의 완성차가 아닌 부품 키트 형식의
자동차를 팔았는데, 대부분 영국 포드의 부품에 기초한 것이었다.

도판 151
178 페이지에 달하는 『워쇼스키 카탈로그』 중에서
엔진 어댑터 키트 부분, 1971.

도판 152
중세 설화나 다른 문화권의 동물 삽화를 보면
아직 자연계에 태어나지 않은 생물이 등장하는데,
이것들은 실제 존재하는지 여부에 대한 자세한 조사
이루어지는 동안 이미 아는 여러 동물의 신체 부위를
그러모아 결합한 이상블라주에 해당한다. 그림 속의
동물은 바다사자(1554)로, 울음을 내는 네 발 달린
물고기에 관한 여러 목격담을 바탕으로 그 모습을
유추하여 형상을 구축하였다.

도판 153
아프리카의 드럼 겸 현악기 키사(kissar).
위 사진 속의 것은 인간의 해골과 가젤의
뿔로 만든 것이다. 메트로폴리탄 미술관,
크로스비 브라운 악기 컬렉션, 1889.

도판 154
콘허스커스의 연주 모습, 1954. 다른 즉흥 연주
스타일리스트들도 그릇, 숟가락, 톱, 빗, 박엽지 같은 물건을
연주해왔다.

하지만 로터스의 애드호키즘은 어딘가 꾸민 듯한 느낌이다. 실제로 로터스의 성공세가 커가면서 타 제조사에 대한 의존도가 점차 낮아지기 시작했다.

한편 로터스는 부품의 원 생산처를 최대한 감추려 했다. 1950년대 말, 로터스 차량의 예비 부품은 포드나 모리스, 복스홀의 부품과 똑같았다. 다만 로터스의 부품 번호를 달고 로터스의 상자에 담겼을 뿐이다. 감정가급의 소비자들 사이에서는 부품을 더 싸게 구할 수 있는 원 생산처 정보가 오갔다. 로터스는 그렇게 새 부품으로 자동차의 스타일을 바꾸었는데, 가령 크롬과 플라스틱 소재의 미등으로 자동차의 뒷모습이 달라지기도 했다. 그런데 그런 때에도 로터스의 자동차에서 애드호키즘의 성격이 '표현'되는 일은 거의 없었다. 로터스에게는 부끄러운 무엇이었던 것이다. 로터스의 자동차는 미학적으로 만족스러운 애드호키즘의 사례는 아니다. 오늘날 이 회사는 연간 4,500대 이상의 자동차를 판매하는데, 부품 키트는 거의 사라졌다. 일정 시기 이후 헨리 포드의 오리지널 포드가 그러했던 것처럼, 지금 로터스에서 조립되는 부품은 로터스에서 생산되었거나 아니면 적어도 특별 주문을 통해 외부에서 생산된 것들이다. 로터스 자동차의 개발 과정과 비슷하게, 악기의 역사에서도 애드호크한 사례를 찾아볼 수 있다. 비록 지속적인 안정성에 의존하기는 어려운 일이지만, 다른 데서 빌려온 일련의 개선 요소를 바탕으로 안정적인 형태를 얻은 악기들이다. 몇 가지 발전의 계보를 살펴보면 다음과 같다.

퍼커션
속이 빈 통나무 → 여기에 가죽을 덧씌운 것 → 모양을 갖춘 드럼: 쇠울림줄 및 여타 부속, 튜닝 클램프

금관 악기
동물의 뿔 → 금속으로 만든 뿔 → 휘감긴 형태 → 밸브를 넣은 여러 가지 크기의 뿔

235

오르간
울림관 → 기계식 공기 공급 장치 → 건반 → 음중지 장치 → 증음통 → 다른 오케스트라 사운드의 애드호크한 모사음('목소리') → 사운드 증폭

피아노
하프시코드 → 해머 회수 장치(클라비코드) → 페달 → 이중 회수 장치 → 현 교차식 오버스트렁 스케일

음성의 활용
성가 → 반주가 있는 속요(俗謠) → 오페라 극중 인물의 독일 가곡, 벨칸토, 표현주의 창법

성악의 양식상의 발전에서 카스트라토(castrati)는 분명 애드호키즘의 성격을 지녔다(비록 부분을 더하는 계열에는 해당하지 않지만!). 하지만 성악 양식에서의 그와 같은 무시무시한 발달은 악기의 변화 원리와는 달랐다. 악기의 경우 어느 정도는 단순한 추가에 해당해서, 다음에 올 것이 더해진 것이다. 기존 레퍼토리의 연주만이 목적인 경우, 악기는 변화에 느렸고 또 여전히 그렇다(전적으로 새로운 유형의 악기가 언제나 개발 중이기는 하다). 상당히 다른 양상을 보이는 비서구권의 악기 역사에서조차 정확히 유사한 양상이 나타난다. 변화의 과정에서 악기의 구성 요소와 형태, 소재, 하위부품(밸브, 금속 및 목재의 활용)이 악기 군에서 악기 군 단위로 개조되었다. 건반은 클라비코드, 하프시코드, 피아노, 오르간 그리고 초기 타자기에서도 나타났다.

29 음악 자체도 대체로 모방의 성격을 지니며, 어느 정도는 의도적이다(음악은 소리나 소리의 전통적 재현물을 모방한다). 민속 음악은 애드호크한 성격을 지녔는데, 종종 새로운 가사에 옛 곡조를 가져다 쓰거나 아니면 그 반대다. 대중음악은 애드호키즘의 빛나는 사례들을 일일이 세기 어려울 만큼 많이 보여준다. 음악 평론가들이 계속 지적했던 대로, 비틀스의 음악은 몇 년간 때로는 일제히 절충주의적 양상을 보여주었다. 비틀스는 포크 음악, '소울', 록앤롤, 블루스, 구전 민요, 홍키통크, 발라드, 현대 음악, 오케스트라 편성 양식, 독일 가곡 및 자장가 등의 장르를 끌어안았다.

이후 건반은 (기능이 아닌) 모방의 이유로 자일로폰과 마림바에 재등장했는데, 또한 이 두 악기는 옛 퍼커션 류의 악기에서 드럼채를 빌려왔다. 고전 악기들 가운데서도 기타에 처음 적용된 전자 앰프는 최근 피아노와 바이올린에까지 확대 사용되고 있다.

　　악기에서 나타나는 애드호키즘은 실행적일 뿐 아니라 때로 의도적이다. 오르간의 경우가 특히 명확한데, 오르간의 소리는 특히 모방을 목적으로 변경되었다.[29]

애드호크한 구조물의 예시

연필깎이가 (그리고 칼이) 없다는 가정에서 나는 어떻게 우연과 선택을 통해 실행적 애드호키즘의 물건이 고안되는지 그 과정을 보여주고자 한다. 가능성이 거의 무한한 만큼 부엌에 갇힌 상황으로 한정해보자.

　　a) 사과 껍질깎이를 식탁에 고정한다. (그 물건이 우연히 거기 있었다고 해두자.) 날을 최대로 벌리거나 아니면 가위로 날을 더 벌어지게 해둔다. 연필을 고무줄로 움직이지 않게 고정한다. 크랭크를 돌리면 날이 연필 주변으로 돌며 아마도 연필을 깎을 것이다. 그렇지 않다면 사과 깎이 날에 성냥첩을 끼워 날을 더 안정적으로 고정하라.

　　b) 연필이 여전히 뾰족하게 깎이지 않는다면, 싱크대의 쓰레기 처리기로 깎는 방법을 시도해본다. 회전판이 아래에 있을 터인데, 연필을 일정한 각도로 유지해야 한다. 손가락을 다칠 수 있으니, 펜치 같은 것으로 연필을 잡는 편이 좋겠다. 펜치가 없다면? 설탕 집게도 괜찮다.

　　c) 연필에서 나무 부분을 씹어내 연필심이 나오도록 한다. 시간이 오래 걸릴 테니, 먼저 고기용 망치로 두드려 목질을 연하게 만든다. 혹시

그 와중에 연필심이 자꾸 부러진다면 연필 끝을 물에 담가 불려보라.
d) 연필을 적셨는데도 충분히 불지 않는다면 연필에서 나무 부분을 태워서 없애는 방법이 있다. 그러다 연필 겉의 에나멜층이 단숨에 타버릴 수도 있으니, 연필 끝에 젖은 끈이나 키친 타올을 둘러 감는다.

e) 연필이 다시 마르면 이제 마찰식 감자 껍질깎이를 써본다. 연필의 나무 부분을 갈아내 끝을 뾰족하게 만들어보라.

f) 아니면 손목 운동식 껍질깎이로 나무 부분을 깎아낸다.

g) 연필심 부분이 헐거워질 수 있으니, 포크로 연필심 주변을 꾹꾹 눌러준다.

h) 가위 날을 돌려가며 연필 끝 부분을 깎아본다.

i) 나무 부분이 숯이 되어 떨어져 나가 연필심만 남을 때까지 연필을 굽는다. 목질부 없이 연필심만 쓰거나 아니면 쥐기 편하도록 알루미늄 포일을 두껍게 감는다.

j) 강판에 연필을 갈아본다.

k) 세모난 깡통 따개로 깡통에 구멍을 낸 후, v자 모양의 구멍에 연필을 넣어 나무 부분을 긁어낸다.
기타 등등.

루브 골드버그의 전형적인 '발명' 만화는 기계에 예속된 인간을 풍자하는 별난 장치를 등장시켜 너무나도 간단한 행동을 배배 꼬아놓는다. 동시에 그의 만화는 그처럼 우스꽝스러울 정도로 근접한 방법으로 실제로 문제를 해결할

수도 있다는 점을 보여준다. 골드버그는 휴대용 사진 현상 인화 세트와 가터 벨트 없는 양말을 처음으로 '발명'했다.

　　이런 '해결책' 모두 다 상당히 조악하지만 주어진 상황을 고려하면 적절한 해법이며 효과도 있을 수 있다. 물론 실제로 즉석에서 무언가를 시도하기에 그만큼 상황이 제한된 경우는 별로 없다. 만일 주방에 갇히지 않은 상황이라면, 또 시간과 돈을 더 들일 수 있다면, 확실히 처음부터 연필깎이와 더 비슷한 물건으로 시작해 무언가를 만들 것이다. 그렇다고 해도 여전히 초반의 시도는 임시변통이었을 테고, 또한 우연은 물론 익숙한 창조의 원형에서도 상당한 영향을 받았을 것이다.

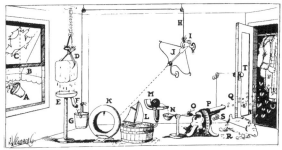

도판 155
"괴상한 가게에서 교수가 나방 박멸용 기계를 사 들고 나타난다. 일단 노래를 부른다. 윗집 여인이 짜증내며 화분을 던지면(A), 화분이 차양을 뚫고(B), 햇빛을 방안에 들여 얼음덩이를 녹인다(D). 물방울이 냄비로 떨어져(E) 파이프를 따라 흘러(F) 양동이에 모인다(G). 양동이가 무거워지면서 끈(H)에서 고리가 풀려(I) 타이어로 화살을 쏜다(K).
화살이 날아가며 생긴 바람으로 장난감 배(K)가 레버 쪽으로 움직여(M) 공을 숟가락으로 굴리면(N) 끈이 당겨져(O) 기관총이 발사되어(D) 좀약들이 날아간다(Q). 총성에 양이 놀라 날뛰다(R) 문고리에 매어둔 끈을 잡아당기면(S) 옷장 문이 열린다(T). 나방(U)이 튀어나와 양의 등 털을 먹으려고 날아오다가 좀약 일제 사격에 죽어버린다.
나방들이 도망갔다 다시 돌아올 것 같으면, 마구 움직여 쫓아내면 된다."
루브 골드버그의 전형적인 '발명' 만화는 기계에 예속된 인간을 풍자하는 별난 장치를 등장시켜 너무나도 간단한 행동을 배배 꼬아놓는다. 동시에 그의 만화는 그처럼 우스꽝스러울 정도로 근접한 방법으로 실제로 문제를 해결할 수도 있다는 점을 보여준다. 골드버그는 휴대용 사진 현상 인화 세트와 가터벨트 없는 양말을 처음으로 '발명'했다.

2장
애드호키즘 감수성

도판 156
마르셀 뒤샹, ‹자전거 바퀴›, 1913. 뒤샹은 이 작품으로 단지 선택과 결합만의 애드호키즘을
명쾌하게 예술로 제시한 아마도 최초의 작가일 것이다. 뉴욕 근대미술관에 기증된 시드니 &
해리엇 재니스 소장품(Sidney and Harriet Janis Collection).

애드호키즘 감수성

1972년 3월 4일, 난처한 상황에 성공적으로 대처했다는 들뜬 심미적 만족감이 런던 «타임스»의 '독자 투고란'에 찾아들었다. 기차에 탔는데 코르크 따개가 없는 상황을 두고 독자들이 제각기 애드호크한 해법을 제안하던 차에 이런 사연이 실렸다.

> 2월 28일 키스 잉엄 씨가 토로한 곤경에 관해 읽었습니다. 유감스럽게도 잉엄 씨는 30년 전의 저만큼 운이 좋진 못했군요. 전쟁 중이던 당시 저는 에든버러에서 런던으로 가던 중이었습니다.
>
> 동승자나 저나 코르크 따개가 없는 상황에 제 위스키병은 마개로 닫혀 있으니 난처한 노릇이었지요. 제3의 승객이 들어오기 전까지는 그랬습니다. 이튼 고등학교 동문 넥타이를 맨 호감 가는 지적인 인상의 노인이었는데, 객차 선반에서 뺀 나사와 (드라이버는 없었지만 대신 제 가방에 손톱 줄칼이 있었습니다) 본인 구두에서 풀어낸 끈을 가지고 병마개를 따주셨습니다.
>
> 언제나 이튼 출신을 높이 샀지만, 그때만큼 우러러 보인 적이 없었습니다.
>
> 당신의 충실한 벗,
> [소령] 이언 알렉산더

찬탄할 만해 보인다. 애드호키즘이 예술의 믿음직한 활용 자원 가운데 하나라는 점을 감안해도 그렇다. 우연히 찾은 방법으로서의 애드호키즘이 선사하는 즐거움을 누리고 나면, 자연스레 하나의 온전한 미학 원리로서 애드호키즘의 가치를 평가하는 쪽으로 관심이 옮겨간다. 알렉산더 소령이 그러했듯이, 애드호키즘의 결과물은 물론이고 융통성과 근접성, 연결성과 같은 특성을 그 자체로 감상하며 애드호키즘에 대한 감수성이 발현되기 시작한다.

새로운 문화적 맥락—예술 운동으로서의 애드호키즘—이 출현하면서 숨어 있던 주변적 특징이 새삼 매력을 발할 수도, 또 그런 특징이 강조되어 애드호 키즘의 공통 특질에 대한 평가를 높이는 데 일조할 수도 있다. 그렇게 '격상 된' 애드호키즘에 대한 감수성이 지닌 양상으로 다음의 것들이 포함된다.

a) **뜻밖의 인지로 얻는 즐거움**. 어린이용 퍼즐 그림에서 덤불에 가려 있던 동물이 갑자기 눈에 들어오는 것처럼, 예술에서도 다른 데서 인 용해온 부분들이 당장은 각각으로 인식되다 갑자기 더불어 작용하는 또는 그 반대의 경우가 있다('꽃병' 그림이 예기치 않게 두 개의 옆얼 굴로 보이듯). 이러한 양상의 감수성에 누군가는 가령 다음과 같이 반 응한다. "세상에, 탁구공으로 만든 거였네!"도판 157, 158. 이와 같은 표 현에서 보듯이, 과거의 작품을 다시 감상하는 과정에서 애드호키즘이 하나의 방법론이나 방식, 양식으로서 회고적으로 '발견'되기도 한다.

b) **혼성적 형태의 감식**. a)와 관련해 에르테의 그림을 사례로 들 수 있

도판 157, 158
네 개의 초상으로 이루어진 에르하르트 쇤의 퍼즐 그림 (1534년경)과 C. C. 벨의 ‹이 그림에서 "루스벨트가 미국에 의미하는바"를 찾으시오›(1935). 모두 '뜻밖의 인지'라는 애드호키즘의 원리를 보여준다(도판 11 참고). 벨의 그림에서 루즈벨트는 새로운 시대, 강력한 해군, 재녹화 사업, 아동 노동 근절, 소외 계층 등을 상징한다.

242

다. 에르테는 말쑥하게 차려입은 여성의 모습을 글자와 숫자 모양으로 그리는가 하면도판 159, 160, 161, 연필과 성냥개비로 엠파이어 스테이트 빌딩을 만들었다. 실행적 애드호키즘은 불순하고 혼종적인 체계와 관련될 수밖에 없는데, 어떤 질서 체계가 다른 체계와 결부되면 각기 평온했던 체계의 자율성이 교란되기 때문이다. 이는 여러 질문으로 이어지거나(인어의 경우 어디에서부터 여성이 물고기가 되는 것일까?), 아니면 혼성물을 결국 받아들여 전체를 개관하게 만들기도 한다(인어와 켄타우로스는 신화에서 일정한 역할을 맡는다). 처음에는 기괴해 보였던 무엇이 결국에는 정상이 되며, 그렇게 겹겹이 싸여 있던 형식적 금지의 방어막이 무너진다.

c) **계산된 자연스러움**. 애드호크한 발명가는 시간과 돈의 제약에서 벗어날 수 없지만, 애드호키즘 예술가는 규칙을 확장하고 남용하고 폭넓게 탐색하여, '우연히 발견한' 논쟁적 '흥정거리'를 두고 협상에 나선다. 마술과 마찬가지로 예술도 감식에 의지한다. 감수성이라는 면에서 볼 때 실제 작품에 들어간 노력이 중요한 것은 아니다. '사라진' 동전이나 열쇠가 복숭아 통조림 안에서 발견되는 마술을 생각해보자. 이 마술을 하려면 통조림 공장에 가서 똑같이 생긴 동전이나 열쇠를

도판 159, 160, 161
숫자 형태로 그려진 인체를 담은 에르테의 석판화(1968)는 '혼성적 형태의 감식'을 포착한다.

미리 깡통에 넣어두어야 한다. 애드호키즘 예술도 비슷해서, 남몰래 기울인 노력이 작품에 기여한다 하더라도, 중요한 것은 자연스러워 보이는 겉모습뿐이다.

d) **'기능'의 감식**. 기능이라는 말에 강조 표시를 붙인 까닭은 실제의 유용성은 짐작되기만 해도 충분하기 때문이다. 1940년대 미국 라디오의 희극 캐릭터 스툽네이글 대령은 자신이 개발했다는 괴상한 '개량' 악기에 관한 설명을 늘어놓았다. 영국의 히스 로빈슨도 비슷하게 괴상한 장치를 내놓은 바 있다. 행동 원리로서의 애드호키즘은 실제 목적의 긴급한 부름에 동원된다. 하지만 감수성으로서의 애드호키즘은 실제의 목적이나 긴급성, 통상적 수단에 깃든 진지함을 조롱한다. 기능에만 집중한 해법을 풍자하거나(냅킨으로 쓰인 넥타이), 그런 해법을 과장되게 적용하여 풍자하기도 한다(스위프트는 단편 「겸손한 제안」에서 아기를 식량화하면 아일랜드의 인구 및 영양 섭취 문제를 동시에 개선할 수 있다고 풍자했다). 유머를 버리고 미덕의 태도로 기능을 하나의 감수성으로 보는 방법도 있겠지만, 그 자체만으로는 애드호키즘만의 특징이 되지 못한다도판 163, 164.

e) **향수**. 옛것이 인정받을 수 있다. 새로운 용법이 당혹감을 줄 때면, 유대감을 느낄 수 있는 옛것을 높이 사게 된다. 지팡이와 코트걸이로 옷장 위쪽 레일에 옷걸이를 걸 수 있는 장대를 만들 수 있다. 장대를 이루는 요소는 누가 보아도 친숙하며, '수수하게' 향수를 자아낸다. 하지만 새로 태어난 혼성적 형태는 각 부분이 지녔던 본래 기능을 무효화한다도판 165.

f) **동일시**. 평범한 물건을 보면 개인적으로 친근한 느낌이 든다. 배나 비행기에 자동차 핸들이 달려 있으면 자동차만큼 조종하기 쉬워 보이고, 운율처럼 운문의 형식 요소를 이용하면 결과물이 어쨌거나 '시'처

도판 162
호프만 교수의 ‹집에서 하는
마술›(1890)에 실린 실내 유희
게임. 애드호키즘 감수성에
종종 나타나는 '부자연스러운
즉흥성'을 보여준다.

도판 163, 164
과학에서의 기능(러시아의 루노호트 1호(1971)과
예술에서의 '기능'(장 팅겔리의 ‹뉴욕에 바치는
오마주› 중 일부). 애드호키즘 감수성에서 진정한
실용성이란 그저 짐작이 가는 것만으로도 충분하다.
뉴욕 근대미술관 소장, 작가 기증.

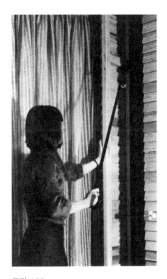

도판 165
지팡이의 끄트머리를 비스듬히 톱질한
후 코트걸이를 붙이면, 손닿지 않는 위쪽
레일에 옷걸이를 거는 장대가 된다(네이선
실버, 1968). 변형을 거쳐 태어난 새로운
물건에 기존의 요소들이 향수적으로
제시된다.

245

럼 보여 안도감이 든다. 애드호키즘의 감수성은 이런 개인적 동일시를 더하기도 하고 깨뜨리기도 한다. 키엔홀츠가 기름과 오물로 범벅이 된 화장대로 보여주었던 것처럼 말이다.

g) **지각하는 사람의 우월감.** 애드호크한 대상이 지니고 있다고 여겨지는 겸양 때문에 빚어지는 현상이다. 해당 사물은 자신이 빚진 형식적 부채를 '숨기지 않고' 내보이며 스스로를 낮춘다. 어떻게 하는지 방법만 알면, '어린애도 할 수 있다'(애드호키즘식 작품을 만들 수 있다). 이 불안한 세상에서 비법을, 트릭의 비밀을 안다면 얼마나 위안이 되겠는가. 하지만 여러분, 비밀 같은 것은 없습니다도판 166. 직접 하면 됩니다.

h) **너무나 혐오하고픈 원리.** 애드호키즘의 이물성(異物性)이 지닌 전복성에, 또는 실로 지금까지 열거한 특징이 발휘하는 유혹적인 매력에 탄복할지도 모른다. 오로지 그간 무시되고 경멸받았다는 이유로

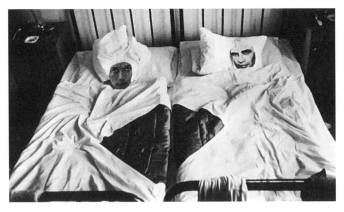

도판 166
잡지에서 오려낸 얼굴 사진을 올려둔 침대(로디 모드록스비, 1971). '누구라도' 할 수 있었을 작업이다.

246

(혹은 정확히 바로 그 이유로) 애드호키즘은 자신을 보아달라고 강력하게 요구한다. 애드호키즘은 싸움에 진 개, 타자, 닿을 수 없는 이상의 볼품없는 그림자, 아마도 장애를 일으킬지도 모를 방법으로서 저 바닥에서 시작된다. 애드호키즘의 감수성은 부정직을 경유한 정직, 실수로 얻은 지혜, 캠프적인 것을 통해 얻는 진지함 같은 암시로 가득할지도 모른다. 윌리엄 블레이크가 결론 내린 대로, "방종의 길은 지혜의 궁으로 이어진다." 일상적인 가능성을 찾는 사람들이라면 가망 없는 재료를 그렇게 부를지도 모를 일이다.

이미 애드호키즘의 방식과 자원을 상당히 활용하고 있는 여러 예술 장르 중에서도 특히 다섯 개의 장르가 애드호키즘 감수성이 이미 나타나기 시작했다는 증거를 보여준다.

연극

연극의 가장 기본적인 방식이 무엇이든 간에, 상연이란 언제나 즉석 연기 및 자원으로서의 소품 활용에 의존해왔으며, 현대 연극에서 그 중요성은 더욱 커졌다.

버스터 키튼이 영화에서 소품과 배경을 시각적 농담으로 활용한 방식에 관해서는 이미 거론된 바 있다. 〈황금광 시대〉에서 채플린은 롤빵에 포크를 꽂고 움직여 춤추는 사람의 다리처럼 보이게 했다. 채플린의 지팡이는 등을 긁고, 당구를 치고, 남의 다리를 걸어 넘어뜨리고, 물에 빠진 사람을 구해주는 등등의 용도에 쉬지 않고 동원된다. 물론 그것이 바로 인간이 지팡이를 가지고 다니는 이유다. 다리가 불편해서가 아니라 저 모든 용도로 쓰기 위해서인 것이다. 무대에 선 배우에게 소품은 더욱 눈에 띄는 자원이다. 소품은 음성, 몸짓, 분위기와 더불어 상당히 눈에 띄는 표현 수단이다. 하지만 소품과 나머지 것들의 차이라면, 소품은 일견 마술 같은 방식으로 인물의 내면을 외

화하는 연장물(extensions)이라는 점이다. 의자, 전화기, 담배와 같은 물건이 인물의 행복이나 불행에 따라 애드호크하게 생명력을 얻는다.

즉흥 연기에는 손가락 인형, 종이봉투, 길거리 극장 등 즉석 소품이 포함된다. 키스 존스턴이 이끄는 런던의 극단 시어터 머신은 무수히 많은 즉흥극을 상연한다. 이런 연극은 애드호키즘의 원리에 따라 의도적으로 구조를 갖추는데, 시어터 머신의 작품은 순수 즉흥 연기와는 달리 배우에만 의존하지 않고 주변 상황을 연출하여 맥락에 맞는 디테일을 더한다(기계 느낌의 극단 이름에 어울리는 특징이다). 정기 상연 작품 중 한 편을 보면, 연기자에게 카드 한 벌이 제공되는데 카드마다 한 문장씩 대사가 적혀 있다. 카드를 뒤섞은 뒤 두 명 이상이 차례로 적힌 대사를 읽으며 문장에서 극적 의미를 끌어내려 한다.

> "나, 너희 어머니 알아."
> "아, 그만해라."
> "키스해줘."
> "땅을 파서 나가야지."
> "어제 얘기하고는 다르잖아."
> "듣기 싫어."
> "방금 그 사람을 죽이고 왔지."
> 등등.

선행 대사와 무관하게 배우의 입에서 뻔뻔하게 흘러나오는 대사들이 재미도 주지만, 이미 입 밖에 나온 말의 뜻이 배우의 표현이나 행동으로 어떻게 확장되는지 아니면 심지어 무화되는지를 보여준다.

시어터 머신은 다른 즉흥 극단과는 다르게 풍선, 가면, 장옷, 장난감 등 소품을 상당히 폭넓게 활용한다. 사회자 역으로 무대에 앉은 존스턴이 아무 배우에게나 소품을 하나 집어 들고 어떤 것인 양 사용한 다음, 뒷사람에게 넘겨주라고 이야기할 때도 있다. 첫 번째 배우가 길쭉한 풍선을 골라 트럼펫을

연주하듯 마임을 하고 이 '트럼펫'을 다음 사람에게 건네면, 두 번째 배우는 이를 목발 삼아 몸을 기댈 것이다. '지팡이'를 넘겨받은 사람이 목발 위를 비틀면 풍선이 터지고 만다. 나중에 또 이런 식으로, 밧줄 고리를 입에 물고 헤엄 동작을 더하면 잠수용 마스크가 될 것이다. 어떤 물건을 다른 물건의 재료로 삼아 매번 애드호크하게 변형하는 작업은 호응이나 인정을 구하는 논리적 도약 또는 시각적 말장난과 얽혀 있다.

비슷하게 새로운 발견이 주를 이루는 게임에서 이번에는 피드백이 행동에 끼어든다. 어떤 동작을 슬로 모션 마임으로 연기하라는 지시에 따라 배우 두 명이 연기를 시작하면 세 번째 배우가 둘의 행동에 이리저리 논평한다. 배우들은 때로 복잡하고 경쟁적인 장면을 연기하지만, 최고의 장면은 탁자에 의자 쌓기처럼 지극히 단순한 슬로 모션이 결부될 때다. 이제 해설자가 연기자들의 행동과 주변 상황을 상세히 설명할 차례다.

자, 이제 남자가 의자 위를 잡고 들어 올립니다. 의자를 위로 한 번 빙글 돌려 탁자에 올리는데, 저렇게 쉽게 뒤집는 덕에 자브류스키 식당은 폐점 시간에 맞춰 구경가볼 만한 곳이 되었지요. [갑자기 배우들에게 이름이 생기고, 또 실제 장소에 있게 되었다.] 아들인 조지 자브류스키는 의자 올리는 데 조심성이 없어요. 조지는 자기가 아버지보다 두 배로 많이 의자를 올릴 수 있다며 우쭐해 합니다. [배우들 사이에 관계가 생겼고, 서로 경쟁 관계가 되었다…… 등등.]

이런 장면은 삼중의 발견과 관련되는바, 각 연기자가 다른 이들에게 정보를 제공하면 각자 그 정보를 다소 예상외의 방식으로 활용하며, 그렇게 연속해서 변형이 일어난다.

극에 앞서 이루어진 지시 내용은 관객은 물론 배우에게도 힌트가 된다. 대화 장면의 서두에서 존스톤이 다음과 같은 상황을 지시할 수도 있다. "사업가 두 사람을 연기해보자. 그런데 너희들 각자 상대보다 실제로 몸을 낮추려 드는 거야." 이 말도 안 되는 설정을 맞아 두 배우는 애드호크하게 앉고

수그리고 기대어 누웠다가 결국 바닥에 바싹 엎드려 카펫을 살펴볼 핑계를 찾는다. 특정 내용의 지시가("가능한 한 빨리 '사랑한다'고 말하기") 극을 이끌어가며, 그러한 지시가 없었더라면 존재하지 않았을 긴급함을 더해준다.

　시어터 머신 극단의 작품 대부분이 애드호키즘적 감수성을 보여준다. 그들의 공연이 지닌 가장 큰 매력이자 유머의 주 원천이라면, 관객이 보통 앞에 올 상황을 미리 알고 있기에 배우에게 부과된 제약과 구속에 공감할 수 있다는 점이다. 어떤 장면의 시작과 끝이 미리 지시된다면, 그 두 점을 잇는 가장 짧은 경로가 심미적 쾌감의 문제가 된다. 또한 연기자의 기량은 배우로서의 통상적인 능력뿐 아니라, 원하는 결과를 얻기 위해 활용 가능한 소품, 마임, 언어 등 애드호크한 자원과도 관련을 맺는다. 그러니 DIY나 다른 발명에서와 마찬가지로 여기에서 애드호키즘은 그 신속한 임기응변성으로 미학적으로 높이 평가받을 수 있다.

영화

에이젠슈테인은 말하기를 몽타주가 영화의 기초라고 했다. 몽타주는 조립이다. 몽타주가 갈등을 표현해야 한다는 에이젠슈테인의 주장[1]은 애드호크한 혼성물에서 종종 나타나는 부분들 사이의 충돌을 시사하지만, 에이젠슈테인이 작품에서 보여준 몽타주가 꼭 애드호키즘의 성격을 지녔다고는 할 수 없다. 오히려 에이젠슈테인이 경멸했던 푸도프킨의 이론이, 즉 몽타주의 효과를 갈등이 아닌 연결의 문제로 보는 관점이 설득력 있는지도 모르며, 오히려 애드호키즘의 사고방식과 더 밀접하게 관련된다.

　진정한 애드호키즘 영화는 '입수할 수 있는' 푸티지(footage)를 모아 편집하는 방식으로 쉽게 만들 수 있다. 역사 다큐멘터리가 보통 그렇게 제작되며, 뉴스 영화에서 보이는 시시한 사건들의 기괴한 병치도 마찬가지다. 일

1　세르게이 에이젠슈테인(Sergei Eisenstein), 『영화 형식(Film Form)』(New York, 1949), 36쪽 이하 참조.

반 상업 영화에서도 가없은 사례가 적지 않다. 감독이 다른 목적으로 찍어둔 가촬영분으로, 나중에(post hoc) 영화 제작자가 직접 편집하여 감독의 의도를 대체해버린 영화들이다. 애드호키즘의 방식으로 제작된 창의적인 영화를 생각해볼 수도 있다. 앤서니 스콧의 ‹세상에서 가장 길고 무의미한 영화›는 관객의 지루해하든 말든 아랑곳하지 않고 런던 소호의 쓰레기통에서 수거한 폐기된 촬영분을 우연한 순서로 이어붙여 만든 영화다. 나중에 스콧은 짐짓 모르는 척 자기 영화가 "폐물"에 "쓰레기"라고 비난하는 글을 썼는데, 스콧의 생각이 미학적 의도 이상이었음을 암시하는 대목이다.[2] 하지만 순전히 의식적인 참여와 열정을 보여주는 애드호크한 영화도 상상해볼 수 있다. 할리우드의 넝마주이—아니면 TV 방영용으로 과도하게 편집된 옛날 영화들을 보유한 제작사에서 일하는 누군가—라면, 스콧의 영화보다는 덜 졸린 작품을 만들 수도 있을 것이다. 심지어 실제 필름 롤을 입수하지 않아도 된다. 기획 목적에서라면 그런 필름이 있다는 사실만 알아도 충분하다. 다음과 같은 편집 지시로 애드호키즘 영화의 각본을 구성할 수 있다. '영화 ‹황량한 곳›에서 글로리아 그레이엄과 험프리 보가트가 만나는 장면 첫 부분에서, ‹셰인›의 말을 타고 떠나는 장면으로 넘어간다…….'

　　이와 그리 다르지 않은 영화가 이미 나왔다. 미국의 언더그라운드 영화감독 브루스 코너의 ‹영화›가 그것이다. 코너는 힌덴부르크 비행선 화재 추락 사건과 타코마 교각 붕괴, 오토바이 크로스컨트리 경주, 서부영화의 추격 장면, 공중전 영화, '성인영화(nudie)' 쇼트 및 (영화 시작을 알리는) 카운트다운 프레임 등 익숙한 발췌 쇼트를 이어붙이고, 그 위에 기존의 음악을 입혔다. 따로 영화음악 작곡을 의뢰하지 않고 저렴하게 제작한 영화라면, 어쩔 수 없이 주어진 부분에 맞춰 즉석으로 다른 부분을 만든다는 애드호키즘의 전형적인 요건을 갖추게 된다. 케네스 앵거의 ‹불꽃놀이›, ‹스코피오 라이징›, ‹쾌락궁의 개관›은 모두 음악에 맞춰 편집되었다. 그래서 이들 작품은 그 정도까

2　　앤서니 스콧(Anthony Scott),「세상에서 가장 길고 무의미한 영화(The Longest, Most Meaningless Movie in the World)」, «시네마(Cinema)», 1969년 10월호.

도판 167
극단 시어터 머신의 리처드슨 모건과 벤 베니슨, 로디 모드룩스비, 리처드 펜드리. 베니슨과 모드룩스비가 즉석에서 대사를 주고받는 동안, 모건과 펜드리가 그들의 말을 애드호크한 방식으로 적절히 행동에 옮긴다. 다만 보통은 대사와 행동 사이에 웃음을 유발하는 몇 초간의 간극이 있다.

도판 168
모건이 뒤에서 모드룩스비의 팔을 흔들고 손수건을 꺼내려 하고 지퍼를 내리려 드는 동안 모드룩스비가 대사를 한다.

지는 애드호크한 성격을 얻게 된다. 감독의 의도가 그와는 달리 순수주의적이라 해도 말이다.[3] 하지만 ‹스코피오 라이징›은 ‹물의 손길›과 ‹커스텀 카 코만도스› 같은 작품과 마찬가지로 의도적 애드호키즘의 성격도 겸비하고 있다. 이들 작품에서는 각기 오토바이 주행, 분수, 개조한 자동차 같은 시각적 주제를 바탕으로 의미심장한 '연상(associative)' 몽타주 시퀀스가 길게 이어진다.

영화는 본질적으로 연합의 연쇄로 이루어진 예술이다. 아마추어 감독의 낱글자 영화 타이틀 제작 도구부터, 월트 디즈니의 실사와 만화의 결합도판 169은 물론이고, 옛 영화를 편집해 만든 여러 컴필레이션 영화는 말할 것도 없다. 애드호키즘이 하나의 영화적 원칙으로서 여러 작품에 만연해 있으나 제대로 시작되었다고는 말하기 어렵다. '앤디 워홀' 영화 중 몇 편은 실제 다른 사람이 찍었다. 아마도 창작의 출처에 무심한 애드호키즘을 보여주는 사례일 것이다. 두산 마카베예프의 영화 중 상업적 성공을 거두었던 ‹보호받지 못한 순수›와 ‹W. R. 유기체의 신비›는 유쾌한 또는 대단한 병렬의 콜

도판 169
MGM의 ‹춤으로의 초대›(1954)에 등장하는 마술 같은 아상블라주.

도판 170
노먼 메일러가 만든 영화 ‹메이드스톤› 속 노먼 메일러와 립 톤의 결투 장면. 감독은 이 장면 앞에 톤이 망치로 '암살을 시도하는' 장면을 구상했지만, 언제라도 아무 배우라도 연기할 수 있게 남겨두었다.

3 케네스 앵거(Kenneth Anger)와 관련된 또 다른 애드호키즘의 연결점에서 보면, 앵거가 미친 영향은 영국 영화 ‹퍼포먼스(Performance)›에 드러나는 몇 가지 암시와 시각적 인용을 통해서도 확인할 수 있다…… BFI(British Film Institute)의 간행물에 따르면, 이 작품은 사후적(post hoc) 아상블라주의 사례다. 이 영화는 제작자를 위해 '일곱 명의 편집자'가 재편집한 것이다.

라주라 할 수 있다. 마카베예프는 자신의 영화가 편집실에서 태어난다면서, 훌륭한 동료 영화인들이 "좋은 아이디어"와 "좋은 시나리오"의 중요성을 강조한다면 사실 그들이 거짓말을 하는 것이라고 주장한다. 좋은 영화는 즉흥 (improvisation)에서 비롯된다.[4] 최근의 글에서 노먼 메일러는 푸도프킨이 몽타주를 말한 것처럼 편집에 관해 이야기한다. 마카베예프와 마찬가지로 메일러가 유일하게 강조한 부분이라면, 현장에서 즉석으로 만든 신을 발견된 오브제처럼 이용하여 최선의 결과물을 얻기 위해 조합하는 것이다. 메일러는 이렇게 썼다.

> 만일 [미리 생각해둔 쇼트를 놓쳐] 한 장면에 본래 찍고 싶었던 것을 담지 못했다 해도, 다른 방식으로 보상받는다는 사실을 깨닫게 된다. 수개월 간의 편집 작업이 계속되는 동안, 감독은 종종 암석 덩어리에서 제 작품을 발견해가는 조각가가 된 기분이 들 것이다. 끝이 원하던 자리로 향하지 않는다 해도, 돌의 암맥을 따르면 나타날 형상이 이미 돌 속에 들어 있다…….
>
> ‹메이드스톤›은 제작 과정에서 발견한 재료로 만든 영화로, 촬영을 시작하기 전의 기획 단계나 드로잉 보드, 예산 명세서에서는 그 모습을 거의 찾아볼 수 없다…….

메일러는 말이 아닌 필름으로 영화를 '집필했다'고 생각한다. 즉 필름 조각이 그에게는 사전이었던 셈이다. '메일러는 주어진 것으로 ‹메이드스톤›을 만들었다.' 구사한 어휘 면에서 '무엇을 썼느냐는 중요하지 않은데,' 그런 방법으로 거둔 결과가 은유적이리라는 점을 사람들이 예상할 수 있기 때문이다. ‹메이드스톤›은 애드호크한 작품으로서 결국 '그가 처음에 구상했던 것보다 훨

4 데이비드 로빈슨(David Robinson), 「바리케이드에서 경험하는 삶의 환희: 두산 마카베예프의 영화(Joie de Vivre at the Barricades: the Films of Dusan Makavejev)」, «사이트 앤드 사운드(Sight and Sound)», 1971년 가을호.

씬 나은 작품이 되었는데, 본래의 착상이 더 우월하지는 않았기 때문이다.' 메일러의 영화 제작 이론은 온전히 애드호키즘의 성격을 지닌바, '주어진' 단편들을 영화의 일부로 활용하는 법뿐만 아니라, 임기응변과 즉석 제작을 비롯해 시간을 절약하는 법에 관한 설명도 담고 있다. 아래 강조로 표시해둔 부분에서 이 점을 엿볼 수 있다.

> 훌륭한 영화 편집자는 실력 있는 스키어와 같다. '그는 앞에 놓인 경로를 면밀히 살펴보지 않고' 산 아래로 출발한다. '길을 꺾어야 할 때가 되면 꺾고,' 주변 상황을 확인하며, 최대 경사선으로 돌입하여, 언덕으로 가로질러 들어가, 다시 방향을 바꿔가며 아래로 내려간다. 아름다운 광경이다. '그가 경주 중이라는 단서를 덧붙이더라도,' 활강의 아름다움은 줄어들지 않으며 또 바라보는 우리의 긴장감은 더욱 커진다.[5]

문학[6]

문학의 애드호키즘은 언어의 본질에 입각한다. 말(speech)은 해당 언어의 통사 구조에 따라 결합하고 배열된 음소로 이루어진다. 소리를 의미와 연결 짓기에, 말은 다른 모든 형식적 매개체와 마찬가지로 절대 완전히 순수주의적일 수도, 완전히 애드호크적일 수도 없다. 인간은 문장과 구를 도치[7]하는 식으로 때때로 표준 통사를 재구성한다. 하지만 '새로운' 구조란 보통 해당 언어에서 이미 탐색되었던 것들이다. 진술(statement)이 복잡해질수록, 화자가

5 「영화 제작 과정(A Course in Film-Making)」, 225~230쪽. «뉴 아메리칸 리뷰(New American Review)» 12호, 1971.

6 이 부분은 이스트 앵글리아(East Anglia) 대학의 미국 문학 조교수인 헬렌 맥닐(Helen McNeil) 박사가 집필을 맡아 도움을 주었다.

7 『영어의 발달과 구조(Growth and Structure of the English Language)』(1905; New York, 1956) 중, 11쪽, 오토 예스페르센(Otto Jespersen)이 든 사례들로 볼 때, 산문의 통사적 변화율은 10%가 조금 넘는 것으로 추정된다.

새로운 발화(및 그에 바탕을 둔 새로운 인식)를 우연히 발견하거나 만들어낼 자유도가 높아진다.[8] 노엄 촘스키는 인간 지성의 자유를 입증하는 주요 요소로, 일견 닫혀 있는 언어 구조에서도 단어와 상징의 조합 가능성이 무한하다는 점을 든다.[9]

조현증(정신분열증) 환자, 시인, '노숙자'와 새로운 이론의 주창자 모두 기존의 단어를 재정의하거나 신어를 고안해 기존의 언어가 자신의 생각을 담기에 얼마나 적절치 못한가를 보여준다. 모든 신흥 운동은 '자연' '자유' '형식'처럼 이미 의미로 가득 찬 단어를 가져와 자신의 체계에 맞게 새롭게 방향 지으려 한다. 대부분 그렇듯이, 옛 단어에서 새 단어를 추출하면 기존의 함의까지 함께 끌어오게 된다. 제라드 맨리 홉킨스는 독특한 이미지 감각을 설명하기 위해 '심상(inscape)'이라는 단어를 필요로 했다. 컴퓨터 연산 이론가들은 '관계'나 '연결' 같은 말이 담지 못하는 무언가를 표현하고자 '인터페이스'라는 단어를 원했다. 그런 애드호크한 단어와 어구 다수가 기존 언어 자원에 더해져 점차 흡수된다. 아예 잠깐만 머물다 사라지는 단어들도 있고(매국노를 뜻하는 '퀴즐링quisling'과 흑인을 뜻하는 '샤인shine'처럼), 또 기존 단어보다 표현력이 떨어져 기존 단어를 대체하지 못하고 언어를 빈곤하게 하는 단어들도 있다.

애드호크한 조어는 메시아적 이론을 내세우는 이들 사이에서 넘쳐난다. 신어의 실행적 애드호키즘이 상당히 유혹적임을 드러내 보이는 대목이다. 이미 어떤 인물이나 개념에 강력하게 연합된 단어를 새롭고 낯선 단어로 대체하는 방식인데, 이를 통해 작가가 독자에게 미치는 영향은 그렇게 하지 않았을 때 이상으로 크다. 모든 유혹이 그렇듯이, 지적 유혹가도 제 목적을 이루기 위해 어떤 수단이든 애드호크하게 사용한다. 누군가 "일곱 번째 천국에 닿으리라"라거나 "열반에 들어선다"고 한다면, 듣는 사람 입장에서는 수사적으로 닳고 닳은 평범한 표현에 마음속 냉소주의가 고개를 들어 구원받고

8 다음의 책을 볼 것. 로만 야콥슨(Roman Jakobson) & 모리스 할(Morris Halle), 『언어의 기초(Fundamentals of Language)』(The Hague, 1956), 60쪽.

9 『데카르트 언어학(Cartesian Linguistics)』(New York, 1966).

싶다는 생각조차 사라질 것이다. 하지만 800달러만 내면 "클리어(clear)"가 될 수 있다고 약속하는 사이언톨로지(Scientology)라면? 이야기는 달라진다. 이 종교적 신어는 꽤나 참신해서 '클리어'라는 말이 지닌 특유의 평온한 느낌이 마치 이전에는 존재하지 않았던 것 같은 암시를 준다. 영적 평화를 위해 이 단어를 쓰는 사람이라면, 애드호키즘의 효과로 포착된 표현의 어휘를 얻은 것이다.

애드호크한 조어에 대한 유혹이 너무 심하게 혹은 너무 자주 엿보인다면, 듣는 사람은 그것이 광고 아니면 정신이상이라 생각한다. 미국 텔레비전 방송을 보면 알카셀저 소화제만이 "이런저런(the blahs)"이라는 불가사의한 이름의 병을 고친다. 시청자는 그 "이런저런"이라는 병이 알카셀저를 팔기 위해 만든 말이라는 관행을 받아들인다. 성 과학자 빌헬름 라이히는 농축된 "오르고닉 파워(orgonic power)"로 암을 치료할 수도 있다고 주장했는데, 청자는 어쩌면 그 "오르고닉 파워"라는 것도 "이런저런"과 마찬가지로 병적 상상의 산물이라 결론 내렸는지도 모르겠다. 실제로 라이히는 즉석에서 지은 단어나 상징을 과도하게 사용했는데, 사람들 눈에는 이것이 라이히가 제정신이 아님을 보여주는 충분한 증거로 여겨졌다.

모호함이 "작가의 정신에 깃든 분열"을 드러낸다고 윌리엄 엠프슨은 이야기했지만, 정신과 의사인 J. H. 판던 베르흐[10]와 R. D. 랭[11]은 이미지와 소리의 비현실적 결합이 논리적으로 타당한 경험이라고 옹호하였다. 조현증 환자의 말은 단편적인 이접의(disjunctive) 양상을 보이지만, 그 점이야말로 환자가 경험하는 복잡한 현실을 놀라우리만치 정확하게 반영한 결과라는 것이다. 조현증의 증후인 '말비빔(word salad)' 현상에서는 단어와 내면의 상처가 기존의 통사 구조에서 벗어나 끊임없이 애드호크하게 고안된다. 목적과 결과 사이에 생기는 이런 분열을 현상적(phenomenal) 애드호키즘이라 부를 수도 있겠다. 화자의 의도와는 무관하게 다른 이들이 애드호크하다고 간주

10 『정신의학에 대한 현상적 접근(The Phenomenological Approach to Psychiatry)』(Illinois: Springfield, 1955).

11 『경험의 정치학(The Politics of Experience)』(New York, 연도 미상).

한다는 점에서 그렇다.

그런 단어가 수용되어 퍼져나가면, 애드호크한 은어들이 사회적 화법 안에서 암호어가 되기도 한다. 급진파 흑인 운동가는 "백인 녀석들 랩(ofay rap)"을 듣는 흑인에게 "제 어미와도 한판 뒹굴 톰과 오레오(oreo) 놈들"(톰과 오레오 모두 백인에게 굽실대는 흑인을 비하하는 말이다—옮긴이)이라고 공격한다. 배타적이고 배제하는 말로 상대를 규정짓는 것이다. 백인 히피는 "완전 끝내주는(groovy outasight)" 사운드에 "넋이 나가 있다(spaced out)." 그들은 "대단해! 멋져! 약발 오른다, 자기!"(Too much! Far-out!, Stoned, baby) 같은 말을 쓴다. 이런 표현에 담긴 내용이란 '나는 여기 소속되어 있다'는 것 이상이 아니기에, 그런 암호화된 표현 역시 다른 모든 관습과 마찬가지로, 의도적으로 무의미를 구사하는 급진적 애드호키즘의 풍자 대상이 된다.

> 저녁밥 때쯤 물컹 끈적한 토브들은
> 풀밭에서 뱅글뱅글 돌았네.
> 볼품없는 보로고브 새들은 모두 가냘 연약하고
> 길 잃은 초록 돼지 래스들은 깩깩댄다.[12]

재버워키(Jabberwocky)는 루이스 캐럴이 영어의 관습적 표현 양식을 조롱하려고 만든 임시 언어로, 영어와 동일한 음소와 통사 구조를 지녔으되 언제나 말이 될 듯 되지 않는다. 재버워키의 무의미는 의미를 고도로 생략하는 형식을 취한다. 그 애드호크한 언어는 기존의 언어를 바깥에서 공격해 들어온다. 캐럴이 만들어낸 애드호크한 몬스터 재버워크가 기존 서사시 속 괴수 망신을 다 시켰던 것처럼 말이다.[13]

12 루이스 캐럴(Lewis Carroll), 『루이스 캐럴의 유머시(The Humorous Verse of Lewis Carroll)』(New York, 1933, 1960년 재발간).

13 심지어 캐럴에게도 무의미는 대부분 의미의 애드호크한 재조합으로 이루어진다. 'Brillig'는 으스스-멋진(chilly-brilliant)이고, 'slithy'는 나긋나긋-끈적끈적(lithe-slimy)이다. 절대적 무의미를 얻으려면 음소 하나하나를 무작위로 채울 컴퓨터가 필요하다.

258

　　무의미는 거듭 새롭거나 왜곡된 연합을 독자에게 들이밀지만, 온전히 관습적인 언어로 표현된 무의미에서는 모든 것이 예측 가능하며 또 당연시 된다. 18세기 영국의 시인 겸 평론가 존슨 박사가 운율에 운율로 맞서 쓴 시를 예로 들 수 있다.

> 나는 머리에 모자를 쓰고
> 스트랜드가로 걸어 들어갔다.
> 거기서 다른 남자를 만났는데
> 모자가 손안에 들어 있었다.[14]

따분한 담시(ballad) 운율과 단조로운 압운, 예상에서 한치도 벗어나지 않는 구문 배열과 표현력 없는 어휘에, 시시한 주제까지(워즈워스가 말한 대로 필수적이다),[15] 이 모두가 한데 모여 애드호크하지 않은 4행시를 멋지게 이루었다. 관행이 된 진부한 표현이 그다지 재미를 주지 않는다.

　　언어에 진정한 순수주의가 존재할까? 어떤 작가들, 특히 상징주의의 전통을 따르는 작가들에게 말이란 변질한 용법에서 탈피해 새롭게 창조된 세계로 나아가야만 하는 무엇이다. 말라르메는 "동족의 말에 더 순수한 의미를 선사하겠다"고 다짐한다. 상상 역시 절대적이다. 콜리지는 공상(fancy)을 경계하는데, 공상이란 그저 기억된 이미지를 결합하고 재결합할 뿐이라는 이유에서다. 콜리지에 따르면 '제1 상상'은 무한한 '절대자(I AM)'의 유한한 판본으로, 순수한 무에서의 창조에 해당한다. 반면 '제2 상상'은 순수 영감을 예술로 만드는 것으로, 이 과정에서 애드호크한 절충물이 살금살금 되돌아온다.[16]

　　작가가 단어와 이미지, 문구에 깃든 헌 옷 같은 특징을 무시하지 않고

14　새뮤얼 존슨(Samuel Johnson),『시(Poems)』(New Have and London, 1964), 예일 판(Yale Edition), vol. 6, 269쪽.

15　『서정 담시집(Lyrical Ballads)』서문.

16　S. T. 콜리지(S. T. Coleridge),『문학적 자서전(Biographia Literaria)』(Oxford, 1907, 1962년 재출간), 쇼크로스(Shawcross) 편집, vol. 1, 13장, 202쪽.

정면으로 다룰 때 언어는 진정 꽃을 피운다. 새로운 문장과 이미지는 낡은 말의 파편에서 솟아난다. 월러스 스티븐스는 시 「파란 기타를 든 사나이(The Man with the Blue Guitar)」의 한 대목에서 무엇이든 낭만적으로 바꿔버리는 변환을 옹호하며 이렇게 썼다.

> 세상을 제대로 그려낼 수가 없다
> 어떻게든 이어 맞춰보려고는 하지만.
> 영웅의 머리, 큼직한 눈,
> 수염 난 구릿빛 얼굴을 노래해도, 그라는 인간은 아니니,
> 어떻게든 그의 모습을 이어 붙여
> 그를 통해 인류에 가까이 다다르려 해도.[17]

스티븐스의 시는 오래된 이미지로 이루어진 애드호크한 패치워크로, 여기에서 시인은 옷감을 짜는 사람이 아니라 '옷감의 솜털을 다듬는 사람'이다. 스티븐스는 예이츠가 세계령(Spiritus Mundi)이라 불렀던, 또 융이 집단 무의식이라 지칭한 문화의 창고에서 이미지의 낡은 조각들을 찾아내 다시 재단한다. 스티븐스가 또 다른 시에서 노래하듯, 시인은 남들과 마찬가지로 경험이 낳은 오래된 이미지 더미에 매달려 찾을 수 있는 무엇으로라도 노래를 짓는다.

> 누군가 앉아 두드린다. 낡은 깡통, 돼지기름 통을.
> 누군가 두들기고 두들긴다. 자신이 믿는 바를 위해.
> 그것이 그 사람이 다가가려는 곳이다.
> ─『시 선집』(202쪽)

말 그대로 언어에 불가피한 '중고적' 특성을 취할 수 있다. 이것저것 모으길 좋아하는 까치처럼 타문화로부터 반짝거리는 이물을 그러모아 상상력에 바

17 월러스 스티븐스(Wallace Stevens), 『시 선집(Collected Poems)』(New York, 1954), 165쪽.

치는 것이다. 에즈라 파운드가 시 「피사의 캔토스」에서 무솔리니, 예수, 엘리
어트, 로마 역사와 종교, 본인의 자전적 이야기 등을 활용하며 보여주었던 것
처럼 말이다.

> 꿈의 거대한 비극이
> 농부의 굽은 어깨를 누른다
> 마네스여! 마네스는 무두질당하고 박제되었고,
> 그리하여 벤과 밀라노의 클라라는
> 밀라노에서 거꾸로 매달렸다
> 구더기들은 죽은 수소를 먹어야 하리라
> 디게네스(Digens)여, 디게네스여, 하지만 두 번 십자가에 매달린 자를
> 세상 어디에서 찾을 것인가?
> 곧 포섬 기계에 대고 말하라. 쾅 소리로, 흐느낌이
> 아니라,
> 흐느낌 아닌 쾅 소리로,
> 별들의 색으로 된 테라스를 지닌 데이오세스(Dioce)의 도시를 짓기
> 위해.[18]

파운드는 여러 문화적 시점을 동시에 취해 다가가는 방식으로 주제를 에워
싼다.

문학 창작을 둘러싼 상황들을 보면, 현대 문학은 그간 거의 애드호키
즘의 페티시라 할 작품들을 내놓았다. 소설이나 시를 미리 계획해 쓴다는 점
을 인정한다는 게 시적이지 못하다는 듯 말이다. 행사시(occasional poetry)
와 고백시(confessional poetry)는 모두 사건에 대한 애드호크한 반응의 산물
이다. 그저 우연히 그곳에 있다가 그 순간 불현듯 다가온 무엇을 노래하는 것
이다. 워즈워스는 다음과 같은 제목으로 행사시의 전통을 열었다. "아름다운

18 에즈라 파운드(Ezra Pound), 『칸토스(The Cantos)』(New York, 1948), 74번 칸토, 3쪽.

전망을 지닌 에스트웨이트 호숫가 어느 외딴곳 주목 한 그루 아래 의자에 남긴 시.” 심지어 『서곡』의 절정부에서마저 워즈워스는 “사실, 평범한 광경이었다”고 강조한다.[19] 제임스 라이트는 시에 “미네소타주 파인 아일랜드에 있는 윌리엄 더피의 농장 해먹에 앉아”라는 제목을 붙였다. 윌리엄 카를로스 윌리엄스는 한밤에 냉장고를 뒤지는 행위를 시의 소재로 삼았다.

　‘의도적’ 애드호키즘은 융통성 있는 수단을 동원해 주제상의 목표를 모호하게 할 때 꽃을 피운다. 윌리엄 버로스는 책에 들어갈 장면을 타자 용지 각 장에 나누어 쓴 후 무작위로 재구성했다. 잭 케루악은 주장하기를, 타자기에 용지 한 롤을 넣고 종이 끝까지 채우는 식으로 소설을 썼다고 한다. 레이몽 크노의 「100조 편의 시」[20]는 10개의 소네트로 이루어진 작품으로, 온전한 구문으로 된 각 행을 따라 페이지가 띠지처럼 절단되어 있다. 덕분에 독자는 어떤 시의 어떤 행이든 다른 행과 연결하여 애드호크하게 자신만의 소네트를 만들어낼 수 있다. 트리스탄 차라는 모자에서 꺼낸 단어로 시를 지었다. 크노와 차라의 작품에서 보듯이, 초현실주의의 애드호크한 형식은 문학의 형식적 가능성을 강제로 확대한다.

　현대문학에서 ‘자유연상’과 ‘자유시’는 애드호크한 듯 보이지만, 그 기저 구조가 드러나기 전까지에 한하는 이야기다. 진정한 애드호키즘은 소네트나 4행시로 된 담시나 전원적 애가처럼 전통 시 형식이나 장르적 제약에서 더 큰 자양분을 얻는다. 단어를 고를 때 그 의미는 물론이고 강세 패턴(과연 이 단어가 약강오보격 시행에 어울리나?)과 운율 구조, 발음의 적절성을 바탕으로 하는 것처럼 말이다. 조지 허버트의 「이스터 윙스」나 존 홀랜더의 ‹백조와 그림자›도판 171와 같은 조형시(shaped poem)가 선사하는 즐거움이란, 분명 행의 길이라는 요건에 맞춰 애드호크하게 선택한 시어인데도 그런 느낌을 최소화하는 작가의 솜씨를 감상하는 데서 비롯된다.

　18세기 위트의 근원은 강세와 운율, 통사 등 형식 요건으로 유발되는

19　　　『서곡(The Prelude)』, 12권.
20　　　Paris, 1961.

역설적 성격의 애드호크한 연합이다. 알렉산더 포프의 시를 보면, 서로 어울리지 않는 두 개의 단어가 평행적 문장 구조를 빌려 의미상 과감하게 결합하기도 한다.「인간에 관한 에세이」에 다음과 같은 구절이 있다. "그리고 이제 방울이 터지고, 또 이제 세상이 터진다(And now a bubble bursts, and now a world)." 두 사건의 중요성은 동등하다.「자물쇠를 범하다」에 등장하는 "남편들이, 또는 무릎 위에 앉은 개들이 마지막 숨을 내쉴 때"라는 구절이 표현하는 가짜-비극의 순간처럼 말이다.

그러나 위트의 경우 형태상의 유사성이 의미상의 유사성으로 넘어가는 이상한 도약이 일어나는 것이 칭찬거리가 되는 데 반해, 말장난이 어른들 사이에 거의 용인되지 않는 이유는 무엇일까? "미니스커트는 누가 만들었지?" "시모어 사이스 씨가(Seymour Thighs)." "침대를 발명한 사람은?" "I. M. 타이어드 씨(I. M. Tired)." 말장난이 거부되는 데에는 이런 이유가 있지 않은가 생각한다. 말장난은 더 깔끔한 데다, 말에 대한 기존의 믿음에 그다지 위협이 되지 못한다. 모든 단어에는 의미가 든든히 깃들어 있으며, 그래서 갑자기

```
                    Dusk
                  Above the
              water hang the
                       loud
                       flies
                       Here
                     0 so
                   gray
                   'hen
          What              A pale signal will appear
                       Soon before its shadow fades
          Where          Here in this pool of opened eye
          In us        No Upon us As at the very edges
            of where we take shape in the dark air
              this object bares its image awakening
                ripples of recognition that will
                  brush darkness up into light
even after this bird this hour both drift by atop the perfect sad instant now
                   already passing out of sight
                 toward yet-untroubled reflection
              this image bears its object darkening
             into memorial shades Scattered bits of
          light      No of water Or something across
          water        Breaking up No Being regathered
          soon          Yet by then a swan will have
          gone             Yes out of mind into what
              vast
              pale
              hush
              of a
              place
              past
         sudden dark as
            if a swan
               sang
```

도판 171
존 홀랜더의 『형태의 유형(Types of Shape)』(1967) 중 〈백조와 그림자〉.

제멋대로 다른 억압된 의미에 즉흥적으로 들러붙거나 하지 않는다는 믿음
말이다. 의미상 상당히 유사해도 발음상 유사성이 낮으면 빛이 바래는 것처
럼 보인다. 이를테면 성적 말장난의 하위에 속하는 '프로이트적 말실수'는 화
자를 위험에 빠뜨리는데, 남들이 몰랐으면 했던 내면의 비밀스런 연합을 드
러내기 때문이다.

미술

문학에서와 마찬가지로, 미술에서도 애드호키즘적인 목적이나 효과가 오랫
동안 존재해왔지만 그러한 양상이 의식적으로 드러난 것은 아마도 뒤샹 이
후라 할 것이다. 미술 양식의 진화는 애드호크하게 이루어지며, 양식이 내용

도판 172, 173
로버트 크럼의 만화 『헤드 코믹스』와 『절망의 심연에 빠져』 중 각각 한 페이지. 풍부한 양식적 참조를 보여준다.

264

을 변형하고 내용이 양식을 얼마간 변형하는 것이 필연이므로 애드호키즘이 내용 차원에 확실히 나타나는 것은 그저 시간 문제였을 것이다도판 172, 173.

　　미술에서 보통 양식이란 작품을 하나의 그룹 또는 후예라 특징짓는 여러 가지 속성의 복합체를 뜻한다. 이러한 개념은 상당히 유용한데, 어떤 문화 체계에서 새로운 작품이 제 가치를 정당하게 인정받으려면, 아니면 더 나아가 어쨌거나 의미가 있다고 여겨지기 위해서는, 아무래도 다른 기존 작품과 연관되어야 하기 때문이다. 천사가 허공에서 만든 양 순전히 독창적인 작품이 아니라면, 어떤 작품이든 우선 상당히 많은 문화적 용어를 참조하며 시작하기 마련이다. 이러한 것들은 입수할 수 있는 참조물로서 그 중 일부는 작품과 애드호크하게 연합될 수밖에 없는데, 그것은 참조 가능한 자원을 깡그리 무시한다는 것이 해당 작품의 입장에서는 망각된다는 것이나 다름없기 때문이다. 그러므로 복합적 특징으로서의 양식은 초보적 수준의 실행적 애드호키즘에 해당하는데, 여기에서 초보적이라 함은 오로지 입수할 수 있는 자원을 얻으려 앞다투는 경우가 보통 별로 없다는 의미에서 그렇다. 여러 미술 평론가와 이론가가 허버트 리드 편에 서서 실행적 애드호키즘이라는 개념을 부정해왔다고 해도 무리는 아닐 것이다. 그들은 회화든 조각이든 오로지 유기적이고 자족적인 작품으로서만 감상하고 비평할 수 있다고 주장한다. (예를 들어 고티에는 이렇게 단언했다. "예술은 이 점에서 과학과 달라서, 예술은 매번 예술가 개인과 함께 다시 시작된다…… 예술에는 진보라는 개념이 없다."[21] 크로체도 마찬가지였다. 낭만주의자들은 아예 선대의 어깨 위에 선 예술가라는 비유마저 거부했다. 예술이란 항상 예술가 개개인으로부터 새롭게 시작되며, 예술가란 문화적 진공의 우주에서 그 어떤 영향도 받지 않는 존재라는 개념이다. 리히텐슈타인이 라파엘의 명성에 먹칠을 했다고 주장하려는 평론가에게는 이런 생각이 도움이 될지는 모르겠다.)

　　미술에 관한 몇 가지 다른 개념은 양식이 지닌 애드호크한 양상에 더

21　다음 책을 볼 것. 토마스 먼로(Thomas Munro), 『예술에서의 진화(Evolution in the Arts)』(Cleveland, 1963), 26쪽.

막중한 역할을 부여한다. 앙드레 말로의 저 유명한 "벽 없는 미술관"—삽화 책으로 예를 보여준—은 서구의 초문화(superculture)로, 과거와 현재의 모든 미술과 문화로부터 이것저것 애드호크하게 고를 수 있다. 최근에는 매클루언이 '지구촌'에 잠재한 양식적 절충주의에 주목하며 비슷한 주장을 했다.

미술에서의 실행적 애드호키즘이 주로 양식에 관련해 결정된다면, 의도적 애드호키즘은 대체로 내용과 관련해 결정된다. 의도적 애드호키즘은 변형, 내포, 모호성, 상징적 참조, 강화에 필요한 도구를 제공하기 때문이다. 작가가 작품에 담은 부분들은 시각적으로 평가되기 때문에, 내용 차원에 관여하는 의도적 애드호키즘의 확산 정도는 훨씬 덜하다. 의도적인 장르 간 결합은 성물함이나 장식미술과 함께 일정한 방침에 따르는 방식으로 시작되었다. 이런 작업에서는 명백한 교훈 목적을 드러내기 위해 상아나 다른 귀한 재료를 '배치'하고 장식한다. 보석으로 치장한 성경, 채식 기도서, 금장식 조개껍데기로 만든 소금 그릇처럼, 배치는 새롭게 인용한 맥락에 해당한다. 이렇게 추가된 요소는 단순 장식(embellishment)에 비해 기본적 구성요소가 지닌 가치나 아름다움에 주의를 이끈다도판 174, 175. 노골적인 연상이 내용 차원에 내재하는 경우도 있으니, 어쩌면 성자를 고문했을지도 모를 도구나 르네상스 학자들의 천체관측기 및 나침반이 이에 해당한다. 뒤러의 ‹멜랑콜리아›는 본질적으로 연상적 성격의 문화적 사물을 모은 작품으로, 이를 통해 삶의 허망함에 관한 낭만주의적 결론에 다다르고자 했다도판 176.

의도적 애드호키즘이 지닌 직유와 모호한 병치의 전통 역시 미술에서 오랫동안 풍부하게 이어져왔다. 히에로니무스 보스와 피터르 판하위스의 환상적 알레고리 회화는 이접물(離接物, disjunction)로 나타나는 악을 통해 지옥과 악마의 유혹을 묘사한다. 사람 몸에 붙은 동물 머리, 가랑이 사이에서 솟아난 사람의 머리, 사람은 사람인데 신체 부위가 다른 데 접붙은 형태로 그려진 악마가 그것으로, 어떤 평론가는 "감각적 어크로스틱(sensuous acrostics, 각 행의 첫 글자나 마지막 글자를 이으면 말이 되는 유희적인 시—역주)"라 표현하기도 했다도판 177. 1560년대 아르침볼도의 이중 이미지도판 11 참고는 돌리면 인물의 두상이 풍경으로 변하며 합성 그림(composite pictures)의 전통

266

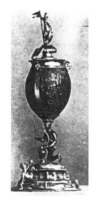

도판 174, 175
양각 장식에 은도금된 받침대 고정형 앵무조개 껍데기와 그와 비슷한 형태로 고정된 코코넛 열매 껍데기.

도판 176
알브레히트 뒤러, ‹멜랑콜리아›(1514). 재판을 뜻하는 상징물이 집적해 있다.

도판 177
히에로니무스 보스, ‹건초 마차›(1500~1502). 프라도 미술관 소장본의 세부. 허영을 상징하는 이접 형상의 악마가 수레에 탄 죄인들에게 콧나팔을 불고 있다.

도판 178
아르침볼도의 추종자(16세기 후반)가 그린 풍경화. 풍경이 (사람의) 머리로 변했다.

267

을 열었다도판 178. 뒤러의 제자인 에르하르트 쇤은 이전에 퍼즐 그림을 그렸다. 풍경화처럼 보이지만 특정한 각도로 보면 무작위 사선이 인물의 형상을 만들어낸다도판 156 참고. 어째서 화가는 다른 선 사이에 선을 숨기거나 사물에 사물을 더하는 것일까? 숨김이 정치적 이유로 요구될 때도 있었다. 왕의 못생긴 이목구비를 너무 고친 티를 내지 않고 (보기 좋게) 왜곡하는 하는 경우가 그렇다. 환상적 알레고리 회화에서는 악마가 여러 신체 부위의 집합체로 묘사되는데, 어쩌면 정말 세상에 그런 괴수가 있다고들 하기 때문에, 아니면 개인 공상의 산물이거나, 그런 묘사가 성스러운 기적이나 오컬트 현상에 대한 기존 설명에 부합하기 때문이었는지도 모른다. 17세기 프랑스의 니콜라 드 라르메생은 복장이 변형된 사람의 모습을 판화로 만들었다도판 179. 피렌체의 G. B. 브라첼리는 수납장과 숫돌, 테니스 채 등으로 그린 인물을 담아 45점의 〈카프리치〉 에칭 판화 연작을 제작했다도판 180. 두 사람 모두 의도적 애드호키즘이라는 면에서 풍자적이고 교훈적이었다. 19세기 영국의 에드워드 리어의 『넌센스 식물학』속 삽화도 비슷하다도판 181.

18세기에는 부분 변형의 전통이 시각 매체에 이어졌는데, 대부분이

도판 179
니콜라 드 라르메생(17세기 후반)의
〈직업별 의상〉 중 '방앗간 일꾼의 옷' 부분.

도판 180
조반니 바티스타 브라첼리의 〈카프리치〉 또는 〈비차리에〉
시리즈 중 에칭화 한 점, 1624.

도판 181
'매니피플리아 업사이다우니아
(Manypeoplia Upsidownia).' 에드워드
리어의 『넌센스 식물학』 중의 희귀식물
삽화.

도판 182
한스 요르단스 3세, ‹수집가의 진열실›, 1640년경. 그림에
의도적으로 액자를 삽입하는 것은 애드호키즘 감수성의
기초라 할 수 있다. 맥락에 대한 감각이야말로 결정적 요소이기
때문이다. '이것을 여기에 더한다'라는 언술이 함축된바, 이제
벽은 풍경과 액자에 담긴 원경으로 이루어진 컬렉션이 된다.

도판 183
‹살아 움직이는 도구› 중에서 '대영제국의 목공과
정원사에게 바치다.' 찰스 윌리엄스의 판화, 18세기
후반.

도판 184
후안 그리스, ‹조반›, 1914. 붙인 종이와 크레용,
오일로 만든 전형적인 큐비스트 콜라주. 뉴욕
근대미술관 소장, 릴리 P. 블리스(CLillie P. Bliss)
유증.

269

풍자의 목적이었다. 영국의 윌리엄스와 프랑스의 그랑비유는 사람을 정원용 도구나 새, 파충류 등으로 묘사했는데도판 183, 그랑비유와 가이요는 의인화 기법에 있어 월트 디즈니의 선조에 속한다. 정치 만화는 대개 애드호크하게 활용된 여러 부분 또는 편의에 따라 왜곡한 신체적 특징들의 모음이었다.

20세기에 들어 마침내 완전히 성숙한 의도적 애드호키즘이 등장했다. 콜라주는 큐비스트가 고안한 것이다도판 184. 미술이라 인정되는 영역에서 다소 벗어난 의도적 애드호키즘의 놀라운 사례로는 1911년 발행된 머로우와 루카스의 그림책 『인생이란!』이 있다도판 185, 186. 아이들을 위한 단순한 이야기로, 백화점 카탈로그에서 잘라낸 각양각색의 평범한 집안 물건 그림을 배열하여 다른 물건을 모방한 삽화가 실려 있다. 가령 받침대 위에 있는 전기다리미는 동물원의 코끼리를, 아래쪽에 바지 주름제거판이 달린 코트걸이는 등 짚고 넘기 놀이를 그려낸다. 이는 말장난의 시각적 상응물이자 수수께끼 그림[22]이지만, 이번만은 점잖게 사용된 경우에 해당한다. 이후 미국에서 부수적 발전이 이루어졌는데, 루브 골드버그의 만화에서 이를 찾아

도판 185, 186
『인생이란!』(1911) 중 세 페이지. 휘틀리스 제너럴 카탈로그의 삽화를 배열하여 백화점의 상품과는 사뭇 다른 물건을 이야기한다.

22　

볼 수 있다도판 155 참고.

　　미술의 애드호키즘에서 뉴턴에 해당하는 사람은 바로 마르셀 뒤샹이다.[23] 1913년 그에게 무슨 일인가 일어났으니, 이미 세계적인 미술가였던(그해 뉴욕 «아머리 쇼»에서 선보였던 ‹계단을 내려오는 나부› 덕분이기도 했다) 뒤샹은 갑자기 옛 방식으로 그림을 그리는 대신에 기계적 드로잉 작업을 하는가 하면, 또 개연성의 문제를 들여다보기 시작했다. 그는 ‹세 개의 표준 정지 장치›를 선보였다. 1m 길이의 실을 1m 높이에서 수평으로 캔버스 위에 떨어뜨린 후 바니시로 고정한 작품으로, ‘길이의 단위에 새로운 형태’를 부여하였다. 리처드 해밀턴은 뒤샹의 ‹자전거 바퀴›를 두고 최초의 “레디메이드”라 일컬었는데, 뒤샹이 밖에서 사 들고 와 의식적으로 서명하고 예술이라 공표한 바로 그것이다도판 156.[24] 뒤샹의 ‹병걸이›와 ‹부러진 팔에 앞서›의 눈삽을 최초의 레디메이드라 부르기도 한다. 하지만 1913년에는 ‘감히 뒤샹 본인조차’ ‹자전거 바퀴›를 예술이라 칭하지 못했을 것이다. 뒤샹이 레디메이드를 예술이라 부른 것은 2년 뒤의 일이었다. 이 세 점의 작품과 이후 뒤샹이 내놓은 ‹빗, 모자걸이, 덫›(바닥에 못 박힌 모자걸이)과 ‹샘›(서명을 넣은 남성용 소변기), ‹여행자의 접이식 아이템›(언더우드 타자기 덮개) 등의 작품은 이후 다른 작가들의 작업과는 달리 발견된 오브제가 아니었다. 뒤샹이 가져온 레디메이드는 구입한 것이었으며, 아마도 상점에서 흔히 볼 수 있는 물건들이었다. ‘미술가’의 손은 아무것도 창조하지 않았다. 그저 골랐을 뿐이다.

　　애드호키즘 특유의 특징 두 가지가 뒤샹의 레디메이드와 함께 등장한다. ‹자전거 바퀴›가 특히 흥미로운데, 이후의 레디메이드 작품 대부분(보통 천장에 매달리거나 바닥에 못 박혀 있었다)과는 달리, ‹자전거 바퀴›는 고정 설치되었다. 바퀴의 회전축에서 내려온 포크가 의자의 가운데를 통과해 볼

23　찰스 젠크스는 뒤샹이 아르침볼도를 넘어서는 애드호키스트는 아니라고 보았다. 특히 뒤샹의 의도가 초반에 명확히 드러나지 않았다는 이유에서다. 내가 뒤샹을 지목하는 이유는 이후 문화가 그를 독해한 방식 때문이다.

24　리처드 해밀턴(Richard Hamilton), 『마르셀 뒤샹의 거의 모든 작품(The Almost Complete Works of Marcel Duchamp)』(카탈로그)(London, 1966).

트로 고정된 모습이다. 하나의 단순 부분이 다른 입수한 부분에 더해졌다. 둘 다 그저 '선택되었을' 뿐이며 디자인된 것이 아니기에, 여전히 각기 과거에 무엇이었는지 알아볼 수 있다.

1916년, 뒤샹은 ‹숨겨진 소음을 지닌›이라는 '보조(assisted)' 레디메이드를 선보였고도판 187, ‹에나멜을 칠한 아폴리네르›라는 '수정된(corrected)' 레디메이드를 제작했다. ‹숨겨진 소음을 지닌›은 네 개의 길쭉한 볼트로 연결한 동판 두 장 사이에 놓인 실뭉치 공으로, 동판 위로는 델포이의 신탁에서 나온 듯 수수께끼 같은 글귀가 적혀 있다. 뒤샹의 친구이자 충실한 수집가인 월터 아렌스버그는 실뭉치 안에 덜그럭거릴 수 있는 작은 물건, 즉 '숨은 소음'을 지닌 물건을, 그것이 무엇인지 뒤샹 본인은 모르게 넣어달라는 부탁을 받았다. ‹에나멜을 칠한 아폴리네르›는 금속에 석판 인쇄된 사폴랭 에나멜 (Sapolin Enamel) 사의 광고판으로, 어린 소녀가 침대를 칠하는 모습을 담고 있다. 아이들이 포스터 위에 낙서하며 단어를 만들어내듯, 뒤샹은 광고판에서 회사 이름 글자를 일부 지우고 다른 글자를 더해 '잘못된 철자의' 제목을 만들었다도판 188.

미학적인 의도를 정당한 '목적'으로 본다면, 뒤샹의 ‹숨겨진 소음을 지닌›과 ‹에나멜을 칠한 아폴리네르›는 1916년경에 애드호키즘의 구성 요소를 완전히 담아낸 것이다. 즉 추가, 조립 또는 즉석 행위라는 개념에 더해 개별 조각(pieces)을 부분(parts)으로 보는 지속적인 인식, 다수성, 우연을 포함해, 입수 가능성의 문제, 그리고 마지막으로 어떤 때에는 파편(부분으로 간주되는 조각들)과 같은 요소들이다. 작품마다 시간과 돈의 제약을 숨김없이 드러낸다. 이 작품에서 빠져 있을지 모를 애드호키즘 요소라면 '이질적 결합'과 '근접성'이겠지만, 혹자는 두 작품 모두에 이런 요소가 발견된다고 주장할 수도 있다.

1916년 이래로 수천 아니 수백만 점의 애드호키즘 미술 작품이 수백 명의 미술가의 손에서 태어났다. 다다이스트, 초현실주의자, 아상블라주 미술가, 신사실주의자의 작품을 비롯해 뒤샹의 작품도 몇 점 더 있다. 이런 작품 대다수가 ‹자전거 바퀴›나 ‹숨겨진 소음을 지닌›, ‹에나멜을 칠한 아폴리네

르›에 버금가는 애드호키즘의 성격을 보여주지만, 물론 그 어떤 작품도 다시
금 미술 혁신(뒤샹 같은 애드호키스트라면 아마도 웃고 말 개념이겠지만)의
주인공이 될 수는 없었다. 모든 가치를 전복하려 했던 다다는 자연스레 뒤샹
의 뒤를 따랐다. 1920년 바르겔트는 벽지에 그림을 그리고 있었고, 조셉 코넬
은 뒤러의 판화에 나타나는 연상적 사물의 모음이라는 원칙과 크게 다르지
않은 방식으로 3차원 정물을 만드는 중이었다. 피카비아는 '오브제 초상화
(object portraits)'를 그렸는데, 가령 스티글리츠를 카메라의 모습으로 그리는
식이었다. 라울 하우스만과 한나 회흐, 하트필드 같은 이들은 신문지와 잡지
그림, 복사인화된 사진 등의 매체로 감각의 콜라주를 만들었다. 메레 오펜하
임은 컵과 접시, 스푼을 모피로 덮어 세상에서 가장 유명한 다기 세트를 만들
었다도판 189. 만 레이와 윌러스 푸트넘은 부분들로 이루어진 사물을 애드호
크하게 구축했다. 마그리트 같은 초현실주의자들은 1924년 브르통이 발표한
‹초현실주의 선언›을 따라, 의도적 애드호키즘을 활용하여 놀랍고도 환상적
인 방식으로 사물과 부분을 병치하여 (세상의) 가치 기준을 바꾸려 했다. 19
세기에 고양이 도자 인형을 꽃으로 덮을 수 있다면, 미술이 조합이라는 방식
으로 오브제를 만들지 못할 이유가 어디 있겠는가?

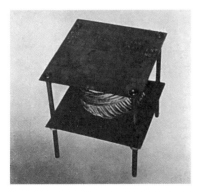

도판 187
보조 레디메이드: 뒤샹의 ‹숨겨진 소음을 지닌›,
1916.

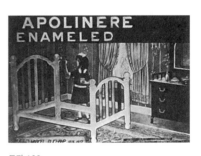

도판 188
수정된 레디메이드: 뒤샹의 ‹에나멜을 칠한
아폴리네르›, 1916.

1919년경, 쿠르트 슈비터스는 다다이즘의 개인적 변주라 할 메르츠 주의(Merzism)을 공표하고, 이후 20년간 메르츠(Merz) 콜라주, 조각, 시 등의 작품을 만들었다도판 191. '메르츠'란 상업을 뜻하는 '코메르츠(Kommerz)'라는 단어에서 떼어낸 말 조각이다. 슈비터스의 일부 가치관은 온전한 애드호키즘의 성격을 지니고 있었다.

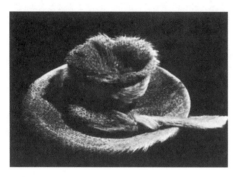

도판 189
메레 오펜하임, ‹오브제›, 1936.

도판 190
만 레이, ‹선물›, 1921.

도판 191
쿠르트 슈비터스, ‹정신분석의›, 1919.
콜라주 초상화.

도판 192
쿠르트 슈비터스가 자택 안에 지은
‹메르츠빌트›: 금빛의 암굴(1925).

…… 모든 가치는 오로지 다른 가치와의 관계 속에서만 존재하며…… 자신을 한 가지 재료에 가두는 것은 일방적이고 제약적이다. 그것이 내가 메르츠(MERZ)를 만들게 된 까닭이다. 메르츠 회화, 메르츠 글쓰기…… 메르츠는 각종 형식의 예술을 망라하는 총합이다…… 내 궁극적 목표는 예술과 비예술을 메르츠적 세계관(MERZ-Gesamtweltbild), 즉 세계를 끌어안는 하나의 메르츠 그림(MERZ-picture)으로 결합하는 데 있다. 시에서 시답지 않은 것을, 또 내 그림에서 시시한 이미지들을 긁어모아 활용하기, 일부러 열등하거나 나쁜 재료를 골라 미술 작품 만들기 등등이다.[25]

슈비터스의 수집 충동은 애드호키즘적이었지만, '나쁜' 재료에 대해 그가 보여준 무가치에 대한 동경(nostalgie de la boue)까지 그렇다고는 할 수 없다. 1924년, 그는 세 점의 ‹메르츠바우› 중 첫 번째 작품 제작에 착수했는데, 빌려오고 찾아낸 요소들을 바탕으로 '메르츠화'하는 아상블라주였다도판 192.

미술 작업 전반에 걸쳐 (기존과) 다른 가치 기준에 몰두하던 시기가 지나고 1950년대에 들어서면서 애드호키즘은 라우센버그의 '컴바인 회화(Combines)'와도판 193, 신다다주의, 아상블라주, '환경미술' 및 '해프닝'을 통해 귀환했다. 앨런 캐프로우는 애드호크 미술이 귀환하던 초기 상황을 요약하며 말하기를, '기교성(artfulness)'이 레디메이드와 새로운 창조물 사이에 오가는 교환 대상이 되었다면서, "백 가지 다른 '아웃사이드' 미술과 기교성의 우연한 합류가 지닌 예측 불가능성"에 관해 다음과 같이 설명한다.

…… 옷, 유모차, 기계 부품, 가면, 사진, 인쇄된 단어들…… 플라스틱 필름, 천, 라피아야자 섬유, 거울, 전기 조명, 마분지나 목재…… 어떤 재료를 쓸 수 있는지에 대해 뚜렷한 이론적 제약은 없다…… 탐색을

25 쿠르트 슈비터스(Kurt Schwitters), 1918. 다음의 책에서 인용. 에른스트 슈비터스(Ernst Schwitters), 『슈비터스(Schwitters)』(London, 1963).

즐기는 이에게 다양한 소재 혼합에 잠재한 가능성은 풍부하다. 너무 많이 쓰여 진부한 것이나 노골적인 클리셰에 유의한다면, 아직도 활용되지 않은 신선한 대안 탐색의 가능성을 언제나 기대할 수 있다.[26]

캐프로우는 본인을 비롯해 짐 다인, 야요이 쿠사마, 베르톨트 브레히트, 장 팅겔리를 새로운 집적(agglomerative)의 감수성을 채택한 미술가라고 본다. 캐프로우는 소멸성의 매체, 변화, 우연에 갈채를 보낸다. 클래런스 슈미트가 만들어낸 끝없이 기괴한 환경물의 경우에도 마찬가지다. 슈미트는 뉴욕 우드스톡 인근의 산꼭대기에서 벌인 화장(化粧, maquillage) 작업의 산물로 산을 깎아내고 조명을 밝히고 알루미늄 포일을 씌우고 칠을 하고 폐품 구조물

도판 193
로버트 라우센버그의 ‹모노그램›(1955~1959) 중 박제하기 위해 속을 채운 염소와 낡은 타이어 부분. 타이어의 다재다능한 변용 사례를 보려면 도판 123, 134, 195를 참조할 것.

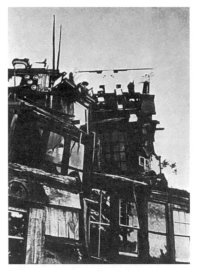

도판 194
클래런스 슈미트의 ‹오헤이요 산의 환경물› 중 일부, 우드스톡, 뉴욕. 슈미트는 35년에 걸쳐 2만㎡가 넘는 산지에 포일을 두르고 칠하고 건물을 지었다. 사진은 1930년대에 지어진 부분이다.

26　앨런 캐프로우(Allan Kaprow), 『아상블라주, 환경, 해프닝(Assemblage, Environments and Happenings)』(New York, 1965).

로 그곳을 채웠다^{도판 194}

새롭게 더해진 괴상한 사물이란 언제나 의도적 애드호키즘을 나타내는 지표일지도 모른다. 혼성적인 모호함과 모순을 빚어내기 때문이다. 하지만 동시대 미술가의 애드호키즘을 바라볼 때 결정적인 문제는, 작품을 구성하는 요소와 부분들이 새로 부여된 기능을 크게 암시하지 않고서도 과거의 기능에서 분리되는가의 여부다(이는 일단 해당 작품이 발명이 아니라 분명 미술임을 뜻할 것이다). 실행적 애드호키스트는 새로운 기능을 명시적으로

도판 195
앨런 캐프로우의 ⟨야적장⟩, 1951. 타이어로 구성한 환경미술.

도판 196, 197
크리스토 자바체프의 ⟨포장한 분수대⟩,
스폴레토(Spoleto), 1968. 그리고 1962년 6월
27일 파리 비스콩티 가에 세워진 ⟨통으로 된 벽⟩.
크리스토가 선택한 재료와 장소는 그 자체로
애드호크하나, 놀라움을 주려는 의도가 더 중요한
것처럼 보인다.

부여하지 않으며, 애드호키즘을 유지하는 한에서 구성 요소와 부분을 문화적으로 참조하는 데 만족하는 듯하다. 이처럼 주로 실행적 유형의 애드호키즘은 앤디 워홀과 조지 시걸, 리히텐슈타인, 톰 웨셀먼, 야스퍼 존스, 라우셴버그에게서 전형적으로 나타난다. 반면 소수의 미술가는 아상블라주 자체를 이루는 부분보다는, 그러한 부분이 자아내는 변형은 무엇이며 또 결과가 무엇인지에 관심을 두는 듯하다. 이와 같은 의도적 애드호키즘은 내가 보기에는 크리스토도판 196, 197와 올덴버그에게서 명백히 엿보인다. 심지어 그들이 가져온 실행적 부분(선물 포장지나 타자기, 전화기, 욕실용 체중계)은 본래의 온전한 형태가 아니라 이미 변형된 채다. 크리스토와 올덴버그가 보여준 애드호키즘은 그러한 변형으로 도달하게 될 자유분방한 결론과 관련되어 있지만, 이 역시 다른 여러 해석과 마찬가지로 참조라는 프레임에 의지하고 있다. 화가라면 누구나 자신의 작품이 다원적으로, 다면적으로 인식되길 바란다. 팝 아트는 키치라는 정크 문화와 결부되면 완전한 애드호키즘의 성격을 보여주는데, 재해석 과정에서 키치를 번안하고 또 비평한다. 가능성 있는 소재는 무한하다. 재활용의 손길을 기다리는 문화란 어쩌면 세계 전체를 망라하는지도 모른다. 슈미트가 보여준 애드호키즘 작품에는 이미 자연이 담겨있는데, 그 자연은 슈미트의 '프레임' 바깥에 머무는 대신 그 자체로 거대한 인공물이 된다.

건축

건축에서 '자의식적' 애드호키즘은 1913년 이후—그것도 훨씬 이후—에 도래했지만, 언제나 건축 근처에 이런저런 형태로 머물러왔다. 그것은 건축에서의 실행적 애드호키즘의 가장 순수한 사례인 '토착적(autochthonous)' 버내큘러 건축으로 시작해볼 수 있겠다. '벽 없는 미술관'의 관점에서 보면 코카서스와 남부 이탈리아, 멕시코, 에게 해 연안 지역의 변변치 못한 건물을 부러울 만치 순수하고 소박한 고대 지중해 공동체(Clubs Méditerranées)로 묶고 싶은

마음이 든다. 버내큘러 건축물과 토착 마을의 모습은 자원의 빈곤이 자아낸 온갖 방식이 빚어낸 결과다. 그런 건물과 마을의 모습에서 한 달만 벌이가 없어도 고통에 빠질 다른 마을보다 훨씬 인습적이고 순응적인 공동체가 지닌 단순한 능력을 볼 수 있다. 그들의 건축은 제약에 직접 대처하려는 시도로, 시간이 흐르면 그런 제약에서 관습이 태어난다. 그런 전통 마을이 '소박해' 보인다면 이는 대개 그 마을이 처한 환경이 가혹하기 때문이다. 만일 우리가 직접 집을 짓는다면 그들이 보여준 단조로움 없는 반복이 유용할 것이다. 집을 짓

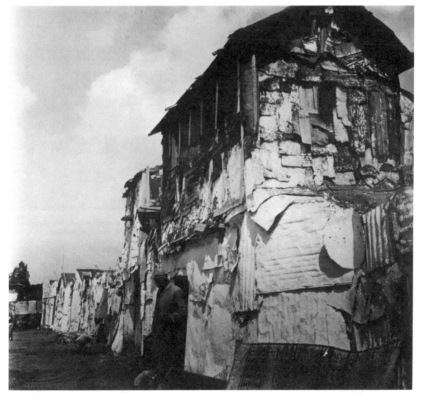

도판 198
쓰레기를 뒤져 찾은 폐품만으로 지은 환경이 숨 막힐 듯 아름다울 때도 있지만, 가난이 빚어낸 애드호키즘은 나중에 경제 사정이 나아지면 수그러들기 마련이며, 또한 가난을 감내해야 하는 사람들에게는 아무런 낭만거리도 되지 못한다. 카사블랑카의 빈민가, 1954(도판 119, 120, 121 참고).

279

되 한 번에 완성하지 않고 한 부분을 지은 다음 또 다른 부분을 이어 지어, 그렇게 각 부분이 기존 부분에 순응하고 제약되는 방식으로 짓는 경우일 때 그렇다. 버내큘러 건축에 만연한 순도 높은 실행적 애드호키즘이 중단되는 경우는 즉시 손에 넣을 수 있는 추가 자원이 없을 때뿐이다. 상식이 있는 사람이라면 초가지붕보다는 골진 석면 지붕판을 선호할 것이다. 낭만에 돈을 들일 만큼 여유로운 사람이 아니라면 말이다도판 198.

'건축가 없는 건축'은 평온하고 조화롭지만 그 형식상의 매력은 발생하지 않았다. 일부 평론가들이 말하듯이, 그러한 공동체는 추악한 건축가의 적극적인 손길을 모면했기 때문이다. 건축 작업에서 선택지와 기법이 복잡해질 때 건축가를 필요로 하게 된다. 애드호키즘이 담당했던 역할, 즉 서로 경합하는 건축 수단을 살펴보고 단순화하는 작업이 기술이 발전한 문화권에서는 건축가에게 맡겨진다.

전통 기술과 자원, 형식적 원형만을 활용하는 버내큘러 건축이 순수하고 포용적인 실행적 애드호키즘에 해당한다면, 재개발 이후에도 여전히 남아 있는 건물에서는 한층 세련되고 융통성 있는 실행적 애드호키즘을 볼수 있다. 애드호크한 충동은 여전히 존재하지만 문화는 변화를 겪어왔고 또 겪어가는 중이다. 수천 년 이상의 역사를 지닌 세계 각지의 도시에서 후대의 문화는 이전 문명이 남긴 잔해를 흡수하고 개조하고 재통합한다도판 199.

도판 199
피라네시: ‹옥타비아 성채›. 주거 공간으로 활용되는 폐허.

도판 200
피라네시: ‹산탄젤로 성›(하드리아누스 황제의 묘소). 임시 사용 단계 중 하나.

피라네시는 후기 로마인이 차지한 고대 로마의 모습을 여러 장의 판화로 남겼다. 후기 로마인은 제국이 남긴 폐허 사이에 새롭게 오두막집을 지었다. 로마 일부 지역에 남은 대형 공공건물은 지붕이 사라지면서 내부가 곧 외부가 되어버렸고, 광장의 바깥면으로 판잣집이나 새 건물이 더해졌다. 말하자면 안과 밖이 뒤집힌 건축이었던 셈이다. 이후 수 세기 동안 가톨릭 교황들이 로마의 신전을 차지해 사용하였고, 그렇게 신전의 기둥과 아치, 궁륭은 그리스도교 교회로 재활용되었다. 사라진 로마의 랜드마크는 한때 도시의 광장과 거리에 존재했음을 상기시키는 그림자로 남아 있다. 도미티아누스 황제의 스타디움은 나보나 광장으로 바뀌었고, 산탄젤로 성은 먼저 하드리아누스 황제의 묘실로 사용되다가 중세에 들어 성채가 되었다. 교황의 거처도 더해졌다. 지금 산탄젤로 성은 박물관으로 쓰인다도판 200. 묘에서 성채로, 또 교황의 거처에서 관광객의 인기 방문지로. 찰스 톰린슨의 글에 따르면, 그것이 바로 로마의 본질이다.

> ······ 벽으로 만든 벽, 황폐한
> 에트루리아인의 수도는
> 궁궐의 잔해 속에 자리한
> 술집과 푸줏간의 도시다.[27]

마찬가지로 중세의 도시 발전 역시 종종 순수하고 수용적인 실행적 애드호키즘을 특징적으로 보여주었다. 새 건물을 기존 건물에 덧붙여 짓고 그렇게 옛 건물이 새로운 건물로 일부 변경되는 식이었다. 때로 도시의 성당 주변으로 집들이 지어졌다가 실행적 애드호키즘 성격의 재개발 과정에서 일소되기도 했다. 중세의 성당 건축 자체도 애드호키즘을 지침(precept)이라는 의도와 의뢰(commission)라는 실행의 양 측면에서 인상 깊게 보여준다.

27 찰스 톰린슨(Charles Tpmlinson), 「타르퀴니아(Tarquinia)」, «더 리스너(The Listener)», 1971년 1월 14일.

지침 면에서 건축 공사는 엄격히 다뤄졌는데, 수세대에 걸쳐 내려오며 다양한 자격 요건과 가끔은 상충하는 아이디어를 정리한 교회 법령집이 공사 과정의 세세한 문제를 해결해주리라는 전제가 깔려 있었다. 엑시터의 주교 피터 키빌이나 건축가 월싱엄의 앨런처럼 종종 자격을 인정받는 강사(inceptor)를 책임자로 두었을 수도 있다. 하지만 그런 호칭조차 단 한 명의 공사 책임자가 발휘하는 창조적 권위에 제한이 부과되어 있었음을 드러낸다.

의뢰라는 측면에서 보면 본래의 목표 달성의 실패와 다른 목표로의 대체가 합리화되었는데, (그렇게 완성된) 결과물이 러스킨을 비롯해 다른 이들이 그토록 찬탄했던 고딕의 기능주의로 귀결하지 않는다면 다소 우스워 보일 방식이었다. 예를 들어 무언가가 잘못되면 초자연적인 이유를 끌어다 댄다. 건물을 본래의 프로그램에 맞게 짓는 것이 불가능하다면 아예 프로그램을 바꾸라는 말이나 다름없었다. 이런 의미에서 고딕이 그리스 및 로마의 형식적 순수주의의 이상적 규칙을 면제받았던 것처럼(고딕은 최초로 의식적으로 적용된 절충주의였다), 고딕은 또한 기능적 순수주의에 무심하다고 할 수 있다도판 201. 고딕 건축물은 애드호키즘의 전형이었다.

애드호키즘이 고딕 건축에서 '최고의' 시기를 누렸다면, 고전주의가 누린 시기는 애드호크했다. 그리스와 로마의 고전주의는 언제나 계속해서 재가공되었고, 그런 의미에서 고전주의는 젠크스가 주목한 대로 애드호크하게 여러 부분을 활용할 수 있는 하나의 언어에 해당했다. 이후 18세기에 접어들어 규모는 작지만 영향력 있는 프랑스의 건축가 집단이 가상적 프로젝트를 제안했다. 고전주의의 순수성을 강력히 발하면서도 동시에 애드호키즘의 성격을 지닌 프로젝트였다. 두 명의 선구자를 꼽자면 클로드니콜라 르두(1736~1806)와 에티엔느루이 불레(1728~99)가 있다. 두 사람은 건축의 형태를 기하학을 통해 재건하고 쇄신해야 한다고 믿었고, 그래서 피라미드와 구체 모양의 건물을 비롯해 원형으로 된 이상적인 도시 건축을 제안하였다. 여기까지만 보면 딱히 애드호크한 구석은 없다. 그러나 이들은 생각이 비슷한 동료들과 함께 말하는 건축(architecture parlant)을 모색하였다. 뜻을 옮겨 보자면 이는 사실상 모방(mimesis)으로, 형태의 모방을 하나의 표현 양식으로

삼은 것이다. 가령 그들의 동료였던 장자크 르크는 진지하게 암소 모양의 외양간을 설계하려 했다. 르두가 설계한 상수도 담당관의 주택이 마치 양 옆에서 물이 흘러나오는 원통 모양이었던 것도 그 때문이다. 고전주의적 기하학의 일부가 (다소간에) 상황이나 상징적 적절성에 따라 애드호크하게 적용되었다.

불레의 ‹자연에 바치는 사원› 설계안은 하나의 소우주에 가까운 구체를 보여준다. 구체가 내부의 반구를 감싼 형태로, 후자는 자연을 상징하기 위해 가공하지 않은 돌로 지었다. 사원은 마치 둥근 천국 아래 먹다 남은 자몽

도판 201
글로스터 성당, 1332~1377. 지지력 보강을 위해 사후에 덧붙인 탑 버팀대가 건물 익랑(翼廊)에 자리한 회랑의 층을 사선으로 가로지르며 태연히 뻗어 나간다.

도판 202
에티엔루이 불레, 자연에 바치는 사원 설계안. 적절한 상징적 형태가 곧 건물이 된다.

도판 203
클로드니콜라 르두의 루에 다리 설계안. 교각이 배 모양의 '트러스'로 되어 있다. 다리를 받치는 교대가 물에 떠 있는 모양이니, 교대 본연의 목적과 배치되는 형태다. 모방적 애드호키즘이 기능적 필요에서 생긴 모든 외양을 압도한 모습이다.

반쪽이 놓인 듯한 모습이다. 르두와 불레 두 사람 모두 다리를 설계하기도 했는데, 다리를 지탱하는 교대(橋臺)가 불안하게도 배 모양이다. 엄밀히 말해 기능과 무관한 외부적 은유가 애드호크하게 거듭 도입되었다(피라미드처럼 쌓은 장작더미 모습을 한 나무꾼의 집처럼). 실용적인 프로젝트도 간과되지 않았다. 르두가 설계한 가상의 매음굴은 남성 성기와 고환의 형태로 되어 있다도판 204. 다만—그리고 이것이 르두의 애드호키즘이 지닌 재치다—(거리에서 바라본) 시점에서는 오로지 여러 기둥과 반쪽 원기둥, 삐죽 솟은 지붕들이 뒤섞여 있을 뿐이다.

도판 204
르두의 〈오이케마〉 설계안: 매음굴. 형태 자체는 기능 면에서
보면 불필요하지만 설계 계획은 놀라우리만치 '효과적이다.'
모방적 애드호키즘은 정해진 요건에 가까운 유사물로도
충분하다는 점을 십분 활용한다.

르두와 불레가 보여준 상징적 애드호키즘은 하나의 건물이 전적으로 표현적일 수 있다는, 즉 오늘날 당대의 건축에서 가장 중요한 가르침을 담고 있기 때문에 중요하다. 르두와 불레의 디자인 후예로 (비유적으로든 문자 그대로의 의미든) 핫도그 모양의 핫도그 가판대를, 그리고 좀 더 격식을 갖춘 복잡한 형태의 보스턴 신시청사를 들 수 있는데, 후자의 경우 건물이 정치적 기능을 '표현'하기 위해 부여된 프로그램을 능란하게 소화한다.

르두와 불레의 유산은 19세기의 양식 복고와 절충주의에도 스며들었다. 건축가와 의뢰인은 외형적인 건축 형식과 문화가 대체로 맺어왔던 긴밀한 관계가 사라지면서 표현 방식을 자유롭게 선택할 수 있게 되었고, 그래서 원하는 건물 유형에 얼마나 '적절한가'를 바탕으로 건축 양식을 택했다. 은행이나 도서관은 고전주의풍, 교회나 기차역은 고딕풍일 수 있었다. 전원주택이나 학교도 주거와 교육에 대한 생각에 따라 고전주의든 고딕이든 어느 쪽으로도 건축될 수 있었다. 양식의 선택이 지극히 자유로워졌고, 심지어 서로 뒤섞여 대조를 이루거나 세부 하나하나를 통해 완벽에 다다르려는 시도도 나왔다(절충주의). H. H. 리처드슨처럼 특정한 양식—리처드슨의 경우에는 신낭만주의였다—에 능란한 건축가들은 온갖 문제를 해당 양식 안에서 극복하였다.

순수주의 건축이 남긴 보다 최근의 유산은 애드호키즘을 억눌렀다. 발터 그로피우스는 1919년에 바이마르에서 두 개의 학교를 통합해 국립 바우하우스를 설립하면서, 시대착오적인 양식 복고와 목적 없는 장식에 강력히 반대하며 젊은 건축가들이 처음부터 다시 생각하도록 교육하고, 또 디자인을 처음부터 다시 바라보고 시작하려 했다. 그로피우스와 바우하우스는 이처럼 근본주의적인 접근 방식을 통해 해야 할 일에 착수했다. 장신구 공예를 담당한 나움 슬루츠키는 이후에 단언하기를, "우리는 망치 만들기부터 시작했다"고 말했다. 백지 상태에서 시작한다는 교육관은 '순수 기능주의'라는 신조에서 제 디자인 짝을 찾았다. 유명 교수 한 사람이 이런 생각을 학생들에게 요구한 것이 아니었다. '순수' 기능주의는 미학과 완전히 달라야만 했다. 좋은 쪽이든 나쁜 쪽이든 문화적으로 불가능하다는 것으로 판명되기는 했지

만 말이다.

바우하우스의 입장이 특유한 것은 아니었다. 1907년 독일공작연맹이 환경 디자인 분야에서 개혁을 기치로 광범위한 운동에 나섰는데, 이들은 윤리 원칙으로서 공예의 독창성을 주장하였다. 르 코르뷔지에는 1923년 『건축을 향하여』에서 건축이 기술을 수용해야 한다는 입장을 고수하는 한편, 건축가들에게 타협하지 말고 용기를 가지라고 하였다. 이들 외에도 더 스테일 그룹의 테오 판두스뷔르흐, 야심만만했으나 단명한 러시아 구성주의 그룹, 심지어 미국의 프랭크 로이드 라이트까지, 모두가 대중과 건축가 앞에 내놓을 계율 하나에 동의하였으니, 바로 타협과 편의주의가 디자인에 타락을 초래한다는 생각이었다. 대항할 수 없는 속도로 진행되는 산업화를 맞아 이상주의와 순수주의 그리고 새롭게 시작할 용기가 필요했다. 전통을 던져버리고 기존의 디자인을 무시하며 다시 시작하는 것이다. 이런 원칙은 다음 두 세대에 걸쳐 이루어진 모던 건축 운동에 걸쳐 때로 주춤하기는 했어도 절대 꺾이지 않았다. 심지어 절충주의가 진작에 자취를 감추고 명명백백한 장식이 건축에 되돌아오던 때에도(이번에는 구조물 자체와 동떨어져 '이질적으로 결합'되었다), 근대 건축 운동의 산물은 어떤 이름으로 부르건 애드호키즘을 고약한 발상이라고 여겼다. 근대 건축의 '위대한 시기'에 어렵게 거둔 성과를 뒤

도판 205
막달라 수도원, 님펜부르크 정원, 뮌헨(1700년경).
집괴성의 덩어리처럼 보이는 표면이 지상 공간에
동굴 같은 느낌을 불러일으킨다.

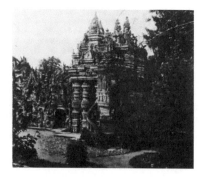

도판 206
페르디낭 슈발의 꿈의 궁전, 오테리베(Hauterives),
드롬(Drôme).

집고 파괴하려 한다는 것이었다.

하지만 근대 건축의 순수주의 시기 당시는 물론 이전과 이후에도 일종의 전복적 애드호키즘은 사라지지 않고 여전히 주변에 머무르고 있었다. 바로 집적(agglomeration) 또는 다른 데서 입수했다는 사실을 숨기지 않는 애드호크한 태도로 모은 파편들로 무언가를 만드는 행위다. 집적의 역사는 길다. 이탈리아 루스티카(rustic) 양식으로 지은 어떤 건물들은 일부러 거친 느낌을 주는데, 지역에서 난 거친 돌 조각으로 지은 것이다. 로코코라는 단어의 어원이 된 로카이유(rocaille) 양식은 가공하지 않은 돌이나 조개껍데기 등으로 지은 집적성 건물을 가리킨다. 독일 로코코 양식의 궁궐을 보면 종종 그로텐베르크(Grottenwerk)라 불리는 방이나 파빌리온을 볼 수 있다. 돌이나 조가비로 동굴처럼 장식한 공간으로, 1층인데도 인공 동굴처럼 보이는 공무실이나, 작은 돌과 조개껍데기 및 유리 조각을 벽에 붙여 장식한 루스티카 양식의 정자가 그에 해당한다. 이는 미술과 자연을 어우른 화장(maquillage)으로, 뮌헨이나 포츠담에서 볼 수 있는 완전히 인공적인 로코코식 집적성 건물과는 상당히 다르다. 집적성 조립 행위에 깃든 무언가가 어떤 강박적 기질을 가진 사람들을 유인한다. 알렉산더 포프는 트위커넘에 자리한 자택 아래를 파내 그리 크지 않은 동굴 방을 만들고 애드호크하게 꾸몄다. 집을 찾은 이들에게 그는 "가공하지 않은 원석"과 대리석, 반짝이는 섬광석과 광물로 만든 내 소우주를 이해하고 싶다면 "가까이 다가가 위대한 자연을 들여다보라!"[28]고 다그쳤다.[28] 오테리베 지역에 살던 우체부 페르디낭 슈발은 평범한 재료로 혼자 ⟨꿈의 궁전⟩(1879~1912)을 지었다. 돌 위에 돌을 쌓아가며 상상의 앙코르와트를 멋지게 지었는데, 어쩌면 그것이 앙코르의 과거에 숨은 행위 원리를 설명해줄지도 모른다. 촬영하러 온 사진가들은 대부분 슈발이 쌓은 저속한 여인상 기둥을 사진에 담길 꺼렸지만, 이런 기둥은 또한 슈발이 지녔던 환상에 생명력을 불어넣은 배후의 힘들을 드러낸다도판 206.

　　로스앤젤레스 와츠에 세워진 사이먼 로디아(또는 로딜라)의 탑 (1921~1954)은 양식 면에서 상당히 다른 모습이다. 로디아는 주워온 철근과 철망으로 세운 탑 뼈대에 시멘트를 바르고, 그 위에 도자기 파편과 욕실 타일, 옥수수 속대, 조가비를 박아 넣었다_{도판 207}. 방문객의 눈에 보이는 전반적

도판 207
와츠 타워의 세부, 와츠, 로스앤젤레스, 사이먼 로디아가 직접 건축.

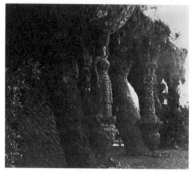

도판 208
안토니오 가우디: 구엘 공원 안의 집적식 여성상 기둥, 바르셀로나(1900~1914).

도판 209
빅토리아 시대의 개인 콜라주, 1870년경.

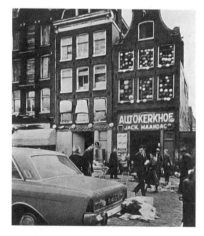

도판 210
암스테르담의 재개발 지역의 고물상이 보여주는 상업적 집적, 1970.

인 형식적 의도는 집적식 건축에서 대표적으로 드러나는 실행적 애드호키즘의 원칙을 따르는 듯해도, 탑의 실루엣으로 보자면 안토니오 가우디가 설계한 바르셀로나의 '성 가족 성당'이 강하게 연상된다. 건축가 가우디는 이미 보유하고 있고, 재활용되고 있고, 노출되어 있는 사물에 예술적으로 집착했던 또 다른 인물이다. 그는 구엘 공원도판 208 곳곳에 깨진 도자기 조각과 로카이유를 활용하였고, 여러 채의 주택은 물론 〈성 가족 성당〉의 탑에도 마치 석공이 루스티카 양식에 따라 돌을 이용하듯 고물을 활용하였다. 혹자는 이러한 사례를 '저것으로서의 이것'을 보여주는 예술, 즉 다른 무엇을 상징하는 것으로서의 예술이라고 해석한다. 하지만 나는 로디아나 가우디가 전적으로 은유의 견지에서만 바라보지는 않았으리라 생각한다. 건축물에 드러난 이런저런 조각들은 소중한 취득물처럼 보인다. 클래런스 슈미트의 경우가 그랬고 보석 치장 성경과 성물함 장식도 그랬다. 은제 액자에 든 사진과 가구 장식용 덮개, 머나먼 여행에서 가져온 기념품, 19세기 영국 궁전은 물론 (만국박람회가 열린) 수정궁의 방문객들을 사로잡았던 왕실의 선물 등 개인 소장품 역시 마찬가지다. 단순한 집적을 넘어 이제는 향수 어린 개인의 콜라주(또는 몽타주)가 장식의 지위를 확고히 하면서, 때때로 젊은이들의 방과 집 장식까지 대체한다. 잡지 «주택과 정원»에 소개된 인테리어의 일반 원칙을 보면 터무니없이 비개인적이다. 게시판이나 접착테이프가 세간의 거의 유일한 핵심 요소로, 이를 이용해 향수를 일으키는 개인 소장품을 달고 붙여놓는데, 생활공간은 어질러진 마루로 밀려난 채다.

동시대 문화 이론이 그처럼 세련된 애드호키즘의 의미를 어떻게 해석하든 그런 애드호키즘이 참신한지는 의문이다. 취득한 물건들을 방안에 보란 듯이 내보이는 행위는 골동품 수집만큼이나 역사가 깊고, 골동품 수집은 그 자체로 간단치 않은 애드호키즘적 관심사다. 흥미로운 질문이라면 시간과 돈의 제약이라는 애드호키즘의 특징 아래 놓인 집적이 여전히 중요한 '좋은 디자인,' 즉 뉴욕 근대미술관의 인정을 받을 수 있는 (바우하우스의) 데사우 또는 체코슬로바키아나 캘리포니아의 공장에서 생산된 제품이 갖춘 '좋은 디자인'의 '기준'을 뒤엎을 것인가이다.

브라운 브랜드의 가전제품, 프랑스의 주석으로 도금한 구리 냄비, 스칸디나비아의 자작나무 가구 외 애써 거둔 디자인 기준을 보여주는 다른 수많은 소비자 상품 너머로, 집적된 사물에 대한 새로운 대중적 감각이 존재하는지도 모른다. 만일 말의 언어에 상응하는 기호학적인 '사물의 언어'라는 것이 존재한다면, 그 의미가 표현 어휘에 의지하는 만큼 통사와 문법에도 달려 있는 다른 언어와 마찬가지로, 고립된 사물은 그 의미가 줄어들고 덜 성가신 것이 되어야 할 것이다. 그러한 변화는 실제 사물로서의 물체를 훨씬 더 평가 절하하는 취향 가치의 새로운 체계, 그리고 잘 갖춰진 관계에서 도출된 전반적 결과에 대한 감식에 달려 있게 될 것이다. 무리가 아닌가 싶은 감수성이지

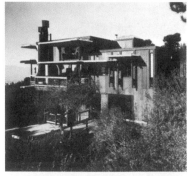

도판 211
찰스 임즈의 자택, 퍼시픽 팰러세이즈, 로스앤젤레스, 1949(도판 75 참조). 이 주택은 아마도 건축의 애드호키즘에 관한 최초의 논쟁적 사례에 해당할 만한 것으로, 표준 규격의 대량생산 창호와 사다리보(open-web)식 강철 장선, 골진 철재 마루판 등이 사용되었다. 건물의 구조체는 본래 다른 건물용으로 제작되었던 것이다.

도판 212, 213
조셉 에셔릭의 버막 주택, 오클랜드, 캘리포니아. 차분한 화장(maquillage). 줄을 맞추지 않은 내장 패널 접합면의 '기복'에 주목할 것.

만, 동시대 건축가 중 자의식적 애드호키스트 몇 사람이 이러한 특징을 설득력 있게 펼쳐 보이고 있다.

미국의 건축가 조셉 에셔릭의 '버막 하우스'도판 212, 213─오클랜드, 캘리포니아, 1963는 애드호키즘처럼 보이는 데 성공한바, 애드호키즘 감수성에 기여한 귀중한 사례. 철제 연통이나 철조망 같은 '고물'이 집의 외장재로 쓰였고, 미국삼나무 각목으로 만든 차양이 건물에 집적식으로 조합되어 집을 두르고 있다. 에셔릭은 합판 패널 접합부를 가지런히 정렬하는 데 신경 쓰지 않았다. 주택의 형태는 의도적으로 파편화되어 있지만, 얼마 없는 무엇으로 많은 것을 만들어내려 했다기보다는 많은 것으로 풍부함을 더하려 한 것처럼 보인다.[29] 에셔릭은 자신의 작업이 정크 미술가의 작업과 마찬가지라고 했지만, 그는 적당한 물건을 찾아 거리를 돌아다니는 대신 카탈로그를 뒤졌다. 에셔릭은 "불분명, 애매, 모호"의 미덕을 격찬하는데, 익숙한 사물을 본래의 용도에 그저 근접한 다른 용도로 활용하는 방법을 통해 그와 같은 미덕을 성취했다. 에셔릭은 옛 양조장 부지에 세워진 샌프란시스코의 저비용 주택 단지 설계 작업에서 입수할 수 있는 자원을 유익하게 활용한다. 양조장 1층은 그대로 남겼고 오래된 맥주 보일러는 장식 겸 놀이 조형물로 이용하였다.

'GPO 타워'도판 214는 G. R. 예이츠가 F. G. 미클라이트와 함께 영국 공공건축노동부의 의뢰로 설계한 건물로, 애드호크한 디자인 대응을 망라한 카탈로그나 다름없다. 그렇지 않았더라면 남근을 닮은 모양새로 농담거리가 되었을 테지만 GPO 타워는 60년대 영국의 가장 도발적인 건축물 가운데 하나가 되었다. 이렇게 표현해도 좋겠지만 태평스레 스스로를 내보이는 이 '흉물'은 본래 전화와 TV 방송 신호용 초단파 중계 장치를 달기 위해 세워졌다. 건축 부지 선정도 애드호크했는데, 이미 GPO가 소유한 땅에 영국 체신청이 자리한 상황이었다. 영국 전역을 아우르는 초단파망은 이처럼 즉석의 결정에서 비롯되었다. 타워의 형태가 둥글게 된 이유는(초기 어느 단계에서는 사

29 에셔릭의 건축사무소는 또한 샌프란시스코의 옛 통조립 공장을 설득력 있게 애드호키즘식으로
 개조하는 작업을 맡아, 기존 건물을 상점과 안뜰로 이루어진 작은 복합단지로 바꾸었다(1968).

각형이었다) 향후 안테나 및 접시들을 전 방향으로 설치할 수 있도록 360도 대응성을 갖추기 위해서였다. 타워의 높이는 전파 경로 간섭 방지 요건, 풍 하중, 건물 지반 기초 등의 제약 조건에 따라 결정되었다. 원래 유리섬유로 안테나를 덮어 가리는 외장 계획도 있었지만, 안테나 기능에 방해가 되는 듯하여 제외되었다. 안테나 관련 요건은 앞으로도 바뀔 예정으로, ‹GPO 타워›의 외관을 이루는 한 가지 주 요소 역시 그러할 것이다(설치된 안테나들은 이미

도판 215
찰스 W. 무어의 주택, 뉴헤이븐, 코네티컷, 1966. 수사적으로 비유하면 장기이식 수술에 해당한다. 기존의 평범한 미늘벽 주택에 임의의 상자를 파이프처럼 위에서 아래로 내리꽂은 듯한 형태를 지니고 있다.

도판 214
GPO 타워, 런던, 1965. 여기에서는 기능주의 자체가 현저함에 기여하는바, 지나치게 즉석식에 편의주의적이어서 애드호크해 보인다.

비호감의 대상이다). 아예 대놓고 '값싸고' '진부해' 보이는 안테나 하부의 커튼 월은 공공건축노동부가 제시한 명목 세부 및 성능 시방서에 맞춰 입찰 업체들이 제안한 여러 특허 제품 중에서 고른 것이다. ‹GPO 타워›는 대체로 '디자인 구상'이랄 것이 아예 없었던 듯하다. 심지어 건물이 초록색이 된 이유도 당대에 즉시 구할 수 있던 유일한 열흡수 유리가 초록색이었기 때문이었다. 꼭대기 층에 자리한 회전식 식당도 이미 건축 기초공사 도급이 개시된 다음에야 설계에 추가되었다.

1938년에 태어난 스티브 베어는 건축가가 아니라 창의적인 엔지니어다. 베어는 본인은 물론 뉴멕시코 대학 건축학부, 그 외 누구를 위해서건 다면체 구조물을 짓는다(베어의 집 앞 표지판에는 그저 "돔[DOMES BUILT]"이라고만 적혀 있다). 1965년 콜로라도의 시골에서 결성된 공동체인 드롭 시티 도판 7 참조의 일부 특징적인 구조물도 베어의 지도 아래 거주자들이 폐차 지붕으로 직접 지은 것이다. 베어는 자신이 쓴 DIY 매뉴얼 «돔 짓기 설명서»에서 자동차 지붕 활용법을 설명한다.

> 자동차 지붕은 값싸고 튼튼하며 도장 처리도 뛰어난데다 거의 어디에서나 구할 수 있다⋯⋯ 현재 뉴멕시코와 콜로라도에서 지붕 싯가는 하나당 25센트다⋯⋯ 도끼질을 해본 사람이라면 쉽게 시간당 지붕 대여섯 개를 떼어낼 수 있는데, 폐차들이 빽빽이 적재되어 자동차 위에 오르락내리락할 필요가 없다면 작업 속도는 그보다도 빠르다⋯⋯ [자동차 지붕에 서서] 먼저 양 옆 부분을 도끼로 쳐내 잘라낸 다음 앞뒤 접합부를 자른다. 자동차 문을 다 열어두라. 한 발은 문 위에 또 한 발은 자동차 위를 디디면 양 옆면을 자르기 편하다⋯⋯.[30]

다면체 구조물 짓기에 도전자를 괴롭히는 면 맞춤 문제에 관해서도 설명서의 다른 부분과 다이어그램을 통해 실용적인 설명을 얻을 수 있다. "면

30 스티브 베어(Steve Baer),『돔 짓기 설명서(The Dome Cookbook)』(New Mexico: Corrales, 연도 미상).

을 잘 맞추기가 어렵다면 대형 망치, 대형 쇠지레, 도르래, 노루발 큰 것과 작은 것, 드리프트 핀, 봉, 지렛대를 준비하라." 베어의 실용주의와 정교하게 풀어낸 단순한 설명 덕분에 실행 과정에서 부딪히는 난관과 지엽적인 문제에 개의치 않고 나아갈 수 있다. 이제 베어의 관심은 열 교환장치까지 닿았다. 베어는 '드롭 시티'가 자리한 지역의 극도로 무더운 낮 시간을 이겨내기 위해 역시 그답게 이미 나와 있는 가내제작식 태양열 온수 장치를 개조하는 방법으로 이 문제에 파고들었다.

　　로버트 벤투리의 책 『건축의 복합성과 대립성』[31]에는 벤투리 개인의 가치관이 담겨 있다. 그중 애드호키즘의 원리에 해당하는 부분은 약간에 불과하지만 그 내용은 상당히 강렬하다.

> ……'순수'하다기보다 혼성적이며, '깨끗'하기보다 타협적인 …… '디자인'되었다기보다는 관습을 따르는, 배제하기보다 수용하는…… 쇄신하기보다 잔존하며…… 일관성 없는……

인용문에서 생략된 부분은 왜곡, 모호함, 비뚤어짐, 진부함, 애매함 같은 단어가 들어 있던 자리다. 모두 벤투리가 선택한 표현으로, 애도호키즘의 특징에 해당하지는 않는다. 비록 애드호키즘을 방법론으로 활용하여 그러한 가치(또는 그 반대의 가치)를 성취할 수 있기는 해도 말이다. 벤투리의 건축은 본인이 의도한 모호성을 멋지게 실증해 보이며 빼딱한 이원론(dualism)에 주의를 환기한다. 이는 느슨한 다원론(pluralism)과는 거리가 멀어서, 애드호크한 방식으로 자연스레 결합한 부분에 특징적으로 나타나는 논쟁적 양식이다. 순수주의의 '그렇다/그렇다'나 '아니다/아니다'와는 반대로, 벤투리는 '아니다/그렇다'를 고집하는 듯하다. 하지만 애드호키즘이라면 '어쩌면/그렇다' 또는 '어쩌면/어쩌면'을 허용할 것이다.

31　　로버트 벤투리(Robert Venturi), 『건축의 복합성과 대립성(Complexity and Contradiction in Architecture)』(New York, 1966).

느슨한 다원론으로서의 애드호키즘 건축이 가능할까? 그 대신에 젠크스는 벤투리와 마찬가지로 애드호키즘 건축에 적절한 특징으로 "들쭉날쭉한 충돌"과 "의미론적인 이질적 결합"을 수사적으로 상당히 강조하여 이야기한다. 외견상의 갈등은 건축의 애드호키즘이 제시하는 몇 가지 목적 가운데 상당히 다른 두 가지 목적 안에서 해소된다.

a) 양식 그 자체를 목적으로 의식적으로 애드호크하게 선택하여 수사 차원의 갈등을 부추기고 의미의 차이를 무디게 할 수 있다. 내가 "실행적 애드호키즘"이라 불렀던 바를 시각 차원에서 최대한 활용하는 것이다. 그렇다고 꼭 수사적 기교에 더 무게를 둘 필요는 없다. 고프의 애드호키즘은 개인적 표현을 위한 더 큰 감수성 안에서 활용하는 유쾌한 수단(때로 집적의 성격을 보이는)으로서, 이때 고프의 표현 형식이란 전반적으로 '유기적인' 양식에 해당한다도판 219. 애드호키즘식의 수사법을 더 빈번히 드러내는 사례로 고프의 제자였던 허브 그린을 들고 싶다. 그는 실용적 애드호키즘을 더욱 더 그 자체를 위한 양식적 방법으로 활용한 인물이다[32]도판 220. (도판 82의 '애드 혹스' 프로젝트 참조).

b) 지금 나의 관심은 완벽한 해법보다 근접한 해법을 허락하는 애드호키즘의 수용력에 있다도판 221. 애드호키즘은 갈등을 조정하는 대신 이를 무시하고 있는 그대로의 파사드가 다중의 차이 위로 미끄러지게 또는 파사드가 지나간 자리에 불협화음을 남긴다. 이것이 건축에서 나타나는 의도적 애드호키즘이다(외관상 일부는 '우연한' 것으로 보이는데, 설계에서 고정된 목적으로서의 외관이라는 개념이 방기되기 때문이다). 매번 이접(disjunction)으로 애드호키즘을 표현할 필요는 없다. 여러 부분이 때로 덜 '적합'하다 해도 잘

32 실제로 거의 모든 건물이 양식적인 면에서 애드호크주의적으로 보이도록 만들어졌을 수 있다. 그렇다고 애드호크한 이득이나 경제를 추구한다는 뜻은 아니다. (실제적인 효용성은 애드호크주의적인 감성 면에서 짐작하기만 하면 된다.)

도판 219
브루스 고프의 포드 하우스, 오로라, 일리노이,
1949(관련 설명은 150~151쪽 참조). 본인이
"장식적 방점"이라 부르는 고프의 회수형
애드호키즘은 불완전하고 애매해서 언제나 전체를
아우르는 '유기적' 양식 및 고프의 감각적 표현법에
종속된다. 고프가 회수해 가져온 부분들은 주로
호기심을 끌기 위해, 또 얼마나 공들여 고른 것인지를
보여주는 것 자체가 목표인 양 그곳에 있다. 새로운
사물이라기보다는 맥락에서 벗어난 사물로서의
값어치를 보여준다.

도판 216, 217, 218
제임스 스털링: 더비, 잉글랜드, 시민센터 공모
설계안, 1970. 스털링은 기존 건물이 지닌 역사 깊은
파사드를 보존하는 방안을 제안했다. 설계안에서
그는 (반원형 지붕을 만들기 위해) 건물을 뒤로
기울여, 기존 건물을 이전의 맥락에서 확실히
떼어내 다른 맥락으로 밀어 넣었다. 스털링의
제안은 애드호크한 보존의 사례로서 가장 놀랍고
위트 있고 심지어 사려 깊다고도 할 만한데, 본래
건물의 파사드가 널리 알려져 있었기는 해도 딱히
뛰어나지는 않았기 때문이다. 스털링의 설계안은
당선되지 못했다.

도판 220
허브 그린의 자택, 노먼, 오클라호마, 1960.
화강암이 드러난 부지와 통나무 구조물이 생생하게
대조를 이룬다. 그린의 애드호키즘은 때로 수사적
면모를, 때로는 모호한 면모를 보여준다. 그린의
주택 몇 채에 적용된 애드호크한 부분들은 너무나
솜씨 좋게 합쳐져, 고프가 말한 대로 사람들은 그
부분이 특별히 그런 용도로 제작되었다고 생각할
정도다.

296

통합하면 괜찮다는 느슨한 조건을 허용한다는 점만으로도 가치가 있다. 실행적 애드호키즘은 부분으로서의 부분에 대해 상당한 관심을 요하기에 관절부와 연결부를 갖는다. 관절부는 각 부분을 서로 분리하여 각기 이전의 맥락과 '거리를 두는' 데 기여한다. 미스 판데어 로에의 순수주의 건축에는 관절부가 필요했고, 애드호키스트의 건축은 그저 접합점만을 필요로 한다. 의도적 애드호키즘의 감수성 면에서 보면 접합점은 부드러운 전환에 해당하는지도 모른다. 예를 들어 유리벽이 평면상 그 어떤 변화도, 명백한 단절 지점도 없이 금속이나 고무로 바뀌는 것처럼 말이다.

c) 애드호키즘 감수성을 표현하는 또 다른 형식은 계통적 배열(syntax) 또는 부분들이 이루는 관계에 있는데, 보는 사람의 연상 작용에 따라 이 점이 구성

도판 221
'구름 형태' 건축 프로젝트, 네이션 실버, 1969. 무제한의 근접물들로 이루어진 의도적 애드호키즘으로, 지속적인 변화를 목적으로 한다. 한 부분씩 추가되는 구름 형태가 지닌 유연성은 수용력 있는 구조 설계, 기계적으로 조성된 우수한 내부 환경 관리성을 바탕으로 한다.

요소보다 더 중요할 수 있다. 헬렌 맥닐의 '현상적 애드호키즘'이라는 용어가 이 경우에 꼭 맞는다. 아직은 현상적 애드호키즘의 완전한 건축 사례를 제시하기 쉽지 않지만, 제한적으로나마 식당에서 사례를 찾아볼 수 있다. 여섯 개의 각기 다른 의자가 딸린 식탁이란 어쩌면 "한 가지 문제에 여섯 가지 해법이 존재할 수 있다"거나 "의자가 서로 비슷해 보이는 것이 중요하지는 않다," 또는 "매번 의자를 하나씩 따로 샀다"는 뜻일지도 모른다. 디자인 의도가 무엇인지의 선택은 결국 보는 사람의 몫이다. 보는 이의 감수성이야말로 하나의 개념적 전체에 대해 부분으로 인지되는 것들 사이에 고유의 애드호크한 관계를 만들어내기 때문이다.

애드호키즘이 건축에 적용되고 또 인식되는 다양한 방식에 관해 좀 더 생각해보면, '기능주의'나 '산업화' 또는 '일회성 프로토타입 디자인'처럼 동시대 디자인의 관심사는 모두 지금 전개되는 애드호키즘 감수성에 대해 중립적이다. 일회성 디자인의 경우 비록 방법은 다를 수 있으나 양식 면에서 애드호키즘처럼 보이도록 디자인될 수 있다. 조립식 건물도 마찬가지다. 비록 건축 자재는 보통 통합된 전체로 일괄 선택되며 엄격하게 주어진 세트에 한정되기는 해도 말이다도판 222.

　　애드호키즘 감수성은 (꼭 그럴 필요가 없어도) 유지보수에 대해 더 관대한 태도를 보일 수 있다. 정말로 값싸고 곧바로 입수할 수 있는 부분의 경우 세심하게 디자인되고 선택된 부품보다 자주 보수가 필요할지는 몰라도 실제로 보수하기는 더 쉽다(순수주의적 혹은 일회성 사물이 닳으면 교체해야 하는데, 낡아버린 순수주의만큼 이것저것 뒤섞여 보이는 것도 없다). 애드호키즘식 디자인은 유지보수 과정에서 점진적으로 변화할 수 있다. 옛 부품과는 다르지만 호환되는 새 부품이 생산되기 때문이다. 대체 가능한 호환 부품으로 이루어진 미국의 주방 가구는 전 부품을 계속해서 바꿀 수 있는 온전한 디자인의 사례다.

　　애드호키즘의 감수성으로 보면 성공적인 리노베이션이 신축 건물보다 더 인상 깊다.

도판 222
('옛 기차 식당칸'을 암시하는) 애드호키즘식의 외관을 지녔으나, 특정한 목적을 겨냥한 디자인이다. 브람슨 엔지니어링(Bramson Engineering Co.), 오이스터 베이(Oyster Bay), 뉴욕.

건축가에게는 애매한 애드호키즘이 최고의 입장이 될 수 있다. 애드호키즘이 다른 원칙 이상으로 골치 아픈 부분이라면, 애드호키즘에 동일시하여 이를 고집하는 순간 꾸며진 태도가 되어 애드호키즘과 목적이 맺는 필수적 관계를 잃어버리게 된다는 점이다. 비록 미학적 방식이 하나의 목적으로서 충분하기는 해도, 건축은 보다 '실질'적인 목표나 목적에 대한 표현 수단으로서 존재한다. 애드호키즘을 계속 유지하려는 건축가가 애드호키즘을 선택적으로 활용하려는 것도 당연한 일이다. 그렇지 않으면 고물 수집가가 다름없게 되지 않을까 하는 우려 때문이다.

건축에서 애드호키즘의 수단과 방법론, 감수성이 미친 가장 큰 영향은 아마도 각 부분의 적절한 구입이 결정적이라는 점을 시사한다. 애드호키즘이 하나의 양식으로서 최고조로 무르익는다면 훌륭한 건축가란 완전한 쇼핑객이 될지도 모른다.

3장

시장과 도시의 애드호키즘

도판 223
멕시코의 유카탄의 메리다 지역 시장에서 만난 애드호크한 도구. 폐품을 회수하여 만든 것이다.

소비자의 힘, 그리고 디자인 슈퍼마켓

디자인이란 모두가 언제나 하는 일이다. 건물은 디자인된다. '소비 내구재,' 의류처럼 쓰고 버리는 용품, 또 음식을 비롯해 시장을 겨냥해 생산되고 포장 되는 다른 모든 것과 마찬가지다. 애드호키즘은 디자인의 핵심이 참신성보 다 선택과 조합에 있다는 점을 다룬다. 이는 판매자만큼이나 구매자에게도 마찬가지로 적용되는 이야기다. 사람들은 디자인을 한다. 특히 쇼핑을 할 때 그렇다.

　제품 시장은 훌륭한 디자인 자원으로, 사회 전반을 위해 현존하는 모 든 문화적 하드웨어의 제도적 거처가 되어준다. 내가 방문했던 멕시코 메리 다의 시장처럼 지역의 각 제품을 선택과 조합을 위해 진열해둔 시장들이 세 계 곳곳에 있다. 농사용품, 건축용품, 주택 관리용품을 고를 수도, 아니면 판 매되는 물건을 사서 새로운 물건을 만들 수도 있다. 멕시코의 시장에는 심지 어 다른 폐품을 합쳐 만든 물건도 있으니, 깡통에 구멍을 숭숭 뚫어 만든 여 과기나, 폐타이어를 띠 모양으로 잘라 만든 고무 완충재를 비롯해, 기계용 나 사와 면도칼, 자동차 기어로 만든 기계식 과일 껍질깎이들이다도판 224. 이런 애드호크한 조립품은 소비자가 계속하는 일을 전형적으로 보여준다. 입수할

도판 224
메리다에서 마주친 애드호키즘식 과일깎이의 모습.

수 있는 부품 모두를 한곳에서 보고 고를 수 있을 때 부품을 구해 직접 만드는 행동은 이성적으로 보아 경제적이다. 이상적인 상태라면 시장에 모든 제품이 있어야 한다. 단순히 입수 가능성뿐만 아니라 효율 및 저비용까지 선택의 결정 요소로 삼기 위함이다. 이런 원칙을 메리다의 모든 문화적 산물에 분명 어렵지 않게 적용할 수 있다. 얼마 안 되는 재료비를 가지고 구멍 난 깡통으로 만든 여과기가 충분한 만족감을 제공하는 곳이니 말이다. 문제는 뉴욕처럼 더 세련된 물건이 가득한 곳에서라면 그처럼 엉성한 제품이 지닌 매력이 한정되리라는 점이다. 과연 폭넓은 선택이라는 것이 우리가 살아가는 고도로 분화된 산업사회에서 살아남을 수 있을까? 멕시코의 시장을 크게 확대하여 산업사회의 온갖 자원을 전부 진열하는 일이 생각만큼 불가능한 일은 아닐지도 모른다.

어떤 주부가 저 콩 통조림 대신 이 콩 통조림을 살 때, 아니면 아예 아무것도 사지 않을 때 이는 지갑 사정에 따른 결정이며, 그러한 선택은 멀리 제품 생산에도 영향을 미친다. 그런 선택 하나하나가 인공의 세계라 할 공동의 콜라주를 이룬다. 그런데 만일 디자인이 젠크스의 표현대로 "건축가 1천만 명"의 노고로 번창하는 것이라면, 그 천만 건축가에게 전문가를 위한 쇼핑 자원이 마련되어야만 한다. 디자인이란 분명 생산만큼이나 소비의 영향을 받기 때문이다. 오늘날 소비자와 생산자의 변증법은 대개 시장 분석가의 리서치 보고서에서만 나타나는데, 보고서 속 고분고분한 슈퍼마켓 소비자들은 '선호하는' 제품이 무엇인지 질문받는다. 판매 통계가 그렇듯이 생산자에게 전달되는 소비자 반응은 제공된 선택지에 엄격하게 한정된다. 오직 판매자 지향의 시장에서만 으스대며 이렇게 말할 수 있다. "수요가 제품을 낳는 것이 아니라 제품이 수요를 창출한다."[1]

디자인이 전문가의 전유물이 아니라 모두가 언제나 하는 행위라는 데

1 흔히 들을 수 있는 오만한 단언으로, 최근 도널드 숀(Donald Schon)이 1970년 BBC 리스 강연(Reith Lectures)의 '변화와 산업사회(Change and Industrial Society)'에서 썼던 표현이다. 《더 리스너》 매거진 게재, 1970년 11월 19/26일, 12월 3일/10일/17일/24일.

동의한다면 정보가 보류될 때마다 전체 환경이 시달릴 것이다. 광고가 필요한 제품 정보를 전해준다고들 하지만 그리 유용한 정보는 못 되는 까닭은 광고의 주장에도 불구하고 광고의 주목적 주목적이 잘못된 정보의 보급에 있기 때문이다. 진짜 경쟁 상대와의 비교 내용은 숨기고 실제 유용성(또는 위험)은 못 본 척 넘긴다. 물론 아무리 빈약한 정보라도 물정에 밝은 소비자들은 이를 해석하고 활용할 줄 안다. 미국에서 출판 및 텔레비전 광고의 만연이 초래한 한 가지 결과는 소비자 시장이 냉정하리만치 신중하게 성장했다는 점이다. 그렇다고는 해도 현실적인 소비자, 옴부즈먼 또는 네이더 돌격대(Nadar's Raiders, 소비자 운동가 랠프 네이더를 지지하는 젊은 전문가 중심의 시민 그룹—옮긴이)가 사라져버린 시장 변증법의 반쪽, 즉 소비자 권력을 조성하는 경우는 거의 없다.

제품 카탈로그마저 일부러 정보를 생략한다. 정보가 상세하면 제품의 한계가 노출되니, 정보를 세세히 제공할수록 소비자에게 외면당할 뿐이라는 가정에 근거한 결과다.[2] 그리고 이는 그저 가설이 아니다. 물론 제품 정보가 완전하다고 해도 온갖 이유로 제품이 외면당할 수 있다. 그저 제품 설명서 개선한다고 해서 소비자가 보기에 더 나은 광고로는 이어지지는 않을 것이, 소비자의 목적은 전적으로 다르기 때문이다. 소비자는 반대편에서, 특히 약점, 한계, 과도한 비용, 늘어지는 공급 지연 등의 문제에 관해 알고 싶어 한다. 그런데 세상 어느 광고가 소비자에게 이런 것을 알려주겠는가?

2 디자인 전문 업계에 제공되는 제품 정보는 공공연히 소비자를 깔보지는 않는다, 하지만 1970년 영국 건축 업계를 대상으로 진행한 제품 설명서 조사 결과를 보면, 건축 제품 카탈로그에서도 중요한 정보가 줄곧 누락된다는 사실이 드러난다. 한 가지 제품 범주인 해체 가능식 파티션만 살펴봐도, 결과는 다음과 같다.

> 카탈로그의 40%가 기본 치수 정보를
> 72%가 치수상의 허용 오차 정보를
> 78%가 내화성 관련 정보를
> 68%가 방음 관련 정보를
> 88%가 추정 비용 정보를 누락했다.

자료 출처: 맨체스터 대학 건축과(Department of Building, Manchester University)

소비자의 관점에서 적절한 상품 정보 기준은 대략 다음과 같다.

당연하겠지만 우선 정확하고 객관적이며 최신이어야 한다.
'설명'(소재, 만듦새, 색상 종류)을 포함해야 한다.
'적합성'(또는 용도)에 관해 밝혀야 한다.
'성능'(또는 내구성)을 설명해야 한다.
'보증 내역' 또는 보증서가 있다면 이 부분을 설명해야 한다.
조립이 중요한 경우 관련 사항을 '상세 설명'을 제공해야 한다.
설치에 특별히 요구되는 조건이 있다면 '설치' 및 설치비 정보를 전달해야 한다.
'가격'을 밝혀야 한다(배송료와 특별세가 있다면 그 역시 포함한다).
'출고 가능 여부'(및 재고 부족의 경우 대기 시간까지)를 알려주어야 한다.
즉시 살펴볼 수 있도록 '견본'을 제공해야 한다.

이 모든 기준에 있어 유사 경쟁품과 즉시 비교할 수 있어야 한다. 이 점에서 기존의 정보 시스템 대부분이 실패작이다. 직접 비교를 반대하는 이들은 그러한 비교를 소비자의 선택에 맡기자고 하겠지만 이는 정말로 생산자 중심의 변명이다. 정보의 적절성에서 핵심은 비교에 있으니, 그것은 전체 시장에 관한 정보를 제공하여 시간을 절약해주기 때문이다. 또한 비교가 가능해야 생산자가 시장의 어떤 틈새를 채울지 아니면 발전시킬지를 파악하는 데 도움이 된다.

젠크스는 앞서 이야기하기를, 다른 정보와 마찬가지로 조만간 모든 제품의 정보와 전반적 특징을 색인화하고 누구나 이를 이용할 수 있어야 한다고 했다. 제품 색인은 도서관 색인만큼이나 기본적으로 필요하다. 도서관은 소장된 책을 한쪽 파일에서는 저자나 제목을 기준으로 정리하고, 다른 파일에서는 주제에 따라 정리한다. 제품 역시 두 가지 방식으로 목록화할 수 있다는 점이 중요하다. 어떤 제품의 '주제'야말로 제품이 지닌 모든 특질과 그

것이 충족하는 기준, 가격과 출고 가능성 등에 해당한다. 제품을 이름과 제조사에 따라 분류한 첫 번째 파일은 이용자가 정확히 어떤 제품을 찾는지 이미 알고 있어서 어디에서 구할지만 알면 될 때 유용하다. 하지만 특정한 책을 찾을 때와는 달리 우리는 대개 찾는 물건의 이름을 모른다. 그저 그 물건으로 무엇을 하려는지만 알 뿐이며 용도에 적합하기만 하면 어떤 물건도 관심의 대상이 될 것이기 때문에, 이것이 색인에 있어 제품의 특징과 다른 정보를 담은 두 번째 '주제' 파일이 훨씬 중요한 까닭이다. 색인에는 앞서 이야기했던 적절한 정보 범주가 모두 담겨 있어야 한다. 그러려면 공정한 분류가 필요하며, 그다음으로 컴퓨터로 접근할 수 있게 정보를 '데이터뱅크'화 해야 한다. 색인화된 제품 특징들을 활용하면 가장 이상적으로는 색인에 나온 번호로 전화만 하면 될 것이다. "카펫인데…… 사람들이 많이 오가는 곳에 맞는 제품으로…… 별도로 관리는 안할 것 같고…… 단색 제품…… " 같은 식으로 주문하면 천 개쯤 되는 제품 목록이 나올 테니, 숫자를 천 단위에서 십 단위 정도로 줄이고 싶다면 "2주 안에 출고 가능한…… "이라든가 "밝은 터키옥색…… " 같은 조건을 더해볼 수 있겠다. 숫자를 1이나 0까지 줄이려면 "제곱 야드 당 4달러 미만…… "을 추가하면 될 것이다.

소비자 누구라도 활용 가능한 이런 시스템은 물론 아직 미래의 일이다. 그런데 어째서 지금 데이터뱅크가 현재의 정보 검색 방식, 즉 광고로 제품을 찾고 전화번호부나 다른 사람의 귀띔으로 판매처를 알아내는 지금의 모아니면 도 방식보다 훨씬 나으리라 가정해야 할까? 내가 데이터베이스에 해방의 가능성이 있다고 보는 까닭은 그 기초적인 방법론이 건축을 비롯해 방위 및 항공우주 산업처럼 제품의 정보가 핵심인 분야에서 이미 활용되고 있기 때문이다. 이러한 분야의 대형 업체들은 개인 소비자와는 달리 이미 자신을 위해 마련된 단순한 수단을 이용해 필요한 제품을 주문하고 곧바로 입수한다.

카펫 주문의 사례에서 보듯이 미래의 소비자는 요구 사항 및 원하는 특징만을 제출하게 될 것이다. 원하는 특징을 적도록 한 양식을 업계 용어로는 '성능 시방서(performance specification)'라고 부른다. 표준화된 범주 아래

제품의 호환성을 보장하는 형태로 이루어지는 주문이다. 심지어 데이터뱅크가 없어도 성능 시방서를 활용하면 있는지조차 몰랐던 제품을 찾을 수 있다. 예를 들어 미국건축가협회(AIA)는 최근 '마스터스펙(Masterspec)'이라는 서비스를 도입했다. 실제 브랜드명을 전혀 언급하지 않고서도 어떤 건축 제품이든 서비스 가입자가 고른 특성들을 구비한 제품들의 목록을 제공한다. 사용자는 특별히 찾고 있는 특성을 선택하고 나머지를 제하거나 다른 특성을 추가한 후 해당 마스터스펙을 시카고로 보낸다. 그러면 컴퓨터가 편집 목록으로 작업하여 건물 전체 아니면 건물 일부용으로 하나하나 주문된 특성들을 반영, 온전한 시방서를 깔끔하게 출력한다. 공급 경험이 있는 일반 하청업체라면 상세한 항목표를 보면서 어떤 제품으로 주문 요구를 채울지 쉽게 파악할 수 있고, 견적서를 만들어 해당 기준에 맞는 가장 저렴한 아니면 가장 빨리 수급 가능한 제품을 마련한다. 마스터스펙 가입자는 이론상 포마이카와 스티로폼을 구별할 줄 몰라도 된다. 원하는 특징이 무엇인지 알고 있기만 하면 기나긴 목록에서 목적에 맞는 최소한의 기준을 선택할 수 있다.[3] 성능 시방서 방식이 일반 소비자에게도 상당히 중요한 까닭이다.

　　미국건축가협회의 마스터스펙과 궤를 같이하는 '성능 시방서'는 이제 군대를 비롯해 캘리포니아 학교 건축 컨소시엄[4]과 같은 단체에서도 널리 이

3　다른 건축 전문 기관도 AIA의 선례를 따를지 모른다. 영국의 왕립건축가협회(Royal Institute of British Architects)는 1970년 11월, 'RIBA 서비스(RIBA Services Ltd.)'를 설립한다고 발표했다. 그러나 RIBA 서비스는 현재까지는 성능 시방서가 아닌 출시 제품에 대한 정보만을 제공한다.

4　에즈라 에렌크란츠(Ezra Ehrenkrantz)가 캘리포니아에서 진행한 '학교 건축 시스템 개발(SCSD)' 프로젝트가 낳은 최근의 소산이다(1961~). 유연한 애드호키즘식 시스템으로 시작되지는 않았지만(조립식 건물의 구성재는 특정 용도로 개발될 예정이었다), 그런 방식으로 운영되었다. 연구팀이 부품의 호환성을 연구하고, 제조 및 건축 업계 조합, 건설업자 및 기타 집단이 연구에 협조하였다. 업체들은 도급에 성공적으로 입찰해 각자의 부품 시스템을 공급했는데, 업체가 원하는 대로 디자인하였으되 연구진의 성능 시방서 기준을 만족하는 제품들이었다. 시방서에는 오직 희망 치수, 폭, 조도 등의 요구만 명기되었다. (이러한 공급자 자유도야말로 SCSD가 1946년부터 운영되어온 영국의 하트포드셔주 학교 건축Hertfordshire County Schools과 같은 이전의 부품 설계 프로젝트와 다른 대목이다.) 캘리포니아는 물론 다른 지역의 여러 학교 공사가 달려 있기에, 이제는 다른 제조 업체들도 본래 선정된 시스템과 호환되는 제각기 경쟁력 있는 대체재를 생산하고 있다. 그리하여 현재는 매번 새로운 제한된 조립식 건축 세트에서 애드호크하게 공급되는 다수의 시장 가능성 쪽으로 상황이 옮겨져 갔다.

용되기 시작해 제품 데이터뱅크가 없는 상황에서도 제품 주문을 가능케 한다. 이런 방식이 유효한 까닭은 "카펫인데…… 사람이 많이 다니는 공간에 적합한…… " 등의 방식으로 주문할 수 있기 때문이다. 또한 발주처가 직접 공고를 낸다거나 아니면 해당 행정국이나 컨소시엄의 예산이 업체 대부분의 관심을 끌만큼 넉넉하다면 업자들이 시방서를 채울 제품을 들고 찾아올 테고, 그러면 발주자는 제품을 선별해 구매하게 된다. 대부분 사람들에게 불리한 점이라면 예상한 대로다. 개인 소비자의 수요란 그리 큰 관심을 끌지 못해서 성능 시방서를 아무리 정확히 작성한다 해도 결국 주문이 간과될 운명이라면 시방서만으로는 아무런 도움이 되지 못한다. 일반 개인 소비자는 여전히 제조사의 카탈로그와 광고에 기대는 수밖에 없다.

언젠가 공공 성격의 제품 데이터뱅크가 마련되면 일반 소비자와 대형 업체를 막론하고 원하는 물건을 찾기가 훨씬 편하겠지만, 데이터뱅크라 해도 최선의 해법을 제공해주지는 못할 것이다. 데이터뱅크 찬성론자들이 언급을 피하는 것처럼 보이는 한 가지 지점은 데이터뱅크와 공고된 성능 시방서 모두 창의적 측면과 그렇지 않은 측면을 함께 지니고 있다는 점이다. 그래서 데이터뱅크만으로는 성능 시방서를 완전히 대체할 수 없다. 데이터뱅크에서는 특히 목록화된 특성이 미묘하고 그 숫자가 많다면, 있는지조차 몰랐던 새로운 제품들을 상당수 찾을 수 있다. '카펫' 대신 '바닥재…… 밝은 터키옥색…… 제곱 야드 당 가격 4달러 미만…… ' 같은 주문으로 시작해볼 수 있을 것이다. 이런 특성이 주문자에게 주요한 범주에 해당한다면 저가 카펫은 물론 리놀륨, 에폭시 믹스, 데이크론 소재 인공 잔디 등등이 나올 것이다. 이전에는 옥색 인공잔디가 나오는지 몰랐는데 갑자기 알게 된 셈이다. 이것이 제품 데이터뱅크의 창의적 측면이다. 반대로 창의적이지 않은 부분이라면, 데이터뱅크에 이미 색인화되지 않은 새로운 발명품류는 주문이 불가능하다는 점이다. 이는 성능 시방서가 허락하는 안에서만 가능하다.

주요한 경제적 위치에 있는 회사가 성능 시방서 공고 방식을 통해 "카펫…… 페르시안 디자인…… 비행 가능한" 같은 조건을 요구했다고 치자. 연구 개발이 이루어질 만큼 시간이 흐른 뒤 누군가가 프로토타입을 들고 나타

날지도 모른다. 일반적 의미로, 이것이 바로 아폴로 우주탐사 계획이 진행된 방식이다. '1970년까지 달 착륙'이라는 최종 목표가 다른 특정 수단과는 별도로 정해졌다. 이 점이 성능 시방서가 지닌 창의적 측면이다. 달성해야 할 기준을 제조사, 공급자, 하청업자 측에 직접 설명하여 새로운 발명을 촉구하는 것이다. 하지만 그러한 내용의 시방서가 있다는 사실이 일반 시장에 널리 알려지지 않으면, NASA의 공고를 읽지 못한 브루클린의 어느 작은 업체가 이미 비행 융단을 생산하고 있다는 사실을 모르고 넘어갈 수도 있다. 그리고 대신 보잉 같은 큰 회사가 4800만 달러짜리 육중한 프로토타입을 가지고 들어오는 것이다.[5] 이것이 성능 시방서의 창의적이지 못한 측면이다. 그런 의미에서 색인화된 정보와 성능 시방서는 상호보완적인 소비자 도구라 할 수 있다. 일단 제품 데이터뱅크가 생기면 성능 시방서의 장점 대부분을 일반 소비자도 누릴 수 있다. 하지만 대규모 구매자가 누려온 창의적 이점을 개인 소비자도 누리려면 여전히 약간의 보조가 더 필요하다.

이제 소비자에게 정보를 전달하는 세 번째 방식이 들어올 차례다. 원리 면에서 완전히 독창적이지는 않다고 해도 적절한 기획이 일관되고, 명확하게 채택된다면 일반 소비자 편에서 균형을 맞춰줄 또 다른 디자인 보조 방식이다. 다른 두 가지 방식과 마찬가지로 세 번째 방식 역시 생산자 지향이 아닌 소비자 지향의 시장을 촉구한다. 또한 제품 데이터뱅크와 성능 시방서처럼 디자인 보조가 가져올 혜택은 궁극적으로 생산자에게도 이익이 된다. 비록 초기 단계에서는 생산자들의 저항이 예상되기는 해도 말이다.

소비자 권력의 새로운 영역은 견본과 관련되어 있다. 이상한 일이지만 기기 애호가나 데이터처리 분야 종사자들은 보통 견본에 관해서는 별말이 없다. 아마도 견본은 데이터와 달리 기계에서 쏟아져 나올 수 없기 때문일 텐데, 그래서 견본은 소비자 권력이라는 대의를 추진시켜줄 신기술의 혜택

5 군수물자 구매 과정에서 종종 발생하는 스캔들 가운데 일부는, 구매자의 전적인 성능 시방서 의존(시방서는 군수 전문 하청업체에만 공고된다), 일반 상품 시장에서 구입 가능한 제품에 대한 완벽한 무지로 인해 발생한다.

을 누리지 못한다. 하지만 최고의 언어, 시각 정보라 해도 오직 직접적인 제품 경험의 대용일 뿐이며 때로는 조악하기까지 하다는 점을 잊어서는 안 된다. 이 점이 바로 견본이 필요한 까닭이다. 실제의 대용이 아닌 실제의 직접 경험으로 결정을 도와주는 것이다. 보통 구매를 결정하기 전에 직접 살펴보아야 할 견본으로는 색상, 강도, 마감, 만듦새, 크기, 내구성, 가격을 검사하고 비교해볼 견본품이 포함된다. 일반 소비자를 위한 성능 시방서 시스템이 없다면, 견본을 훑어보는 방식을 통해 무엇을 찾는지 확신하지 못하는 소비자가 무언가를 발견하거나 조합을 찾을 수 있게 도와주어 창조적인 핸디캡을 제거할 수 있다.

'훑어보기(browsing)'는 온전한 정보 시스템에 있어 중요한 특징이다. 또한 서점이나 슈퍼마켓에서처럼 모든 쇼핑에서 가장 오래되고 가치 있게 축적되어온 기능이다. 그런 장소에서 제품은 쇼핑객이 필요한 물건을 가늠하고 특정 물건을 선택하는 과정을 동시에 진행할 수 있도록 진열된다. 훑어보기는 걷기(또는 그와 비슷한 행동)의 속도로 이루어지는데, 꼭 선택을 내리는 데 선호하는 속도, 즉 순간적인 생각의 속도일 필요는 없다. 때로 소비자는 자신이 무얼 찾고 있는지 명확히 알지 못하기 때문에, 최선의 것이 어찌어찌 나타나는 우연을 기다리기보다 죽 훑어보는 편이 적절한 제품을 빨리 찾는 유일한 방법이 된다. 하지만 훑어보기가 애드호키스트만의 오락거리는 아니다. 정보가 애매하고 외따로 또는 허술하게 표시된 경우가 아니라면 우연의 효과도 경험으로서 가치가 있다. 창조성 있어서 우연이 맡는 기능은 인식 가능하다. 예기치 않은 발견의 이점을 누리려면 일단 의외의 것과 마주칠 필요가 있다.

모든 가능한 견본과 설명이 필요한 상품을 훑어보고 또 그렇게 다 모여 있다는 사실로 창의적 자극을 얻을 수 있는 곳은 어떤 종류의 곳일까? 물론 실제의 물리적인 시장이 그 답일 것이다. 이를테면 산업화된 세계를 위한 유카탄의 메리다 시장이 그것이다. 시장은 어마어마한 규모로 중심부에 위치해야 한다. 그런데 이런 대규모 진열이 실제로 이루어져 왔다. 1851년 런던 만국박람회의 수정궁에서 처음으로 대규모 상품 전시가 열린 이래로 시간

간격이 적지 않기는 했어도 그런 행사가 쭉 열렸다. 수정궁에 전시된 제품은 현장 쇼핑이나 비교를 목적으로 진열된 것이 아니었으며, 또 영구적인 쇼핑 박람회로 기획된 것도 아니었지만 "모든 원재료와 기계, 생산자"는 물론 "조각을 비롯한 조형 미술품"도 포함하였다(심지어 하이드파크에 할애된 살아 있는 느릅나무들까지). 박람회에는 10만 개 이상의 오브제가 집결했고, 개막 후 첫 5개월간 일 평균 근 4만 3천 명의 방문객이 현장을 찾았다. 그야말로 하나의 시장(bazaar)이었다. 그 이후 열린 수많은 임시 전시회와 세계 박람회 역시 비슷한 규모로 상품들을 전시했지만 생산자 지향 행사의 성격이어서 진정 소비자의 쇼핑 관심에 응한다는 생각은 전혀 없었다.

내 생각에 우리에게 필요한 것은 영구적인 정보 안내소이자 전시장이며 이론적으로 무한한 영역의 제품을 아우르는 판매 센터, 즉 디자인을 위한 시장이다. 최근 나는 "하드웨어 슈퍼마켓 프로토타입"이라 명명한 것에 관해 연구를 진행하여 그 범위를 비롯해 어떤 상품과 서비스를 포함할 수 있는지, 또 어떤 사람이 구매자가 될지 등을 평가해보려 했다.[6] 초기 결론은 다음과 같다. 도매 제품 및 1차 소비자로 추정된 사람들을 설명하기 위해 적용된 통상적인 용어들, 가령 '건축 자재'나 '건축가와 디자이너' 또는 '주택 건축 업계' 같은 용어가 명확하지 않으며 현실적이지 못하다는 점이었다. 당초에는 건축가의 요구를 충족하는 시장 계획으로 출발했던 것이 어쩔 수 없이 소비자 시장으로 변모했고, 이내 건축 자재가 모든 제품을 의미하게 되었다. 그런데 이러한 변화를 제약할 아무런 이유도 없어 보였다.

연구를 마치고 숙고한 끝에 나는 유일하게 현실 가능성 있는 '하드웨어 슈퍼마켓'은 모두를 위한 조합형 시장이자 서비스 창고이며, 정보 안내소로 운영할 수 있는 곳이라고 결론지었다. '대량 거래'와 '소매' 소비자, 또 '건설업자 및 건축가'와 '일반 소비자' 사이에 차별이 없어야 한다. 비록 대량 구

6 군수물자 구매 과정에서 종종 발생하는 스캔들 가운데 일부는, 구매자의 전적인 성능 시방서 의존(시방서는 군수 전문 하청업체에만 공고된다), 일반 상품 시장에서 구입 가능한 제품에 대한 완벽한 무지로 인해 발생한다.

매 시에는 더 낮은 가격이 가능하겠지만 말이다. 하나의 기관으로서 '하드웨어 슈퍼마켓'의 성공 여부는 그 규모가 얼마나 될지, 또 제품을 보고 비교하고 대조하는 기회를 최대한 제공하는지에 달려 있다. 이런 점에서 질은 양과 관계되기에 상품이 더 많고 또 이용하는 사람이 많을수록 질도 향상된다.

　　도시 바깥에 자리한 쇼핑센터 같은 장소에 두면 아무런 도움이 되지 못할 것이다. '하드웨어 슈퍼마켓'은 접근성 높은 대도시의 도심 인근에 자리해야 한다. 미국의 최대 도시 12곳에 12개의 슈퍼마켓을 지었다고 해보자. 꼭 수정궁 같은 모습일 필요는 없기에 기존의 상업용 건물 중 용도 변경이 필요한 곳에 입주해 시작하는 방법도 가능하다도판 225. 상품을 소비자 계획에 따라 통합한 도심의 여느 상점처럼 '하드웨어 슈퍼마켓'을 이용할 수 있다. 어마어마한 재고 보관 공간이 반드시 같은 부지에 있을 필요는 없지만, 각 제품의 견본 하나씩만 갖춘다고 해도 여전히 상당한 공간과 함께 도시가 갖춘 우수

도판 225
팩스턴이 설계한 수정궁의 주갤러리, 런던, 1851.

도판 226
'하드웨어 슈퍼마켓(Hardware Supermarket)'은 도시를 이루는 가장 큰 건축 형태 중 하나가 될 수 있는데, 다만 삼투(osmosis) 형식을 통해 가능하다. 그림의 '하드웨어 슈퍼마켓'은 런던 소호 광장의 기존 건물 주변으로 시장이 퍼져나가는 모습을 보여준다.

한 교통 연계망이 요구될 것이다. '하드웨어 슈퍼마켓'에서 순수 정보 안내 기능은 같은 곳에, 아니면 다른 곳에 두어 다수의 교외, 민간, 심지어 개인 유통 지점과 연계할 수도 있다.

상품 정보는 자유롭게 비교 가능해야 하고 모두에게 개방되어야 하며, 새로운 제품과 서비스를 지속적으로 이용할 수 있어야 한다. 생산자가 자금을 대는 슈퍼마켓이나 전형적인 백화점 및 거래 센터, 제품 전시장 같은 곳에서는 절대 불가능할 일이다. 서로 경쟁하는 상품을 위해 발전하는 유연한 시스템은 소비자만이 운영할 수 있다. 그러므로 소비자가 투자하는 '하드웨어 슈퍼마켓'이 필요하며, 협동조합 형식으로 현재의 시장처럼 비영리 단체나 지역 정부의 도움을 받아 운영하는 방법도 가능하다.

인위적 제약 없이 적절하게 설립된 '하드웨어 슈퍼마켓'은 현대의 도시형 시장이 되고 또 그렇게 변모할 것이다. 물리적 의미에서 시민의 자산이며, 효율적으로 거래하고 정보를 찾고 영감을 얻는 공동의 장소인 셈이다.[7] 사람과 제품 사이에 자유로운 연계점을 만드는 데 기여한다는 점이야말로 '하드웨어 슈퍼마켓'이 지닌 가장 큰 의의다. 이러한 시장은 산업혁명 이전의 도시에 있었던 시장에 상응하는데, 옛 시장이 쇠락한 이유는 아마도 산업화가 가져온 다양성 때문이라기보다는 생산자 권력의 부상 때문일 것이다. 우리가 '하드웨어 슈퍼마켓'을 법령이나 승인 명령으로 제도화하지 않는다 해도 그와 비슷한 무언가가 결국 생겨날 것이다. 너무나도 논리적으로 타당하고 또 필요한 귀결이기 때문이다.

지금 소비자들이 사용하는 수단을 폄하하려는 뜻이 아니다. 카탈로그는 그간 업계의 훌륭한 정보 도구 역할을 해왔지만, 시어스 로벅과 마셜 필드에서 엘다 '데인저 라인' 언더웨어와 홀 어스에 이르기까지 카탈로그는 불충분한 정보와 정보 전달 방식으로 미리 정해둔 범위 안에서만 제품을 홍보하

7 연구 지원 아래 도출한 디자인은 물리적 형태(실제 부지를 구할 수 없거나 착수 수단이 확립되지 않은 상황에서는 무상으로 지원할 수 있는 부분이다)가 아니라, 다이어그램과 전제 조건 외 다른 범주 목록의 형태였다. 예상대로 생산자 측 대표자들은 아직까지는 제안된 모든 기능(빛나는 거래 센터를 넘어 상세히 정의된)을 경계하거나, 홍보 수단에 한해 관심을 보였다.

였다. 제품 데이터뱅크, 그리고 언젠가 소규모 주문자까지 사용할 성능 시방서 및 '하드웨어 슈퍼마켓' 외에도 앞으로 사용자 색인(user-index)이 시장에 도입될지도 모른다. 특정 분야 전문 도서관에서 빌려온 개념인 사용자 색인은 모든 사용자의 선호 사항을 알려주는 최신 정보를 체계적으로 담고 있다. 이용자 색인을 이용하면 모든 사용자(또는 생산자)는 특정 상품을 선호하는 사람이 얼마나 되는지를 알 수 있다. 여기에는 반드시 프라이버시 보호 수단이 포함되어야 하겠지만, 내 생각에 진정한 시장 피드백을 반영한 재주문 시스템을 도입해서 생기는 문제보다 기존의 생산자 지배적 시장이 야기하는 불이익이 더 위험하다. 시장 경제의 큰 문제 가운데 하나가 생산 속도에 발맞추지 못하는 소비라면 이러한 방법들이 도움이 될 것이다. 분명 이 모두가 신뢰할 만한 디자인 원칙으로서의 애드호키즘이 지닌 전망은 물론 디자인 분야에서 시장이 바로 나의 이익을 위해 기능하리라는 소비자의 기대에도 기여할 것이다.

무반응형 계획

지금 필요한 물건을 사는 것보다 앞으로 필요하리라 예상되는 무언가를 위해 만족스러우면서도 자유로운 수단을 미리 만들어내는 쪽이 훨씬 어렵다. 계획이 까다로운 이유 중 하나는 분명하다. 우리는 미래를 본 적이 없으며, 꼭 자식의 장래를 알지 못해 불안해하는 부모처럼 우리는 미래에 너무 많은 것을 요구하고 또 막상 그 결과를 비난한다. 현대인과 진화하는 사회적 변화 간의 애증 관계에는 흥미로운 구석이 있다. 이런 애증은 예정된 진보를 대비해 사회적, 경제적, 물리적 세계를 엄정히 계획하는 안도의 순수주의로, 또 '소외'나 '아노미'처럼 심각한 혼란을 낳는 당대의 과도한 변화에 대한 경종으로도 이어졌다. 하지만 후자의 불안에서 벗어나 위안을 찾아 더 먼 과거로 돌아간다고 해도 그리 안심이 되지는 못한다. 19세기는 오히려 우리 시대가 지금까지 겪었던 것보다 더 큰 변화를 겪었고 또 그러한 변화에 민감하게 반응했

던 시대였다. 19세기는 격변과 혁명, 개혁이 가득한 세기로, 발전하는 유토피아적 사회, 새로운 교통수단, 과학적 방법론에 대한 접근법, 인간 심리의 탐구와 같은 사건이 모두 19세기에 일어났다. 순수하게 기술의 측면에서 본다면 20세기의 발전상이 더 놀랍고 세련되기는 해도, 그런 변화가 생활에 미친 영향은 지난 세기의 사건과는 비교가 되지 않는다. 오늘날 소수가 즐기는 비행기 여행이 다수의 철도 및 자동차 여행에 미친 영향은 아예 여행이랄 것이 없었던 시절 철도 여행이 가져온 충격에 비할 바가 못 된다. 오늘날 우리가 인식하고 경험하는 세계에서 더욱 놀라운 점이라면 50년 또는 100년 전의 세계와 너무나도 비슷하다는 것이다. 아들은 아버지와 같은 직업에 같은 정치적 입장을 지닌 채 동류의 여성과 결혼하고, 비슷한 류의 도시에서 여전히 이동을 위해 대중교통에 의지하며 살아간다. 그들은 신경쇠약 대신 '아노미'로 괴로워한다.

사건을 바라보는 이러한 견해는 고려해볼 만한 가치가 있다. 도널드 숀[8]과 앨빈 토플러[9]는 기술 사회에서 진행되는 변화와 혁신에 대해 앞서의 판본과는 정반대의 주장을 하기 때문인데, 가속화된 기술이 안정 상태라는 개념을 폐기해야 할 만큼 강력한 불안정감을 낳았다는 것이다. (숀의 용어인) '안정 상태'의 상실은 안정적인 조직의 종말 또는 적어도 쇠락의 전망을 의미해왔다. 이제 각 조직은 급격히 스스로를 바꾸거나 아니면 옛것과 공존 가능한 전적으로 새로운 조직을 만들어야 한다. 숀과 토플러 모두 '안정 상태'의 종말에 대처하는 수단에 관해 이야기한다. 숀은 대체로 경제와 통치의 관점에서, 토플러는 일반적인 사회학의 용어로, '안정 상태'가 너무나 큰 변화에 직면해 발생하는 '미래의 충격'이라는 외상적 경험을 설명한다. 두 사람 모두 급격한 전환기를 위한 애드호크한 실험(토플러는 실제로 최근의 경영자 및 테크노크라트 계급을 "신 애드호크러시(the new ad-hocracy)"라 지칭한다)을 제안하며, 또한 지나치게 정제된 이성적이고 실험적인 모델을 거부한다.

8 도널드 숀, '변화와 산업사회,' 1970년 BBC 리스 강연.
9 앨빈 토플러(Alvin Toeffler), 『미래의 충격(Future Shock)』(New York and London, 1970).

현재의 불안에 대한 적절한 설명으로 '미래의 충격' 대신에 슌의 추론 중 하나를 요점으로 삼아야 할 것이다. 즉 시스템을 만들고 범주화하며 조직화하는 수단이 곧 새로운 장애물로 출현했다는 지적이다. 더 '효율적'이고 반응성 낮은 통제 수단이야말로 우리 시대를 대표하면서도 불안을 자아내는 요인이다. 오늘날 우리는 유례가 없을 만큼 문화와 사회의 변화 양상에 기본 계획을 세워 통제하려 든다. 지금 세상에서 잘못된 것은 무질서가 아니라 억압적 질서가 되고 말았다. 슌과 토플러는 인위적인 통제 권력에 대한 사람들의 신경증적 반응을 감지하였지만, 그런 반응의 원인을 사실상 불안정성의 '안정 상태'로 지속되어온 모호한 상황 탓으로 돌린다. 슌과 토플러는 자신들이 독특한 동시대의 문제라 여기는 현상에 대해 애드호크한 방법론을 제시하는데, 놀라울 일도 아닌 것이 애드호크한 방법론은 언제나 불확실성을 다루는 대표적인 방법이기 때문이다. 현재의 경직된 계획 시스템에 대한 대안으로 애드호키즘을 희망적이라거나 이상적인 계획 분야보다는 실제의 상황과 요구를 다루는 계획 분야에서 활용할 수 있다. 새롭게 발현된 욕망과 소수파의 목적을 구속적인 지배에 순응하도록 강요할 때 그런 경직된 통제가 사회 불만의 원인이 되는 경우가 많다. 다원성을 더해가는 사회에서 복합적인 요구에 부응하려면 사회적, 경제적, 물리적 계획이 상황에 따라 임기응변할 수 있어야 한다. 입법가를 포함해 공공 계획가들은 좀 더 느슨한 방법론을 채택하는 한편, 정해진 권한 영역이 조장하는 경계 나누기식 사고방식을 버려야만 할 것이다. 사회가 미리 계획을 준비하고 마련해야 하는 것만은 분명하지만, 그렇다고 다음의 네 가지 노골적인 월권의 통제 수단을 꼭 필요로 하지는 않으니, 부적절성, 인위적 제한, 무반응 그리고 강압이 그것이다.

a) 통제 체계가 해당 문제에 적절할 수도, 그렇지 않을 수도 있다. 도시나 주와 같은 정부 행정 구역은 입법가가 다루리라 기대하는 문제에 비해 때로는 너무 크거나 너무 작다. 행정권은 잘못 나뉘어 있으며 효율 면에서도 실패작이다. 1970년 존 린지 뉴욕 시장은 청소 노동자가 거리 청소와 불법 주차 단속을 병행하는 방안이 괜찮겠다고 생각했지만, 그러려면 주 의회에서 새 법

을 통과시켜야만 한다는 사실을 깨닫게 됐다. 반대로 1971년 영국에서는 지방정부가 의회 결정에 따른 변화를 겪고 있다. 때때로 흔치 않게 의회가 과감한 법안을 제정하는데, 이번이 그런 경우다. 세부 문제를 제외하고는 별 논란도 없이, 새 법안으로 인해 옛 주와 군 경계선이 이제는 적절치 않다며 사라져가고 있다. 대신 훨씬 통합된 이해관계로 묶인 새로운 구역과 도시 지역이 중심이 되었다. 이는 텍사스 주 절반이 루이지애나나 아칸소 주에 통합된다거나, 퍼스 앰보이부터 뉴헤이븐까지가 별도의 자치주가 된 것이나 다름없는 급진적인 변화다. 미국의 경우 지방정부의 영구적 단위로서의 주가 지닌 적절성이 사라진 지 오래다. 그 때문에 미국은 부적절한 통제 권역 체계를 지니게 되었고(주마다 다른 고속도로 규정과 직업 자격증 발급 체제, 오염 기준치, 도시 재정 조달 방식에서 보듯이), 공공 계획이 더욱 독단성을 띠면서 상황은 더욱 어려워졌다. 미국식 행정 구역에 영국식 애드호키즘을 도입하면 합리적일 텐데, 적합하다면 행정 구역은 물론 지방정부의 경계선까지 재할당하는 것이다. 일정 시범 운영 기간을 두어 몇 곳에 새로운 행정구의 윤곽을 그린 후 그와 같이 제시한 변화를 더욱 애드호크한 기반에서 시행해 볼 수도 있다.

b) 통제 체계가 모든 가능성을 고려할 수도, 아니면 인위적으로 가능성을 제한할 수도 있다. 초대형 신공항의 입지를 두고 벌어지는 갈등—뉴욕과 런던처럼 위기 단계까지 다다른—의 경우 일반적인 공항에 대한 대안들이 고려되어야만 한다. 만일 공항이 본질적으로 대도시 지역을 위해 설계되는 것이라면 진정한 공항(탑승 및 도착 수속, 수하물 분류, 세관, 면세점, 파생 상업 시설 관련 용도를 위한)이란 도심에 있어야 한다는 뜻인지도 모른다. 공항은 도심에 두고 공항고속철도로 이용객을 실어 날라 먼 곳에 흩어져 있는 활주로와 연계하는 것이다. 향후 새로운 기술 도입으로 예산을 크게 들여 시설을 변경한다 해도 이는 기본적으로 오로지 공항 시스템에서 외곽에 위치한 부분, 즉 변화에 애드호크하게 부응할 수 있는 부분에만 영향을 미치며, 편안하게 시내에 위치한(또한 가둬진) 공공 이용 시설에는 그다지 영향을 미치지

않을 것이다.

c) 반응형 통제와 무반응형 통제 역시 동일한 가능성을 지닌다. 미국의 일부 도시계획가들은 '옹호형 계획(advocate planning)'에 열중해왔다. 옹호형 계획 이란 계획 행위를 당파적 문제는 합리적 재구성을 일컫는 이름이다. 그들은 공공의 관심사가 다원적이고 가지각색이며 때로 서로 경쟁한다는 점을 알고 있다. 정치적으로 치우치지 않는다고 여겨지는 테크노크라트 출신의 계획가 들은 공공의 이해가 단일하고 자명한 양 행동하는데, 바로 그 때문에 그들의 계획은 이미 만연한 부와 발전의 불공평한 분배 체계를 지탱하는 결과를 낳 는다. 계획가는 그런 집단의 일원이 되기보다는 현실적으로 정치적 목표에 참여해야 한다. 어떤 계획가들은 순수 전문가로 남겠지만 다른 이들은 애드 호크한 기반에서 서로 경쟁하는 집단을 대변하는 열린 옹호자가 될 것이다. 당파적 관심사에 따라 진영이 나뉘면 이제 계획은 경합하는 다원성의 문제 로서 포괄적인 관심사(사회, 경제는 물론 물리적 환경까지)가 되겠지만, 물리 적 계획 부분은 인위적으로 분리되어 행정 공무의 영역이 되고 말았다. '옹호 형 계획'을 지지하는 사람 대부분은 애드호크한 대변이 계획가의 책무가 된 다면 기꺼이 정치에 참여하리라는 점을 자각할 만큼 분별 있는 사람들이다. 옹호에서 참여로 나아가, 직업 계획가들이 자신의 능력으로 정당 정치에 스 며들 수도 있을 것이다. 어쩌면 결국에는 정치가가 계획가가 될지도 모른다. 다만 변호사에게 기술적 조언을 하는 수준의 계획가라기보다는 변호사에게 기술적 조언을 구하는 계획가일 것이다.

d) 사람들은 미래를 얼마나 많이 '통제'하던가. 심지어 예방이라는 명목을 들 기까지 한다. 미래에 대한 강압적인 통제가 때로 이상주의의 이름으로 행사 된다. 영국의 '뉴타운' 계획은 그 어떤 경제적, 사회적 기반 없이, 에버니저 하 워드가 주창한 '전원 도시'의 거부할 수 없어 보이는 신비를 뒤좇아 머나먼 농촌에 도시를 건설하였다. 하지만 자유 선택은 반대 방향으로, 즉 도시 통합 의 방향으로 흘러가는 듯하다. 이제는 명확해진바, 여전히 하워드의 도시 공

포중에 눈이 가려진 이들을 제외하면 영국의 뉴타운은 겉보기에 지역에 일자리를 제공하는 듯하면서 경제적 고립을 제도화했다. 뉴타운은 노동 이동성을 정처 없음과 동일시하는 나쁜 사회학을 통해 도시 주민의 선택 기회를 봉쇄하였다. 게다가 이 신도시들은 영국 경제가 분명 도시 중심으로 재편된 상황인데도 인위적으로 농업 인구 유형을 유지하려 했다. 물리적으로 분리된 공동체—다른 말로 하면 시골 마을—에 소속된 사람들은 정말로 촌사람처럼 행동할 것이다. 문화적으로 사회 나머지 부분과 연결되어 있는데도 말이다. 고립은 외견상 개인주의에 어울려 보이지만 실제로는 고립에 갇혀버린, 또 그렇게 될 다수의 사람들의 선택 기회에 암운을 드리운다. 고립은 사회 전반을 파편화된 구성원에게, 즉 사회적 다양성에 기여하지 못하며, 어쩌면 그래서 사회적 다양성을 의심스러워하는 구성원들에게 떠넘긴다. 물리적 환경으로서의 뉴타운의 건축물은 예쁘장한 것에서 끔찍한 데까지 다양하지만 대부분 기본적으로 신음하고 있다. '모두 똑같은 모습의' 제한된 디자인이기 때문이다. 시각적인 면에서 두터운 다원성이랄 것이 없다. 또한 뉴타운에는 실제 도시처럼 우연한 변화의 상태가 담겨 있지 않고, 완결된 디자인, 최종 벽체, 최종 인구, 완성 목표 등 단숨에 최종 상태에 도달하려는 '연출'만이 존재할 뿐이다. 뉴타운은 미래를 향한 책임을 가장한 채, 유연한 계획이 아닌 총체적 통제를 드러낸다.

상황 대응형 계획

효율적인 통제가 꼭 가설적 모델이나 고정된 원칙과 관련될 필요도 없고, 일반적인 의미의 대안과 선호 외에 그 어떤 지침도 없다는 사실이 놀랍게 느껴질 수도 있다. '계획'이라는 말에는 보통 르 코르뷔지에의 이상적 도시가 지닌 명성 또는 지역 현실을 도외시하는 이상가를 향한 과장스런 존경의 의미가 있다. 하지만 지금의 지역 현실만을 방정식의 유일한 제약으로 간주하고 전진하는 활기찬 애드호크 계획 방식도 가능하다. 고정된 원칙에 얽매이지 않

는 것이야말로 유일한 원칙인지도 모른다. 적어도 한 가지 모험이 커다란 성공을 거두었다.

> 데이비드 E. 릴리엔탈이 들려주는 테네시밸리개발공사(TVA)의 이야기는 시스템 디자인에서 애드호크한 접근이 보여주는 한 가지 흥미로운 사례를 제공한다. 릴리엔탈의 이야기에 따르면, TVA를 찾아온 사람들은 TVA 개발 계획 사본을 요청하는가 하면, 헛되게도 조직도에 나온 기획부 사무실이 어디에 있는지를 물었다. 문서도 부서도 존재하지 않았다. 릴리엔탈은 [저서『TVA 행진하는 민주주의』에서] 민주주의 체제에서 계획이란 "지금 이곳"과 "있는 그대로의 것"에 기초해야 한다고 주장한다. 그는 계획 단계에서 사람들이 참여해야 하며 또 기존의 기관 역시 계획의 일부가 되어야 한다고 역설한다.[10]

계획 대상이 도시, 지역, 경제, 생산, 사회 등 무엇이든 간에 계획의 절차를 살펴보면 세 가지 대조적인 유형이 발견된다는 점에서 비슷하다. 이를 기본계획(master planning), 단편적 계획(piecemeal planning), 상황 대응형 계획(contingency planning)이라고 부를 수도 있을 것이다. 앞의 두 가지는 오늘날까지 의식적으로 적용되어온 가장 친숙한 방법이다. 세 번째는 훨씬 더 유연한(그리고 전적으로 애드호크한) 방법으로, 이따금씩 소규모의 문제에 적용될 뿐이며 대규모 문제에는 거의 활용되지 않고 있다.

> **기본계획**: '완벽한 목적'을 향해 예정된 단계를 따르는 양상. 하지만 그 과정에서 이견이 생기고 여건도 변한다.

> **단편적 계획**: 방임적 접근법(아마도 실행적 애드호키즘). 시급한 문제에 주목하고 나머지는 그저 흘러가도록 놔둔다. 하지만 기다림이 필

10 보거슬라우,『새로운 이상주의자』.

요한 문제에 대해서는 선택지가 닫혀 있다.

상황 대응형 계획: 갈라지고 때로 다시 만나는 다수의 가능성이 포함된 완전한 모델을 가지고, 가능성이 크고 더 바람직한 갈래에 무게를 두어 고려하는 행위. 향후의 선택은 열려 있으며, 심지어 예상 밖의 요소가 전체 그림에 더해지며, 실행 전 과정을 사전에 평가할 수도 있다. 교조적으로 완벽주의를 따른다거나 근시안적으로 단편에만 매달리지 않는, 운용 면에서 전적으로 애드호키즘적인 방식이다.

상황 대응형 계획이라는 개념 뒤에는 피드백을 고려 대상으로 삼겠다는 단순한 태도가 자리 잡고 있다. 진행 과정에서 살펴보고 귀 기울이고 비평하는 것이다. (특히 해당 공동체의) 반응을 통해 초기 성공을 판별하고, 이미 있었지만 그다지 성공적이지 않았던 것들을 개선하며 미래를 대비해 충분히 시험을 거친 모델을 검증하는 새로운 규칙을 개발할 수 있다. 도시와 언어는 물론이고 인간이 조직한 다른 복잡한 시스템 역시 같은 식으로 반응한다. 초반의 성공을 판별하고 기존 모델을 검증하는 것이 반드시 침체를 낳는 요인이라고는 할 수 없다. 그 과정에서 새로운 의도가 개입해오기 때문이다. 새로운 욕망이나 가치 기준이 피드백 체계에 들어오면 진행 방식도 변한다. 전통적으로 규정된 규칙을 가지고 단편적으로 운용하는 방식에서, 전통적이면서도 동시에 의도적인 규칙을 따라 상황에 맞게 운용하는 방식으로 바뀌는 것이다. 일반적으로 이는 더 높은 수준의 애드호키즘에 해당하는데, 새로운 가치 기준은 물론 과거의 성공 결과까지 담고 있기 때문이다. 그러므로 사회는 의식적으로 어떤 종류의 발전을 도외시하거나 억누르면서 다른 종류의 발전을 촉진할 수 있다.

기본계획이 상황에 따라 이루어지는 도시의 발전을 간과하여 변화 하나하나를 테스트하고 개선하는 과정 없이 즉시 주택 개발이나 지구 및 신도시 체계에 새롭게 뛰어든다면, 도시계획가는 새로 지은 건물만이 아니라 전체 구성원의 복지를 건 위험한 도박을 하는 셈이다. 통합적인 피드백 원칙에

서 유리된 대규모의 장기 계획으로 인해 모든 사람이 사후 실험 대상 신세가 되어 오랫동안 불편(대중교통 체계나 교통법이 구체적 사례에 해당한다)을 겪게 된다. 최근 이전까지는 소도시(town)에 대해서는 기본계획이랄 것이 없었지만, 기본계획의 도입은 노르만 정복(Normana conquest) 이후의 영국에서처럼 어떤 언어에 갑자기 외국어의 요소가 도입된 것 같은 현상이다. 이후 여러 세대에 걸쳐 불어가 영어에 스며들었는데, 그래서 생긴 이점이 무엇이든 간에, 노르만 정복이라는 사건이 언어에 미친 압력은 당대 영국인에게는 정치적 경험과 마찬가지로 실제로 체감되는 현실이었음이 분명하다. 사실상 언어의 변화야말로 '도시 재개발'과 마찬가지로 그들에게 핵심적인 정치 경험이었다.

　골칫거리나 잠재적 오류를 제하더라도 격동으로 치러야 하는 값은 상당히 비싸다. 옛것을 계속 유지하면 에너지와 돈을 덜 낭비할 수 있고, 때로는 문화적 연속성의 측면에서도 부가적 이익을 얻을 수 있다. 변화하는 상황 속에서 옛것(도시의 건물처럼)을 잘 활용하는 두 가지 표준적 방법이 있는데 종종 서로 비슷한 것으로 여겨지기도 한다. 먼저 보존(preservation)은 주로 기본계획이나 단편적 계획이 활용하는 비애드호크적인 방침으로, 그에 따라 훌륭하거나 역사적으로 가치 있는 건축물을 그저 그 자체를 목적으로 지킨다. 보호(conservation)는 상황 대응형 계획이 활용하는 애드호크한 방침으로, 건물을 그 자체를 위해서가 아니라 잘 활용하기 위해 유지한다. 보존과 보호 모두 자원을 절약해 활용하도록 도와주는 핵심적이면서도 꼭 호환되지는 않는 전략이다. 하지만 현재의 건물 자원을 최대한 이용하고자 지속적으로 노력하는 보호가 가져다줄 보상이 변화를 저지하려는 막판의 신문 사설이나 부당한 권력 행사에 의해서만 획득할 수 있는 것은 아니다.

　많은 이들이 보호가 주는 이익 편에 서는 만큼, 보호를 공공정책의 일환으로 삼을 필요가 있다. 보존의 관점에서 보자면, 활용을 목적으로 건물을 유지 관리하다 보면 시간이 지나면서 건물을 변형해야 할 위험이 있다. 애드호키즘적으로 변형이 이루어지는 것이다. 하지만 그러한 우려는 다음과 같은 결정이 필수라는 사실을 보여줄 뿐이다. 연속성의 유지가 역사적/미학적

이유에서 꼭 필요해서 해당 건물을 불변의 기념비로 남겨야 하는지 아니면 관련한 복합적인 이유로 건물에 가시적인 변화를 주는 것이 이익인지부터 결정해야 한다. 이러한 맥락에서 무단 거주자는 급진적 애드호키스트다. 무반응의 성격을 지닌 계획 통제 시스템에 자신들이 생각하는 변경된 또는 융통성 있는 용도를 강제하기 때문이다.

기본계획이 낳는 통상적인 결과가 격변을 수반하는 대규모의 재개발일 때 나타나는 가장 익숙한 '보호적' 반응은 재개발을 회피하려는 시도다. 1889년, 카밀로 지테는 기존 도시의 광장과 거리를 "예술 원리에 따라" 개선하는 애드호크한 방법론을 제안했다. 그런 표현을 통해 지테는 장소에 깃든 겸허한 정신을 말하고자 했다[11]도판 227. 1950년대 영국에서 고든 컬렌과 «아키텍처럴 리뷰(Architectural Review)»가 주창했던 '타운스케이프' 운동은 기존 공간의 끊임없는 개선을 제안하며, 자신들의 제안에 종종 컬렌이 그린 실물 같은 드로잉이나 '비포 & 애프터' 식의 수정 사진을 곁들였다도판 228. 타운스케이프 운동가들의 제안은 타협적이고 별난 데다 때로는 그저 예쁘게 꾸미기만 한 모습이지만, 이들의 접근 방식은 관계에 주목하는 영국의 위대한 애드호크의 전통에 속한다(케이퍼빌리티 브라운과 험프리 렙턴의 조경 디자인처럼). 이들의 제안은 종종 효과를 보였고 또 실제 도움이 되었다. 고상한 건축가들은 이를 경멸했지만, 그 경멸은 화장(cosmetics)이 경제적 측면에서 유일하게 적용 가능한 방법일 때 그 중요성을 얼마나 등한시했던가를 보여주는 척도가 된다.

가장 순수한 기본계획의 극단에 르 코르뷔지에의 파리와 뉴욕("다른 도시에 의해 대체될 도시")을 위한 거대한 철거-재건축 계획이 있다면, 반대쪽 끝에는 '자연스러운' 소호와 뉴욕 이스트 빌리지가 있다. 하지만 애드호크한 도시를 보호하면서 동시에 순수주의적 변화를 성취하는 한 가지 방법이라면, 기존의 도시 위에 공중 신도시를 짓는 것이다. 여러 건축가는 물론 건축

11 카밀로 지테(Camillo Sitte), 『예술 원리에 따른 도시계획(City Planning According to Artistic Principles)』(번역본, New York, 1965).

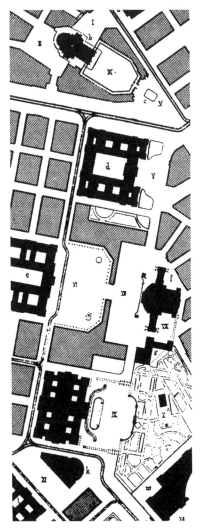

도판 228
수정된 사진으로 보여주는 '기존'의 모습과 '제안'된
모습. 영국 플리머스의 바비컨 지역을 대상으로 한
고든 컬렌의 이미지 수정 작업.

도판 227
카밀로 지테의 빈 순환도로 설계안. 1번에서
12번까지는 지테가 제안한 새로운 공간으로,
기존의 랜드마크 건물과 더불어 지역의 양식으로
지은 신축 건물의 익랑으로 둘러싸인 모습이다.
지테는(기존 도시계획의 바로크 양식은 물론이고)
그간 성공적으로 이루어진 애드호크한 도시 배치를
분석하여 신축 건물의 양식을 결정하였다.

325

계 외부 인사들이 이에 찬성하였다. 일본의 '메타볼리스트' 그룹 중 일부, 뉴욕의 존 조핸슨, 파리의 요나 프리드먼도판 229, 노먼 메일러 등이 이에 해당한다. 기둥 위에 선 도시는 과밀화의 위험 및 그림자로 야기되는 일조량 및 대기 질 저하 같은 문제를 외면한다. 공중 신도시에 들어선 1백만 개의 처마와 창문에서 떨어진 빗물이 자아낼 불편은 말할 것도 없다. 하지만 그러한 상대적 단점에 대해 확신하기도 전에 그러한 도시가 건설되는 모습을 목도하게 될 것이 분명하다.

한편 계획 분야에서 소규모의 애드호키즘이 성장하는 모양새다. 많은 사람이 '공지 이용(infill)'을 하나의 도시 전략으로 옹호하였다. 취리히[12]와 뉴욕의 오래된 주택에서는 오래된 지붕에서 떨어진 빗물을 현대적인 욕실에 활용하고 있으며, 조립식 '주택 개량' 별채가 제품화되어 시장에 폭넓게 다가서고 있다. 영국에서는 앞서 언급한 대로 조지 국왕 시대에 나온 오래된 상업 아이디어가 되살아났으니, 거리를 따라 또 광장을 둘러 자리한 우아한 건물의 파사드가 판매되어 소유주가 파사드 뒤에 건물을 덧붙여 짓는 식으로 주

도판 229
요나 프리드먼의 〈공간적 파리〉. 기존의 도시 위에 신도시가 자리한 모습이다.

12 《뉴 사이언티스트(New Scientist)》, 1968년 12월 5호.

택들이 세워졌다도판 55 참고.

기본적인 문제는 어떻게 될까? 대규모 재개발을 항상 피할 수는 없으니 결국 직면하는 때가 올 것이다. 경제적인 이유로 종종 통합형 건축 프로그램이 필요하다고들 한다. 가능한 한 넓은 지역에 걸쳐 임대 수익을 끌어내 상당한 현금 흐름을 민간 개발업자에게 되돌리기 위해서다. 그리고 다음과 같은 주장이 이어졌다. 결국에는 건물의 규모 확대야말로 우리 시대의 자연스러운 특징의 하나로 이해하고 인정해야 한다는 것이다. 재개발을 도시 건축의 한 가지 개념인 증축(adding-on)과 대비시키는 어려움이 있다면, 그것은 양자가 모든 규모의 변화를 아우르는 하나의 연속체 상에서 양 극단에 해당한다는 데 있다. 하지만 재개발이라는 것이 그저 더 큰 지역에 적용될 뿐 일반적인 변화와 동일한 과정을 거친다면, 어째서 결과 면에서 그렇게 큰 차이가 나는지 이해하기 어렵다. 재개발에 있어 핵심적인 무엇인가가 빠진 것처럼 보인다. 대규모의 건축에서 나타나는 그러한 상실에 우리는 그저 따라야만 하는 것일까? 제인 제이콥스는 그렇다고 수긍하면서, 상실된 것이 다양한 용도라고 지목한다.[13] 조핸슨이나 빅터 크리스트제이너와 랠프 랩슨 같은 건축가들은 이 문제를 도시 텍스처의 상실이라고 독해했다. 이들이 보여준 대

도판 230
네이선 실버, 건축협회 건축학교 공모전 설계안, 1968. 규정에 따라 건물 개축에 있어 신규 지구의 사선 제한 규정 및 가로와의 일정한 쾌적 거리 확보가 필수 요건이었다. 그래서 이 설계안은 기존 건물을 충분히 남겨(특히 1층 높이에서) 단순 리노베이션의 외양을 유지한 반면, 건물의 파사드에 맹공을 퍼붓고 새로운 형태를 더하여 모호한 요구에 부응했다는 점에서 의도적 애드호키즘에 해당하는 설계안이었다. 하지만 이 해법은 공모전 규정을 어겼다. 구역 사선 제한 규정이 준수되어야만 했다.

형 건축물 설계안의 상당수는 가차 없이 파편화된 양상을 보여준다.

나는 애드호키즘에 대한 확신을 바탕으로 다음과 같이 가정하려 한다. 대규모 재개발의 가장 큰 결점은 디자인 선택지 및 차등적인 변화율의 부재라는 가설이다. 실행적 애드호키즘에 대한 감수성은 선택지를 제공함으로써 도움이 되어줄 것이다. 애드호크하게 적절한 요소들을 더 많이 포함한다면 통합형(consolidated) 디자인 방법론을 저지할 수 있고 또 실질적인 목적에 적합하게 만들어갈 수 있다. 실사용자의 애드호크한 변경 위험을 감수하지 않으려는 소심한 지주들은 보통 즉각적이며 지속적인 변화를 금지한다. 하지만 그러한 변화는 새로운 프로젝트가 주변의 기존 환경과 조화를 이루도록 해줄 것이다도판 230.

경제적이며 목적에 부합하는 선택이 결국 좋은 쇼핑객이 기대하는 바이긴 하지만, 조화가 핵심이다. 애드호크한 변화는 창조적인 존재에게는 불가결한 것으로, 과거로부터 앞으로 나아가도록 이끌어준다. 무의식적인 버내큘러(필요의 미덕에 따른 전통)와 의식적 방향(엘리어트가 말하는 다음에 올 것Next Thing에서 전통이 수행하는 역할) 사이에 존재했으나 지금은 잊힌 관계가 이 책에 담긴 주제 중 하나다. 두 가지 모두 개별 선택의 변덕을 줄여주는 것처럼 보이지만, 과거가 위대할수록 옛것에서 '임시변통'을 위한 자원을 더 많이 발견할 수 있다. 즉 과거가 한 사람의 선택에 있어 일정한 역할을 수행하도록 하는 것이다. 미래를 위한 기회는 모두가 모든 선택지에 접근할 수 있느냐에 달려 있다. 애드호키즘은 얼마나 많은 선택지가 존재하는지를 바라보는 한 가지 방법이다.

13 　제인 제이콥스, 『미국 대도시의 죽음과 삶(The Death and Life of Great American Cities)』(New York, 1961), 222~238쪽.

4장

부록: 갖가지 애드호키즘의 사례

도판 231
(사진 조합식 몽타주 기법인) 포토핏(Photo-Fit) 방식의 '수배자' 아상블라주, 영국 경시청,
1971. 한 번도 촬영된 적 없는 사람을 식별하기 위한 실재하지 않는 남자의 얼굴 사진.

사진

사진과 그림에는 테두리가 있고 테두리는 경계의 책임을 진다. 사진과 그림 안에 출현한 것은 테두리 안에서만 작동하며 테두리와 함께 멈춘다. 최근 이 두 가지 예술 장르는 선택의 문제를 탐색하는 유형에 정착했다. 그럼에도 불구하고 자연주의의 새로운 개념 덕분에 사진에 새로운 디자인 원칙이 생겨났다. 사진이 낳은 근본적 충격(또는 적어도 사진만의 독자적 영역)은 진짜(authenticity)라는 느낌, 즉 진실과 사실, '소여(givenness)'라는 느낌이다. 이런 확실성이 오로지 구도에만 의지하거나 정적인 상태로 포착되어야 할 필요는 없으니, 다른 방식으로도 이를 포착하거나 계획할 수 있으니, 훨씬 더 영화적인 방식이다. 영화는 움직임을 통해 카메라가 어떤 것을 강조하기 위해 어떤 것을 분명 외면한다는 사실을 명확히 보여주었다. 사진가 몇 명의 최근작 역시 주변 환경에 담긴 애드호크한 잠재성을 탐색하는 상당히 다른 방법이 있다는 사실을 보여준다.

미국의 리 프리들랜더는 과거 광고 분야에서 활발히 활동했던 사진가로, 캔디드 포토그래피(candid photography)의 작법을 활용하여 완벽한 선택의 마술이 아닌 그 반대를 보여주었다. 눈길이 머물렀다가도 외면해버릴 수 있는 그러한 사물들의 무작위성을 애드호크하게 담아낸 것이다. 사진의 내용이 테두리 바깥으로 흘러넘쳐 프레임 너머로의 연속성을 드러내는 오래된 트릭(드가가 채택한 것으로, 이후 구도의 새로운 방식이 되었다)을 프리들랜더는 사진 전반에 걸쳐 사용한다. 이렇게 보면 테두리가 사진 중간에 등장하거나 아니면 필름에서 15cm쯤 떨어진 데 자리할 수도 있다. 프리들랜더의 사진에 담긴 내용은 진부하지도 절대 임의적이지도 않지만 언제나 우발적이라는 인상을 준다. 별다른 요구 없이 그저 필름 한 통을 다 쓰기 위해 허겁지겁 셔터를 눌러 찍은 사진처럼 말이다. 프리들랜더의 사진은 아마추어의 사진처럼 보이는 불안정한 습성을 지닌다. 어둑한 어느 방 안, 텔레비전 화면에 우는 아이 모습이 나오는 가운데 텔레비전 수상기 위에 카메라를 놓고 찍은 사진이 있다. 사진가의 맨발이 사진 전경에 드러난 채다. 빈 가게 안을 찍은 사

진의 뒤편으로 사진가의 모습이 어두운 유리 아니면 거울에 비쳐 보인다. 카메라를 들고 팔을 뻗어 제 모습을 찍은 자화상 사진(아니면 연출된 다른 누군가의 자화상 사진) 속으로 큼지막한 팔뚝이 필름의 가장자리를 넘어 뻗어 들어온다도판 232

브루스 데이비드슨은 이와 유사하게 읽힐 수 있는 결과를 얻기 위해 완전히 다른 방법을 사용한다. 데이비드슨은 뉴욕의 이스트 할렘을 담은 사진집에서[1] 삼각대에 고정한 대형 뷰 카메라를 사용하여, 천장과 바닥이 한꺼번에 드러날 만큼 작은 방의 모습을 담은 인상적인 사진들을 비롯해 불안감에 뻣뻣한 포즈를 취한 사람들을 찍었다. 프리들랜더의 사진이 외견상 그 어떤 구도도 없이 사진을 '만들기' 위해서라면 택할 수밖에 없는 제약을 통해 피사체를 드러낸다면, 데이비드슨의 사진은 구도 없이는 아무것도 아닌 '만들어진 그림(made pictures)'으로, 프레임 안의 대상은 일정한 구도로 짜였을지 몰라도 카메라가 그 대상을 바라보기 전에는 조직화되지 않을 훨씬 더 많은 것들이 프레임 너머에 존재한다는 사실을 암시한다. 사진의 테두리는 날선 초점과 뻣뻣함에도 불구하고 아무것도 제한하지 않으며 그저 테두리 너머로 주의를 환기한다. 그의 사진에는 임의적 사진 같은 구석이 있다. 조명과 삼각대와 카메라 장비 모두 눈에 띄어서는 안 되며 연출 불가능한 것을 연출하여 렌즈를 겨눈다.

프리들랜더와 데이비드슨의 사진 모두 일종의 모방적 애드호키즘에 해당한다. 주변 환경 속에 진정 존재하는, 하지만 수줍게 숨어 있는 다양성을 드러냄으로써 애드호크한 임의성을 드러내고 모방하기 때문이다. 어떤 때는 예술과 거리가 멀어 보이는 진부함으로, 다른 때에는 불안을 자아내는 자연의 정적을 통해 사진으로 침입해오지만 테두리 안에 머물지 않고 그 너머로 이어져 간다.

1 브루스 데이비드슨(Bruce Davidson), 『이스트 100번가(East 100th Street)』(New York, 1970).

도판 232
리 프리들랜더의 사진.

애드호크 정치학

니콜로 마키아벨리는 『군주론』(1513)에서 일부 애드호키즘적인 정치 방법론을 제안했다. 역사의 교훈에 관심이 컸던 마키아벨리는 인간사에 미치는 우연의 지배력을 줄일 수 있겠다고 생각했는데, 이 두 가지 태도에서 애드호키즘보다는 순수주의적 지향이 엿보인다. 그럼에도 마키아벨리는 책에서 권력을 획득하고 행사하는 주요 원리로서 애드호키즘을 지지한다.

마키아벨리는 사태를 개선하기 위해서는 그 전에 사태가 악화되어야 할 때도 있다는 점을 알고 있었다. 그가 말한 대로, 이스라엘인이 자신들의 '군주'인 모세를 따라 속박에서 벗어나기까지 우선 이집트인의 노예로서 억압받아야 했다. 마키아벨리가 인과의 전도에도 불구하고 당대의 통치자들에게 암시한 바는 명확했다. 우연한 상황을 이로운 방향으로 활용해야 한다는 것이다. 마키아벨리는 공화정 같은 이상적 국가 계획에 시간을 낭비하는 대신, 전제 군주들 사이에서 권력을 획득하고 유지하는 데 집중했다. 마키아벨리가 설명한 군주 국가는 본래 애드호크한 상태의 불안정한 국가였다. 국가를 유지하기 위해 새로운 전략과 충격, 책략이 끊임없이 요구되었다. 이러한 국가의 전제 군주는 단기적 조작에만 의존하였고(가령 이 책의 어느 장에는 "경멸과 혐오를 피하는 일에 관하여"라는 제목이 붙어 있다), 머나먼 목적이 아닌 실행적 목표에만 의지했다.

비난을 산 또 다른 이론가 마르키 드 사드는 실존주의 철학자로 옹호할 수 있다[2]. 사드가 고안해낸 그 모든 독창적인 고문은 사드가 보기에 인간이 예측 불허에 일견 아무런 동기 없이 자유롭게 행동할 수 있음을 보여주는 증거다. 더 나아가 사드는 언제나 이성에 호소하는바, 자신이 표현한 비도적적 충동을 광기에 결부하지 않았다. 사드가 심리학적, 철학적 결정론의 적수인 한 그는 애드호키스트다.

젠크스가 이야기했듯이, 마르크스주의자들 가운데 로자 룩셈부르크

2 시몬 드 드 보부아르(Simone de Beauvoir)와 다른 이들이 사드(Marquis de Sade)를 옹호했다.

의 주장은 현대의 애드호크한 정치적 방침이었다. 그녀는 혁명이 광범위한, 달리 말하면 무정형의 여러 노동자 집단을 시발점으로 삼아 전진해야 한다고 주장했다. 그러한 집단으로부터 아이디어가 나온다는 로자 룩셈부르크의 생각은 적어도 이론적 유사물로서 간주되는 레지 드브레의 제안[3]만큼 가치있다. 드브레는 그 어떤 상태든 안정 상태라고 정의가 가능한 순간 혁명은 종결된다고 보았다. 이후에는 그저 또 다른 관료주의가 될 뿐이다. 혁명적 상황은 언제나 애드호크할 수밖에 없다.

측정이 아닌

스위프트가 그려낸 라퓨타인은 현학적이어서 만사를 순수주의의 방식을 모색하였다. 라퓨타인 재단사가 걸리버의 옷을 맞추는 장면이다.

> …… 그는 먼저 사분의(Quadrant)로 나의 고도를 잰 후, 자와 나침반으로 몸 전체의 치수와 윤곽선 길이를 기술하고 그 모든 수치를 종이에 적었다. 6일이 지나 가져온 옷은 만듦새가 서툰 데다 몸에 맞지도 않았다. 계산에서 숫자 하나를 실수하는 바람에 빚어진 일이었다. 위안이라면, 보아하니 그런 일이 자주 벌어지는 데다 그리 대수롭지 않게 여겨지더라는 점이었다.[4]

측정 자체를 위한 정밀 측정은 삶의 복잡성을 제어하려는 시도로, 오만하고 또 대개는 오류투성이다. 스위프트가 염두에 두었던 것은 그저 왕립학술원의 현학성만이 아니라 특별히 측정 자체의 문제였는지도 모른다. 대부분의

3 레지 드브레(Regis Debray), 『혁명 속의 혁명(Revolution in the Revolution)』(New York, 1967).

4 조너선 스위프트(Jonathan Swift), 『세계 머나먼 일곱 나라 여행(걸리버 여행기)(Travels Into Seven Remote Nations of the World[Gulliver's Travels])』. 3부, '라퓨타 외 여러 나라 여행기(A Voyage to Laputa etc)'(London, 1726).

사람들이 측정을 당연시하지만 물건을 만드는 데 언제나 수치를 썼던 것은 아니며 또 실제로 필요하지도 않다. 피트 자(foot-rule)가 영국 건축에 도입된 것은 1683년이지만 1769년경까지는 일반적으로 쓰이지 않았는데,[5] 피트 자의 채택은 시기적으로 스위프트의 풍자와 정확히 맞아 떨어진다.

오늘날에도 여전히 측정(measurement)과 계량(gauging)은 구별되어야 한다. 측정이란 항상 필요하지는 않은, 크기의 이전(移轉) 또는 추상화를 암시하는 반면, 계량은 현대 사전상의 정의와는 달라도 특정한 목적에 필요한 수량보다 크거나 작은 애드호크한 추산과 비슷한 뜻을 지니고 있다. 이러한 의미는 급고량(急固量, gauging-plaster)이라는 건축 용어에 살아남았는데, 급고량이란 일반 회반죽을 빨리 굳히는 데 드는 구운석고의 양을 뜻하는 말이다. 여전히 대부분의 버내큘러 건축 방식에서는 측정 대신 계량을 이용한다. 버내큘러 건축보다 복잡한 건축에서도 사용되는데, 가령 현장 감독이 측정을 한다면 인부들은 타일, 자갈, 지붕널, 벽돌의 '필요량'으로 이를 대신한다. 라퓨타인 재단사가 아니라도 재단할 옷감에 치수를 옮기려면 측정부터 할지 모른다. 하지만 정확한 가봉은 더 정교한 수치에 의지하는 것이 아니라 그 옷을 입을 사람의 몸 위에서 직접 이루어지며, 옷감에는 핀과 분필로 계량선(gauge-lines)이 표시된다.

정밀성이 크게 중요하지 않은 경우 계량의 허용 오차는 넉넉하다. 계량이 필요하고 관례인 작업에 '모듈식' 건축 자재(10cm 같은 식으로 정해진 수치로 대량생산되는)를 도입하는 데 매달리면 작업이 불편해진다. 가령 벽돌 조적(및 활자 조판)처럼 양 끝을 나란히 맞추기 위해 개별 유닛의 너비를 조절해야 하는 작업이 그렇다. 처음부터 끝까지 모듈을 토대로 작업하겠다고 매번 벽돌 연결부에 정확히 같은 회반죽 양을 쓰라고 강요하면 시간만 잡아먹는 라퓨타식 작업이 되고 만다.

5 고든 래트레이 테일러(Gordon Rattray Taylor)의 설명을 따르면 그러하다.

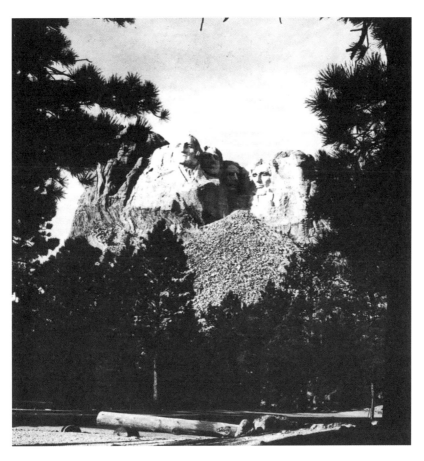

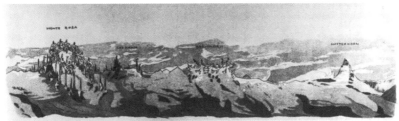

도판 233, 234
산 조형(mountain-shaping)은 가장 거대한 규모로 이루어지는 불굴의 애드호키즘을 위한 기회가 된다. 그 방식이
재료를 덜어내는 것이든 더하는 것이든 간에 말이다. 사우스다코타의 러시모어 산과 브루노 타우트의 고산 건축
계획(1919).

337

요리

속 터지는 라퓨타인들은 걸리버에게 이런 저녁상을 차려주었다.

> 첫 번째 코스에서는 정삼각형 모양으로 자른 양의 어깨살과 마름모꼴 모양의 소고기, 그리고 원통형 푸딩이 나왔다. 두 번째 코스에서는 바이올린 모양으로 묶은 오리 두 마리에, 플루트와 오보에처럼 생긴 소시지와 푸딩, 그리고 하프 모양으로 된 송아지 가슴살이 나왔다. 하인들은 빵을 원뿔, 원통, 평행사변형 외 몇 가지 다른 수학적 도형 모양으로 잘랐다.[6]

스위프트의 풍자는 이번에는 의도치 않은 효과를 보여준다. 그것은 단순한 실용성이라기보다 '원리에 따라' 시행된 작업의 또 다른 사례로서, 라퓨타식 양복 짓기와 같은 범주에 넣어야 하겠다. 하지만 기하학적 요리에는 다소간 유혹적이라 할 모방적 애드호키즘이 들어 있으니 자연(음식)이 조형되어 특이하게도 예술이 되기 때문이다. 이는 순수주의의 이상이나 고급 요리(haute cuisine)의 정해진 형식과도 배치되지 않는다.

　『규수의 즐거움』(런던, 1677)에 나온 애드호크한 조리법을 보면 노골적인 계량에 굴하지 않는 모습이다.[7] 여기 '마카롱' 조리법처럼 말이다.

> 살짝 데친 아몬드를 막자사발에 넣어 빻는다. 여기에 준비한 설탕과 계란 흰자, 장미수를 넣고 튀김 반죽만큼 진득해질 때까지 섞은 후 봉함지 위에 놓고 굽는다.

6　스위프트, 『여행기』, 3부, 「라퓨타 외 여러 나라 여행」.

7　하지만 고기 베어내기(carving)에 관한 예술적이라 할 어휘들을 보면, 고기를 자르는 행동을 순수하고 추상적인 과업으로 변모시킨다. 꿩의 고통을 가라앉히고, 연어를 등뼈를 따라 가르며, 송어를 포 뜨고, 물떼새를 잘게 썰고, 오리를 세우고, 왜가리를 절단하고, 두루미를 내보이고, 공작새를 손상시키고, 백조를 들어올리고, 계란을 찌르고, 잉어를 벌리고, 강꼬치고기를 철썩 치고, 암탉을 해치고, 장어를 묶고, 게를 제압하는 등등의 표현이 있다.

이 조리법은 요리할 사람이 아몬드와 설탕, 계란 흰자, 장미수의 분량을 튀김 반죽 농도라는 대략의 기준에 맞춰 계량할 줄 알며 봉함지도 가지고 있다고 가정한다. 위 조리법을 우리 어머니 최고의 쿠키 조리법과 비교해보자.

초콜릿 도토리

거칠게 갈기:
데친 아몬드 230g
무가당 초콜릿 230g

큼지막한 볼에 섞기:
계란 흰자 3개
소금 1/2티스푼
식초 1티스푼

계란 흰자가 뻑뻑해지도록 섞는다. 머랭 거품 끝이 바짝 설 때까지 설탕 한 컵을 나누어 넣는다. 바닐라와 아몬드, 초콜릿 1티스푼을 넣고 부드럽게 섞어준다. 기름을 칠한 쿠키용 시트에 티스푼으로 반죽을

도판 235
영국 국립제빵사협회(British National
Association of Bakers)의 케이크, 1992.

뚝뚝 떨어뜨려 2.5cm 정도 크기의 타원 모양으로 만든다. 250도로 예열한 오븐에 30분간 굽는다. 쿠키를 떼어내 철망 선반에 놓고 식힌다. 조금 달짝지근한 초콜릿 230g을 녹여 쿠키를 반쯤 담갔다 꺼낸다.

글로 적힌 조리법은 애드호크하다. 비록 글로 된 조리법에 밀려난 전통 조리법에는 언제나 못 미치지만 말이다. 현대의 조리법에서조차 계량된 분량은 상당히 차이가 난다. 요리책 저술가 엘리자베스 데이비드는 이 점을 불평한다. 조리법에는 저작권이 없어 자신이 "고안한" 요리가 "표절"된다는 것이다. 하지만 조리법에 저작권을 주장할 수 없는 일이다. 모든 조리법은 비슷한 요소를 비슷한 방식으로 재조합한 결과물이기 때문이다. 오로지 정확한 표현만이 법으로 보호받을 수 있다.

건축과 마찬가지로 요리에서도 가장 철저한 애드호키즘(및 순수주의)은 버내큘러에서 찾아볼 수 있다. 토속 요리는 입수할 수 있는 재료를 쓴다는 점에서 애드호크하다. 툴루즈 지방에서는 카술레 스튜에 오리나 거위 저장육을, 마르세이유에서는 노랑촉수(rouget)를 부야베스 스튜에 쓴다. 닭 마렝고는 입수 가능성의 극단적 사례에 해당하는데, 나폴레옹의 요리사가 전투 후 찾아낼 수 있는 재료로 만든 음식이라고 전해온다. 남은 음식으로 요리하기는 순수 애드호키즘에 해당한다. 대표적인 토속 스튜나 수프, 프랑스식 냄비 요리처럼, 있는 것 전부를 집어넣고 최선의 결과를 기대하는 것이다.

놀이

모든 놀이가 애드호크하다고는 할 수 없다. 형식 면에서 놀이는 대체로 실제 삶보다 훨씬 더 의례화되어 있으며 규칙이 잡혀 있다.[8] 하지만 피아제에 따르면 놀이 자체는 현실을 자아에 흡수하는 지적 탐구 방식의 하나로, 다른 것과

8 다음의 책을 볼 것. 요한 하위징아(Johan Huizinga), 『호모 루덴스(Homo Ludens)』(Boston, 1955).

비교해 보다 자발적이고 다르게 조직화되어 있으며, 예상되는 갈등과 좌절에서 더 자유롭다.[9] 그러므로 놀이는 본질적으로 지적 탐구라는 맥락에서 이루어지는 애드호키즘의 방식이다.

보통의 규칙을 애드호키즘 식으로 탈피하는 놀이가 주는 이점은 교육계에 널리 알려져 있다. 영어 과목에 서투른 학생들에게는 '오류'에 절대 신경 쓰지 말고 종이에 단어를 줄줄이 써내려 가면 실제로 작문을 할 수 있게 된다는 점을 가르쳐주어야 한다. 문법 실수를 무시하는 작문 게임을 고안한 국어 작문 교사가 있다. 그는 말하기를 "우리는 이 게임을 공부라기보다는 '놀이'로 생각하고, 작문 규칙을 그냥 잠정적인 것으로 받아들여 완벽보다는 참여 행위에 힘을 들인다. 더 나아가 우리 모두 게임이 기본적으로 하는 것(또한 함으로써 배운다는 것)이라는 점을, 그러니까 의식적으로 정당화하고 설명해야 할 대상이 아니라 그냥 하는 것이라고 받아들인다."[10]

아동기의 체험은 즉석에서 애드호크한 변형이 이루어지는 게임의 연속이다. 계속해서 이어지는 이야기 짓기 게임이나("그래서 그 다음에는…… 또 그 다음에는……) 끝없는 질문('왜' 게임)을 보면, 아이들에게는 지루함에 대한 기준이 아예 없는 듯하다. 괜찮은 장난감은 다른 물건으로 만들어낸 것들이다. 마카로니를 목걸이로(언어의 뒤섞임을 뜻하는 '마카로닉macaronic'이라는 단어의 뜻을 문자 그대로 보여준다), 신문지와 헝겊으로 인형을, 마분지로 집을, 호두 껍데기와 성냥갑으로 배를, 바퀴를 그린 나무 블록으로 자동차를 만드는 식이다. 무엇이 제일 중요한가에 대한 아이의 관점이라는 측면에서 애드호키즘적인 재발명이 일어난다. '보글스(Boggles)'는 영국 학생들이 하는 우스개 단어 게임으로, 어처구니없이 서로 어울리지 않는 형용사와 명사를 조합한다. '천리안 당근' '아랍의 에스키모' '왼손잡이 고래'처럼 말이다.

어른들 사이에서 애드호크한 게임은 비슷하게 탐색의 목적을 갖는다.

9 장 피아제(Jean Piaget), 『아동기의 놀이, 꿈, 모방(Play, Dreams and Imitation in Childhood)』
 (London, 1951).

10 스태튼 아일랜드(Staten Island) 커뮤니티 칼리지의 윌리엄 번하트(William Bernhardt),
 New York, 1972.

'놀랐지' 게임이라고 부를 만한 경험이 있다. 옷장을 싹 정리하면서 안 입는 옷의 주머니를 비우거나 손가방의 내용물을 정리하고는, 반년 후에 새삼스레 "세상에!" 하며 놀라는 것이다. 파티 같은 사회적 경험이 애드호크한 게임이 되기도 한다. 파티란 의도된 만남을 목적으로 사람들을 골라 초청하는, 하지만 절대 기대한 대로 흘러가지 않는 행사다. 사회적 경험으로서의 게임 일부는 제도화되어 있다. 연애 상대 찾기, 댄스파티, 컴퓨터 데이트 서비스 그리고 유럽에서 인기를 얻은, 행선지를 알리지 않는 수수께끼 여행(이런 여행에 내재한 무언가를 애드호크하게 발견하는 내용의 영화가 적어도 두 편 제작되었다).

게임에 능한 어떤 사람들은 일종의 '반대 그리기' 게임을 즐긴다. 두 사람이 이타심과 탐욕처럼 서로 반대되는 한 쌍의 태도나 감정을 정하고, 각자 첫 번째 단어를 표현하여 인물을 그린다. 이후 서로 종이를 교환하고 아무것도 지우지 않은 채 효율적으로 선 몇 개를 애드호크하게 덧그려 그림 속 인물이 반대의 단어를 드러내도록 그린다도판 238. 이와 비슷한 류로 더 열린 결말을 보여주는 '선 더하기' 게임의 경우, 두세 명이 차례로 끊김 없는 선 하나씩을 덧그려 그림을 합작한다. 완성된 결과물 혹은 게임 자체에는 돌아가며 한 번에 한 글자씩 쓴 그림의 이름 또는 메시지가 포함되어 있다도판 239(이 그림은 심령술 도구인) 위저(Ouija) 점괘판의 협동 원칙을 연상시키는 부분이다). '사전 게임'은 모호한 단어에 흡족할 만한 정의를 내리는 과정으로 이루어지며, '보티첼리(Botticelli)'는 애드호크한 연상적 성격의 단어 게임이다.

'셔레이드스(Charades)'(또는 '더 게임')는 몸으로 연기하여 수수께끼를 내는 게임으로, 온전한 문구나 문장이 연기로 표현 가능한 부분들의 모음으로 제시된다. 부분을 더하거나 제거하여 무언가를 고안하는 친숙한 애드호키즘식 현상이라 할 수 있다. 게임의 승리는 시간을 얼마나 쓰느냐에 달려 있다(더불어 게임 형식을 얼마나 창의적으로 활용하는가도 중요하다. '살바도르 달리Salvador Dali'라는 단어를 가장 인상 깊게 쪼갠 설명은 '침-찢다-작은 깔개saliva-tore-doily'였다). 뉴욕의 스티븐 손드하임은 '셔레이드스'를 이중으로 애드호크하게 풀어냈다. 손드하임의 게임에서는 먼저 누군가

도판 236
찰스 임즈와 레이 임즈의 '카드로 만든 집' 장난감. 그림과
패턴이 든 카드를 고르거나 조합해 집을 지으면서 동시에
애드호크하게 장식할 수 있다.

도판 238
영국의 앤트림 여백작의 '반대
그리기(drawing reversal)' 게임.
처음에는 그림에 모델이나 팔레트도
없었고, 그림 속 남자는 겉옷이나 수염,
미묘한 표정 없이 냉소적인 인상의 털보
익살꾼이었다.

도판 237
초현실주의자들의 '절묘한 시체' 게임,
1926년경. 이브 탕기, 호안 미로,
막스 모리즈, 만 레이(56~57쪽 참조).
마지막에 드러나는 괴상한 아상블라주는
어린이용 책과 블록에서 볼 수 있는 '머리,
몸통, 다리(Heads, Bodies and Legs)'
게임판이라 할 수 있다.

도판 239
3인의 '선 더하기(add-a-line)' 게임.
제목의 글자 역시 한 번에 하나씩 아무
데서나 시작하여 앞뒤로 글자를 덧붙이는
식으로 추가되었다.

343

에게 미리 여러 문구의 목록을 준비시킨다. 각각의 문구를 각 팀원이 차례로 연기하는데, 문구를 이루는 단어 중에는 다른 문구에 등장하는 단어와 연관된 단어가 하나 들어 있다. 문구 목록이 공개되면 핵심 낱말 간의 연관성에서 도움을 받기도 하고 더 헷갈리게 되기도 한다. 그러니 "텍사스의 노란 장미 (the yellow rose of Texas)"에 이어 "오 골풀들이 푸르게 자라네(green grow the rushes-o)"가 따라올 수 있다. 이어지는 것이 색깔일까? 하지만 식물일 수도 있다. 손드하임의 게임에서 단어 사이의 진짜 연관성은 말장난을 통해 더 깊이 숨어버리기도 한다(텍사스Texas, 더 러시아스The Russias). 손드하임은 주사위 던지기와 패 움직이기 같은 친숙한 게임을 바탕으로 풍자성 보드 게임도 여럿 고안하였다. 보드 게임을 애드호크하게 이용해 친숙한 놀잇거리에 새로운 사회적 또는 정치적 의미를 부여할 수 있다. 예를 들어 누군가는 모노폴리 세트로 베트남 (전쟁) 게임을 만들지도 모를 일이다.

'스트리넌(Strinnon)'이라는 이름의 매력적인 게임이 있다. 영국의 배우 트레버 피콕이 친구들과 즐겼던 게임이다. '스트리넌'은 일종의 가내 올림픽으로, 참가자마다 어떤 나라나 지역을 대표하여 특별한 게임 능력을 얻는다. 참가자들이 10점 만점을 기준으로 점수를 매기는데, 2점이나 3점 이상이 나오는 경우가 극히 드물다. 참가자들이 모인 후 각자 '준비됐다' 싶을 때 게임을 '시작한다.' 게임에 나선 사람은 주변 공간, 상황, 자기 자신을 놀라운 방식으로 애드호크하게 활용하여 간단한 행동을 수행한다. 한 번은 한 참가자가 방으로 뛰어들어가 테이블 밑으로 미끄러져 들어가면서 가장 먼 끝에 있는 서랍을 열고는, 서랍이 바닥에 부딪히기 전에 머리에 서랍을 뒤집어썼다. 그가 얻은 점수는 3점이었다. 또 다른 참가자는 치약 한 통을 가져왔다. 그는 천장 들보를 붙잡고 매달려 몸을 웅크리는 동시에 치약을 짜 몸에 하얗게 선을 그렸다.

배우들만 이 게임에 능한 것은 아니다. 어떤 변호사는 시작할 준비가 되었다고 말하고는 카펫 밑으로 기어들어갔다. 그게 끝인 듯했다. 하지만 그는 자리에서 일어나, 그렇게 카펫을 머리에 인 채로 계단을 걸어 올라갔다!

짓궂은 장난과 사악한 고안 장치

애드호키즘이 비록 농담을 만드는 유일한 요소는 아닐지라도 한 가지 기본 요소는 된다. 농담이란 분리, 경제성, 놀라움, 부조화, 절묘한 대목과 같은 부분에 의존하기 때문이다. 장난을 살펴보면 특정한 결과를 확실히 얻기 위해 갖가지 수단을 이용한다. 장난에 쓰이는 도구는 플라스틱 똥 모형, 인체 모조품, 파리가 들어 있는 플라스틱으로 된 얼음처럼 겉보기와는 다른 무엇이다.

탐정소설과 신문기사에 등장하는 '둔기'를 보면 보통 무해한 물건이 갑자기 곤봉이 되어 애드호크한 쓸모에 동원된 것들이다 도판 240. 경찰박물관은 사악한 애드호크즘의 산물로 가득하다. 장난감 총과 튜브, 테이프와 실제 총알로 만든 사제 총, 철제 파이프에 고성능 폭약을 넣은 파이프 폭탄, 알

도판 240
뉴욕시경이 전시한 압류된 살해 무기, 1971. 설명에 따르면 피해자가 말에 차여 죽은 것처럼 위장하기 위해 말의 편자를 쓴 것이라고 한다. 하지만 살인범은 말이 뒷발길질을 하면 편자의 트인 부분이 위로 향하게 된다는 사실을 생각하지 못했다.

도판 241
고전이라 할 애드호키즘식 무기 휴대용 가방. 뉴욕시경 전시회, 1971.

람 시계에 다이너마이트와 배터리를 부착해 궐련 상자에 넣어 만든 폭탄 등이다. 영화 ‹배드 데이 블랙 록›에서 스펜서 트레이시는 자신을 쏴 죽이려는 로버트 라이언을 피해 지프차 뒤에 숨어 있다. 몸을 숨긴 그는 즉석에서 만든 화염병으로 라이언을 해치운다. 지프 뒤에서 빈 병을 발견(!)한 트레이시는 자동차 시동을 걸고 연료관 밸브를 열어 병에 휘발유를 채웠다. 그리고는 병에 손수건을 구겨 넣고 불을 붙여 상대에게 던진 것이다. 게릴라 교본을 보면 (마치 알려주지 않으면 즉석에서 못 만들기라도 하는 양) 화염병 제작법을 가르친다. 셀룰로이드 소재의 칫솔 손잡이를 코르크 가운데 끼워 넣어 퓨즈로 사용하라는 설명이다. 프랑스 레지스탕스군의 임시변통 미사일은 면도날이 박힌 감자(또는 비누)였다. 덧붙여 최근에는 벨파스트의 무장조직이 다이너마이트 주변에 못을 채워 폭탄을 제작하였다.

나는 군대에서 아군 장비를 적이 사용하지 못하도록 만드는 법을 다룬 설명서를 읽으며 상당히 빠져들었다. 격분을 유발하는 온갖 전쟁용 기계를 무력화시키는 법을 깔끔하고 쉽게 알려주는 책이었다. 애드호키즘식 사보타주에는 두 가지 비법이 있다. (말짱하게 남은 부품을 애드호크하게 조립하여 온전한 무기를 만들지 못하도록) 모든 무기와 장비에서 동일 부품을 망가뜨릴 것, 그리고 어떤 수단이든 실행 가능하고 신속한 방법을 이용하라는 것이다. 적의 손에 타자기가 넘어가 아군을 상대로 사악하게 쓰이지 못하게 하기 위해 책에서는 다음의 방법을 제시한다. 먼저 타자기의 나르개를 중앙으로 옮긴 후, 롤러의 가운데 부분을 망치와 정으로 내리쳐 나르개가 움직이지 못하게 만든다. 주변에 망치나 정 같은 비밀 무기가 없다면, 나르개를 왼쪽이든 오른쪽이든 최대한 끌어당긴 채 타자기를 바닥에 떨어뜨려 롤러를 구부러뜨리면 된다.

뉴스

때때로 언론 매체를 겨눈 ‘기사 날조’라는 혐의에 대해 검증까지 할 필요는

없으니, 어쨌거나 그것이 시적 진실이니 말이다. 텔레비전 보도 및 신문, 잡지에서 보듯이, 뉴스란 만일 객관적으로 바라볼 수만 있다면 서술된 사건들을 기괴하게 병치한 콜라주에 해당한다. 하지만 출처와 시기를 불문하고 모든 뉴스는 또한 선정적 또는 흥미성 폭로를 원하는 시장에 맞춰 조정된 아상블라주이기도 하다는 사실을 인식하기란 거의 불가능하다. 심심한 시대에는 '뉴스'랄 것이 거의 없는데도, 언제나 스스로 확장해가며 애드호크하게 빈자리를 채운다는 점이 그 증거다. 뉴스는 '중요성'과 무관하게 언제나 그곳에 존재한다.

공공적 사건 모두가 애드호크하지는 않지만(때로 순수한 목적과 정해진 인과를 지닌다), 그런 사건이 정보가 되는 경우 실행적 애드호키즘의 저널리즘 시스템을 거쳐 기사로 만들어진다. 선별, 분석, 압축이 시작되고, 그렇

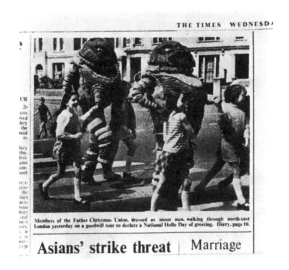

도판 242
아무런 설명 없는 애드호크한 아상블라주로서의 뉴스. 1970년 5월 27일 자 런던 《타임스》에 실린 이 사진은 보다시피 아무 관계 없는 '일지(Diary)' 아이템 옆에 그대로 실렸다. 똑같은 외계인 복장이 1970년 8월 24일 자 《타임스》의 기명 기사 속 새로운 사진 속에 등장했다. 이 기사는 해당 사진과도 혹은 5월 27일 자에 실린 정보와도 아무런 관계가 없었다.

347

게 실제 세계가 '뉴스'로 축소된다. 사람들이 이런 사실을 인식하는 경우는 보통 드물다. 보도되지 않았지만 '뉴스 가치가 있는 사건에 자신이 연관된 경우, 아니면 자신은 상황을 아는데 원인은 빼고 결과만 보도되는 경우, 아니면 주목할 만한 상황인데 지엽적인 세부만 다뤄지고 핵심 이슈는 배제되는 경우 등이다.

신문이 뉴스 엔터테인먼트를 위해 섬뜩한 사건을 쥐어짜는 현상 자체를 다루는 일은 거의 없다. 아래의 기사를 보자(당연하게도 기사는 초점을 뉴스영화에 한정시켰다).

> …… 30년대 뉴스영화계는 외국의 왕실을 비롯해 외국인이라면 모두 재밌는 소재거리가 된다는 사실을 깨달았다. 여기에는 히틀러("인기 높은 독일의 총통")는 물론이고 백포도주 병처럼 차려입고 세계 정복 채비에 나선 히틀러의 군사들도 포함된다. 나치는 뉴스영화의 목적에 맞는 진기한 아이템이었다…… 나치의 모습은 기본적으로 전혀 뉴스라 할 수 없는, 그저 갖가지 축전 행사 보도 속에 등장했는데, 2차 세계대전이 일어나기 전까지 다섯 곳의 뉴스영화 회사가 거의 도둑 귀족(robber barons)에 버금갈 정도로 머리가 부서져라 치열한 경쟁에 나섰다.[강조는 필자][11]

"전혀 뉴스거리도 아니"라고? 하지만 애석하게도 그것이야말로 진짜 '뉴스'다. 우리는 보통 현실을 이해하는 기본 도구로서 뉴스에 의지한다. 신문사가 파업하면 세상사가 멈춘 것처럼 보인다는 뜻이다. 애드호키즘식 아상블라주는 편집 이전의 현실을 놀라우리만치 대체해버렸다. 하지만 뉴스와 사건의 관계는 언어와 사건의 관계와 그리 다르지 않으며 그 영향 역시 별다르지 않다. 그림은 액자 속에 걸려 있다. 우리가 액자에 주목하든 아니든 간에 그렇

11 「뉴스영화 소년들(The Newsreel Boys)」 중, «선데이 타임스(Sunday Times Magazine)», 런던, 1971년 1월 10일.

다. 뉴스는 사건이 아니다. 둘은 서로 같지 않으며, 그중 하나는 상대에 관해 거짓을 말하는지도 모를 종이로 이루어져 있다.

두문자어

흡연과 건강 행동(ASH, Action on Smoking and Health)은 영국 왕립의사협회가 설립한 단체다. 미국의 어느 여성단체는 NOW(전미여성기구, National Organization for Women))라 불린다. 또 다른 여성단체는 SCUM으로 남성 근절협회(Society for Cutting Up Men)다. 단어의 첫 글자 모음으로도 의미를 갖게 계획된 단어 구성물(두문자어)은 불확정성의 원리를 체현한 디자인이다. 가능한 여러 해법 중 최적의 것을 선택할 수 있게 두 개의 변경 가능한 결과값을 지닌 연립방정식처럼 말이다. 이름을, 또 첫 글자를 바꿔 만족스러운 수사적 결과물이 만들어진다면 둘 다 바꿀 수 있다.

애드호크 의약

치료가 필요할 법한 온갖 증상을 다스리는 오래된 비법이 있다.

> 와인, 생강, 씨앗류, 약초 혼합물을 모두 와인에 넣고 12시간 동안 중간에 몇 번씩 저어주며 우려낸다. 이 용액은 몸의 정기를 편히 해주고, 중풍이나 근육 위축처럼 냉기로 유발되는 체내의 병에 도움이 된다. 한편 기생충을 죽이고 위를 편안히 하며, 수종을 치료하고 결석과 입 냄새 제거를 도와주며, 사람을 젊어 보이게 한다.[12]

12 『규수의 즐거움(The Accomplisht Lady's Delight)』.

이와 비슷하게 오늘날에는 비타민제가 건강의 개념에 따라 달라지는 여러 성분의 애드호크한 모음물 자리를 차지하였다. 당대의 이상적인 미를 추구하기 위해 몸 전체를 애드호크한 행위의 장으로 삼을 수도 있다. 루치아나 피냐텔리 공주는 코 성형, 가슴 실리콘 삽입, 허벅지 탄력 강화 등 자신의 (신체적) 모험담을 차례로 풀어놓았는데, 이야기 사이사이로 요가, 연애, 화장, 발목 모래주머니, 휴양 여행 얘기도 들어 있다.[13] 피냐텔리 공주만큼 복 많은 몸의 소유자가 아닌 사람들의 경우, 몸을 제대로 움직이려면 목발이나 의치, 안경, 렌즈, 부목 외 다른 애드호크한 보철 기구가 있어야 한다.

섹스

섹스는 사회적 애드호키즘을 대표하는 양상이다.[14] 섹스의 애드호키즘은 분명 애드호크한 정사의 가능성에서 비롯된다. 이아고가 혐오스럽게 표현한 대로 "등이 둘인 괴물을 만드는 행위"란 결국 의도적으로 혼성체를 낳는 결합이기 때문이다. 섹스는 의도적으로 진입한 인간관계다. 보통 말하는 난교(亂交, promiscuity)란 실행적 애드호키즘에 해당하는데, 상대를 구할 수 있느냐의 문제, 그리고 순간의 끌림이 빚어내는 우연한 기회가 섹스의 수단은 물론 성공적인 섹스라는 결과에 관심을 지닌 상대를 결정짓기 때문이다. 간통의 치밀함은 의도적 애드호키즘을 보여준다. 간통도 난교처럼 우연한 관계에서 비롯되지만, 보통은 좀 더 조심스러운 사람들이 행한다. 이들의 주목적은 결혼의 고정된 목적을 고치거나 최소한 부정하는 데 있다. 한편 근친상간은 (가진 것으로 그럭저럭 변통하는) 단순한 대처(coping)에 해당하는지도 모른다.

13 『미인의 뷰티 북 혹은 세계 최고 매력녀의 외모 및 매너 따라잡기(The Beautiful Peoples's Beauty Book, or How to Achieve the Look and Manner of the World's Most Attractive Women)』(뉴욕, 1971).
14 이보다 덜 중요한 태도로는 가식, 허세, '성적 관심'이 있다.

정숙한 체하는 사람들은 작가들이 판매 부수를 높이려고 책에 정사 장면을 애드호크하게 끼워 넣는다고 비난한다. 혐의가 공정한가는 차치하더라도 '하드코어' 포르노그래피라는 문학 형식은 보통 애드호키즘의 성격을 지니는데, 상대성이라는 이유 때문이다. 가령 금기를 묘사하는 세부 묘사는 형식 면에서 순수주의적이며 관습적인 문체로 조리 있게 묘사된다. 이와 비슷하게 문학적 '내용'으로서의 섹스에 대한 포르노그래피적 기획이 종종 상당한 성공을 거둔다. 사회적으로 수용되지 못하는 사건이 지닌 애드호크한 본성(또는 가능성)과 익숙한 배경 사이의 흥미진진한 변증법 덕분이다. 블라디미르 나보코프와 험버트 험버트가 알고 있었던 듯,[15] 글에서나 문맥에서나 주변 배경이 익숙하고 진부할수록 포르노그래피는 스릴을 더한다. 다른 책의 한 장면이 적절한 예가 되겠다. 무단침입자들과 (성적으로) 거리낌 없는 여학생들이 등장하는 장면으로, 장소적 배경은 한 여학생의 부모가 소유한 교외 어느 주택의 식당이다. 이 장면에서는 식탁보가 핵심적인 애드호키즘적 소품의 역할을 한다.[16] 일상적인(또는 현실적인) 글로 표현된 생생한 장면이 자아내는 양식적 충돌 없이는, 또한 사회적 규범을 납작하게 축소해버리는 성적 자유가 야기하는 도덕적 가치의 충돌 없이는, '포르노그래피'라는 특별한 명칭이 그다지 큰 의미를 지니지 못한다. 위에 예로 든 책과는 반대로 『주부를 위한 자유로운 성생활 안내서』[17]는 포르노그래피가 아니라 의도적 애드호키즘을 대표하는 설명서일 뿐이다(여주인공이 맺는 자유로운 정사는 '선택에 따른' 것이며, 그녀가 쫓는 모호하면서도 아름다운 경험 속으로 애드호키즘이 개입한다). 한편 『돈 후안의 모험』은 대표적인 실행적 애드호키즘의 설명서에 해당한다(그는 평범한 이유로 여러 여자를 찾는다). 두 작가 모두 중산층의 도덕성을 완전히 풀어헤치는 호색적인 묘사를 건너뛴다. 그들

15 블라디미르 나보코프(Vladimir Nabokov)의 『롤리타(Lolita)』(New York, 1958) 중에서. 이 작품에서 험버트 험버트(Humbert Humbert)는 포르노광으로 나온다. 다만 작가 본인까지 꼭 그렇다고는 말할 수 없다.

16 『두 소녀와 두 소년(Two Girls and Two Boys)』(New York?, 연도 미상).

17 레이 앤서니(Rey Anthony), 『주부를 위한 자유 성생활 안내서(The Housewife's Handbook of Selective Promiscuity)』(New York, 연도 미상).

의 애드호키즘은 순수주의와 맞서지 않고 순수주의 안에서 작동한다.

또 다른 충돌인 '해방'과 '구속'의 대결 역시 성적 질투심으로 인해 일어나는데, 유사한 위반에서 비롯되는 스트레스의 표현으로서, 순수주의적 관계라는 개념에 바탕을 둔다. 연인으로서 성애에 일관되게 애드호키즘을 시도한다면 거추장스러워질 수 있다. 연이어 자유롭게 애드호크한 관계에 몰입한다는 것이 자유로워 보여도, 상대와 서로 얽혀든다면 그다지 자유롭지 못하게 된다. 문제를 피하려면 상황을 다스리고 통제하는 감각이 필요하다. 할인 상품을 살 때 애드호크하게 이런저런 상품을 발견했다 해도 지갑 사정에 맞춰 쇼핑을 조절해야 하는 것처럼 말이다. (호주 출신의 페미니스트 작가) 저메인 그리어가 주장하듯이, 진정 자유로운 성생활을 누리는 사람은 거의 없다. 만일 그 자유라는 것이 만나는 사람 모두와 사랑을 나눈다는 뜻이라

도판 243, 244
엘다 '데인저 라인' 언더웨어의 카탈로그, 영국. 변화 가미용 추가 용품 세트. 심지어 광고의 드로잉 스타일도 혼성적이다.

면 그렇다. 심지어 매춘부도 손님을 거절하지 않는가.[18]

　성적 애드호키즘의 여러 사회적 형식을 실제로 꾸려가기는 특히 어려운데, 난교 파티(orgies)로 사람들에게 상처를 줄 수 있기 때문이다. 그런 행위들이 외견상 보여주는 애드호키즘은 어쩌면 단 한 번의 사건이나 일정한 사람들에게 한정되는지도 모른다. 단일 관계에서의 성적 경험 면에서 보면 애드호키즘은 54가지 또는 91가지 '체위'('36가지 기본 플롯'처럼 특정한 숫자를 들먹인다는 점에서 어처구니없다)는 물론이고, 사람들이 이렇든 저렇든 택하는 욕망, 적극성, 소극성, 부드러움 등의 다양한 양상에 잠재해 있다. 최근 몇 년 사이 여러 연인과 치료 전문가, 소설가, (자신이 '누구하고나' 성관계를 맺을 수 있다고 말하는) 양성애자로 돌아선 사람들, '결혼 상담가' 그리고 '인간관계'를 다루는 정기간행물에 투고하는 사람들 모두 상상할 수 있는 온갖 성적 형식을 옹호해왔다.

침대

벤저민 스포크 박사는 아기를 서랍에서 재울 수 있다고 이야기한다.

　잠잘 곳. 부모는 실크 안감을 댄 예쁜 요람을 원할지 몰라도 아기는 그런 것에 개의치 않는다. 아기에게 필요한 것은 굴러떨어지지 않게 막아줄 난간과, 매트리스가 되어줄 부드러우면서도 견고한 무언가다. 유아용 침대, 빨래 또는 시장바구니, 상자 또는 서랍이 그런 역할을 할 수 있다.[19]

18　《더 리스너》, 1971년 1월 21일.
19　벤저민 스포크(Benjamin Spock), 『유아와 아동 돌보기(Baby and Child Care)』(New York, 1946[1965년 판]).

애드호키스트식 수수께끼

Q. 무엇이 먼저일까?
A. 닭 아니면 달걀.[20]

1972년과 2012년 사이 애드호키즘의 가장 큰 기여는 건축물의 보호에 있었다. 네덜란드 마스트리흐트(Maastricht)에 있는 도미니크회 성당(Dominican Church)(1266년 건축 시작)이 개조되어 2006년 셀레시즈(Selxyz) 서점이 되었다(인테리어 건축: 메르크스 + 히로드[Merkx + Girod], 암스테르담). 18세기 말 즈음 성당은 교회로서의 기능을 잃고, 이후 두 세기 동안 마굿간과 음악당, 시장, 자전거 상점 등을 들였다. 2001년 네덜란드문화유산청(Dutch Cultural Heritage Agency)과 마스트리흐트 시와 협동하여 철저한 복원을 지시하였다. 분명한 서점의 용도로, 독립적인 구조의 검은색 철재로 제작된 중층의 서가가 아래쪽 과거 성당 지하실에서부터 시작되는데, 엘리베이터와 공중 화장실도 포함된다. (멀리 왼쪽에 보이는) 예전의 앱스(apse, 성당 안에 부속된 반원형 공간—옮긴이)는 이제 카페로 쓰인다. 이렇게 태어난 공간은 "천상의 서점"이라 일컬어져 왔으니, 복원된 15세기의 프레스코화와 바닥면의 기림석이 분위기를 더한다. 쓸모를 잃은 두 번째 마스트리흐트의 수도원은 호화 호텔로 바뀌었다. 수도사들의 방이었던 새 객실과, 성당 내 신랑(nave, 신자들이 앉는 성당 입구부터 제단 사이의 중앙부)을 차지한 레스토랑을 갖추고 있다. 사진: 네이선 실버.

MIT 개정판 후기:
'이즘'일까?

네이선 실버

런던의 특이 애드호키즘. 여장으로 개인 차원의 모양 바꿈(shape-shifting)을 표현한 그레이슨 페리. 페리의 작품 중 도자 항아리 역시 그라피티와 박아넣은 조각들, 세심하게 그린 이미지로 혼성성을 드러낸다.
사진: 마크 리드(Mark Read).

문화적으로 팽배한 무언가를 명확히 하는 데 개념적 라벨 붙이기가 도움이 된다는 점을 출판물로 입증한다는 것은 택시 기사와 논쟁하여 이기려 하는 것과 비슷하다. 시간이 많지 않아 논쟁은 소득 없이 끝나버리고 택시에서 내리고 나면 대개 잊히기 마련이다. 택시가 우리 두 사람을 내려준 지 40년이 넘었지만, 즉석 행위에 관해 이야기했던 우리의 논지는 여전히 달려가는 중인 듯하다. 덕분에 즐겁게 다시 여정에 올라 주장을 이어갈 수 있었다.

일전에 어느 독자가 이야기하기를, 1972년 판 『애드호키즘』 중 일부는 오늘날에도 전적으로 시의적절하며 또 다른 부분들은 아마 요즘이라면 쓸 수 없었을 것이라고 했다. 그러니 후기를 빌어 우리가 당시에는 말하지 않았던 혹은 조금 더 이야기해야 했던 애드호키즘의 몇 가지 양상과 함께, 최근 애드호키즘이 어디까지 전개되었는지 또는 변화하였는지를 다루는 것이 최선이겠다. 애드호키즘이 분출할 수 있었던 까닭(우리가 붙인 이즘이라는 라벨은 말할 것도 없다)을 숙고하며 마무리하고, 더불어—찰스와는 다른 경로로—애드호키즘이 여전히 어떤 의미인가에 관해 내 생각을 말해보려 한다.

1. 1972년 판 『애드호키즘』에 더하여

1972년 판 『애드호키즘』에서 찰스와 나는 제인 제이콥스에게 마땅히 돌아갔어야 할 공을 제대로 돌리지 못했다. 이 점을 바로잡을 수 있어 기쁘다. 1960년대 초 나는 뉴욕 웨스트 빌리지로 이사했는데, 이웃 중에 제인이 있었고 이후에는 친구가 되었다. 내게는 행운이었으니, 제인 제이콥스는 이미 영향력 있는 도시계획 평론가였고 현장에서 힘을 얻어가던 중이었다.

저술가이자 운동가였던 제인은 그녀의 추종자들은 물론 사도를 자청한 우리에게 도시의 삶과 경제, 도시가 잘못되어가는 이유와 그 과정을 가르쳐주었다. 내 개인적인 생각으로는 제인이 디자인이 변화의 동력으로서 지닌 힘을 제한적으로만 신뢰하였다고 생각해왔다(지금도 여전히 개인적인 견해다). 서로 간에 도움이 된 생각이라면, 제인은 디자이너가 본질적으로 있

는 것을 가지고 작업하는 사람이라고 여겼다는 점이다. 제인은 정책적, 사회
적 태도에 대해 명확한 시각을 지녔고 또한 여러 문제에 회오리처럼 맞섰다.
당시 그녀가 주목한 문제는 도시계획 정책이었으며, 실용주의와 맥락주의만
이 그녀가 믿었던 유일한 주의였다. 문제를 개선하고 의문을 제기하며 창의
적으로 맞부딪기 위해 맥락을 이해해야 했던 초기 애드호키스트들에게 제인
의 생각은 밑바탕이 되어주었고 지금도 마찬가지다.

　　당대 뉴욕의 도시계획—도시의 문화를 도외시하고 이웃 공동체를 파
괴하는 단순하기 그지없는 재개발 결정—은 처참하게도 건설적인 '맥락과의
충돌(Clashes with Context)'이라는 무고한 개념에 극심한 불명예를 안겼다.
그러한 정책이 팽배한 가운데, 급진적 입장에 서 있던 제인은 엄청난 보호론
자(conservationist)로서 행동해야 했다. 그녀의 전략은 전혀 고루하지 않았다.
제인은 임기응변의 지도력으로 우리에게 성공적인 운동 방식을 가르쳐주었
다. 혹여 우리가 로버트 모지스의 로워 맨해튼 고속도로 계획(우리가 막아냈
다)에 반대 시위를 하다 체포된다 해도 우리의 계몽적인 동기가 혐의를 취하
해주었을 터이다.

　　제인 제이콥스는 『미국 대도시의 죽음과 삶』(1961)으로 세상에 널리
알려졌다. 건강한 공공 공간을 도시의 활력과 안전—신구 건축물, 복합용도,

아마존 강 유역의 특이 애드호키즘. 얼굴에 입힌 장식은 풍습과 함께
부족의 일원임을 나타낸다. 사진: 네이션 실버.

도시 고밀도, 공공 교류 친화적인 작은 도시 블록 등 애드호크한 자원이 지속해서 뒷받침되는—의 핵심으로 보는 그녀의 인식적 틀에 해당하는 책이다. 책의 후반부로 가면 도시가 성공적으로 번성하는 이유와 그 방법에 관해 더욱 상세한 애드호키즘식 설명과 근거가 여러 실례와 함께 제시된다. 새로운 유형의 작업이 진화하는 방식이라는 까다로운 문제 면에서 보자면 그녀는 새로운 것들이 대부분 옛것에서 자라난다고 믿었다.

> 경제적으로 가장 창의적인 [직업적] 이탈 대부분이 이런 역사를 지닌다. 개인 또는 몇 명의 동료가 함께 대기업을 떠나 이전에 했던 것을 독립적으로 재생산한다⋯⋯ 과거의 상품과 서비스에 새로운 용도를

뉴욕 웨스트 빌리지 지키기 위원회 위원장을 맡았던 제인 제이콥스가 운동가로서의 활동 절정기에 라이언스 헤드 식당에서 열린 회의에 참석한 모습으로, 손에 문서 증거 자료를 들고 있다. 1961. 사진 왼편에 한때 그녀의 편집자로 일했던 에릭 웬스버그가 보인다. 뉴욕 월드 텔레그램 & 선 신문 사진 컬렉션, 미국 의회도서관.

부여하기 또는 예전의 것을 버리는 대신 새로운 조합 방식으로 활용
하기. 이를 어쩌면 경제에서의 '보호적(conserving)' 경향이라 부를 수
도 있겠다. 이런 경향을 일컫는 또 다른 표현으로 '역행적(backward)'
활용이 있다. 활용하지 않았더라면 사라졌을지 모를 제품과 서비스에
새로운 기법을 적용하는 것이다.[1]

제인이 인식한 대로, 도시 경제의 성공 여부는 기업가와 노동자가 새로운 과
제에 부응할 역량을 계속해서 확장하느냐에 달려 있다. 도시의 문화는 나선
상의 엔진처럼 대체로 도시를 움직이고 일으키는 주민들의 기존 기술과 역
량을 창의적으로 애드호크하게 흡수하는 과정을 거쳐 진보한다. 제인이 보
여준 정확한 이해력과 정치적 행동은 물론 도시계획에 대한 비평—치유적
어버니즘이라고 부르자—이야말로, 내가 그녀를 최고의 도시 애드호키스트
라 생각하는 이유다.

복고주의

복고주의(revivalism)는 역사적 건축 양식을 오랫동안 내려온 가치와 목적을
표현하는 최선의 수단으로 간주하고 이를 애드호크하게 재활용한다. 이 점
을 1972년 판『애드호키즘』에서는 제대로 보지 못하고 넘겼다. 복고주의는
사실상 15세기 레온 바티스타 알베르티의 저술로 시작되었다. (기원전 1세기
비트루비우스의『건축에 관해』를 복고주의적이라 할 수는 없다. 아우구스투
스 황제 시대의 로마인을 위해 쓴 그의 디자인 전문서들은 주로 헬레니즘 시
기 그리스의 원천을 바탕으로 한다.)
　　알베르티는 미술과 건축이 자연과 나란히 서고자 열망하는 인간이 변
통해낸 구성물이라고 생각했다. 창조주가 자신의 작업에 이용하였을—디자

1　　제인 제이콥스,『도시의 경제』(1969), 67~68쪽.

인 역사가 보여주듯이, 실제로는 불어넣었을—아름다움 모두를 찾으려 애쓰면서 말이다. 조화로운 통합을 향한 인간의 욕망에 대한 알베르티의 표현은 애드호키즘과 정반대인 것처럼 들리지만, 그는 우리에게 어디에서 애드호키즘을 구할 수 있는지를 알려주었다. 『건축 10서』(1452)에서 알베르티는 이렇게 제안한다. 귀족과 그들 밑에서 일하는 장인들은 고대 로마의 디자인 산물에서 아름다움을 가져와야 한다는 것이다(364쪽 도판 참고). 요약하면 르네상스의 미학적 이상은 완전함(wholeness)과 총체성(totality) 그리고 자연의 미를 성취하는 데 있었다. 자연의 미라는 대목은 겉보기에 애드호크한 것을 부정하는 듯하다. 하지만 르네상스 시대의 건축가들은 고대의 것을 빌려와 흡수하며, 조용히 애드호키즘을 끌어안는다.

복고주의는 르네상스 이후에도 의문의 여지없이 수세기에 걸쳐 이어졌다. 러스킨이 살던 빅토리아 시대에도 고딕 양식에 대한 애호는 신랄한 논쟁의 문제가 되었다. 참고로 복고주의 자체는 1920년대 말과 1930년대 초반 근대 건축학도의 저항을 불러일으킨 도화선이 되었으며, 포스트모던 디자인의 진행 과정에서도 활발한 논쟁 주제로 남았다.

복고주의에서 디자인의 적절성을 규정하는 원리들을 보면 현기증이 날 정도인데, 그러한 원리들이 일종의 애드호키즘적 매너리즘을 이룬다. (절충주의라는 보다 특정한 내용에서와 마찬가지다. 애드호키즘의 여러 범주를 보려면 374쪽의 '애드호키즘 수형도'를 참조할 것.) 여기에는 다음과 같은 막연한 선입관도 포함된다. 가령 고전주의식 건축 양식은 은행과 교육기관에 적합하고, 고딕 양식은 고등법원이나 의회 같은 공공기관에 어울린다는 생각이다. 그런 선택지 사이에 풍기는 차이는 겉보기에 역사와 이성에 근거한 듯해도(존 러스킨과 오거스터스 퓨진이 주장했듯이), 우연한 데다 주로 취향에 따라 좌우되었으며, 더 나아가 복고주의자들의 주장과는 달리 오늘날의 카탈로그에서 보고 고르기와 거의 다르지 않았다. 사진의 비율이 실물과 다르기는 해도 정말 완벽한 고전주의식 기둥을 카탈로그에서 골라 구입할 수 있다204쪽 도판.

광고

광고는 1972년 판 『애드호키즘』에서 소홀히 다뤘던 또 다른 주제다. 그때나 지금이나 광고는 때로 그 무엇과도 다른 애드호키즘을 보여주는 캔버스이자 진열창을 제공한다.

낙서로 의미가 변형된 포스터 사례도판 107, 108, 109에서 시사하였던 대로, 광고의 문구와 그래픽은 그 자체로 놀라움이나 불쾌감, 웃음을 주는 특이 애드호키즘(singular adhocism)의 요소를 활용한다. 그런 감정의 유도야말로 관심을 이끄는 가장 기본적인 방법인바, 관심끌기는 무언가를 팔기 위한 제1원칙이다.

관심끌기의 주역은 바로 부조화(incongruity)다. 《파이낸셜 타임스》 토요일판의 호화 소비 안내 코너 「돈 쓰는 법」에 실린 미묘한 광고를 보면, 보석을 두른 한 소녀가 등장한다(……오 세상에! 온갖 보석을 자랑하는데, 17살 정도로밖에 안 보이네. 나도 저렇게 될 수 있을까? 내면에서 들려오는 불안한 목소리: 틀렸어요, 언니. 저건 당신이 아니라 당신 남편 애인이야). 한편 독일의 가정용품 회사인 한트베르크(Handwerk)의 노골적인 잡지 광고에서는 재치 있는 티셔츠²를 등장시켜 배관공의 엉덩이골이 다른 무엇으로 바뀌는 모습을 보여주었다. 부조화는 이처럼 미묘함에서 노골성에 이르기까지 목적이 고통이든 웃음이든 최고의 명연기를 수행한다.

폭스바겐 특유의 자동차 디자인이 광고 역사상 아마도 제일 유명 시리즈 광고를 통해 1960년대와 1970년대 미국의 소비자를 찾아왔다. 광고회사 도일 데인 번배치(Doyle Dane Bernbach)는 자동차 흑백사진과 날카로운 문구, 헬베티카 서체의 헤드라인으로, 소형차를 뜻하는 상징 또는 클리셰를

2 나는 해당 사진을 여기 싣고자 베를린의 사진작가인 마르쿠스 뮐러(Markus Müller)는 클라이언트인 한트베르크(Handwerk.de)에 사용 허가를 구했으나 동의를 받지 못했다. 광고가 널리 알려지면서, 한트베르크는 성차별주의적 회사라는 비난을 받았던 터였다. 광고 속 티셔츠의 위쪽으로는 독일어로 "당신 생각보다 더 매력적인"이라는 문구와 함께 회사 이름이, 그 아래로 육감적인 여성의 사진이 머리부터 어깨까지 등장한다. 여성의 사진은 몸을 수그린 배관공의 허리 아래쯤과 이어져 애드호크한 가슴골을 만들어낸다. 실제로 범성차별적인(pan-sexist) 티셔츠였다.

연이어 제시하는 광고 연작을 제작했다. 각각의 광고에서 사진은 코믹하게 해당 메타포-클리셰가 지닌 문자 그대로의 의미를 직접적이면서도 의미심장하게 애드호크한 분방함으로 그려내 보인다. "이 벌레를 죽일 수 있겠습니까?(Will we ever kill the bug?)" 거꾸로 뒤집힌 자동차 위에 적힌 헤드라인이다. 후속 광고는 자동차의 디자인을 가차 없이 애드호크한 장난거리로 대상화한다.

특허 의약품은 만성, 급성 통증으로 고통받는 환자들의 모습을 담은 광고로 유명하다. 콜라주의 방식으로, 통증을 말 그대로 쇠스랑으로 찔러대는 악마나 벌겋게 달아오른 철조망 등으로 개념화한다. 마르쿠스 뮬러는 현

오늘날 온라인 카탈로그로 볼 수 있는 고전주의식 기둥, 실제 비율 무시. 바넷 석고 주형소(Barnet Plaster Mouldings).

루첼라이 저택(1450년경). 고전 양식의 애드호크한 부활을 알리는 신호탄: 레온 바티스타 알베르티는 장식용 기둥과 들보, 마름돌을 절합하였는데, 거의 평면적이라 할 만큼 유례없는 루첼라이 저택의 파사드 위로 절합의 흔적이 잉크로 그린 선처럼 똑똑히 드러나 있다. 이는 알베르티가 초기 르네상스 시기에 양식적 모범으로 지지하였던 고대 그리스 로마 시대의 다이어그램과도 비슷하다. 사진: 조지 타트게(George Tatge), 알리나리 아카이브(Alinari Archives), 피렌체.

대의 콜라주 도구인 포토샵을 가지고 건강을 고문하는 도구라는 의미로 철
조망을 사진 위에 배치하는가 하면, 빨래하는 날의 지겨움을—혹시 당신이
좀 단순한 사람이라면—햇살이 비쳐드는 숲의 장엄한 자연과 연관 지어 보
여준다367쪽 도판. 뮐러만 이렇게 작업하는 것이 아니다.

특이 애드호키즘 광고에서도 참신한 병렬의 힘은 농담의 반복과 마찬
가지로 그것이 식별되고 이해되는 순간 약해지기 시작한다. 폭스바겐 광고
의 경우 몇 년간은 핵심을 찌르는 광고 문구로 그럭저럭 참신함을 유지할 수
있었다. 하지만 광고의 효과는 일반적으로 처음에 제일 강력하다. 덕분에 나
는 다음과 같은 의구심을 품게 되었다. 공공연하고 창의적이며 자의식적이
고 일부러 이목을 끌려고 하는 특이 애드호키즘(374쪽의 '애드호키즘 수형
도' 참고)은 광고뿐만 아니라 다른 분야에서도 마찬가지인 경향이 있지 않은
가. 즉 계속해서 움직이고 변하지 않으면 빠르게 소멸하지 않을까 하는 생각
이다.

2. 1972년 이후의 애드호키즘

1972년 판 『애드호키즘』에서는 애드호크하게 삽입된—전문성이 필요했기
에—헬렌 맥닐[3]의 원고 덕분에 문학이라는 주제를 다룰 수 있었다. 맥닐은 최
신 동향으로 동시대 커뮤니케이션에서 파괴적이고 때로 착취적인 양상으로
급성장 중인 애드호키즘의 역할을 지목한다.

언어는 언제나 새로운 표현을 애드호크하게 내놓을 테지만, 1972년
이래 중요한 전환이 일어났다. 갈고 닦은 문구에서 즉석 메시지로, 말에서 시
각으로, 의미에서 대상으로의 이행으로, 또한 개인의 작가성으로부터 멀어
지는 경향의 전환이었다.

3 헬렌 맥닐은 이스트 앵글리아 대학교에서 오랫동안 영미문학을 가르쳤다. 저서로는 『에밀리
 디킨슨(Emily Dickinson)』(1986) 등이 있다.

전자 미디어와 소셜미디어의 폭발이 애드호크한 창조 행위에 가장 큰 자극을 주었다는 점은 의심의 여지가 없다. 2011년 시작되어 전 세계로 번진 '점거하라(Occupy)' 운동은 소셜미디어를 게릴라식 정치 담론의 수단으로 활용하며, 유연하면서도 반제도적인 운동의 성격을 유지한다. 어느 사진에서 '월가 점거' 한 사람은—의도적으로?—거칠게 찢어 테두리가 고르지 못한 마분지 플래카드를 손에 든 모습이다(있는 것 활용하기). 그 위에는 "뛰어내려라! 이 자식들아!"라고 적혀 있는데, 그 유쾌하지만은 않은 재치가 향한 곳은 1903년 조지 포스트(George Post)가 설계한 뉴욕주식거래소로, 신고전주의 양식의 파사드에 국기를 드리운 모습이다.[4] 필요성이 커지면서 '점거하라' 운동은 증식했다 사라지는 다수의 그룹과 하위 집단, 웹사이트, 블로그 등으로 변형되었다. 현재 '보스턴을 점거하라' 측은 «보스턴 점거자(Boston Occupier)»를 발행하고 있으며, 웹사이트(occupyboston.org)와 함께 유튜브 페이지, 인터넷 라디오 방송, 몇 개의 트위터 피드와 해시태그, 모임과 회합 실시간 중계 등을 병행하고 있지만, 실제 매일의 커뮤니케이션은 페이스북에서 이루어진다.

페이스북과 트위터 사용자들은 수시로 애드호크한 인격체를 만들어내기로 악명이 높다. 하이쿠가 그렇듯이, 트윗 글자 수 140자 제한이라는 조건이 압축의 묘를 자극했다. 182로 "너 진짜 싫어(I hate you)"를 뜻하는 음소적 묘미를 비롯해, "사랑해(I love you)"를 뜻하는 ‹3이나 :), :|, :(같은 이모티콘에서 드러나는 시각적 묘미는 물론 마리화나 흡연을 뜻하는 420처럼 은어적 묘미가 있다.[5] 애플과 구글, 페이스북 본사에 마련된 오락실이나 대학생

[4]　사진에 보이는 존 퀸시 애덤스 워드(John Quincy Adams Ward)의 박공벽 조각은 '인간의 노동을 보호하는 청렴성'의 은유적 재현물이라는 점에서, 이 사진에 더욱 적절하다 할 것이다. 사진을 보려면 ranker.com/list/thebest-occupy-wall-street-signs/pilgrimsprogressive를 방문할 것.

[5]　420이라는 표현은 1970년대 말 캘리포니아주 서부의 샌라파엘(San Rafael) 근처에서 쓰이던 암호에서 유래하는바, 십대 청소년들의 마리화나 찾기 이벤트를 지칭하던 말이다. 이 말은 입에서 입으로 밴드 그레이트풀 데드(Grateful Dead)의 추종자들에게 전해졌고, 덕분에 전 세계로 퍼져나갔다. 이후 4월 20일(4/20)은 언더그라운드 문화의 국경일이 되었다. 관련해서 다음의 기사를 참고할 것. 라이언 그림(Ryan Grim)의 「420: '마리화나의 날'은 어떻게 그 이름을 얻었나(420: How 'Weed Day' Got Its Name)」, «허핑턴 포스트», 2012년 4월 20일 자.

느낌이 물씬한 휴게실 디자인은 창의적인 집단 놀이를 촉진하는데, 이는 ‹슈퍼 마리오›나 (소설에서 파생된) ‹왕좌의 게임›, ‹심즈›와 같은 몰입형 내러티브 게임과 유사한 경험이다. 게임에 담긴 선택지를 통해 (일반적으로 남성) 게이머들은 그때그때 내러티브에 따라 애드호크하게 만든 자신의 아바타로 임시변통으로 애드호크하게 선택하며 상황을 헤쳐간다고 느낀다.[6] 하지만 ‹심즈 3›의 내러티브에 부모나 애완동물 요소를 추가하려면, ‘브라보! 마이 라이프(Generations)’나 ‘나는 심! 너는 펫!(Pets)’ 같은 확장팩을 추가 비용으로 사야 한다. 게이머가 경험하는 내러티브의 쾌락이 곧 게임사 일렉트로닉 아츠에 이익이 된다. 심지어 유료 콘텐츠 장벽이 멀찍이 떨어져 있어 대부분의 게이머가 추가 결제를 하지 않는다 해도 일렉트로닉 아츠 측에는 이익이다.

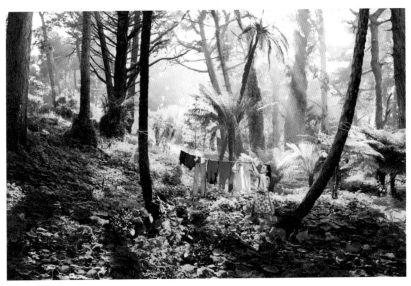

빨래를 하며 가져야 할 햇빛 영롱한 숲 속의 느낌. 사진: 마르쿠스 뮐러.

6 아마존닷컴에 올라온 ‹심즈 3(Sims 3)›의 광고 문구, 2012년 9월.

퐁피두센터

1971년, 파리의 어느 미술관 설계 공모의 당선작이 발표되고, 이후 6년간 보부르 지역의 대지에 들어설 건물의 디자인 심화 개발 작업이 시작되었다. 마침내 퐁피두센터라 이름 붙은 이 건물은 포괄적 설계에 고정된 골조를 지닌 가로형 거대 구조체로, 나머지 대부분은 변주가 가능하다. 건축가들은 디자인 개발 단계에서 당시 건물에는 그다지 쓰이지 않던 성능 시방서라는 애드

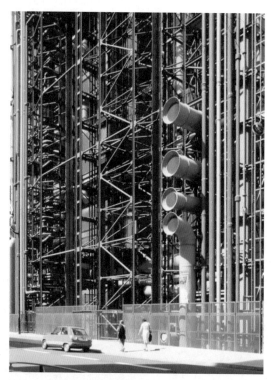

렌조 피아노 & 리처드 로저스, 퐁피두센터, 파리, 1977. 가로형 거대 구조체로 계획된 건물인데도 불구하고, 중요성 면에서 외관을 으뜸으로 두지 않는 성능 시방서에 일부 의존하였으며, 또한 건물의 내장(內臟), 즉 설비를 밖으로 드러내고 있다. 이런 점들로 퐁피두센터는 세계적으로 인정할 만한 애드호키즘의 외관을 얻었고 화제의 주인공이 되었다. 사진: 네이선 실버.

호키즘식 전략을 상당 부분 활용하였다(왼쪽 참조).[7]

적절하게도 이러한 원칙을 설명해줄 알맞은 프랑스 격언이 있으니, '걸어서 길이 만들어진다(le chemin se fait en marchant)'는 말이다. 걸어서 생긴 길은 공식적인 도로는 아니지만, 그렇다고 절대 무작위로 만들어진 길도 아니다. 어떤 목적을 향해 사람과 개미, 닭이나 다른 동물 등 실용적 혹은 입수할 수 있는 수단을 체현한 존재가 애드호크하게 만든 산물―즉 지름길―인 것이다.

1970년대 중반에 건축된 퐁피두센터의 디자인은 수많은 건축가와 디자이너에게 잊을 수 없는 본보기가 되었으니, 건축 분야에서 성능 시방서의 효용을 확실하고 강력하게 입증한 사례였다. 퐁피두센터는 안정적인 거대 구조체임에도 불구하고 애드호키즘적인 외관―집시 옷을 걸친 왕자처럼―으로 디자이너는 물론 다른 이들에게도 상당한 명성과 건축적 평가를 누렸다. 1977년 건축계는 퐁피두센터와 함께 전 세계적인 관심과 중요성을 지닌 최초의 논쟁적 애드호키즘 디자인을 얻었다. 젠크스와 내가 나중에 확인한 사실이지만, 피아노와 로저스는 1972년에 나온 우리 책을 읽지 않았지만 조수 중 몇 사람은 읽었다고 한다. 건축 팀 모두가 읽을 필요는 없었다. 이미 애드호키즘이 당대의 분위기 속에서 완전한 시대정신으로 감돌고 있었기 때문이다.

7 나는 1972년 판 『애드호키즘』에서 성능 시방서가 방위 산업 및 교육 분야에서 사용되기 시작했다는 점을 언급하며 성능 시방서의 근거를 주장하였다(175~177쪽, 199쪽). 성능 시방서 활용을 촉진하고자 서둘렀던 것이 사실이다. 당시는 성능 시방서가 핵발전소나 연안 석유 채굴 장치와 같은 공학 분야의 하청 계약에만 활용되던 시절로, 외관이 중요하지 않은 작업에서나 도움이 된다는 잘못된 생각이 일반적이었다. 퐁피두센터의 디자인 과정에 관해서는 나의 책 『보부르의 형성: 파리 퐁피두센터 건축 연대기(The Making of Beaubourg: A Building Biography of the Centre Pompidou, Paris)』(1994)에서 상세히 다루었다.

리소스풀 컴퓨터

이전에 우리가 주목했던 것들이 그간 변형을 겪어왔다. 『애드호키즘』 1972
년 판에서 찰스는 소비의 새로운 애드호키즘식 전략(119쪽)을 논의하며 "리
소스풀 컴퓨터(resource-full computer)"라는 표현을 썼는데, 이제는 광고조
차 견줄 수 없을 만큼 우리 모두 이에 포획되었다. 인터넷 프로토콜 스위트
(Internet Protocol Suite, 컴퓨터들을 연결하고 데이터를 송수신하는 통신 프
로토콜의 집합—옮긴이)가 탄생한 그때 우리 책이 발간되었다. 10년 후 컴퓨
터는 공공 자원으로 변모하기 시작했다. 1980년대 말 이메일, 월드와이드웹,
효율적인 브라우저의 개발에 힘입어 점차 발전한 컴퓨터는 1990년대 말에
접어들어 그 진가를 온전히 발휘하였다. (그 "완전히" 라는 것이 이미 당도했
노라 자신 있게 말할 수는 없다.)

같은 페이지에서 찰스는 미래 컴퓨터의 가능성이 FBI나 CIA의 주

리처드 웬트워스, 〈샤워〉(1984). 모형 배의
프로펠러가 앞에 달려 있으며, 한쪽으로 기운
테이블이 쇠사슬을 팽팽하게 유지한다. 웬트워스의
도발적인 이 작품은 동시대 영국에 사실상
애드호키즘 조각가 집단이 있다는 사실을 보여주는
사례다. 그들에 관해서는 책 한 권이 따로 나와야
온당할 터, 가령 앤서니 언쇼와 톰 색스 등이 있다.
테이트 갤러리. 제공: 리처드 웬스워스.

도로 발전할 것이라고 암시한다. 이후의 역사가 말해주듯이, 1989년 팀 버너스리의 제안에 따라 인터넷의 형식이 결정되었고, 유럽 입자물리연구소(CERN)에 소속된 거의 권력체에 가까운 조직에서 처음으로 사용되었다. '정보 초고속화도로(information superhighway)'(앨 고어가 1993년 인터넷을 홍보하며 쓴 표현이다)의 개통을 알린 것은 NSFNET(미국과학재단 산하의 슈퍼컴퓨터 간 초고속 통신망—역주)의 퇴역 후 찾아온 1995년의 인터넷 상업화였다. 무언가 거대한 것이 다가오고 있다고 예견하기란 사실 어렵지 않았다. 모두가 개인용 컴퓨터의 확산과 혁신을 기대하는 와중이었다. 비싼 가격이 컴퓨터 보급의 장벽이 될 것이라고 했던 몇몇 공론가를 제외하면 말이다.[8] 어쩌면 혁명은 아직 그 격변의 측면에서 과소평가되고 있는지도 모른다. 이 글을 쓴 2012년 현재 거의 모든 컴퓨터 사용자가 구글 검색에 익숙하다. 대부분 가벼운 시행착오식의 연습을 통해, 1972년 당시만 해도 엄격한 대학 교육을 요했던 리서치 능력을 얻은 것이다. E. M. 포스터가 『하워즈 엔드』의 서두에 쓴 인용구처럼 "그저 연결하라(Only connect)"인 셈이다—1910년의 경구라는 점을 생각하면 운 좋은 예견 이상이라 하겠다.[9] 이제는 재고를 검색하고, 가격을 체크하며, 수백만 개인과 수십만 기업이 구매를 한다. 결제 관리와 보안만 해도 어마어마한 인터넷 사업이 되었다.

더 나아가 이러한 설명이 정보 제공 및 전자 쇼핑의 편의를 누리는 보

8 가령 디지털 이큅먼트 코퍼레이션(Digital Equipment Corporation)의 사장이자 회장 겸 설립자인 켄 올슨(Ken Olson)은 "모두가 집에 컴퓨터를 둘 필요는 없다"고 했다. 이제는 유명해진 이 말은 1977년 보스턴에서 열린 세계미래회의(World Future Society)의 강연에서 나왔다. 이후 올슨은 자신의 이야기가 맥락과 무관하게 인용되었다고 말했다.

9 연결이라는 현상에 미처 대비하지 못한 희생자가 생겼다. 온라인 주식 시장 해설지인 «시킹 알파(Seeking Alpha)»의 2012년 8월 21일 자 기사를 보자. "오프라인 소매의 악몽: 리서치 회사 그룹엠 넥스트(GruopM Next)의 조사 결과, 오프라인 매장 판매가와 온라인 판매가의 차이가 2.5% 남짓만 되어도, 오프라인 매장 소비자의 45%가 매장에서 그냥 발길을 돌려 온라인에서 제품을 구매하는 것으로 나타났다. 가격차가 5% 이상 난다면, 그 비율은 60%까지 뛴다. 이른바 '아마존(AMZN) 효과'는 상승일로여서, 그때그때 모바일 기기로 제품 가격을 확인하는 소비자의 비율은 현재 44%에 달한다. 그러니 다음의 회사에 두통약을 건네주자. 스테이플스(SPLS), 오피스맥스(OMX), 오피스 디포(ODP), 라디오샥(RSH), 에이치에이치그렉(HGG), 콘스(CONN), 딕스 스포츠 용품(DKS), 타깃(TGT), 월마트(WMT), 갭(GPS)."

통 사람들에게 주는 만족은 물론이거니와, 자본주의에서도 커뮤니케이션 혁명의 효과는 막대한 거시경제적 중요성을 지니게 되었다. 지난 수십 년간 '공급망 관리(SCM)'라는 것이 상업과 거래의 형태를 바꾸어 놓았다. 무슨 유행어 게임에나 나올 법한 전문 용어를 써서 미안하지만, 공급망 관리란 새로운 차원의 실용적인 관리 통제 및 절차를 가리키는 그럭저럭 만족스러운 포괄적 용어로, 원리상 완전한 애드호키즘의 성격을 지니는바, 심지어 1972년에는 그런 용어조차 없었다. SCM의 실제 효율적인 실행은 특화된 컴퓨터 소프트웨어 프로그램이 개발되어 시행 수단을 제공하기 전까지는 생각할 수조차 없었지만, 시대가 바뀌면 풍속이 달라지듯이, 이제 SCM은 전 세계적으로 중요하다. 세이지, 오라클, SAP 같은 거대 소프트웨어 기업 및 여러 소규모 기업이 SCM의 모체로 떠올랐다.

SCM은 비즈니스 과정의 모든 연결 지점에 걸쳐 관리 및 통제의 효율성을 개선한다. 주요 활용 분야로 제품의 유통 또는 결합 관련 균형, 재고 관리, 물류 지점 및 공급 가능성 등이 포함될 수 있다. SCM으로 촉진된 부품의 적시 공급으로 창고 관련 요건과 및 상품 노후화 문제가 최소화되었고, 이제 애플처럼 목표 달성 및 이익 증대를 위해 SCM 및 성능 시방서를 조합해 활용하는 기업의 효율성에 있어 SCM은 핵심이 되었다. (적시 재고 전략이 그리 새로운 것은 아니다. 토요타는 적시 재고라는 전략 자체가 흔치 않았던 1940년대 말부터 이를 활용했던 기업으로 인정받는다. 당시 토요타는 부품 공급 관련 커뮤니케이션 방식으로 '칸반kanban'이라는 종이 카드를 생산 프로세스의 여러 지점 간에 사용하였다.)

이제 SCM은 덜 공개적인 방식으로 현금 흐름, 정보 공유(또는 보안), 그리고 종종 치명적이라 할 능률을 들어, 노동력 조건에 대한 분석 기반의 선택을 촉진하고 있다. 전적으로 시간 및 비용 절약성에 따라 혹은 적어도 그에 상당한 비중을 두어 결정된 방침을 이용하여 목표 달성 과정에 최대한의 유연성을 허락하는 것이 효율적인 SCM의 핵심이다. 이는 순수 애드호키즘이라 할 수 있다.

물론 SCM의 전적인 시행이 항상 바람직한 것은 아니다. SCM은 오늘

날 대폭 확대된 아웃소싱 및 '해외 이전(offshoring)'에 상당 부분 책임이 있으니, 고임금의 자국 노동자를 더 가난한 해외의 저임금 노동자로 대체하는 지독한 결과를 즉각 초래한다. 이런 정책이 사회적 파괴의 과정이었다고 과거 국내 노동력이었던 노동자들은 항변한다. 하지만 그들의 주장은 교묘한 자본가들이 앞세우는 경제적 반론에 맞서야만 한다. SCM에 따른 노동의 아웃소싱과 해외 이전이야말로 가장 빈궁한 이들을 돕는 것이기에 결과적으로 부의 균형을 맞추기 위해 택한 올바른 길이라는 주장이다. 이런 논지에 발맞춰, 최근 몇십 년 사이에 아시아 국가 대부분이 거둔 놀라운 경제 성장은 대부분 SCM을 통해 이들 국가에 이익이 흘러들어간 덕분이라고 할 수 있다. 최저 임금 국가의 노동 비용이 오르기 시작하면 그에 따라 고용의 흐름이 계속해서 다시 방향을 바꿀 것이고, 유입된 이익은 분명 다시 어딘가로 흘러나갈 것이다. 마치 일본에서 대만과 한국으로, 뒤이어 중국으로, 이제는 인도로 이동한 것처럼 말이다. 통제되지 않는 SCM의 애드호키즘으로 다수의 빈민이 버림받고 대신 최빈민의 일부가 일자리를 얻는다.

지금까지 보았듯이, 개인을 위한 행복한 전자 커뮤니케이션의 새로운 시대는 그들에게(또한 우리에게) 힘을 주었지만, 사이버경제 체제의 무기 경쟁에 나선 다국적 기업에 비하면 지극히 불평등하며 앞으로도 그러할 것이다. 사회면에서 전자 커뮤니케이션이 준 핵심 교훈이라면 애드호크한 연결 가능성을 완전히, 저항할 수 없을 만큼 높였다는 점이다. 그것이 우리가 살아가는 세상이 되었고, 그런 세상이 달갑지 않다면, 변화시키기 위해 제인 제이콥스가 지녔던 저돌성과 영웅적 자질을 갖추는 편이 좋겠다.

애드호키즘
나무

실행적 애드호키즘
비자의식적
(98%의 창조와 활용)

의도적 애드호키즘
자의식적
(2%의 의도)

토착성
(고유의, 자연발생적)

화이트 하우스(White House),
캐니언 드 셰이(Canon de
Chelly), 아리조나 (387쪽)

동굴 주거지, 마테라,
이탈리아 (19쪽)

카사블랑카 빈민가 (도판 198)

엘로이즈의 요령
(215~218쪽)

발전
(잠정적, 때로의 실패,
시험, 비교 연구)

의미의 발전

미술 양식의 발달

과학적 연구
(그리고 때로 새로운 발견)

리서치: 가령 레디메이드 구성
요소의 입수가능성 확인

도용 및 잠복 기억의 공헌
(376~379쪽)

애드호크한 발전이
계보도의 일부로
들어올 수 있다.

개별적 애드호키즘
(노골적인, 공공연한)

받침대를 댄 화병: 대수도원장
쉬제르 (Abbot Suger) (26쪽)

『트리스트럼 샌디(Tristram
Shandy)』: 로렌스
스턴(Laurence Sterne)

〈자전거 바퀴〉: 마르셀 뒤샹
(도판 156)

광고 속의 애드호크한 부조화
(363쪽)

치유적 어버니즘: 제인 제이콥스
(358~361쪽)

애드호크 의자: 네이션 실버
(도판 83)

〈오래된 콘크리트 레코드
플레이어〉: 론 아라드 (15쪽)

하이 애드호키즘
(통합적, 자신감 있는)

시 「황무지」: T. S. 엘리어트

아키그램의 설계안: 피터 쿡,
마이클 웹...... (도판 50)
(도판 82) (도판 88)

조각 작품: 리처드 웬트워스
(도판 208)

고양이 친화형 소파: 네이션 실버
(도판 214)

베를린 신미술관: F. 슈뮐러/ D.
치퍼필드 & J. 하랍 (19쪽)

카익사포룸, 마드리드: 헤르조그
& 드 뫼롱 (20쪽)

〈노섬빌랜디아〉: 찰스 젠크스
(32쪽)

트위터의 트윗 (366쪽)

'하이라인 공원,' 뉴욕: 딜러
스코피디오 + 렌프로 (27쪽)

애드호키즘적 매너리즘
(모방적, "집시", 역설적)

〈오이케마〉 프로젝트: 클로드
니콜라 르두 (도판 204)

복고주의에서의 디자인
적절성 (361~362쪽)

만화 작화 스타일: 로버트 크럼
(도판 172)(도판 173)

〈백조와 그림자〉: 존 홀랜더
(도판 171)

퐁피두센터, 파리: 피아노 &
로저스 (368쪽)

푸케 호텔, 파리: 에두아르
프랑수아 (20쪽)

촬영 및 유튜브 공개용으로
계획한 '플래시몹'

'큐리오시티,' 화성 탐사 로봇:
NASA (7쪽)

주(註)

일반화해보면, 찰스 젠크스가 바라보는 애드호키즘은 온갖 종류를 아우르는 포괄적 연합의 연속체로서, 애드호크한 특징들을 지닌 최초의 원형들이 발전 과정에서 대개 그러한 특징을 잃어가며 점점 더 통합된 양상을 보이다가 마침내 '매끄럽게(seamless)' 통합된다. 내가 보기에는 그보다 복잡하다. 1972년 판 『애드호키즘』에서 설명하려 했던 대로, 나는 애드호키즘을 서로 다른 흐름 또는 갈래를 지닌 무엇으로 본다. 여기 도표는 이를 좀 더 깊이 설명하고 명확하게 하기 위한 것이다. (하지만 그저 하나의 표일 뿐이다.) 이 도표에서는 애드호키즘을 천국의 나무(Tree of Heaven) 형태, 즉 위에서 아래로 자라는 형태로 보여준다. 칸에 색상을 넣었다고 해서 더 중요하다는 뜻은 아니고, 범주들을 명확하게 하기 위한 것이다.

1 토착적 애드호키즘은 토착적이며 자연발생적인 행동과 관련된다. 상당 부분 애드호크한 창조와 활용은 대개 그보다 나은 것이 없기에 발생한다. 이상적인 해법이 불가능한, 자원이 열악한 곳에서 일어난다.

2 발전적 애드호키즘은 애드호크한 것을 임시로, 보통은 시험적 방식으로 기능적으로 채택한다. 그것이 반드시 '애드호키즘 나무'의 일부가 될 필요는 없다. 종종 상호 공생하는 별개의 공생 식물과 비슷해서(여기 도표화된 것처럼), 애드호키즘이 계속해서 발현할 수 있게 양분을 제공하는 역할이다. 때로 발전적 애드호키즘이 나무 안으로 들어와 일부가 되는 경우도 있다.

3 특이 애드호키즘은 작업에서 노골적이며 공공연하게 드러나며, 부조화를 부끄러워하지 않고 때로는 대립적인 양상을 보여준다. 사례들을 참고할 것.

4 본격 애드호키즘은 작업에 자신만하고 안정적이며 확신 있게 나타난다. 작업에 나타나는 애드호키즘의 특성은 지극히 명백할 수도 혹은 모호할 수도 있으나, 꼭 대립을 추구하지는 않는다. 사례들을 참고할 것.

5 애드호키즘적 매너리즘은 보이는 것만큼 애드호크하지는 않은 작업을 뜻한다. 중요한 것은 특정한 양식(manner)의 표현이다. 실제적인 애드호크한 방법론은 명목뿐이거나 결여되어 있다(명칭이 '매너리즘적 애드호키즘'이 아닌 까닭이다). 이러한 작업의 주 관심사는 고물수집, 모방, 역설 또는 일반적으로 '집시' 같은 성격에 있다. 애드호키즘적 매너리즘이 무시될 만한 갈래는 아니다. 유능하게 활용한다면 그 애드호크한 표현에서 힘과 가치를 얻게 된다.

3, 4, 5가 초기-중기-후기와 같은 발전 단계를 의미하지는 않는다. 각각은 동기와 의도에 따라 정의된다.

3, 4, 5를 어쩌면 젠크스식의 구상을 따르는 연속체상의 구성 요소로 간주할 수도 있겠다. 하지만 대개 서로 다른 동기와 의도가 각각을 별개의 갈래로 구분 짓는다. 열성적인 애드호키스트인 나의 관점은 이렇다. 어떤 작업이 어떤 범주의 극단에 위치해 '매끄러워지는' 정도에 이른다면, 이는 애드호키즘의 규범 바깥에 존재하는 것으로 보아야 한다.

3. 기억, 지적 재산권 그리고 애드호크한 창조

억울하게도 나는 거듭된 지적 도용의 피해자였다.

그것만 아니라면 행복했을 연구 과정에서 파렴치한 누군가가 미발행된 내 글을 자신의 책에 연구 자료로 실었다. 아무런 인용표기 없이 내 생각을 제 것인 양 책에 넣었고, 심지어 농담까지 훔쳤다. 그리고는 내 책과 똑같은 제목에 같은 주제를 다룬 다른 책(더 형편없기는 해도)을 내 책이 인쇄되던 와중에 출간했고, 그렇게 사정을 잘 모르는 독자들에게 전해진 것이 분명하다.

그렇게 『콜라주 시티』(1978)가 나왔다. 건축 이론가 콜린 로와 프레드 케터가 쓴 책이다. 도둑질이라는 표현까지는 쓰지 않겠지만, 『애드호키즘』(1972)에 대해 적절한 인용 표시를 하지 않은 데 대해 나는 그들과 공개 논쟁을 주고받았다. 우리 책보다 몇 년 뒤에 나온 이 책은 상당히 유사한 지점에 주목했으며 일부 도판까지 동일하다.[10] 인용 무시가 무례하고 또 학계 관례에도 어긋난다는 점에서 나는 옳았다. 로와 케터는 브리콜라주란 젠크스와 내가 주목하기 한참 전부터 이미 존재해왔다며(건축 역사학자 레이너 배넘도 비슷한 이야기로 동의를 표했다) 항변했다. 완벽히 옳은 말이지만—이 책을 읽은 사람이라면 알겠지만, 우리도 거듭 그렇게 이야기해왔다—요점을 벗어난 주장이다.

우리는 도용이라는 주제를 제기해본다. 1972년 판 『애드호키즘』에서 이미 우리는 어떤 창작자든 선대에 의존할 수밖에 없다는 분별 있는 인식을 지지하였으며, 가정법이기는 해도 핵심적인 제안으로서 정식으로 차용증을 쓰고 빌려온 것과 정당치 못한 도둑질 사이의 차이를 정확히 서술하였다(128쪽, 227~228쪽 참조). 이제 우리는 귀속자 표시(attribution)라는 문제의 어려움과 귀속을 깔아뭉개는 스팀롤러가 얼마나 커다란지에 관해서도 더 잘

10 이 논쟁은 1975년 «건축 리뷰» 9월, 10월, 11월호에 편지란에서 찾아볼 수 있다. 출간 예정이던 로(Colin Rowe)와 케터(Fred Koetter)의 책을 다룬 장문의 프리뷰 기사가 잡지에 실린 후, 우리는 공개서한을 보냈다.

알게 됐다.

　존경할 만한 건축 사상가로서 지금은 애석하게도 고인이 된 콜린 로에 관해 생각해보면, 어쩌면 그의 슈퍼에고가 무의식적으로 이드와 싸웠던 것인지도 모르겠다. 대가가 크지 않은 경우라 해도 지적 재산권의 사소한 불인정조차도 표절자에게는 당혹스러울 수 있고 또 원작자에게는 고통을 야기할 수 있다. 하지만 최근의 연구는 어쩌면 독창적인 사유를 받아들이는 과정에서 뇌가 일으키는 오판이 가장 큰 원인일 수 있다는 점을 시사한다. "이 멋진 생각은 원래 내 것이었잖아, 안 그래?"라고 뇌가 거짓말을 한다는 것이다.

　과학 저술가 매슈 헛슨은 '잠복기억(cryptomnesia)'에 대한 우려에 관해 설명한다. 잠복기억은 정신의학 초기에 나타났다가 최근 되살아난 용어다. 과거에는 명료하게 설명할 수 없었던 정신 작용이지만, 최근 인간의 정신과 뇌에 관한 실험 역량이 발전하면서, 잠복기억과 관련된 흥미로운 과학 연구가 진행되어왔다.

　　우리가 지닌 아이디어의 원천이 무엇인지를 스스로 적절히 모니터링할 수 없다는 사실이 잠복기억—실제로 무언가의 관한 기억인데 이를 새로운 착상이라고 여기는 일—이라는 일반적인 현상을 야기하며, 때로는 무의식적인 표절로 이어진다. 브레인스토밍 과제를 하며 사람들은 종종 다른 사람의 착상을 자신도 모르게 되풀이한다. 나는 책을 준비하면서 스스로 잠복기억에 빠지지 않기 위해 놀라운 아이디어를 언제 마주쳤는가를 메모하였다. 나중에 정확히 귀속처를 표시하기 위함이었다. 외부에서 받아들인 착상을 진심으로 스스로 한 생각이라고 여기기가 쉽다. (더 애매하게는 그 아이디어를 어디에서 들었는지는

11　　매슈 헛슨(Matthew Hutson), 「생각의 주입이 추출보다 쉽다(Inception Is Easier than Extraction)」, 《사이키드!(Psyched!)》, 2010년 12월 20일자. 내가 잠복기억에 관심을 갖게 도와준 오스트레일리아의 언론인 엘리자베스 윈하우센(Elisabeth Wynhausen)에게, 또 프로이트가 '도라'의 정신분석에서 무의식적인 부정직성을 "기억착오(paramnesia)"라 지칭하였다는 사실을 알려준 헬렌 맥닐에게 감사를 전한다.

기억하면서도, 나중에 그것이 별로 신선하지도 않고 사실상 뻔하고 직관적인 내용이라며 굳이 그 귀속처를 알릴 필요가 없다고 생각하는 경우도 있다. 일종의 사후 확신 편향hindsight bias이다.)[11]

애드호키즘과 지적 재산권 문제의 더 큰 무대가 있다. 지난 15년간 특허 및 저작권 소송은 (원작) 귀속을 깔아뭉개는 스팀롤러의 증기 소리 같은 것이 되었다. 애플과 삼성—애플의 주요 부품 공급사 중 한 곳이며 앞으로도 그러할 공산이 크다—은 스마트폰의 모서리 곡률처럼 미세한 사항을 두고 격렬한 싸움을 벌여왔고, 항소에 이은 판결에 다시 이어지는 항소로는 논리적으로 합의가 불가능해 보인다. (2012년 8월 샌호세 배심원단은 삼성에 대해 10억 달러의 피해 보상금을 애플에 지급하라고 명령했다. 하지만 결국 얼마의 금액이 어느 편으로 갈지는 아직 미지수다.) 오늘날 거대 소프트웨어 기업들은 기계어의 미세한 차이에 대한 적합한 소유권을 두고 종종 막대한 보상금 또는 배상금이 걸린 법정 싸움을 진행하고 있다. 돈을 노린 미심쩍은 원고들도 등장하였는데, 시달림을 당한 피해자들은 그들을 두고 "특허 트롤(patent trolls)"이라 부른다. 법정을 무대로 벌어진 전투에서 때로는 특허 트롤이 승리를 거두며 타당한 이의 신청자조차 때로 승소인지 패소인지 명확한 결과를 얻지 못한다. 차용-혹은-절도의 애드호키즘은 법률적 총격전이 남긴 총알 자국으로 가득하지만 여전히 계속되는 중이다.

요컨대 내가 경험한 도용 및 거의 표절에 가까운 경험, 잠복기억에 관한 새로운 이해, 최근의 특허 및 저작권 소송 역사가 암시하는바, 타인의 아이디어를 유용하는 행위란 어쩌면 세심한 주의를 요하는 도덕의 문제라기보다는 막을 도리가 없는 작동 차원의 문제일 수도 있다. 문장 그대로의 표절, 공공연한 특허 절도 행위, 원작자의 허락 없는 저작권 도용과 같은 문제를 제외하면, 우리 모두 평생에 걸쳐 연결하고 흡수하는 존재인지도 모른다. 피아제

12 다음의 책을 볼 것. 장 피아제의 『아동 지능의 기원(The Origins of Intelligence in Children)』, 『아동의 공간 지각 발달(The Child's Development of Space)』 외.

가 1950년대와 1960년대 인지 발달 연구에서 살펴본 유아나 어린이와 다름없는 존재인 셈이다.[12] 우리 모두가 지적 원형질 안에서 자유로이 헤엄친다. 그것은 우리가 아는 유일한 세계로서, 연결이라는 행위에 의식 이상의 무엇이 필요하지 않은 듯하다.

우리가 헤엄치는 그곳이 임의의 가치중립적 공간이라 여긴다면 순진한 생각이다. 피아제의 유아·아동 연구는 다른 결론을 보여주기 때문이다. 이내 실용성과 가치에 경험적 가중치를 두는 지배적 통제자가 등장한다. 자, 그렇다면 이제 유레카의 순간이다. 가치 추구에 의해 통제되는 임의성이 지적 생명체 최초의 애드호크한 처리 과정으로서 등장한다. 다르게 표현하면, 맥락에 따른 연결과 연합, 의미 추구란 어느 정도 다윈의 생존 기제와 비슷하게 성공 보상의 지배를 받는 통제된 발전 과정이어야 한다. 이제 이론가들이 기호학과 언어론으로 이미 알고 있었던 바에 대해 상당한 실험적 확증을 얻어가는 중일 수도 있다. 전반적으로 볼 때 기업의 이익과 저자의 생계, 바이오테크 기업의 연구비를 보호하고자 고안된 지적 재산권과 자유 이용(free use) 간의 전면적인 갈등이 이미 시작되었는지도 모른다. 2012년인 지금도 기억과 지적 재산권, 애드호크한 창작을 모두 충분히 아우를 만큼 이상적으로 투명한 영역을 상상하기는 쉽지 않다.

4. 이즘일까?

바우하우스를 대표하는 디자인에 담긴 엄격한 순수주의는 세간의 찬사를 받았다. 하지만 이들 디자이너가 선보인 멋지도록 심플한 찻주전자나 문손잡이, 그리고 전통과의 지난한 투쟁 끝에 출현한 공장 파사드는 대부분의 바우하우스 추종자들에게 간과되었는데, 이는 적어도 유익하다고 할 만한 대목

13 발터 그로피우스(Walter Gropius)가 설계한 전통풍의 이전 파구스 공장(pre-Fagus factory)을 예로 들 수 있다.

이다.[13] 이렇게 추측해도 무리는 아닐 것이다. 디자인의 순수주의는 새로운 천재성의 분출이나 성인(sainthood)에 대한 개념과 같은 다른 순수주의적 산물과의 유사성을 통해 영예를 얻었다. 분석적이지 못한 그런 찬탄은 21세기에 접어들어 자취를 감춘 듯하다.

건축 영역에서 순수주의적 신조, 형식적 모범, 모더니즘의 '빛나는 도시'를 넘어선 새로운 사유의 시작이 1972년 이전에 예견된 듯하다. 몇몇을 꼽아보자면, 1961년 제인 제이콥스는 『미국 대도시의 죽음과 삶』에서 공간의 복합 용도화와, 옛 건물과 새 건물이 공존하는 도시 역사의 다채로운 모습을 강력하게 주장하였다. 상당한 영향을 끼친 건축 집단 아키그램이 1960년대 초반 선보인 팸플릿 건축 역시 마찬가지다(그들은 임시변통에 이것저것 합친 듯한 건물을 설계했는데, 수년이 지날 때까지 실제로 지은 건물은 하나도 없었다). 퐁피두센터는 1970년대에 설계되고 건축되었다. 본질적으로 애드호키즘의 성격을 지닌 벤투리와 스콧 브라운, 아이즈너의 공동 저작인 『A&P 슈퍼마켓 주차장의 중요성 또는 라스베이거스의 교훈』이 1972년 출간되었으며, 로와 케터가 쓴 『콜라주 시티』가 1978년에 나왔다. 그렇게 계속 이어져 갔다. 그리고 정확한 날짜를 알 수 없는 어느 때, 애드호키즘이라는 단어가 『소형 옥스퍼드 영어 사전』에 등재되었다(사전에서는 애드호키즘을 "즉석 행위의 방침"이라 정의한다). 2011년 7월에는 애드호키즘 인스톨레이션 작품이 시카고 현대미술관에 설치되었다. 애드호키즘 작품이라 불리긴 했어도 우리가 그에 기여한 것은 아니다.

대중음악 분야에서는 때로 '리믹스'와—더 정확하게는—'매시업(mashup)'이라는 용어가 구성적 애드호키즘의 동의어로 쓰였다. 2012년 6월 에든버러에서 열린 TED 토크에서 커비 퍼거슨은 "리믹스의 포용"이라는 이름으로 강연에 나섰다. 그가 말한 요점은 "카피, 변형, 결합"으로, 법조계나 창조 분야에 대해서도 비슷한 의견을 밝혔다("모든 것이 리믹스이니 아티스트처럼 훔쳐라"). 애드호키즘의 정신은 그저 공기 중에 존재하는 정도가 아니라, (공기의 70%에 달하는) 질소와 같은 것일지도 모른다.

1972년 판 『애드호키즘』을 비판하는 사람들도 있었다. 뻔한 것을 가리

킨다는 이유였는데, 그것이야말로 진정 우리가 계획했던 바다. 해명해보자면, 새 옷을 걸쳤다는 임금님이 사실은 벌거벗고 있었던 것처럼 명명백백하다고 해서 모두가 인정하는 것도 아니며, 또한 벌거벗은 진실을 둘러싼 침묵의 음모 혹은 심지어 광범위한 공모가 존재했다는 점을 지적하고 싶다. 우리가 살펴보았듯이, 민주주의와 디자인, 어버니즘, 독창성과 혁신의 개념, 과학연구의 방법론은 명백한 것이 지닌 중요한 측면을 분명한 의도 아래 부정해왔고 지금도 여전히 그러하다. 우리는 그와 반대되는 목적 아래 자주 간과되곤 했던, 비평적으로 불리한 조건에 있던 양상들을 살펴보았다. 일단은 드러내야 부정당해온 명백한 것들이 진정으로 명백해질 수 있다는 자명한 이치에 따라서 말이다. 어쩌면 평론가들이 우리에게 건 혐의는 잠복기억이었는

‹업사이클 로봇›, 런던, 2012. 로봇››››은
휴머노이드 조각을 만드는 예술 집단으로,
이들의 작품은 대개 규모가 크고 폐목재를 소재로
삼는다. 사진은 2012년에 열린 (런던) 캐닝 타운
업사이클링 페스티벌(Canning Town Festival
of Upcycling)에서 선보인 작품으로, 이 행사는
폐기물로 만든 새로운 산물의 디자인 및 생산에
초점을 맞춘다.

지도 모른다.

한편 몇몇 평론가들은 우리가 애드호키즘식 '철학'을 선전한다고 여겼다. 애드호키즘을 실질적으로 벤담의 공리주의와 같은 비행기에 태워주다니 관대한 일이다—공리주의는 그렇게 비유해도 좋은 가장 가까운 철학일 것이다. 하지만 나 역시 기꺼이 이렇게 말하고 싶다. 그때나 지금이나 즉석 행위에 관한 논지를 입증하려 했던 우리 둘의 관심사는 애드호키즘의 마르지 않는 생명력을 발견하고 상기하는 데 있다. 콜 포터의 은유를 빌리자면, 디자이너들이 우리 안의 집시를 자각하기를, 그리고 다른 사람들이 이를 덜 경멸했으면 하는 것이 우리의 바람이었다.

영국의 스토우 스쿨에는 교훈 목적의 진기한 기념비가 있다. 1734년에 윌리엄 켄트가 디자인한 〈영국 위인의 전당〉이다. 16개의 흉상이 안치되어 있는데(그중에서도 특히 스토우에 몸담았던 셰익스피어와 밀턴, 포프를 비롯해 네 명의 왕족이 포함되어 있다). 마찬가지의 목적으로 만일 사이먼 로디아의 후예가 '애드호키즘 위인의 전당'—가령 핵폐기물 저장소처럼 영구성이 보장되면서도 현실적으로 꽤나 이상하고 역설적인 부지에 들어서게 될 것이다—을 설계한다면, 나는 다음의 사람들을 후보로 추천하고 싶다. 레온 바티스타 알베르티, 제인 제이콥스, 마르셀 뒤샹, 찰스 임스, 로렌스 스턴, 제임스 조이스, 로버트 라우센버그, 브루스 고프. 위대한 애드호키스트에 해당하지만 일관된 모습은 아니었던 이니고 존스와 안토니오 가우디, T. S. 엘리엇, 파블로 피카소와 같은 이들을 준명사로, 자주 플롯을 훔쳤던(하지만 제임스 1세 시대의 극작가들에게는 흔한 일이었다) 윌리엄 셰익스피어를 보결 명단에 넣을 수 있겠다.

나는 찰스의 '애드호키스트 선언'(29쪽)에 충실한 입장이지만, 몇 가지 점에 관해서는 불만이 있다. (3항) 애드호키즘이 항상 처음부터 혼성적이거나 이종적이지는 않다(cf. 화학 반응, 『햄릿』). (5항) 애드호크한 것이 언제나 '최선의 하부조직'은 아니며, 때로는 적당히 대충한 것이다(cf. 아이와 놀아주기, 게릴라전). (7항) 애드호키즘은 최대한의 절충주의에 미치지 못하는 것들의 '사촌'으로, 가령 다른 색상의 페인트로 실내장식 새로 하기가 이에 해

이탈리아 베네치아의 팔라초 침실에 비친 산타 마리아 델라 살루테 성당의 카메라 옵스큐라 이미지, 2006.
예술사진에 대한 관심을 지닌 아벨라르도 모렐은 13세기 또는 14세기에 고안된 위대한 광학적 발견을 현대에
되살려냈다. 침실 바깥의 풍경을 작은 핀홀을 통해 불러들이면, 자연의 광학 영사 원리가 위아래가 뒤집힌 선명한
초점의 이미지를 반대편 벽에 만들어낸다. 모렐은 이렇게 생긴 영사 이미지와 방의 모습을 8×10 뷰 카메라로
담아냈다. 이 팔라초의 침실은 산타 마리아 델라 살루테 성당과 대운하를 사이에 두고 마주해 있다. 세계 곳곳에서
작업하는 모렐은 이 사진에서 어두운 방에 거꾸로 뒤집힌 극적인 도시 풍경을 애드호크하게 병치하며, 역사적인 또한
기억에 남을 만한 공존의 모습을 마술처럼 포착하였다. 사진: 아벨라르도 모렐.

당한다.

 보다 도발적인 표제로, 나는 '선언'보다 '애드호키즘: 디자인과 발명의 암흑물질' 쪽이 낫다고 본다. 암흑물질은 우주 전체 질량의 상당 부분을 차지한다고 여겨진다. 젠크스주의자인 내게 한 가지 빌려온 비유가 떠오르는데, 그것이 정확히 대략 구골(googol, 1.0×10^{100}) 범위에서 획획 날아다닌다고 하면, 우주학계의 점잖은 분들이 짜증을 낼지도 모르겠다.

애드호키즘은 계속된다

2012년의 상황은 이렇다. 21세기에 들어 순수주의의 산물이 잘 살아남지 못했다는 것이 내 생각이지만, 애드호키즘 역시 제 몸을 가린 망토를 벗지 못했

닉 머레이, 엠마 모리스, 소품가게, 사우스뱅크, 런던, 2012. 여름 시즌 임시 카페의 뒷모습. 영국 국립극장에 인접한 강변 보행로에 자리한 카페로, ‹헛소동›의 무대 제작품과 ‹지는 것이 이기는 것›의 가짜 나무, ‹벚꽃 동산›의 의자들로 애드호크하게 지어졌다. ‹프랑켄스타인›의 조명 디자인이 특유의 분위기를 자아내는 데 도움을 준다. 선별 통합된 소품 가운데는 ‹피터 팬›의 악어와 ‹그의 암흑 재료›의 북극곰, ‹워 호스›의 오리 인형 등이 있다. 사진: 네이선 실버.

네이선 실버, 고양이 친화형 소파, 2004. 우리 집 고양이 투팍(Tupac)이 소파 커버를 넝마로 만들어버렸다. 창조적 과제를 맞이하여, 나는 소파 프레임 위를 씌울 일종의 갑각을 디자인하여 삼나무 널로 프레임을 덮어 버렸다. 덕분에 고양이가 긁는 부분만 개별적 교체가 가능하다. 삼나무라는 소재는 젊었을 적 여름 휴가 때 머물던 해변의 별장을 연상시키며, 널의 멋진 각도는 소파 위쪽에 걸어둔 리처드 스미스의 셰이프트 캔버스(shaped painting) 작품의 각도에 상응한다. 실망스럽게도 투팍은 이 소파를 무시하고 다른 데서 발톱을 간다. 사진: 리버티 실버(Liberty Silver).

다. 1977년 1월 13일 열린 파리 퐁피두센터 개관식에서 나는 이 건물이 누릴 영예로 앞으로 내장(tripes)을 드러낸 수많은 건물이 세워지리라 확신했다. 이내 미국 여러 소도시에 보스턴 시청의 축소판과 같은 시민회관과 쇼핑센터가 1961년 보스턴 시청 설계 공모 우승작을 따라 생겨난 것처럼 말이다.

하지만 꼭 그렇게 되지는 않았다. 애드호키즘은 오늘날에도 계속되고 있으며 무척 튼튼하다. 하지만 건축의 계보에서 유독 퐁피두센터는 생물학 계보에서 오리너구리 이상의 후속 갈래를 낳지 못했다. 둘 다 보는 이에게 믿을 수 없다는 느낌을 불러일으킨다. 하나는 사려 깊고 강력한 디자인임에도 불구하고 태평스러운 비디자인의 산물처럼 보이며, 다른 하나는 오스트레일리아의 하천 주변에서 갑각류를 어적어적 씹으며 뛰노는 귀여운 모습에도 불구하고 세상에 있을 수 없는 짐승 같다.

그렇다면 애드호키즘은 이즘일까? 학술적 명명을 부정적으로 보는 인식이 있다. 타고난 애드호키스트인 공예가와 브리콜뢰르야말로 폼 재는 예술사적 라벨을 가장 경멸하기 마련이다. 그들과 함께 몇몇 다른 사람들도 애드호키즘은 애초부터 이즘이 아니었다고 부정할 것이 틀림없다. 이런저런 일들은 그냥 일어나는 것이며, 사람이란 가진 것으로 어찌어찌 해나가기 마련이라는 것이다. "진정한 독창성이란 그저 전개의 소산일 뿐이다"(엘리엇), "[나는] 주어진 것으로 영화 ‹메이드스톤›을 만들었다"(메일러) 등등. 그들의 이야기는 옳았다.

동시에 틀린 말이기도 하다. 애드호키즘이라는 라벨은 무언가를 설명하며—원한다면 라벨 대신 향수(노스탤지아)라는 불멸의 요소 또는 부끄러움 없는 잠복기억이라고 하자—애드호키즘의 행위를 북돋으려는 뜻을 지녔다. 애드호키즘이라는 말이 취약해 보이는 까닭은 그것이 너무나 보편적이어서, 이즘이라는 표현의 사용이나 종종 극과 극을 달리하는 해석, 비평적 면제 등에 보통은 선택적으로 주목하거나 무시할 수 있기 때문이다. 마치 무신론자였던 부모님이 돌아가셨는데 신심 깊은 친구들이 전하는 선의의 기도가 짜증을 불러일으키는 것처럼 말이다. 1960년대 제임스 스털링은 케임브리지 대학 역사학부 도서관 열람실에 레디메이드 환풍기를 만들었다. 이를 애드

호키즘적이라고 부를 수도 있겠지만, 또 기꺼이 그렇게 부르지 않아도 된다. 당신의 기도에 망자와 유족이 감사할 수도 그렇지 않을 수도 있겠지만, 어찌 되었든 기도에 대한 응답은 절대 이루어지지 않을 것이다.

내게 애드호키즘은 가장 필수적인 이즘으로, 그 기록된 역사는 최대한 멀리까지 거슬러간다. 사진가 앤설 애덤스의 1942년의 대표작(오른쪽)에 담긴 애리조나의 캐니언 드 셰이에 자리한 '화이트 하우스(White House)'의 햇빛 비치는 풍경을 볼 때, 사람들의 마음을 채우는 것은 바로 애드호키즘의 감각이다.

지각 변동으로 생긴 가는 줄이 촘촘히 난 절벽이 보인다. 돌출된 반대쪽 사면이 동굴로 끊겨 있는데, 동굴은 그저 거대한 암석에 난 고르지 못한 균열일 뿐이다. 동굴의 가장자리, 애덤스가 바로 그 순간의 그림자로 포착한 절벽 끝 S자 모양의 아름다운 선 아래로, 통합 주거지의 흔적이 있다. 건축 시기는 기원전 1200년경으로, 최대한 근접하여 추정한 시기가 그렇다.

멀리 떨어져 있는 채석장에서 재료를 끌고 와 만든 스톤헨지와는 달리, 여기 협곡에 살던 사람들은 가진 것으로 집을 지었다. 암석의 틈새에서 몸을 보호할 수 있는 자리에 말이다. 오직 긴 사다리만 멀리 다른 데서 가져온 통나무로 만들어야 했다.

컬러 사진으로 또는 직접 방문해서 보면, 주거지를 이루는 돌덩이는 절벽의 암석과 같은 데서 갈라져 나온 모습이다. 가진 것으로 해나가려는 인간의 노력인 것이다. 그것이 전부다. 여기에서 애드호크는 가장 단순한 사실, 즉 자연과 인위의 차이만을 표현할 뿐이다.

이 주거지는 자연이 만든 보금자리를 일정한 계획에 따라 지은 집이 대체하던 이행기에 만들어진 것으로, 가장 소박하고 자생적이며 놀라운 수준의 자의식 없는 실행적 애드호키즘이 낳은 산물이다. 눈을 감으면 그곳에 살던 사람들의 모습이, 말리려고 창가에 내건 옷가지 같은 것들이 눈앞에 떠오른다. 그들이 거둔 아름다움은 그들이 착수했던 것이 낳은 애드호크한 결과물이었다.

'화이트 하우스' 유적, 캐니언 드 셰이, 애리조나(1942). 사진: 앤설
애덤스, 미국 국립문서기록관리청.

옮긴이 후기:

만들기의 방식,
삶의 방식으로서의 애드호키즘

김정혜

이 책을 처음 접했을 때 포스트모더니즘 건축의 대표적인 디자이너로 언급되는 찰스 젠크스가 왜 1972년 당시에 애크호크(ad-hoc), 즉 즉석에서 임시변통으로 된 것에 집중하고 애드호키즘이라는 용어를 창안하여 중요성을 강조하였는지, 포스트모더니즘과 애드호키즘이 서로 어떤 연관성을 가지는지 무엇보다 궁금했었다. 포스트모더니즘은 시각예술과 건축 분야에서 조금씩 다른 형태로 전개되었는데, 시각예술에서 포스트모더니즘은 서구 백인 남성 중심의 모더니즘 이데올로기에 대한 비판에서 시작하여 개인의 자율성을 앞세운 추상 미술에 대한 비판, 그리고 페미니즘, 포스트콜로니얼리즘 논의와 맞물리면서 사회 구조 비판과 재현에 대한 비판으로 진행되었던 반면에, 건축에서 포스트모더니즘은 기능중심주의적인 단순성에 집중한 모더니즘 건축에 대한 대안을 모색하는 가운데 과거 양식들의 절충적 스타일, 고전주의 양식의 패러디, 파사드의 이미지화 등이 시도되었다. 포스트모더니즘의 전개 과정과 형식에서는 이러한 차이가 나타났지만 두 장르 모두 공통적으로 이성과 논리, 표준(norm), 위계 질서, 결정주의적 사고에 기초하는 모더니즘에 대한 비판에서 출발하고 있었다.

한편 애드호키즘은 모더니즘 비판을 포함하면서 보다 광범위한 의미의 '만들기'와 '생성'의 본질에 대한 탐색과 실천이라고 보는 것이 타당해 보인다. 그리고 실제로 이 책에서는 포스트모더니즘이라는 용어가 거의 등장하지 않는다. "애드호키즘은 우리에게 보다 익숙한 이데올로기나 '-주의(-ism)'처럼 통합된 세계관으로 제시되지 않는다"(73쪽)라고 한 데서 알 수 있듯이 젠크스가 논의하는 애드호키즘은 시대적 양식(style)이라기보다 한 시대에 국한되지 않는 만들기의 방식(mode of making), 나아가 삶의 근거를 구축하는 생성과 생산 방식에 더욱 가깝다. 이러한 관점에서 바라보면 우주론(2장), 진화론(3장), 혁명(6장)에 관한 이야기가 어떠한 연관성을 가지고 이 책에 포함되었는지에 대한 궁금증도 함께 풀린다.

구축하는 인간

"R. D. 랭 등의 정신분석학자들은 인간이 자신의 정체성과 온전한 정신 상태를 유지하기 위해서는 자신의 주변 환경을 조정하고 형성해야 한다는 점을 제시한다." (257쪽)

2013년, 초판이 출간된 지 40년 만에 MIT 출판사에서 증보판이 나왔을 때 《파이낸셜 타임즈》에서는 소비자가 스스로 직접 물건을 만드는 두잇유어셀프(Do It Yourself)나 맞춤형 디자인이 부각되는 이 시대에 필요한 개념을 『애드호키즘』이 시대에 앞서 예시했다고 평했다. 젠크스는 표준화된 근대 대량생산과 소비에 대한 대안으로 스스로 만들기의 필요성을 상기시키고 무엇보다 개인이 자기 환경을 창조해야 하는 의미를 다음과 같이 강조한다. "즉각적인 필요를 자각하고 애드호크적인 부분들을 결합함으로써 개인적인 것들이 유지되고 그 자신을 초월한다. 이렇게 개인은 자신의 환경을 원하는 방향으로 만들어감으로써 감각적인 박탈의 악순환을 끊을 수 있다. 무반응적이고 텅 빈 현재 환경은 대부분 인간을 백치화하고 세뇌시키는 핵심적인 요인이다."(55쪽) 나아가 그는 건축가나 디자이너가 일반인의 디자인 관심사를 대변하는 것은 정부가 대신하는 것 만큼이나 문제가 있으며, 삶의 환경을 조성하고 만들어가는 것은 '절대로' 누군가 대신할 수 없는 일일 뿐만 아니라 자신의 환경을 돌보는 인간의 의지를 적극적으로 가로막는 일이라고 단언한다.(118쪽) 이 대목에서 건축가나 디자이너의 역할에 대해 다시 생각해보게 되는데, 이 같은 견해는 종종 전문가의 정체성을 모호하게 만들고 현장에서 입지가 좁아질 우려는 낳기도 한다. 그러나 반대로 전문가의 역할을 스타일이나 형태로서의 디자인을 제시하는 것에서, 개인이 삶의 환경을 탐색하고 조성하고 유지할 수 있는 방안을 제안하는 일로 생각하면 건축과 디자인은 보다 유연하고 다양하게 영역을 확대해 갈 수 있을 것이다. 표준화되고 동질화된 근대 디자인 환경에 대한 대안으로서의 '만드는 인간'은 4장 소비자 민주주의에서 집중적으로 논의된다.

　　이러한 변화가 21세기 지금 이 시점에 보다 눈에 띄게 일어나게 된 데는 기술의 발전과 환경 문제에 대한 자각과 인식의 변화가 중요한 요인으로 작용한다. 건축 디자인에서 파라매트릭스, 비결정적 알고리즘을 이용한 컴퓨터 프로그램이 보편화되면서 하나하나 다른 형태의 제품과 구축물을 만들어낼 수 있게 되었고, 3D 프린터가 상용화되기 시작하면서 앞으로는 맞춤형 개별 제작과 소비가 더욱 확산될 전망이다. 한편 수십 년간의 소비시대를 지나는 동안 막대한 양의 자원이 소모되고 폐기물로 인한 환경 파괴 문제가 심각해지면서 새로운 소비 방식이 모색되기 시작했다. 그리고 아직도 더 사용할 수 있는 버려진 제품이나 부품을 재활용하는 것은 가장 일차적이면서도 자원의 재가공 비용이 들지 않는 매우 효율적인 대안적 소비 방식이다. 젠크스는 1960년대에 소비사회에 맞서 저항적 반문화 운동을 펼친 히피와 이피!(Yippie!)로부터 역사적 기원을 찾으면서, 재활용이 가능하고 또 재활용해야 하는 것의 범위를 제품에서, 나아가 물리적 도시 공간과 비물리적 미디어 공간으로까지 확대시킨다. 그리고 이러한 사물과 공간이 재활용되었을 때 빈곤 문제를 얼만큼 해결할 수 있는지를 언급하면서 환경 문제가 사회적 불평등과 연결되는 지점을 포착한다. 무엇보다 용도 폐기된 공간, 시간대에 따라 사용이 중지되는 공간, 비효율적으로 사용되는 공간(사유공간)을 활용하는 방안 등은 갈수록 심화되는 도시 주택 문제나 공간 사용 불평등 문제에 돌파구가 될 수 있는 중대한 제안이다(물론 사유 공간을 공공 목적으로 활용하는 문제는 해결하기 어려운 난제로 남아 있다). 아울러 한 사회의 정치, 문화에 막대한 영향을 미치는 미디어가 거의 사유화되어가는 현재, 미디어의 '시간'(공간 개념으로서의 시간)을 어떻게 분배하고 공공의 목적을 위해 활용할 수 있는지 역시 진지하게 고민해야 할 문제이다.

비결정성과 결합 가능성

　　"'무엇이든지 언제나 다른 것이 될 수 있다'…… 창조적 행위에 내재

하는 해방의 슬로건······ ” (56쪽)

‘바로 이 즉각적인 필요와 목적을 위하여’ 현재 입수할 수 있는 자원을 적합하게 사용하는 방식을 뜻하는 애드호키즘은 자원에 결정적인 단일한 목적이 정해져 있지 않다는 것을 전제한다. 다시 말해 자원의 용도와 사용 목적이 열려 있는 만큼 다양성이 허용된다는 의미이다. 대상의 용도와 기능이 다양하게 해석되고 사용될 수 있다는 것은 컨텍스트에 따른 의미의 변화를 의미하기도 하지만 젠크스는 의미 자체의 비결정성에 더욱 방점을 둔다. 2장에서 그는 다원적 우주론을 통해 비결정성 및 불확실성의 의미와 철학적 배경을 설명하면서, 모든 지식은 다원적인 해석을 열어두어야 지식의 분화가 일어날 수 있다는 점을 강조한다. 그리고 최종 목적이 변할 수 있고 토론할 수 있어야 다원주의와 정치가 자리할 수 있다고 하면서 논의를 사회 정치 단위로 확장시킨다. (70~75쪽)

젠크스는 재활용뿐만 아니라 모든 만들기, 창조와 구축 자체를 용도 변경과 결합을 통한 재탄생으로 바라본다. 모든 것은 백지 상태를 의미하는 ‘타불라 라사(tabula rasa)’에서 나오는 것이 아니라 과거의 기록과 역사가 새겨진 판 즉 ‘타불라 스크립타(tabula scripta)’에서 시작된다는 것을 가리킨다. 3장에서 그가 진화론을 언급하는 이유가 바로 여기에 있다. 물론 젠크스는 외적 조건에 의해 변이가 일어난다고 보기보다 내적 선택의 과정이 직접적으로 작용한다는 시각을 견지한다. 모든 형태에는 한계와 가능성이 공존하는 ‘제약적 잠재성’이 있기 때문에 각 하부조직들이 상호 연관성 안에서 선택적으로 결합하게 된다는 것인데, 여기에서 대전제는 결합을 통해 새로운 변형을 이룰 하부조직이 이미 존재한다는 점이다. 과거 위에 새로 쓰고 덧쓰기를 반복하는 이러한 진화 과정을 젠크스는 또한 ‘팰림프세스트’(palimpsest, 지우고 덧쓴 고대 문서)의 의미를 빌어 은유적으로 표현한다. 팰림프세스트 개념이 무엇보다 중요하게 고려되어야 하는 것 중에 하나는 아마도 5장에서 집중적으

로 논의되는 '도시'일 것이다. 시간의 흐름에 따라 다양한 집단의 다이내믹과 문화가 어우러져 합성체를 이루고 이합집산을 반복하며 축적되는 공간. 그러나 근대의 대도시들뿐만 아니라 지금도 계속해서 많은 도시들이 기존의 공간을 백지 상태로 만든 후에 전체적인 개발을 시행하면서 도시 내부의 다양한 자발적 성장 기능에 제약을 가하고 소규모 질서를 파괴해오고 있다.(70쪽, 143쪽) 젠크스는 이 문제를 제기하면서 인간이 지속적인 시공간적 흐름 속에서 도시 공간을 분절적으로 경험하는 점, 그리고 복합성의 의미가 혼돈이나 비결정적인 것과는 분명히 구분되어야 하는 점을 재차 역설한다. 도시의 복합적 질서를 지우고 백지 위에 조직화된 뉴타운을 건설하는 것이 결코 더 나은 대안이 될 수 없는 이유, 전체주의적인 기획이 도시라는 사회적 공간을 유지하는 상대적 질서를 종종 가로막는 이유는 도시가 분절적 결합으로 만들어지는 유기적 합성체이기 때문이다.

모더니즘 건축과 디자인 비판

"현재의 환경은 시각적으로는 극단적으로 단순화되고 기능적으로는 복합적이 되어가고 있다. 이 상반되는 이중적인 움직임으로 인해 사물과의 감성적 교류나 사물에 대한 총체적인 이해가 사라져간다."(130쪽)

모더니즘 건축에 대한 비판은 젠크스가 애드호키즘을 주장하는 목적 가운데 중요한 부분을 차지한다. 그리고 여기에서 미스 판데어 로에와 그의 건축은 근대 건축을 대표하는 개념과 스타일로서 비판의 표적이 되고 있다. 무엇보다 젠크스는 모더니즘 건축 및 디자인과 애드호키즘의 가장 본질적인 차이를 문제의 해결 방식에서 찾았다. 미스를 포함한 근대 건축가나 디자이너들이 구조적, 형태적 문제에 직면했을 때 문제를 말끔하게 덮어 씌우고 감추려 했던 데 비해 일부 다른 디자이너들은 실제 세계에 존재하는 오류 가능성

과의 합의점을 찾고 불일치성을 조화와 동등한 수준의 형이상학적 본질로 바라봤던 점을 지적한다. (137~138쪽) 현실적인 한계(주로 자본의 한계)에서 기인하는 부조화를 수정하거나 감추지 않고 조화와 동등한 가치로 받아들인다는 것은 일종의 관점의 변화이자 나아가 세계관의 변화이기도 하다. 상충하는 까다로운 문제 앞에서 현실적 한계를 정직하고 분명하게 드러내는 기술이 곧 표현이 될 수 있고, 바로 그 지점에서 변혁이 일어날 수 있다는 것이 젠크스의 주장이다. 여기에서 장식의 본질에 대해 다시 생각해보게 된다. 장식은 문제(라고 판단되는 것)를 가리기 위한 것이 아니라, 문제적인 형태로 외화될 수밖에 없는 내재적 이유의 표상이므로, 본질적인 수행의 목적 즉 기능(function)이 외화된 형태(form)와 대치되는 개념이라고 볼 수 없다. 다시 말해 장식이 곧 기능 없는 형태를 의미하지는 않는다. 포스트모더니즘 건축에서는 모더니즘 건축에 비해 장식적 요소가 많이 등장하는데, 이것은 매끄러운 흐름을 방해하는 기능적으로 의미 없는 개입이 아니라, 문제 해결 과정에서 부딪힌 구조의 물리적 제약이나 사회적 혹은 경제적 한계를 말해주고 축적된 시간을 투명하게 드러내는 것으로 보아야 할 것이다. 이 같은 기준을 적용하면 우리는 건축사와 디자인사를 백지 상태에서 이루어진 완결된 형식과 양식의 발전사가 아닌, 만들기 방식(mode of making)과 삶의 방식으로서의 만들기(making as a mode of life)의 집적이라는 관점에서 재조명 할 수 있고, 그 과정에서 지금까지 가려 있던 건축가와 디자이너, 그들의 작업이 지니는 가치를 재발견할 수 있을 것이다.

자연 환경, 구축 환경, 사회적 환경의 비판적 진화

"혁명을 사회적 변화의 엔진이라는 의미에 국한하기보다 '자연적 프로세스' 또는 적어도 어느 사회에서나 계속해서 일어날 수 있는 사건으로 이해하는 것이 더 타당하다." (159~160쪽)

MIT 증보판 서문에서 젠크스는 2011년 아랍의 봄 당시 이집트 타리르 광장에서 나타났던 애드호크적 문화와 공공영역을 사례로 언급하면서 애드호키즘이 사회적 단위에서 가지는 의미, 정치적 다원주의와 애드호크적 혁명의 중요성을 역설한다. 이것은 6장에서 그가 왜 역사적인 혁명들의 전개와 실패의 과정을 언급해야 했는지 그 의미를 현재 시점에서 재확인시켜준다. 6장에서 그는 권력과 물질을 향한 인간의 욕망이 역사와 인간의 의식을 지배한다는 속류 마르크스주의에 기초한 혁명 사례를 비판하지만, 여기에서 공통적으로 언급되는 정치 조직(누구나 애드호크적으로 개입할 수 있는 적정한 규모와 형태)과 공공영역은 사회 변화를 꾀하는 데 있어서 여전히 중요한 부분으로 남아 있다.

책 전체를 통해 젠크스는 자연, 기계, 사회를 유비 관계에 놓고 애드호크적인 결합을 통한 진화 과정을 설명해나간다. 3장에서는 자연 환경-구축 환경(사물/기계/공간)이 타불라 스크립타 상태에서 선택적 결합을 통해 새롭게 생성, 전개된다는 점을 전체론적인 힘의 결정론에 도전하는 비판적 진화론의 관점에서 설명하고, 앞서 언급했듯이 6장에서는 사회가 혁명이라는 변화의 장치를 통해 어떻게 역사적 진화를 꾀해왔는지를 조명한다. 이러한 유비 관계는 자연적 생태, 사회적 생태, 인간의 정신적 생태를 가로지르는 횡단성(transversality)을 전제로 한다.

한편 젠크스는 새로운 서문에서, 근대기에 물류 수송을 위해 사용되었다가 용도 폐기된 고가 철로를 21세기에 새롭게 공원으로 개조한 뉴욕의 하이라인을 과거와 현재를 잇는 애드호키즘 건축 디자인의 대표적인 성공 사례로 언급한다. 하이라인의 디자이너들은 수 십 년간 방치된 철로 위에서 자라난 식물을 그대로 보존하면서 휴식과 레저 공간을 만들고 이 구조물과 주변 환경 사이에 새로운 관계를 형성하는 등 건축과 경관 디자인 면에서 좋은 참고 사례를 이루어냈다. 젠크스는 이렇게 하이라인이 만들어낸 역사의 팰림프세스트적 결합과 애드호키즘적인 건축적 성과에 대해서는 적절한 분석과 평가를 내놓은 반면, 그 후에 발생하는 환경적 생태와 사회적 생태 사이의 관계성에 대해서는 아쉽게도 언급하지 않고 있다. 2009년 처음 공개된 이

후 하이라인은 세계적인 관광 명소가 되면서 주변의 부동산 가격을 상승시켰고 이로 인해 현재 일부 임대 주민들은 다른 지역으로 이주해야 하는 상황에 처하고 있다. 개발로 인해 주거 불평등을 심화시키는 부정적 의미의 젠트리피케이션이 이곳에서도 일어나고 있는 것이다. 무엇보다 하이라인처럼 근대 산업사회의 유휴공간을 새로운 용도로 되살리는 경우 공간의 애드호키즘적인 사용가치보다 교환가치가 매우 빠르게 상승하면서 이 같은 현상은 가속화된다. 이는 건축과 도시 경관 디자인의 경우 특히 자연 환경과 구축 환경뿐만 아니라 그것이 사회적 환경에 미치는 영향 관계까지 가로지르는 횡단성이 무엇보다 중요하다는 점을 말해주는 대목이다.

애드호키즘 개념의 해체와 재구성

1부에 뒤이어 네이선 실버는 애드호키즘을 과연 하나의 의미로 정의할 수 있을지, 여러 의미가 통합된 개념인지, 개념이라 하기에 부적절한 것은 아닌지 의문에 의문을 이어가며 앞서의 논의를 헤치고 펼쳐놓아 다시 새로운 접근으로 유도한다. 그와 동시에 애드호키즘 개념의 목표와 양상, 각 예술 분야에서 나타나는 애드호키즘의 감수성에 대하여, 그리고 시장과 도시라는 구체적인 삶의 조건에서 이 개념이 어떻게 작동하는지에 대해서는 집요한 분류, 분석, 체계화를 통해 설명하며 이해를 돕는다.

먼저 실버는 애드호키즘을 삶의 환경 도처에서 발견되는 현상이라고 보는 관점에서 인간의 행동으로 시선을 돌려, 사람들이 공통적으로 애드호키즘적인 해법에 이끌리는 성향을 전제하고 새롭게 질문을 던진다. 그리고 인간은 결코 이상적이지도 않은 상황에도 매우 잘 적응하는 능력을 가지고 있다는 사실을 상기시키면서, 디자인을 문제 해결 과정이나 문제 제기 과정이라고 보는 관점을 훌쩍 뛰어 넘어 상황을 문제시 않을 수 있는 사고의 전환을 이야기한다—심지어 해결하려 하지 않으면 문제가 아니라는 논리를 인용한다. 애드호키즘은 주어진 상황에서 최적의 상태를 취하는 것일 수도 있지

만 새로운 관점에서 보면 이것은 개인이 문제를 어떻게 받아들이고 얼마만큼 몰입하여 어느 정도의 적절한 대안을 모색하는가라는, 인간 행위와 적응력의 총체적 최적화라고 볼 수도 있다. 같은 맥락에서 저자는 '무위'와 '대처'를 친인척 관계로 보기도 한다.

인간 사회는 (적어도 합리적 해결책을 모색해 온 근대 이후) 사전 계획 또는 디자인에 의해 행동할 것을 권해왔고 그것이 시간이 흐르면서 효율적인 가치를 앞세워 패턴화됨에 따라 규범으로 자리잡아 변용의 가능성을 좁혀왔다. 실버는 바로 이 공식화된 형식과 절차가 더 이상 힘을 발휘하지 못하는 순간에 채택되는 것이 애드호키즘이라는 점을 지적하면서, 그것이 가지는 비공식적 파괴력, 통상적 노력에서 벗어난 자유의 의미를 역설한다. 우리가 처한 상황과 현실에서 정해진 결과는 없으며, 분명한 것은 불가피성, 일정한 범위 안에서의 가능성, 그리고 그 안에서 이루어지는 과정뿐이고 바로 그 때문에 실험 행위가 가능해진다. 특정한 목표치나 형태를 예상하지 않고 행해지는 애드호키즘은 본질적으로 완벽을 향해 나아가지 않고, 가능한 최선을 절합하는 점에서 절충주의적인 성격이 나타나기 때문에 간혹 둘 사이에 혼돈이 일어나기도 하는데, 실버는 절충주의를 애드호크의 한 부분으로 포함시켜 이해하기를 제안한다.

한편, 애드호키즘의 또 다른 양상으로 맞춤형 디자인을 예로 든 점은 주목할 만하다. 맞춤형이 애드호키즘이 될 수 있는 것은 손에 잡히는 재료로 급조하여 긴급한 상황을 모면하는 것이 아니라, 개인이 원하는 대로 사양을 끊임없이 변화시킬 수 있는 원리 때문이다. 이것은 결코 대충이나 마구잡이식으로 되는 것이 아니라, 표준 사양의 호환성을 면밀히 계산하고 상호 호환되는 부품들에 대한 정보에 기초하여 모든 것을 정확하게 맞추었을 때 나오는 최적성이다. 옛 자동차의 원형을 살리면서 최신 부품을 적용해 직접 조립하며 만드는 핫 로드(hot rode)는 소비자가 직접 만드는 행위이면서 동시에 개인에게 최적화된 사물 환경을 조성한다. 이 점에서 이런 실행은 오늘날 디자인에서 다시 중요하게 논의되는 만들기(개인적 실천 행위)와 맞춤형(제작 방식) 두 가지 관점에서 모두 재고해볼 수 있다.

연극, 영화, 문학, 언어, 미술, 건축 부문에서 발견할 수 있는 애크호키즘적인 방식과 그것들이 불러일으키는 감수성에 대한 논의는 애드호키즘을 시대뿐만 아니라 분야의 경계를 가로질러 이해하는 데 도움을 준다. 무엇보다 저자가 꼽는 애드호키즘적인 감수성, 예컨대 예측불허에서 오는 놀라움이나 계산된 자연스러움, 혐오에 대한 욕망과 향수 등은 그 자체로 애드호키즘이 무엇인가를 말해줌과 동시에, 그것이 궁극적으로 숭고나 아름다움과는 또 다른 미학과 쾌를 전제한다는 것을 시사한다. 어쩌면 위트를 내포한 (누)추함은, 예상치 못한 형태가 야기하는 우연함이나 놀라움과 별개로, 일상에서 실행적 애드호키즘으로 늘 함께 하기 때문에 묘한 향수로 이어지는지도 모른다.

애드호키즘 그리고 현재

두 저자가 제안한 시장과 도시의 애드호키즘은 다른 어떤 역사적 사례보다도 현재 우리의 상황에 정확하게 들어맞는다. 시장의 애드호키즘은 마치 지금의 빅 데이터 개념을 연상시킨다. 저자는 상품과 시장 정보를 색인화하고 정보를 무한히 데이터화할 것을 주장하면서 이것을 '하드웨어 슈퍼마켓'으로 이름 붙여 새로운 형태의 물리적, 정보적 도시형 시장이 될 것이라고 예견하였다. 그것은 디지털 기술에 기반한 현재 네트워크 사회에서 만들어가고 있는 데이터 형태화 대단히 흡사하다. 이 부분은 애드호키즘을 단순히 맥락에 따라 달라지는 변화무쌍함에 국한되지 않고, 참여적이고 실행적인 것에 기반한 우연성과 무작위성에서 가능한 의외의 파괴성, 자유와 해방의 힘이라는 점을 말해준다.

무엇보다 애드호키즘적인 접근이 가장 절실하게 공감되는 부분은 마지막에 언급된 도시계획 분야다. 통제를 내포한 도시 공간 계획이 개발 시대를 거치면서 사용자에게 용도를 강제로 부과해 왔다면, 지금은 시장 경제의 극단에서 공간을 어디에 어떻게 활용할 것인가와 관계된 선택권이 점점 더

일부 제한된 계층에 국한되어 가고 있다. 미래를 위한 기회는 모든 사람들이 모든 선택지에 얼마나 접근할 수 있는가에 달려 있고, 애드호키즘은 얼마나 많은 선택지가 존재하는지를 바라보는 방법 중의 하나라는 실버의 마무리 논평은 도시를 둘러싼 디자인이 누구를 향하고 얼마나 급진적으로 확장된 시각을 가져야 하는가를 시사한다.

40여 년 전 젠스크와 실버가 제기한 모더니즘적 사고와 디자인 접근에 대한 비판은 지금도 계속되고 있고, 기술 환경과 사회문화적 환경이 빠르게 변하면서 더욱 정교한 대안이 요구되고 있다. 어느 시대에도 결코 주류 사조로 떠오르지 않지만 어떠한 시대에도 절대 사라지지 않는 만들기 방식 그리고 삶의 방식으로서의 애드호키즘을 통해 이들이 제기한 분절화된 방법들을 현재에 적용하며 종횡으로 엮어가다 보면, 완벽하게 전혀 새로운 해결책이나 대안이 아니라 다양한 변화의 돌파구들을 지속적으로 찾아갈 수 있을 것이다. 아울러 애드호키즘적인 접근은 소위 문제시되는 상황을 대체하기보다는 개선하고, 배제하기보다는 포괄적으로 접근한다는 점에서 오늘날 디자이너들에게 시사하는 바가 크다. 이것은 상황을 추상적으로 사고하기보다 실천적으로 직접 마주하게 만들고 무엇보다 디자이너를 참신성과 창의성으로 경쟁해야 한다는 강박에서 자유롭게 해줄 것이다.

1972년 초판 발행 이후 국내에 40년 동안 소개되지 못했다가 2013년 증보판이 나왔을 때 누구보다 먼저 이 책이 가지는 새로운 시대적 의미 그리고 시대와 분야를 가로지르는 연구의 가치를 파악하고 국내 번역을 결정해 주신 현실문화 김수기 대표님께 감사드린다. 그리고 대단히 상세하면서도 은유적인 표현들로 번역이 쉽지 않은 후반부를 맡아 함께해준 역자 이재희 님께 감사를 전한다. 마지막으로 이 책을 적절한 시기에 다시 접하게 해 주고 한국어 번역본 출판에 힘을 실어 주신 두 분 저자에게 감사의 인사를 전한다.

사진 크레디트

401

찾아보기

애드호키즘

임시변통과 즉석 제작의 미학

한국어판 © 2016 김정혜·이재희
첫 번째 찍은 날 2016년 5월 31일

지은이 찰스 젠크스, 네이션 실버
옮긴이 김정혜, 이재희

펴낸이 김수기
펴낸곳 현실문화연구
디자인 홍은주, 김형재 (유연주 도움)

등록일자 제25100-2015-000091호
등록일자 1999년 4월 23일
주소 서울시 은평구 통일로 684
 서울혁신파크 1동 4층 403호
전화 02-393-1125
팩스 02-393-1128
전자우편 hyunsilbook@daum.net

ISBN 978-89-6564-187-2 (03600)

가격은 뒤표지에 있습니다.

이 도서의 국립중앙도서관 출판예정도서목록(CIP)은 서지정보유통지원시스템
홈페이지(http://seoji.nl.go.kr)와 국가자료공동목록시스템(http://www.nl.go.kr/kolisnet)에서
이용하실 수 있습니다.(CIP제어번호: CIP2016012886)